선을
긋다

선을 긋다

젊은 예술가 김용철의 삶과 예술

초판 1쇄	**2014년 9월 20일**

지은이	이 흙 · 김용철
발행인	이재교

디자인	김상철 박자영 이정은
제작	신사고하이테크(주)

펴낸곳	굿플러스커뮤니케이션즈(주)
출판등록	2013년 5월 7일 제2013-000136호
주소	서울특별시 마포구 잔다리로 14 5층 (서교동 363-15)
대표전화	02-6080-9858
팩스	0505-115-5245
이메일	goodplusbook@gmail.com
홈페이지	www.goodplusbook.com
페이스북	www.facebook.com/pages/ goodplusbook

ISBN 979-11-85818-06-1 03600

「이 도서의 국립중앙도서관 출판시도서목록(CIP)은 서지정보유통지원시스템 홈페이지(http://seoji.nl.go.kr)와
국가자료공동목록시스템(http://www.nl.go.kr/kolisnet)에서 이용하실 수 있습니다. (CIP제어번호 : CIP2014026211)」

선을
긋다

젊은 예술가 김용철의 삶과 예술

이 흙 · 김용철

굿
플러스
북

그와 함께한 시간

한 작가의 지난 이십여 년의 작업을 정리하는 일은 결코 만만치 않은 일이었다.

작가 김용철의 지난 작업들을 책으로 엮기로 했을 때 나는 그가 모르게 긴 한숨을 내쉬어야 했다. 작업실 천장 끝까지 빼곡히 쌓인 작품들이 우르르 내 앞에 쏟아져 어느새 산이 되었다.

그와 같이 산 지 십오 년, 갤러리에 잘 정돈돼 걸린 그림만이 그의 작업 전부가 아니라는 걸 나는 누구보다 잘 알고 있는 터였다.

늘 분주하게 뛰어다니는 작가 김용철이다. 그와 같이 살면서 지루하고 평온한 일상은 단숨에 던져버려야 했다. 항상 새로움을 찾아 눈을 번쩍이는 그를 좇아 늘 계획에도 없던 곳에 나는 당도했고, 스케치 한 장 하고 가겠다는 말에 수없이 아이들과 국도 갓길에 내려야만 했다.

그는 곤충채집을 하는가 하면 다음엔 드로잉 작업을 했고, 조형물을 조각하다가도 어느새 유화 팔레트를 꺼내기도 했다. 거친 터치를 즐기다가도 섬세한 스텐실 작업을 하고, 전기 용접기를 손에 들었다가 다음엔 버려진 장난감을 모으고 영상작업에 도전하는 사람이다. 단순한 실험에 그치는 것이 아니기에 지인들은 그가 새로운 작업을 선보일 때마다 어떻게 또 다른 작업을 하느냐며 의아해 하곤 했다. 나 역시 그의 변화무쌍을 넘어선 변신의 속도가 흠모를 넘어 가끔 부담스러워질 수밖에 없었다. 같은 회화작업을 하는 입장에서 볼 때도 그의 이런 다양한 작업들은 고난을 감수해야 하는 험난한 길이 분명하기 때문이었다. 그럼에도 그는 스스로 지랄탄같은 작가라며 여전히 웃어넘긴다.

나는 작업실 구석 낡은 상자에서 엄청난 양의 슬라이드 필름을 찾아냈다. 항암치료를 마치고 회복기에 접어든 그를 대신해 디지털 스캐닝을 하고 숨어있던 작업들을 촬영하

고 시리즈별로 정리했다. 미처 손길이 닿지 못한 풍경 스케치들과 드로잉 유화작업 등은 아쉽지만, 후일을 기약하기로 했다.

숨겨진 작업들을 정리하고 글을 쓰면서 나는 그의 작업실을 새롭게 탐험하는 기분이었다. 작가 김용철의 작업실은 곧 그의 일터이자 놀이터였고, 먼지가 수북이 쌓인 쓰레기통이자 아무도 모르는 보물창고였다. 놀이의 즐거움에 흠뻑 빠진 어린아이처럼, 그의 변화무쌍한 작업들은 예술의 즐거움을 생생히 전하고 있다. 그 즐거움이 삶의 벼랑 끝에서도 그를 덤덤히 웃을 수 있게 하는 건 아닐까 감히 생각해 본다.

원고를 준비하고 마무리에 접어드는 사이에도 작가 김용철은 여전히 새로운 에너지로 충전되어 모든 것이 통합되는 새로운 시도를 하고 있다.

그와 함께 고단한 예술가의 길을 걸어가는 나는 참 행복한 사람이다.

글을 쓰겠다는 무모한 시도를 큰 즐거움으로 만나게 해준 경희씨와 선뜻 책을 출간해주신 굿플러스북 이재교 대표에게 감사드린다.

2014. 9. 이 흙

2부

선을 긋다

아이가 놀이에 열중할 때는
후에 정리할 것을 염두에 두지 않는다.

놀이터 모래밭에서
소꿉놀이에 열중할 때
모래는 밥이 되고
얼마 후에 모래는 두꺼비집으로 변했다가
다음 순간엔 고무밴드를 숨긴 보물창고가 된다.

함께 놀던 아이가 자기 엄마 손에 이끌려 돌아가고 나면
모래밭은 다른 모습으로 변할 것이다.

나에게 작업은 늘 새로운 놀이다.

김용철

1부

조각배

그의 작업실

　김용철은 양평 중미산 자락에 산다.

　양수리에서 북한강을 따라가다 보면 물빛이 지루해질 즈음 문호리 읍내가 나온다. 그가 19년 전, 이곳에 처음 왔을 때도 있었던 파출소 앞을 지나며 우측으로 중미산으로 향하는 외길이 보인다. 그 길을 따라 다시 십 여분을 가면 중미산 아랫동네에 작가 김용철의 작업실이 있다.

　자리 잡은 터가 잣나무 가득한 산 바로 아래인지라 마을 어귀로 돌아나가는 길이며 다소곳이 자리 잡은 몇 채의 집들이 한 눈에 내려다보인다. 자그마한 마당엔 작업실을 지을 때 심은 목련과 무궁화, 소나무 등이 빼곡히 자라 서로 힘겨루기를 하고 있고, 뒷산에 지난겨울의 잔설이 남아있지만 목련 나무는 싹을 틔워내고 있다.

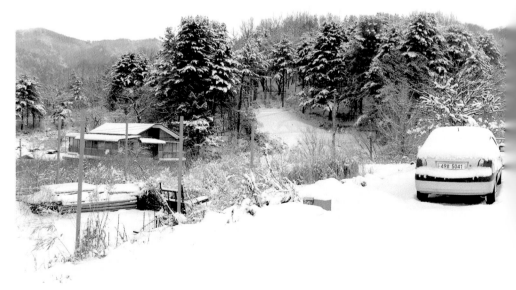

목련 나무 아래에는 철사 봉을 용접해서 만든 어른 키만 한 3층 탑이 있다. 육중한 돌이 아닌 몇 가닥의 선으로 실루엣을 만든 탑이다. 잡초가 무성한 배경에 묻혀 있어 무심코 지나가면 그 존재를 알기 어렵다. 하지만 자연과 하나 된 탑을 어쩌다 발견하게 된 이들은 혹여하는 마음으로 주변을 유심히 살피게 된다. 그렇게 예의 집중해서 주위를 둘러보면 무궁화 나무 아래에 있는 철선으로 만든 말 조형물을 발견할 수 있다.

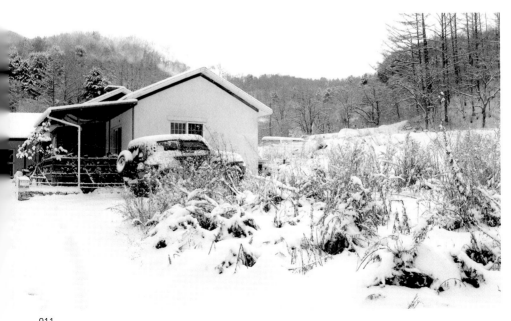

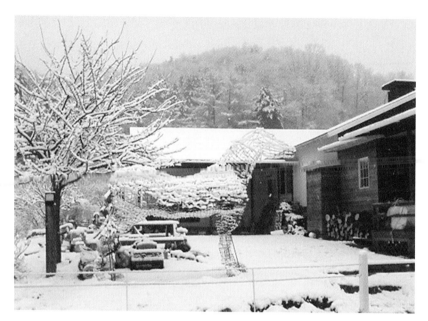

2014 경기도 양평 김용철의 작업실

아스라한 선으로 만든 탑보다야 좀 더 치밀하게 철사로 엮은 조형물이지만 이 역시 자연에 묻혀 눈에 쉽게 띄지 않는 건 매일반이다. 은색 철선으로 실제 말 크기처럼 만들어진 철마는 그 자리에 서 있었던 시간을 말해주듯 덩굴이 휘감고 있다. 말 몸통을 감싼 마른 덩굴을 걷으려다 그가 담쟁이가 다 휘감아도 좋겠다고 하기에 그만두었다. 이따금 바람이 불면 말 몸통 속에 달려있는 검고 동그란 추들이 살랑살랑 흔들린다.

철사로 만든 탑과 말 조형물은 한없이 여려 보이지만 바람이 불어도 움직이지 않는다. 바람에 맞서기 않고 온 몸으로 바람을 받아넘긴다. 탑은 바람에 움직이지 않으니 속에 매달린 추는 움직인다. 돌처럼 정좌하고 참선하는 수도승의 마음에 수많은 세상만사의 바람이 불어오는 것 같다고 할까, 무심한 듯 덤덤한 땅밑 속에서 일어나는 봄의 기운 같다고 할까, 무언가 시적인 상상이 퍼져나가는 조형물이다.

입춘이 지났지만, 이월(二月) 김용철의 작업실에는 아직 시린 바람이 지나간다. 산과 나무도 고요하고, 빈 밭에 엉킨 잡풀들도 고요하고, 그 풀들 사이의 작품들도 고요하다. 자연을 거스르지 않고 자연과 구분해 낼 수 없을 만큼 닮아 있는 작품들 속에서 편안함이 느껴진다.

땅속에서 꼬물꼬물 올라오는 봄기운을 먼저 느끼고 기어이 뻗어 오른 성마른 목련 가지가 다시 눈에 들어온다. 목련꽃이 터지고 땅밑 새순이 올라오면 이 작품들도 모습을 달리하겠구나, 싶다. 4계절 시시각각 다른 모습으로 작품을 선보여 주니 자연만 한 큐레이터가 또 있을까! 이곳은 자연이 친히 큐레이터가 되어주는 갤러리다.

낮잠 자는 듯 고요한 마당을 지나 작업실로 들어서면 그야말로 딴 세상이 펼쳐진다. 눈으로 보는 동시에 일순간 코로 밀려오는 화실 특유의 물감 냄새. 출입문 바로 위에 걸린 파란색의 얼굴마스크는 작업실로 들어오는 사람을 일일이 쏘아보는 듯하다.

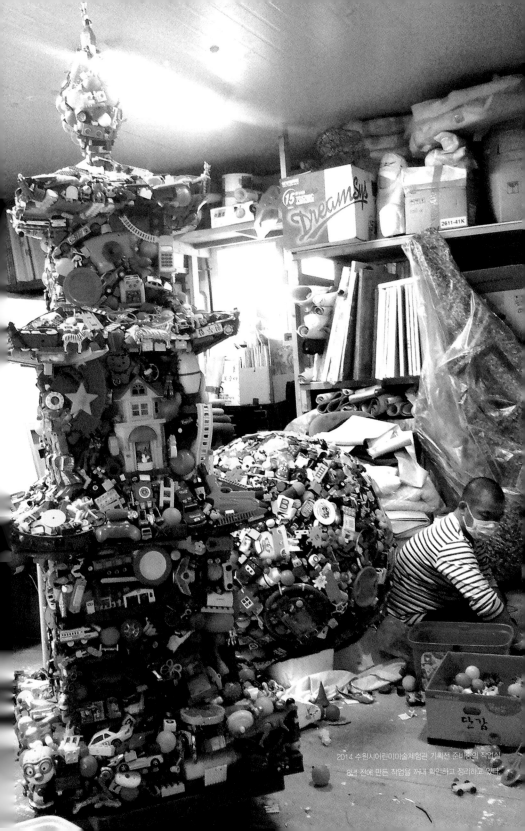

2014 수원시어린이미술체험관 기획전 준비중의 작업실
8년 전에 만든 작업을 꺼내 확인하고 정리하고 있다.

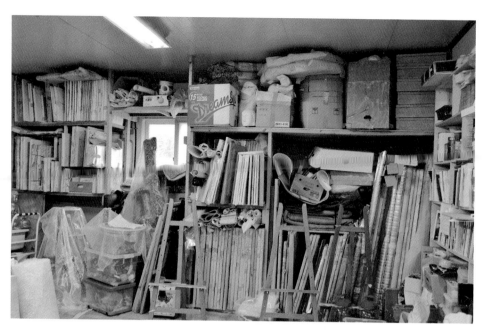

작업실 내부 – 작가에겐 늘 공간이 부족하다.

둘로 분리된 작업장 한쪽 벽면은 천상까시 가득 책꽂이가 들어차 있는데 거기엔 책과 지난 몇 년간의 미술잡지, 전시 리플릿 등과 아크릴 튜브들과 유화물감, 보조제, 젯소 기타 드로잉 재료들과 붓들이 가득 쌓여 있다.

사이사이 용도를 알 수 없는 도구들과 모형들까지 더해져 한데 엉켜 있다. 맞은편에는 100호 이상의 작업들이 빼곡히 꽂혀 있고, 그보다 작은 작업들은 제자리도 없이 상황에 따라 이리저리 옮겨줄 바퀴 달린 이동 케리어에 실려 있다. 잣나무 산 쪽으로 낸 작은 창문을 제외하곤 빈틈이 없다.

지난 20여 년 간의 캔버스 작업들이 세워지고 천장 밑으로 달아맨 선반 위에는 그의 첫 개인전 작품들과 같은 크기의 나무상자, 입체 작업들이 종이박스에 가득 담겨 올려져 있다. 언젠가 방문했던 한 큐레이터는 보물 창고라고 감탄했지만 작업하는 사람에게는 고단한 작가의 삶을 말해주는 곳이기도 하다. 그나마 초창기의 작품들은 옮길 곳이 없어 불살라 버렸으니 이만한 공간이 있는 건 운이 좋은 편이기도 하다.

한쪽에는 몇 년 전 제작한 알록달록한 장난감들을 모아 만든 탑과 구의 조형물이 차지하고 있다. 비집고 들어갈 틈도 없어 보이는 좁은 공간에서 작가는 캔버스를 요리조리 펼쳐놓고 젯소 칠을 한다. 작지 않은 덩치로 좁은 공간을 오가며 자기 키를 훌쩍 뛰어넘는 캔버스를 다루는 건 거의 묘기에 가깝다.

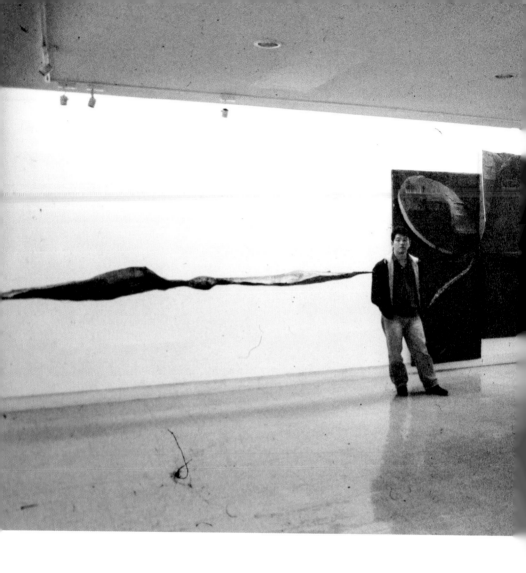

내가 학창시절 매일같이 타던 127번 버스는 동대문을 거쳐 청계천을 지나다녔다.

한여름 동대문 상가마다 실외기의 팬이 돌아가고 꽉 막힌 차도에서 버스는 검은 연기를 내뿜고 있었다.

차들과 오토바이, 자전거가 한데 뒤엉키고 사람들은 코를 막고 지나갔다.

시멘트로 덮어버린 청계천 지하에 발생한 가스가 압력솥처럼 곧 폭발할 거라는 괴담이 떠돌아다녔다.

'환기'라는 제목으로 제작 그룹전에 출품. 〈관훈 갤러리전시1995년〉

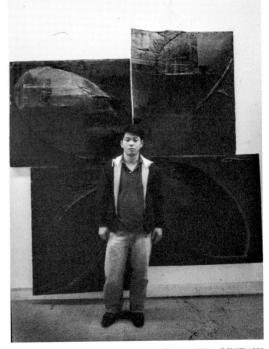

환기 200×200cm 혼합재료 1995

나무틀 위에 골판지로 펜(fan)형태를 제작.
프로펠러 날개가 돌출되도록 만들고
그 위에 광목을 붙인 후 검은색 유화물감으로 칠했다.

김용철은 대학 졸업 후 처음 작업실을 가졌다. 보증금도 화장실도 없는 월세 10만 원짜리 지하 건물이었지만 그에겐 최선의 작업실이었다. 물감과 그림 도구가 자리의 반을 차지하는 3평짜리 공간이었지만 작가는 젊음 하나로 6미터가 넘는 프로펠러를 만들어냈다.

작업을 하면 할수록 가슴 속에서는 무언가 끊임없이 끓어올랐지만, 그것들을 표출해내기에는 작업실이 턱없이 비좁았다. 하지만 도시에서는 가난한 작가가 갈 수 있는 작업실이 없었다. 일 년 정도를 지하 작업실에서 버티다 팔당댐 근처의 닭 사육 농장으로 자리를 옮겼다

짐이라고 해봐야 박스나 합판을 주워 그림을 그렸으니 모르는 이가 보면 버릴 물건이라 할 만큼 형편없이 초라한 것들이 대부분이었다. 터질 듯한 열정으로 뭐라도 있으면 그림을 그렸으니 그것들이 가난한 작가의 전 재산이었다.

선배와 둘이 월 20만 원을 내고 함께 쓰던 계사 작업실마저 도로 확장공사로 여의치 않자 좀 더 산골에 있던 축사를 얻어야 했다. 비가 오면 물이 뚝뚝 떨어지고 쥐들과 온갖 벌레들이 우글대던 벽도 바닥도 제대로 된 곳 하나 없는 춥디추운 세 번째 작업실. 그래도 좋았다.

소주와 라면으로 허기를 달래야 했지만, 강을 욕심껏 바라볼 수 있던 그 작업실을 그는 사랑했다.

가슴 속은 끓어 넘치는 냄비처럼 뜨거웠다.

가슴을 열어 보고 싶지만 보이지 않는다.

뭔가를 표현하고픈 강한 열망이 사라지길 바랐다.

평범한 일상을 살고 싶었다.

그러나 표현하는 일 이외에 나를 끌어당기는 것이 없었다.

그림을 관둬야 하는 이유는 백 가지도 넘는데

끓고 있는 가슴,

끌어내고픈 표현 욕망,

그걸 꺼내보고 싶은 이유 하나가

컴컴하고 썰렁한 작업실로 날 데려갔다.

작가에게 작업실은 단순한 의미의 공간이 아니다. 단군 신화에서 나오는 어둡고 내밀한 굴 속 같다고 할까? 자유로운 세상을 등지고 빛 한줄기조차 허락되지 않는 굴 속에서 쑥과 마늘로 100일을 버틴 곰! 그 곰에게 동굴은 어둡고 습하지만, 곧 사람으로 태어난다는 희망과 소망이 가득한 탄생의 공간이다.

예술가의 작업실이 그러하다. 가슴에 희망이 있기에 그 구속을 기꺼이 받아들인 것처럼 작가는 작업을 위해 자신을 담금질한다.

나는 어디로가는가 70×54.5cm conte on paper 2002

꿈 실은 내 배는 어디쯤 가고 있을까?

30평 쯤 되는 계사엔 닭똥이 그대로 있어

그것부터 치우고 물청소를 했다.

강 건너편에는 팔당대교가 한참 공사 중이다.

도시 개발붐으로 하남시 아파트 단지가 검게 올라오고 있다

그래도 축사 사이로 강이 보이고, 때때로 눈부시게 빛났다.

〈하팔당 계사를 작업실로 삼다1995〉

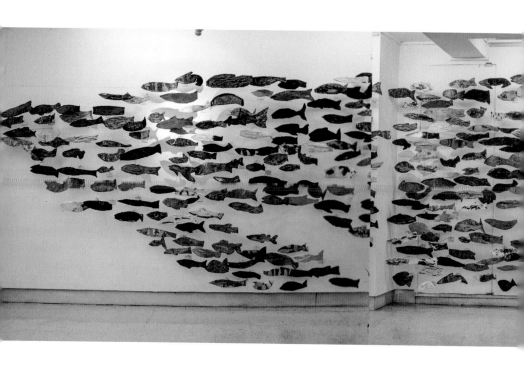

지금의 환경이 조금 후에는 박물관의 유물이 되어버리는 것은 아닐까?

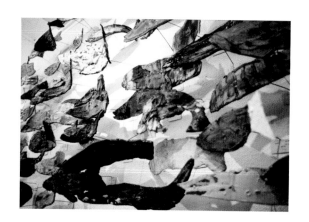

박스를 모아 오리고 본드로 천을 붙인 후 안료와 석고, 접착제를 섞어 제작하였다.

뒷면에 철사로 고정하여 설치하였다.

전시를 위해 수백 개의 물고기 조형물이 필요했고 힘에 부쳐 어머니와 누나에게 도움을 구했다.

온 식구가 도와주었다.

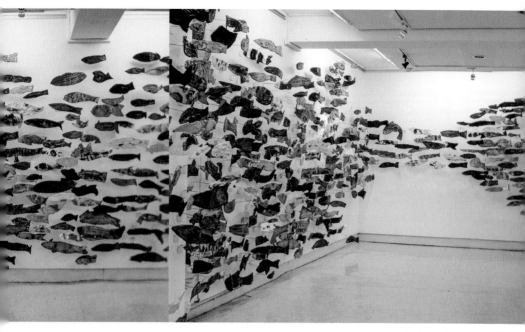

'The Museum' mixed media 1995

작업실이 없던 시절 집 지하실에서 제작한 작품
몇 차례씩 작업실을 옮겨 다니면서 사라져버렸다.

대학 졸업 후 집 지하실을 작업실로 삼았다.

어둡고 좁은 계단을 더듬어 내려가다가

비좁은 공간을 자유롭게 유영하는 물고기를 상상했다.

한 마리 한 마리가 존재감을 만끽하는 물고기들.

이들이 모여 다시 거대한 물고기가 되는 상상은

보잘것없는 미대 졸업생이었던 나에게 꿈을 꿀 수 있게 하였다.

비밀의 상자

색종이가 있다. 가위로 동그란 모양으로 오려본다.

내 앞에는 동그란 모양의 색종이가 생겼다. 그리고 그 옆에 동그랗게 뚫린 네모난 종이가 생겨났다.

색종이를 자른 한 번의 행위가 두 개의 서로 다른 결과물을 만들어냈다. 그렇다면, 색종이를 오린 것은 무엇을 얻기 위해서였을까? 동그란 모양의 색종이였을까, 아니면 동그란 흔적이 있는 네모 종이였을까?

1997년 제작된 김용철의 작업을 설명할 때 이 종이 오리기의 비유가 자주 생각난다. 색종이를 손에 쥐고 오리기에 열중하던 어린 시절부터, 비밀처럼 가지고 온 수수께끼를 공유하는 느낌이라고나 할까?

동그란 형상은 빠져나가고 남겨진 네모 종이는 비밀스러운 상상이 출발하는 시작이 된다.

여기, 누군가에게서 받은 선물 상자가 있다. 그 상자 속 선물은 꺼내어지고 상자는 벨벳으로 감싼 틀만이 남아있다. 물체의 흔적만이 남아 있다. 흔적을 보며 우리는 처음에 상자에 담긴 것이 무엇이었을까를 상상한다.

작가는 보이는 것 너머에 있는 것을 보려 한다.

눈으로 가시화된 형상보다 그 형상의 흔적에 더 매력을 느끼는 건 아마도 작가로서 당연한 일인지도 모른다. 김용철은 이런 상상의 여지를 남겨놓는 자국이나 흔적을 그의 작업에 즐겨 사용해왔다.

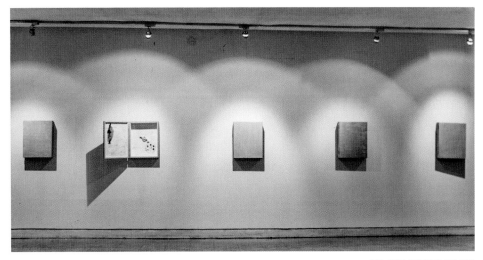

10개가 넘는 상자 시리즈 – 여닫을 수 있도록 전시장 벽면에 설치한 작품이다.

상자마다 서로 다른 이미지가 담겨 있다.

전시장에 온 누구든지 열어서 상자 안을 볼 수 있다.

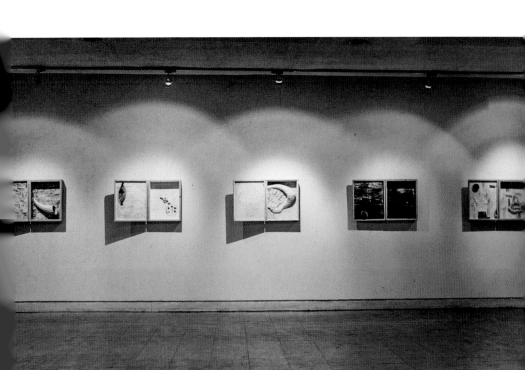

상자 안은 내 가슴속과 연결된다.

상자를 열면 가슴속 한켠이 있다.

비상할 날개가 자란다.

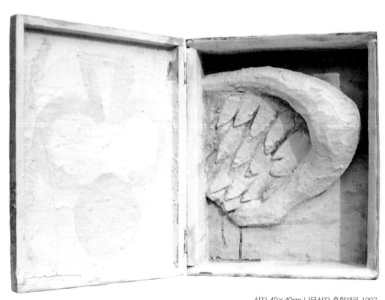

상자 49×40cm 나무상자 혼합재료 1997

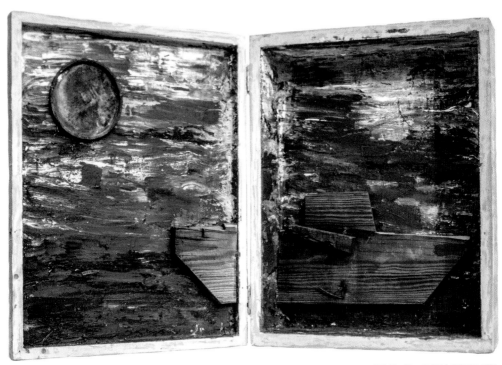

상자 49×40cm 나무상자 혼합재료 1997

격렬한 풍랑 속에 초라한 뚜껑 모양을 한 달을 따라가는 나무 조각배

내가 향한 달이 초라할지라도 용감하게 가리라!

프로펠러의 강력한 힘이 내 발에도 달렸다.

땅을 딛고 박차를 가하리라는 나의 열망

하늘에 커다란 덩치를 웅지이게 하는 비행기에

그 프로펠라!

내 발이 닮았을까

어디론가 향할 수 있는 동력 장치를

찾아야 한다.

생각은 물질이다.

움직임이 있다.

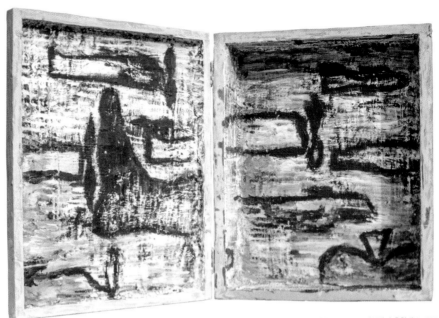

상자 49×40cm 나무상자 혼합재료 1997

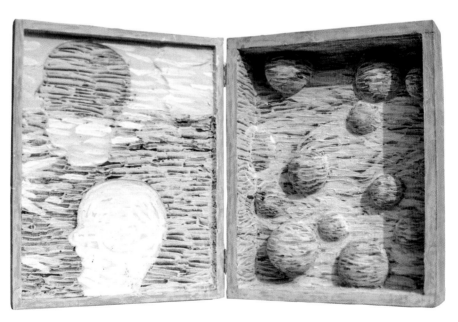

상자 49×40cm 나무상자 혼합재료 1997

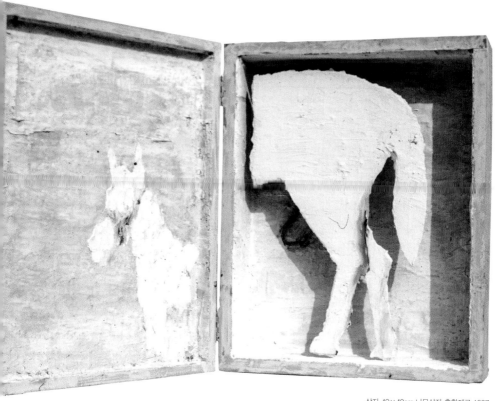

상자 49×40cm 나무상자 혼합재료 1997

난 말이다.

가장 멋진 말처럼, 백마처럼, 당당하고 멋지게.

불확실한 것,

파편,

조각들,

버려진 것들

또 다른 존재감을 부여할 수 있다면...

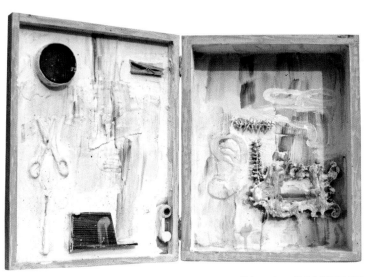

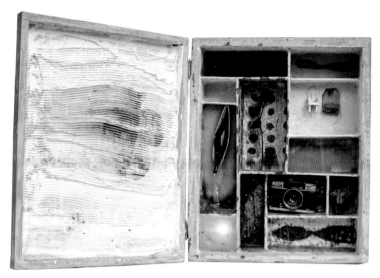

상자 49×40cm 나무상자 혼합재료 1997

서랍과도 같이 칸칸이 모아둔 꿈,

그 꿈에 행운이 날아들길

소의 뿔처럼, 지니고 있다.

나를 지켜낼 수 있는 것은 무엇일까?

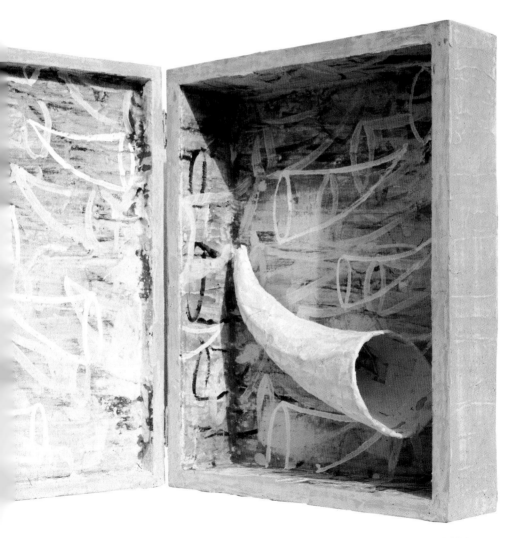

상자 49×40cm 나무상자 혼합재료 1997

소리가 온다.
소리 모양은 어떤 모습일까?

행운이라는 내 총알로
갇혀 있는 꿈을 구출해 낼 거야

가면을 둘 곳
가슴속의 무도회

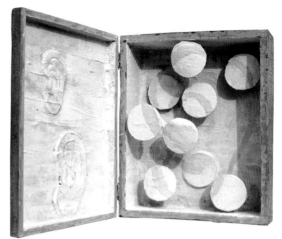

상자 49×40cm 나무상자 혼합재료 1997

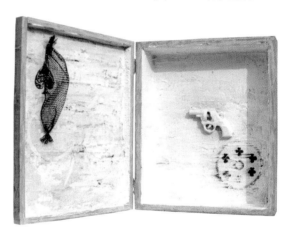

상자 49×40cm 나무상자 혼합재료 1997

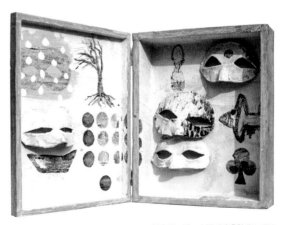

상자 49×40cm 나무상자 혼합재료 1997

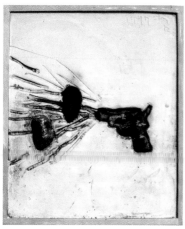

규칙 40×45cm mixed media on wooden board 1997

말없이 견뎌내는 돌멩이 짱돌

규칙 40×45cm mixed media on wooden board 1997

어디에 서 있는 것일까? 로터리에 선다.
저만치 잡초 핀 곳에 눈이 간다.

규칙 40×45cm mixed media on wooden board 1997

풀소리

종소리

거꾸로 가는 배

물살을 거슬러 간다.

꿈이 주춤 뒷걸음질친다.

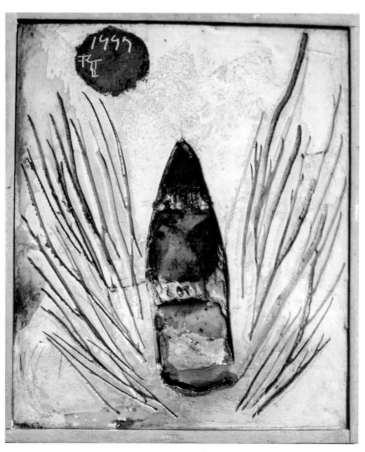

규칙 40×45cm mixed media on wooden board 1997

재조립하다 50×45cm mixed media on canvas 1998

재조립 해야 할까?

한발 한발 내딛는 것과

조각배는 닮았다.

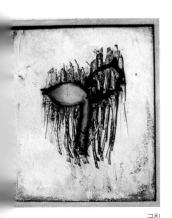

규칙
0×45cm mixed media on wooden board 1997

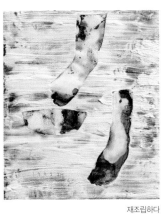

재조립하다
mixed media on canvas 1998

규칙
40×45cm mixed media on wooden board 1997

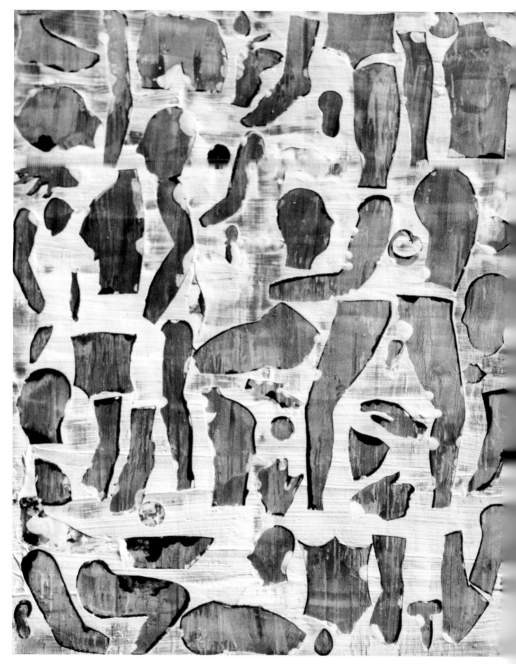

재조립하다 162×130cm mixed media on canvas 19

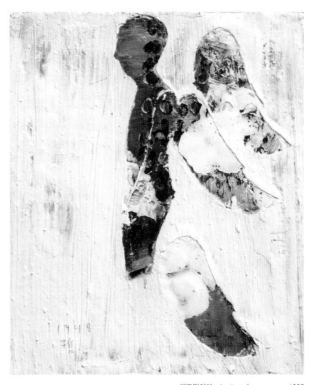

재조립하다 mixed media on canvas 1998

내 몸에 날개를 달자.

어떤 모습의 날개가 좋을까?

어느 날 아스팔트 틈 사이로 여린 빛을 지니고 솟아나는 풀 – 싹을 보았다.

바람을 만들어내는 프로펠러 형태에서 그 풀 – 싹을 다시 보았다.

프로펠러가 문명적인 환기였다면

풀잎은 생물학적이고 생존을 위한 환기였다.

프로펠러가 풀잎으로 모양이 옮겨갔다.

이쯤부터 자연에서 답을 찾을 수 있으리라 기대했다.

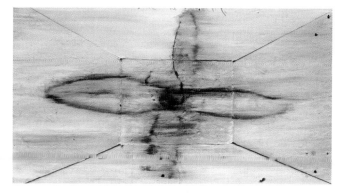

환기

환기 72.7×50cm mixed media on canvas 1996

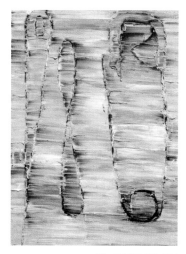

바늘, 프로펠라, 옷핀도구들
116×91cm mixed media on canvas 1996

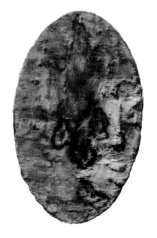

풍경 40.5×67cm mixed media 1996

캔버스에 씨를 뿌린다면 캔버스에 뿌리를 뻗고 피어오르리라

"그런 기능을 할 수 있었으면 해"

캔버스에 씨를 뿌리자

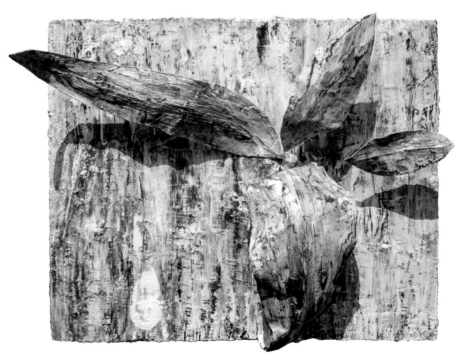

FAN을 닮은 잎 105×83cm mixed media on wooden board 1995

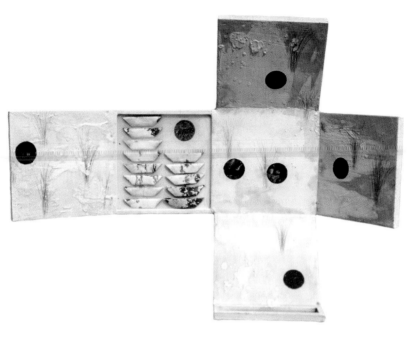

펼쳐진 주사위

140×105cm mixed media on wooden board 1997

펼쳐진 주사위

우연히 시작된 것이라면 열어보고 싶다.

서랍속에 잎
20.5×28cm mixed media in box 1996

서랍 속에 수초가 살고
종이배가 지나가다 머문다.

서랍 속의 욕망

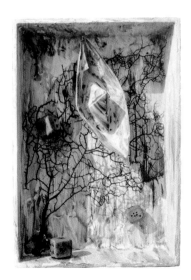

서랍속의 풀
20.5×28cm mixed media in box 1996

나무에 걸린 꿈
20.5×28cm mixed media in box 1996

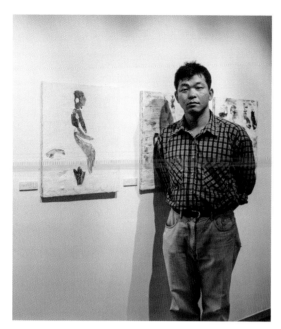

3회 전시회, 〈다다갤러리〉

나의 모습 48×26x10,5cm mixed media 1996

무엇을 담아야 할까

깡통을 따서 프라이팬에 볶는다.

말 없는 사물을 들여다보고 있으면 어느 새 그 사물이 말을 건넬 때가 있다.

같은 제품 통조림에는 똑같은 것들이 들어있네. 어찌 그리 똑같은 내용물이 당연한 듯 들어 있을 수 있을까…. 당연하다고 생각하는 그 자신감이 어떨 땐 겁이 나기도 하다. 규격화된 크기 획일화된 생각, 내 생각 역시 그 통조림 깡통 속에 들어가 있는 건 아닌지….

김용철의 깡통과 프라이팬 등의 오브제 작업은 우리가 무심코 지나치는 것들에 대해 새로운 환기와 전환을 가져온다. 일상처럼 사용하고 버려지는 사물 속에서 그가 본 것은 그것에 담긴 인간의 생각이었을 것이다.

편리를 위한다는 명분으로 기계적이고 획일적인 사고를 추구하는 사회, 그 속에 웅크리는 개인의 모습이 그의 작품에서 오버랩 된다.

손짓하는 병뚜껑 달.
달 아래 종이배

풍경 지름 18cm지름 mixed media 1998

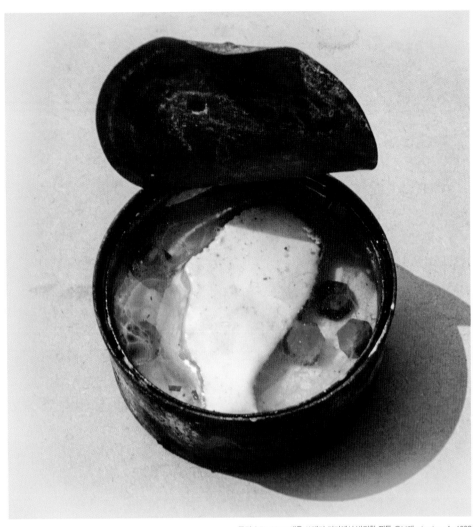

풍경 8.5×11cm 태운 쓰레기 더미에서 발견한 깡통 오브제 mixed media 1998

제조된 생각 통조림

공장의 컨베이어 벨트에 실려 초당 수 십개씩 만들어지는 일률적 생각 통조림

허기진 배 속을 채운다.

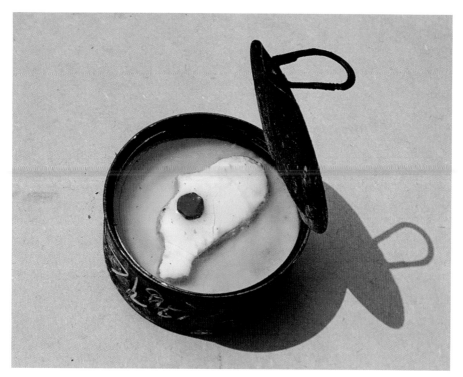

풍경 8.5×11cm mixed media 1998

나는 '나'라는 존재가 몹시 궁금하다.

풍경 8.5×11cm mixed media 1998

그래서

'나'를 깊이 있게 관찰하도록 노력한다.

'나'를 자세히 들여다보면

'타자'를 좀 더 쉽게 이해할 수 있을까?

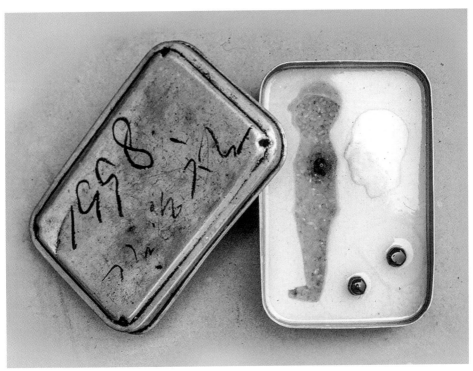

풍경 고등학교때 썼던 도시락 8.5×11cm mixed media 1998

나의 삶을 지탱하게 했던 도시락,

무엇을 담아야 할까

부디 큰 사람이 되길

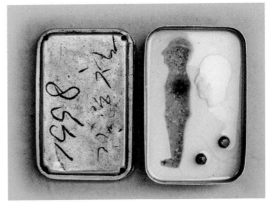

도시락 11x17cm mixed media 1998

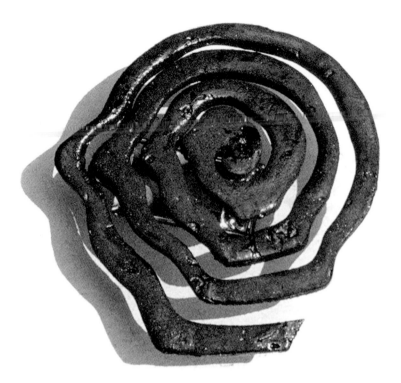

풍경 15×16cm mixed media 1998

얼굴 모양으로 생긴 모기향
인간의 이기적인 관점에서 만들어진 단어가 잡초라면
해충도 마찬가지일 것이다.

들들 볶인다.
생각을 어떻게 구워야 할까?

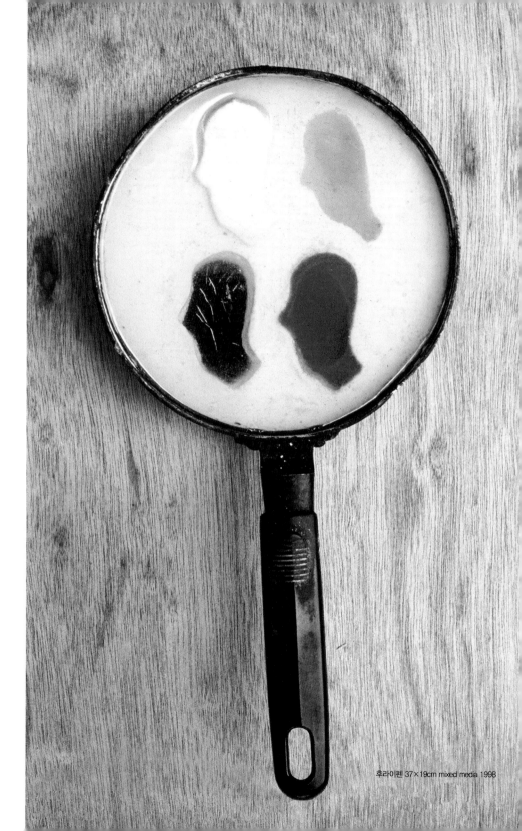

후라이펜 37×19cm mixed media 1998

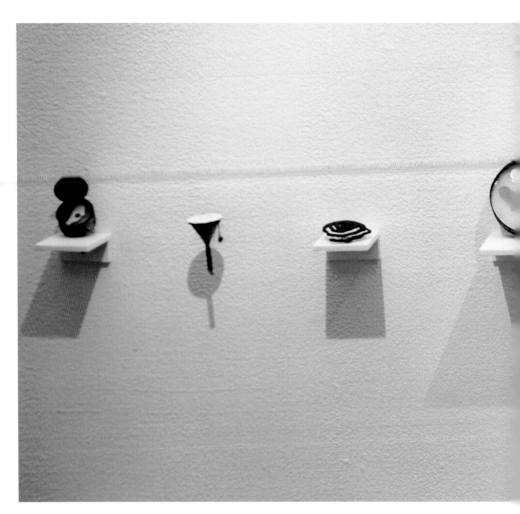

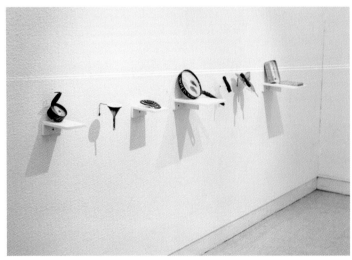

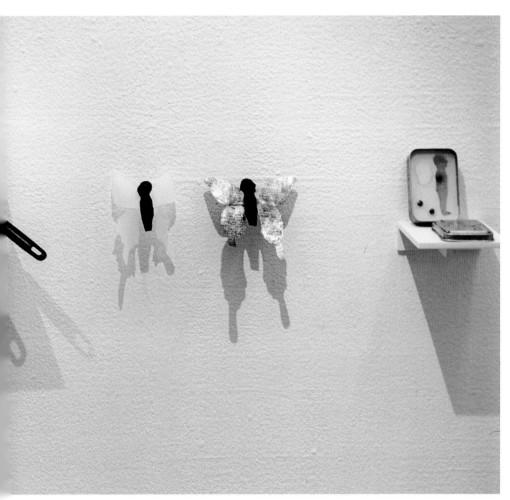

까마귀전 〈관훈미술관1998년〉

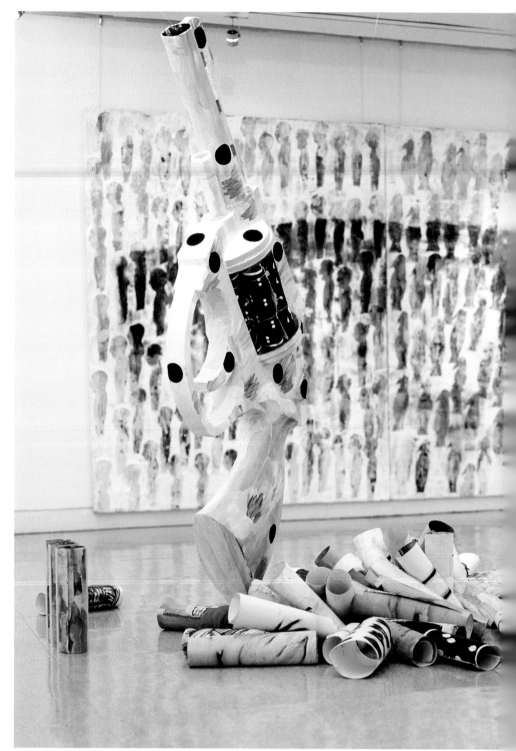

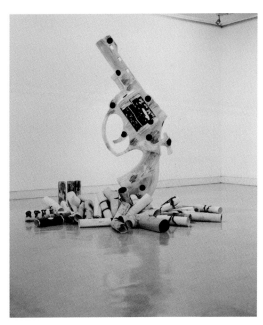

총 210×90cm 가변설치 mixed media 〈관훈미술관1998년〉

철사를 엮어 나의 모습을 만든다

바람을 여과시키는 조형물, 김용철의 조형 작업에선 바람이 느껴진다.

철사로 엮어 만든 그의 말 조형물은 마디마디 끊어 이은 것이 아니라 바구니를 엮듯 한 번에 한 몸통으로 만들어졌다. 마늘처럼 철심이 서로 엮어 말 몸통을 이루니 단단히 결속되고 결연한 듯 다부지게 서 있다. 그러면서 바람을 통한다. 제 몸통으로 뒤의 풍경을 가리는 조형물이 아니라 공간과 섞이면서도 서정적인 존재감이 확실하다.

바람이 불 때마다 몸통 안에 매달린 검은 점들이 흔들린다. 말은 움직이지 않으나 몸 안의 점들이 조용히 움직인다.

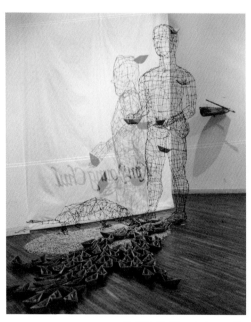

untitled169×60×58cm mixed media 1995

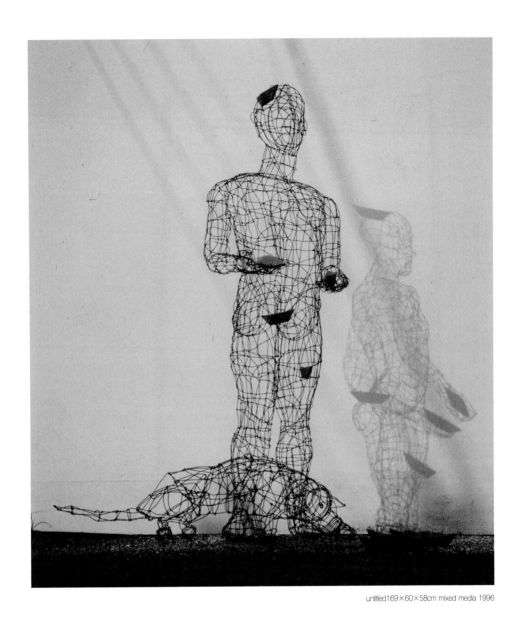

untitled169×60×58cm mixed media 1996

철사를 엮어 나의 모습을 만든다.

바람이 잘 통하도록

속이 다 보이도록

그렇게 걸러지는 항해

그렇게 흘러가는 수많은 소망을 담은 종이배가 지나간다.

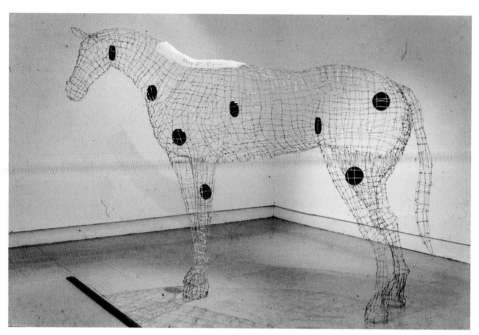

철사를 엮고 꼬아서 말의 형상을 만든다.

뻥뻥 뚫려 바람도 숭숭 지나가는 걸 몸으로 느끼며 살자.

온전히 바람을 품고 그렇게 살자

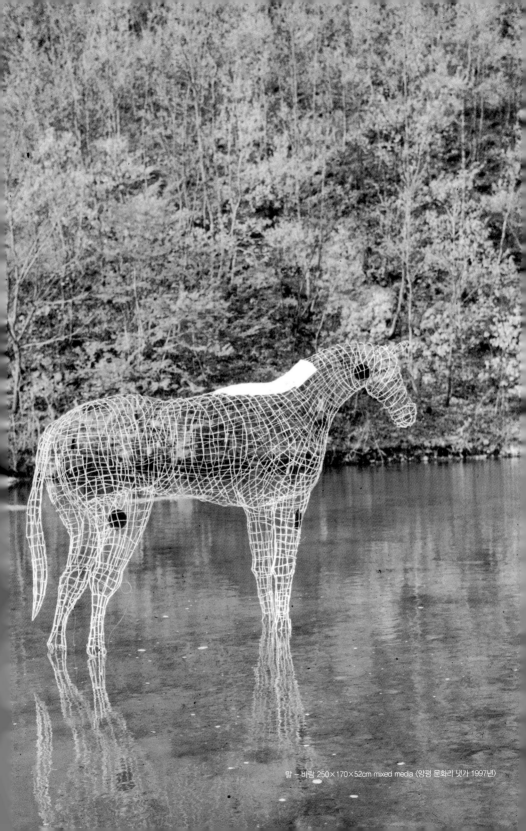

말 – 바람 250×170×52cm mixed media 〈양평 문화리 냇가 1997년〉

속 보이는
투명한 가인을
소망한다.

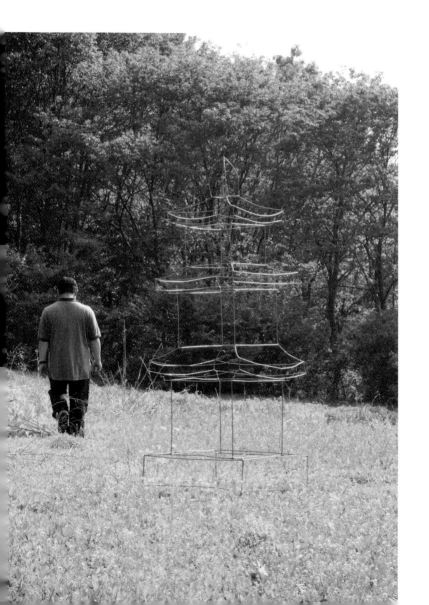

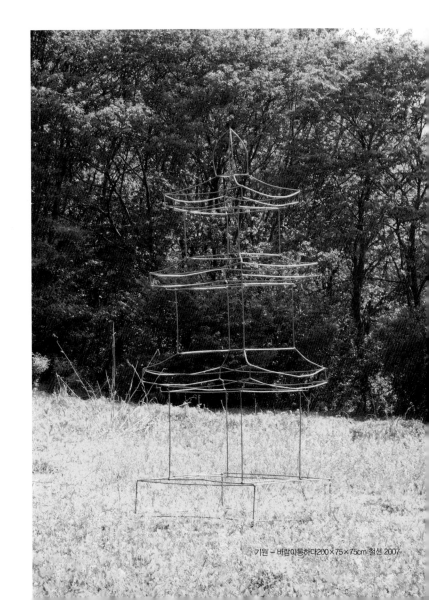

기원 – 바람이통하다200×75×75cm 철선 2007

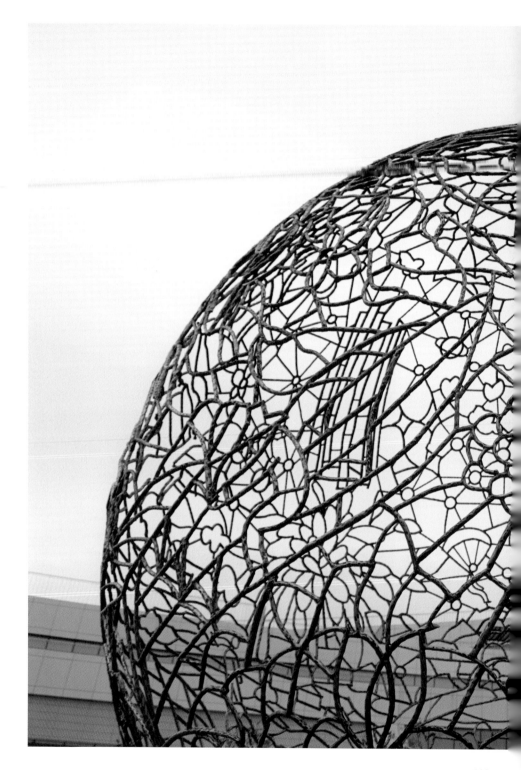

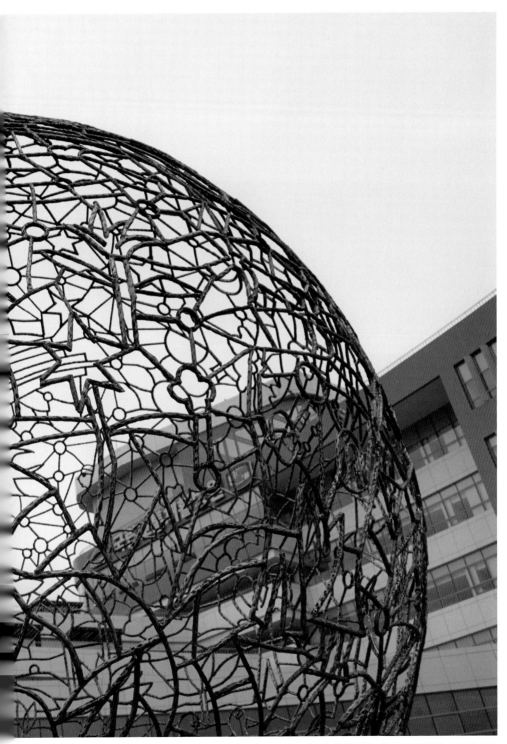

떠오르는 탄생의 근원 – 서로 이어져 존재한다 스테인레스 2014

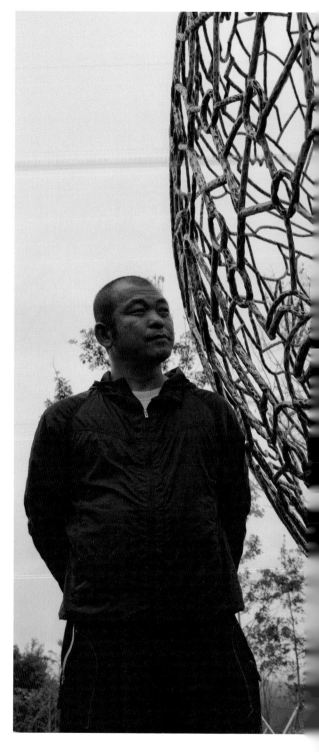

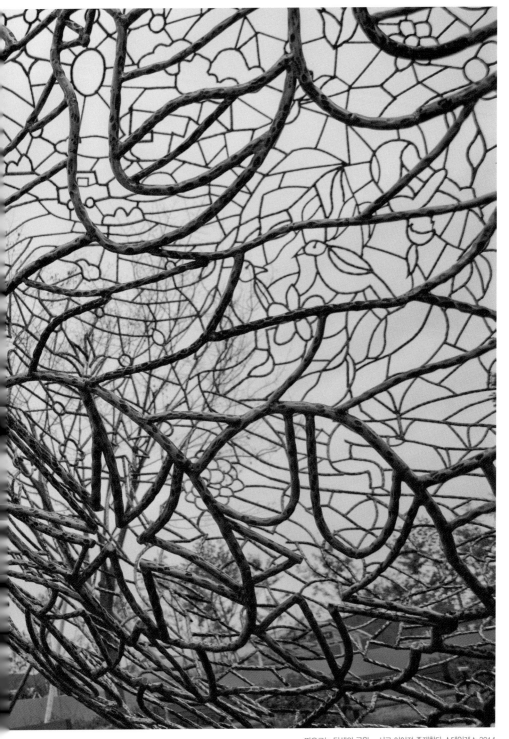

떠오르는 탄생의 근원 – 서로 이어져 존재한다 스테인레스 2014

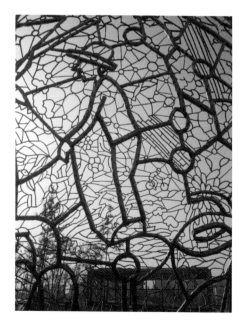

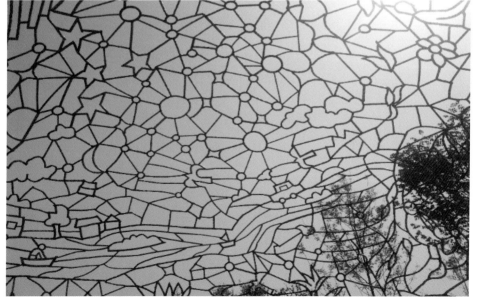

떠오르는 탄생의 근원 – 서로 이어져 존재한다 스테인레스 – 부분 2014

낯설게 보기

김용철의 작업실 문 입구에는 파란색의 얼굴 마스크가 걸려있다.

1998년 개인전 때도 전시장 입구를 지켰던 마스크다. '낯선…'이라는 제목으로 열린 그의 세 번째 개인전은 온통 파라색의 인체 작업 공간이었다.

전시장 한가운데는 3미터가 넘는 울트라 마린의 커다란 사슴벌레가 있고 벽에는 파란색 아이스크림이 줄줄이 걸렸다. 전시장의 얼굴 마스크와 아이스크림 조형물, 소뿔과 같은 작업. 커다란 사슴벌레 작업까지… 모두가 파란 울트라 마린이다. 작품에서 뿜어져 나오는 울트라 마린의 푸른색이 주문을 외운 듯 전시장은 세상과 다른 차원의 공간이었다.

처음 마주한 자연에 대한 인상을 울트라 마린의 사슴벌레로 대신한 것일까.

'낯선…'의 작품 제목에서처럼 그의 시골살이는 두려움과 흥분 그리고 충격적이었는지도 모른다. 1998년, 그가 태어나고 자란 도시를 떠난 지 삼 년이 되던 해였다.

희귀한 것들을 찾아 헤매던 그의 곤충채집은 오래가지 않았다. 채집한 나비와 잠자리 등을 표본 처리하다 문득 무언가를 발견한 것이다. 일관된 그 무엇인가가 있었다. 동일한 더듬이와 같은 날개 모양, 같은 패턴의 반복….

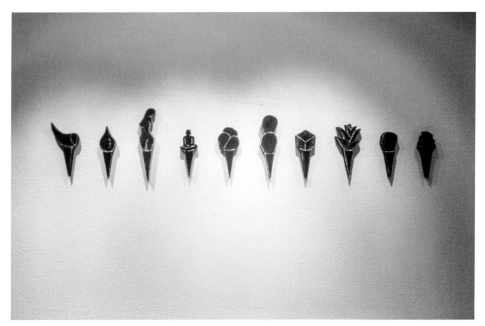

열가지 맛 아이스크림 33×15×15cm mixed media 1999

아이스크림

그때그때 달라지는 욕망을 핥는다.

간식, 가벼운 것, 달콤한 생각.

흘러내리는 것.

녹아 사라지는 것에 대한 탐닉

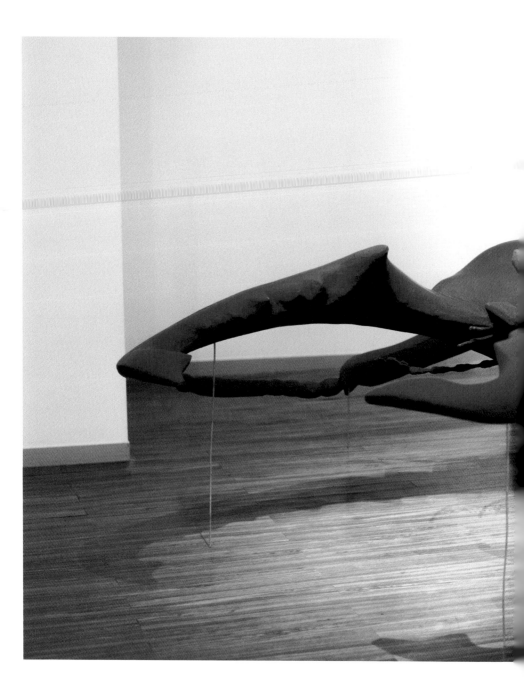

아무 연고 없는 빈 창고를 찾아왔지만 여기엔 나만 있는 것이 아니다.

때론 당황스러운 뱀과 말벌들도 있지만 호랑나비, 반딧불이, 하늘소 등과 같은 다양한 존재들도 함께 있다.

처음 본 희귀한 것들을 찾아 하루 종일 포충망을 들고 다녔다.

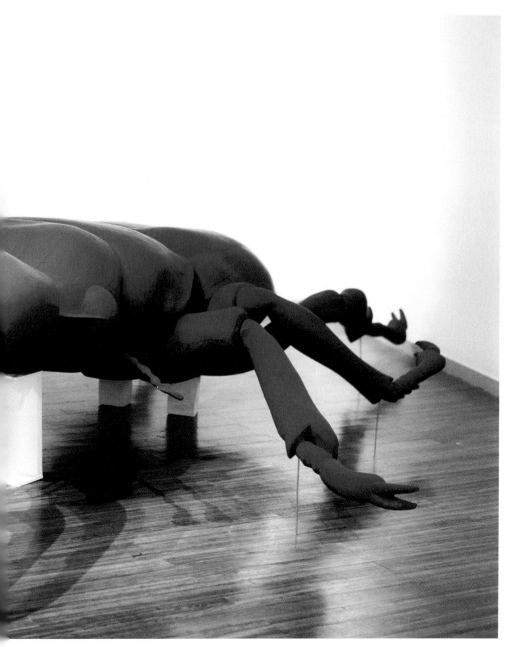

낯선 – 사슴벌레 450×180×90cm mixed media 1999

친해지고 싶어 마주친 사슴벌레와 한 달 동거 후

다 만들어질 때쯤 돌려 보내줄 수 있었다.

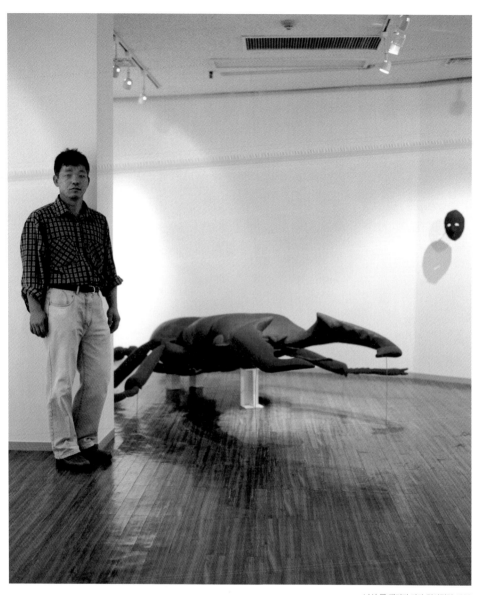

낯선 展 갤러리 다다 전시전경 1999

낯선 곳에서 만난 사슴벌레를 옮겨

낯선 곳에서 맞선을 주선하다.

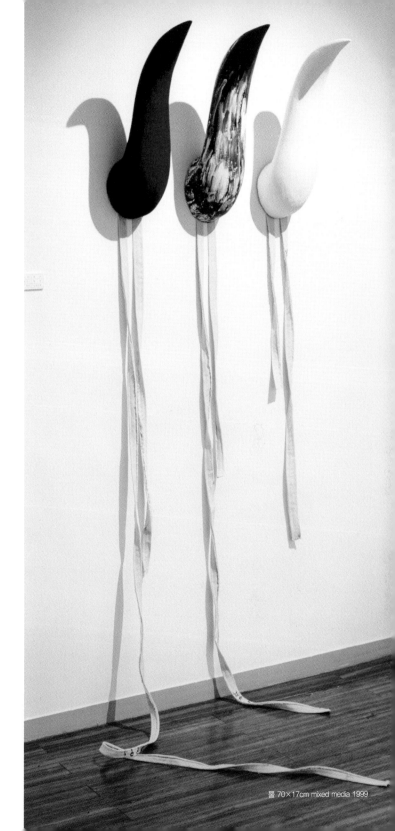

우린 어떤 뿔을 지니고

살아갈까?

뿔 70×17cm mixed media 1999

서로 상관없는 각각의 작고 변변찮은 미물이라 여겼는데 그들 속에 공통의 누군가가 있다는 사실을 순간 느꼈다. 한 창조자가 치밀하게 계획해 만든 생명임을 깨닫고 그는 그날로 채집을 멈추었다. 대신 한 달 넘게 칼로 깎아 커다란 사슴벌레를 만들었다. 그리고 그 깨달음을 울트라마린의 파란색에 담았다.

파란색 아이스크림 위엔 달콤한 크림 대신에 풀, 부처, 물방울, 사람 두 명, 오리세 능이 우려 있다.

이도 파란색이다. 딸기 맛, 초코 맛, 바닐라 맛처럼 기호에 따라 선택할 수 있는 아이스크림에 올려진 자연과 생각들…. 나의 입맛대로 할 수 있는 것들일까?

그의 말대로 낯설다.

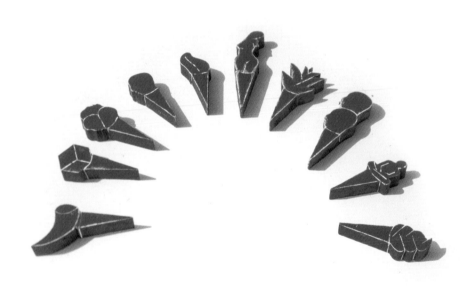

열가지 맛 아이스크림 33×15×15cm mixed media1999

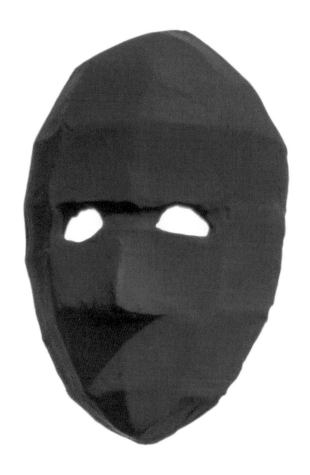

가면 19×28cm mixed media 1999

나는 어떤 생각과 부딪혀 존재하는가?

김용철은 입체작업을 많이 한다.

회화를 전공했지만, 전통적인 전공의 경계는 그에게 아무런 제약이 되지 않는다. 작가는 자신을 '잡식성 작가'라 스스로 칭한다.

한동안 그는 하얀색 뿔만을 하염없이 깎았다. 그릇을 빚는 도공처럼 소의 뿔같이 생긴 조각물을 수 백 개 똑같이 만들더니 이번엔 공들여 하나씩 갈아내었다. 하나의 상징적인 의미를 담는 뿔 조각은 이렇게 완성되었다.

재미있는 것은 이제부터이다. 이 조각물을 어떻게 배치하느냐에 따라 전혀 다른 작업으로 바뀌는 것이다. 일정한 간격을 두고 설치할 때와 방향의 변화를 두어 사람 두상 모양으로 설치할 때 그것들은 내뿜는 어조는 전혀 다르게 나타난다. 빛에 의해서 그리고 조각 자체의 뾰족한 형태에 의해서 움직임이 생기고 날카로움이 서로 충돌했다.

백여 개가 넘는 비슷하거나 서로 같은 두상들은 서로 부딪히고 피하며 수많은 형태의 군상이 움직임을 만들어 내었다. 또한, 같은 공간에 우연히 개입된 관객은 이 두상들과 출동하여 또 다른 파장을 이룬다.

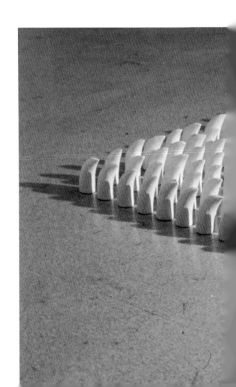

어떤 표면인가?

날을 세운 편편함.

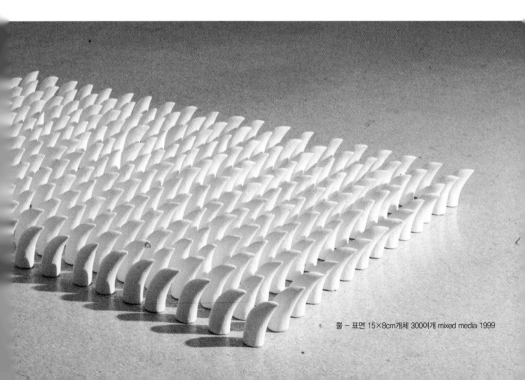

뿔 – 표면 15×8cm개체 300여개 mixed media 1999

상처에 한껏 긴장한 모습으로

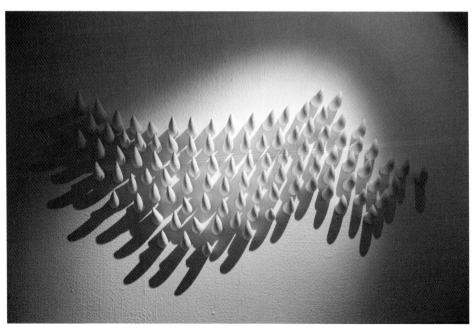

뿔 - 날개 15×8cm개체 1000여개 mixed media 1999

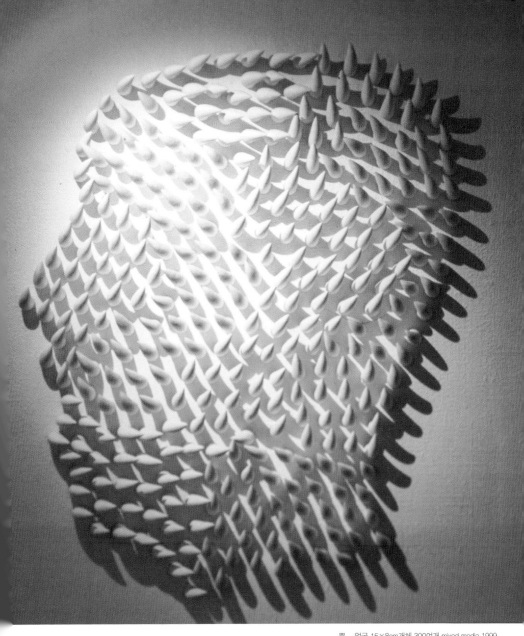

뿔 – 얼굴 15×8cm개체 300여개 mixed media 1999

내 생각 속에 숨겨진 한 단면은 까끌까끌하다.

자극하면 날을 세운다.

소의 뿔처럼 지니고 태어났겠지?

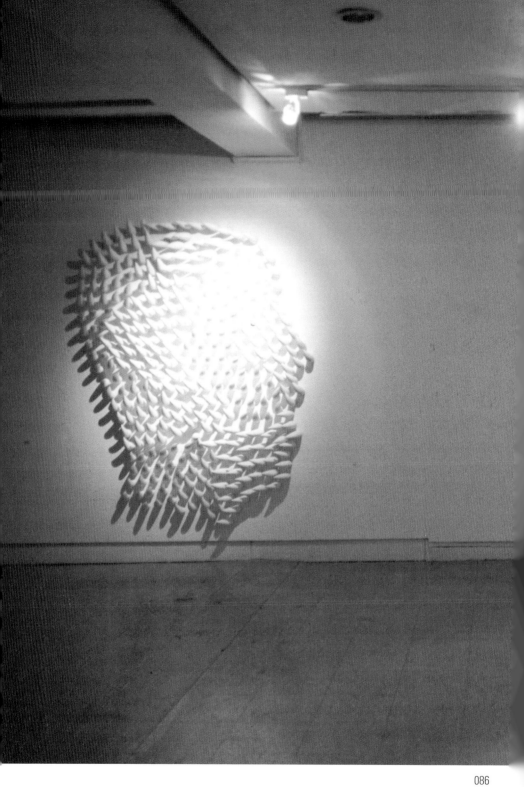

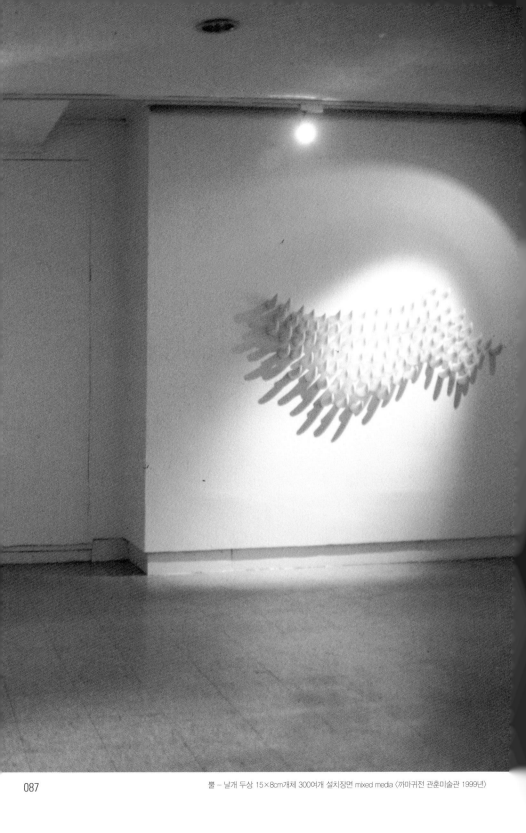

뿔 – 날개 두상 15×8cm개체 300여개 설치장면 mixed media 〈까마귀전 관훈미술관 1999년〉

인간이 가지고 있는 내면과 서로 간의 충돌을 그는 두상의 형태를 띤 움직이는 조각과 영상으로 만들었다. 비슷한 크기의 두상들은 같지 않다. 인물의 형상도 있고 부처형상도 섞여 점점이 선을 이룬다.

스티로폼을 깎고 다듬어 밑부분에 부딪히면 방향을 바꾸는 자동차 장난감을 넣었다. 서로 부딪히는 모습을 촬영해 오래된 TV 상자 속에 넣어 설치했다.

무뚝뚝한 단면의 두상도 있으며 부처와 닮은 두상도 있다.

기계장치에 의해 이것들은 계속 움직이며 부딪힌다. 충돌이 일어나면 방향을 바꾸고 계속 충돌하며 끊임없이 움직인다.

이 움직임을 지켜보다 보면 우리의 인간사도 이와 다르지 않겠다는 생각이 든다.

줄 선 생각들

하지만 수없이 부딪히며 형성된 관계

나는 어떤 생각과 부딪혀 존재하는가?

그 선위에 있다.

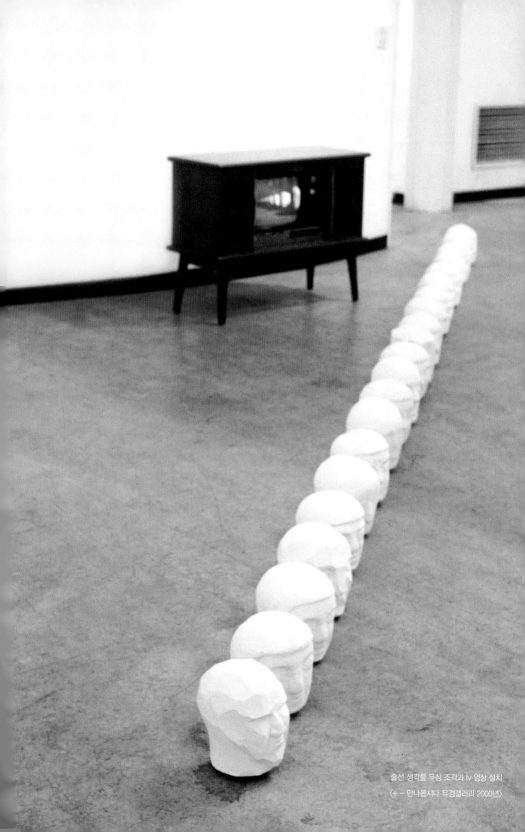

줄선 생각들 무상 조각과 tv 영상 설치
〈+ — 만나봅시다 유경갤러리 2000년〉

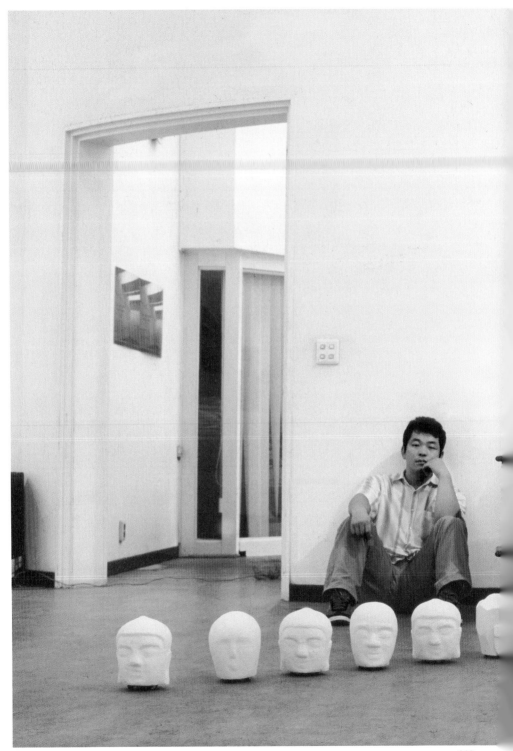

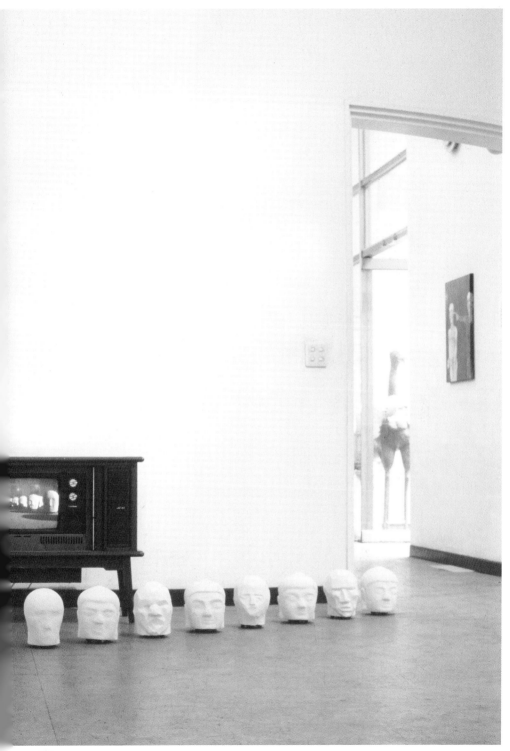

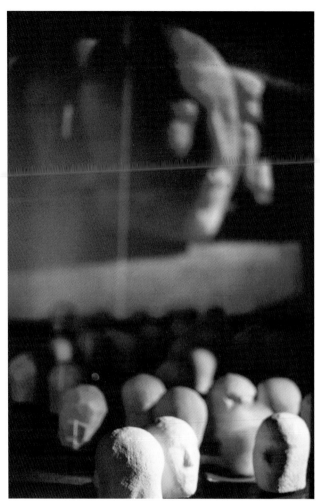

관계 움직이는 두상 조각들과 영상설치 2000

개인으로서의 '나'를 대변한 두상은

실재하는 나 혹은 다른 이와 부딪혀 또 다른 파장의 근원을 이룬다.

어떤 관계 속에 살고 있을까?

관계에 시선이 간다.

반응하고 관계하는 일.

나의 머리는 관계에 관심이 많다.

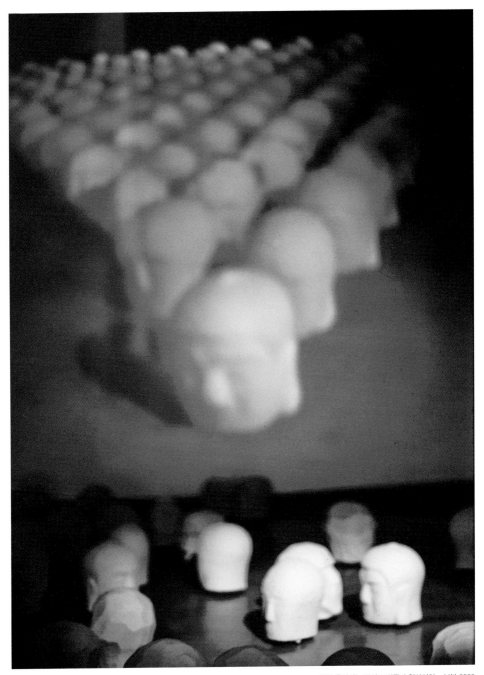

관계 움직이는 두상 조각들과 영상설치 – 부분 2000

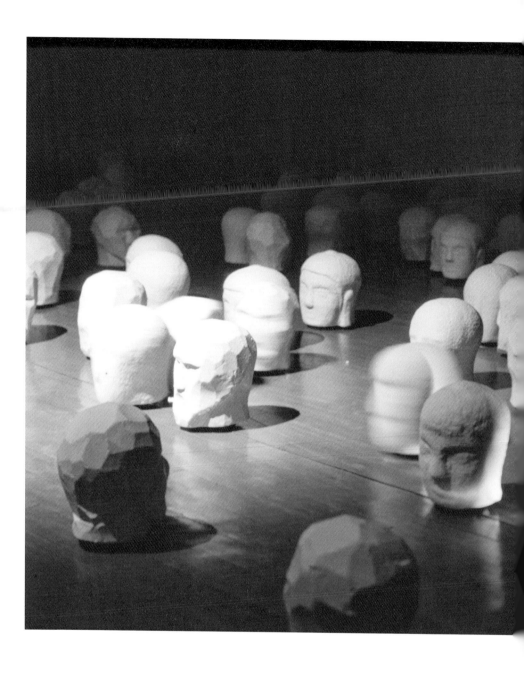

나는 어디에 있고 누구일까?

담금질 되어 쓰임새를 얻는 대장간의 무쇠처럼 – 견뎌야 한다.

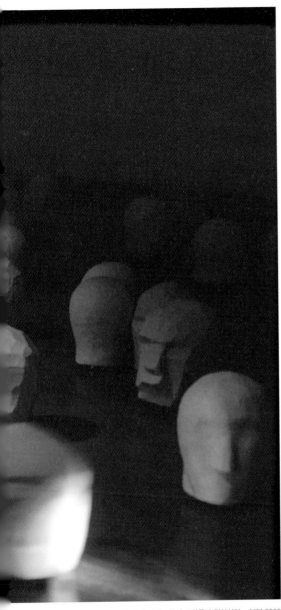

관계 움직이는 두상 조각들과 영상설치 – 부분 2000

두 길 사이에 길이 있다

　점은 점대로, 터치는 터치대로, 이미지는 이미지대로 모두가 각각 독립적일 수는 없을까?

　점이 모여 선이 되고, 선이 모여 이미지를 이룬다는 회화의 기본 개념이 삭가는 불편했니.

　작업을 하는 사람이면 감성적이고 자유로운 붓질과 정제되고 냉철한 표현 두 가지 상반된 작업 사이에서 한 번쯤은 갈등을 겪기 마련이다. 그리고 방법적으로 그 두 가지 길 중 한 가지를 선택하곤 한다.

　점을 찍어서 이미지를 만들고. 터치로 대상을 표현해서 서로 종속시키는 것 말고. 점은 점대로 자유롭고, 이미지에 구애받지 않고 자유로운 터치로 화면을 채우며, 그러면서

상상이란 보이지 않지만
머리 위의 풀처럼 자라는 것
그 속에 꽃대도 올라오고
꽃도 피겠지?

피어오르는생각 50×45cm acrylic on canvas 2000

도 이미지가 드러나기를 작가는 욕심을 부렸다.

고심 끝에 그는 캔버스에 마스킹 테이프로 이미지를 그렸다.

그리고 그 위에 이미지와 상관없이 감정적인 색 점들을 가득 찍었다. 테이핑 작업을 할 때는 이미지의 구현만을 생각하고, 색 점을 찍을 때는 감정에 의해 선택된 점을 찍었다.

결과적으로 마스킹 테이프를 제거한 화면은 그 경계가 생겨났고 인간의 망막은 무의식적으로 경계를 따라 선을 그려낸다. 선을 그리지 않았는데 선이 생긴 것이다.

이러한 과정에서 나타난 선은 점이 모여 선이 된 것이 아니라, 오히려 점과 점이 어긋난 사이에 생겨났다. 그리고 색 점은 점으로서 독립적이고, 이미지는 이미지대로 독립성을 가지게 되었다.

연꽃 116×91cm acrylic on canvas 2000

손바닥 130×162cm acrylic on canvas 2000

분명한 예리한 선이 보이지 않는다.

포도 162×130cm acrylic on canvas 2000

가지 45.5×52.5cm acrylic on canvas 2001

터널 45×50cm acrylic on canvas 2001

어두워 보이지 않지만

분명 존재하는 공간.

숨바꼭질

가지

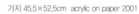

가지 45,5×52,5cm acrylic on paper 2001

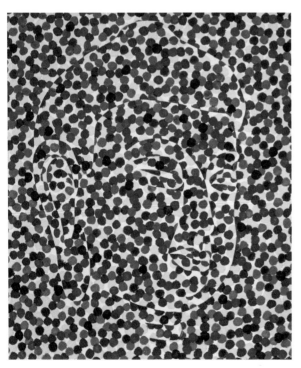

부처 45,5×52,5cm acrylic on canvas 2001

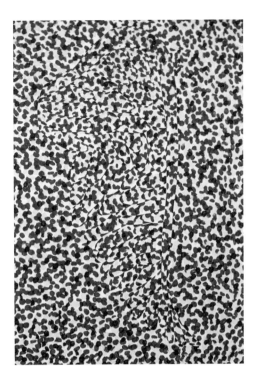

날개 54.5×79cm acrylic on paper 2001

어두워 보이지 않지만
분명 존재하는 공간.
숨바꼭질

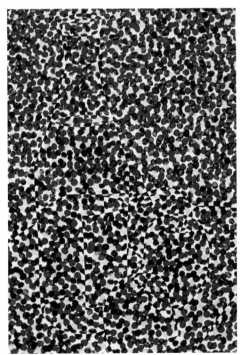

병과 두상 54.5×79cm acrylic on paper 2001

보이는 것과

느껴지는 것

그사이가 있다 그 속에 산다.

배 227.3×181.8cm acrylic on canvas 2001

불두 54.5×79cm acrylic on paper 2001

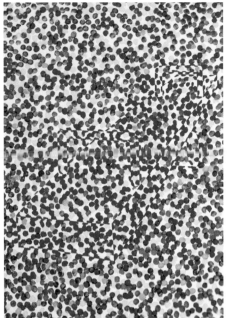

시이소 54.5×79cm acrylic on paper 2000

아이스크림 54.5×79cm acrylic on paper 2001

손가락으로 짚어보듯 더듬어본다.

녹아버릴 듯한 아이스크림 같은 생각들….

터널 130×162cm acrylic on canvas 2001

시소로 비유하자면 무게중심이

완벽한 상태는 이미 움직임이

없는 상태다.

근소한 양, 즉 비교한 수치의 1이라는

오차가 생길 때라야 움직임을 가진다.

꽃으로 130×162cm acrylic on canvas 2001

untitled 54,5×79cm acrylic on paper 2001

도시풍경 130×162cm acrylic on canvas 2001

연꽃 130.3×97cm acrylic on canvas 2001

도시풍경 130×194 acrylic on canvas 2001

총과 두상
생각들이 똘똘 뭉쳐 총알이 된다.
살아남기 위해

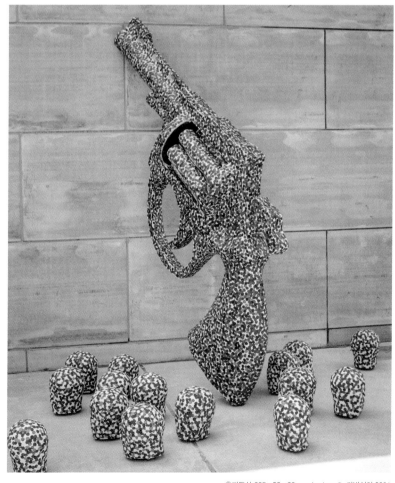

총과두상 205×83×30cm mixed media 가변설치 2001

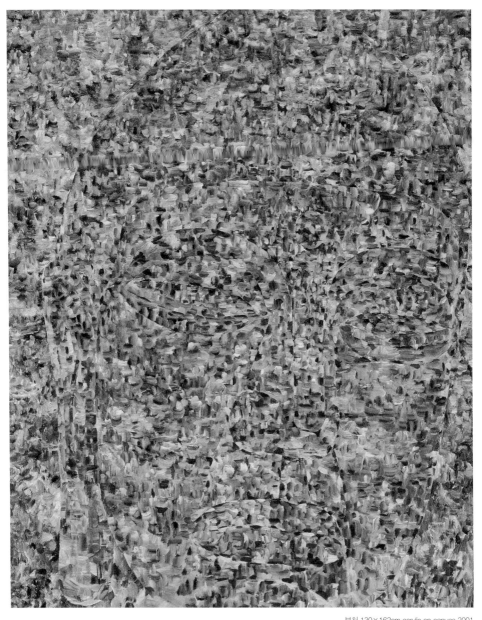

부처 130×162cm acrylic on canvas 2001

부처 − 깨달음도 보이지 않네

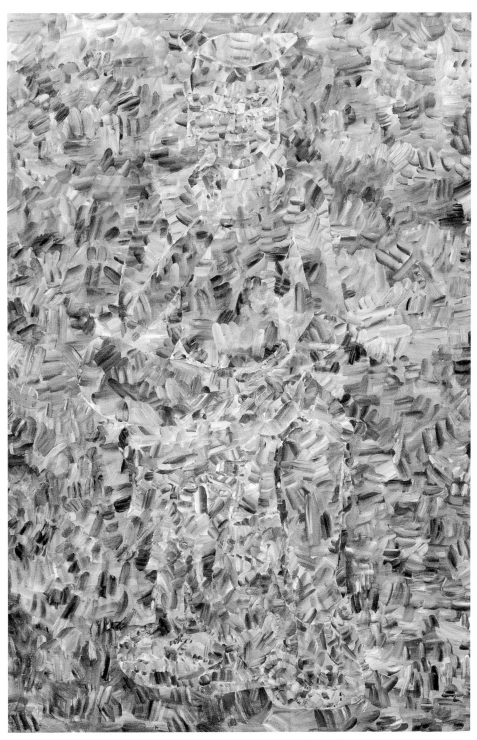

미륵반가사유상性 193.9×130.3cm acrylic on canvas 2001

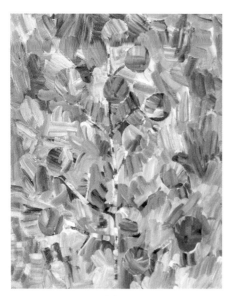

가지 45×50cm acrylic on canvas 2000

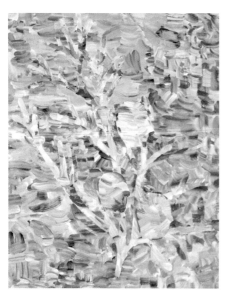

가지 45×50cm acrylic on canvas 2000

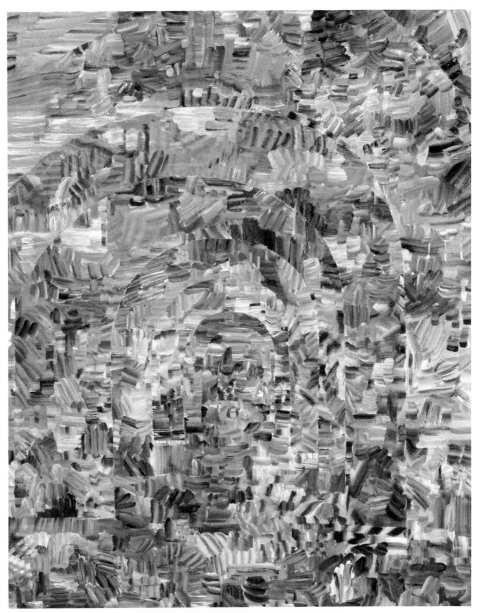

터널性 130×162cm acrylic on canvas 2000

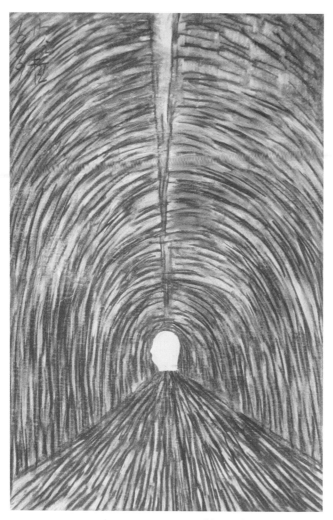

터널 54.5×79cm oilstick on paper 1999

작업실로 가는 길목에 터널이 있다.
그 길을 지나갈 땐 많은 생각이 교차한다.
길고 어두운 터널을 지나
밖으로 나가는 길이
생각에 이르는 것과 오버랩 된다.
어떤 생각을 하게 될지?
생각 터널을 지난다.

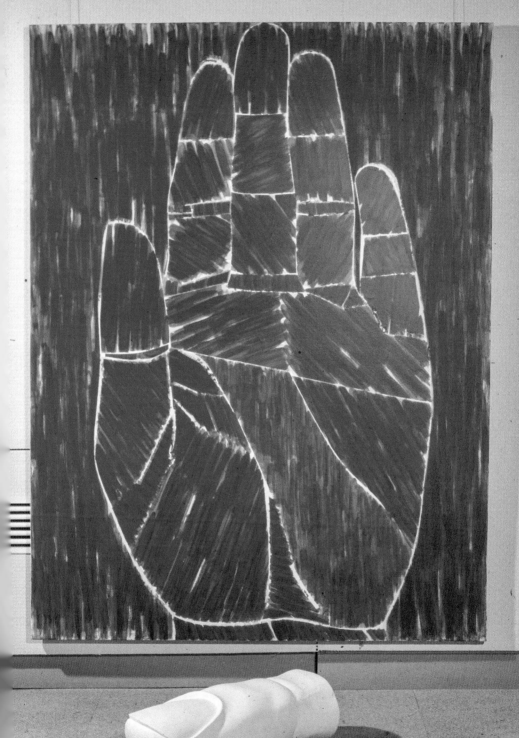

손바닥 가변설치
130×162cm acrylic on canvas 2001

그 풀들이 엉켜있는 것일까?

그의 집 뒷산은 온갖 풀들이 엉켜 있다.

사람의 인공적인 손이 미치지 않는 자연은 울창하게 우거져 덩굴 하나가 소나무 무리를 다 감고 있기도 하다.

그런데 그 풀들이, 덩굴이 우리의 생각처럼 정말 엉켜 있는 것일까?

엉켜 있다는 생각은 어쩌면 인간의 시선인지도 모른다.

자연에서 엉켜 있는 것이란 없다. 혹여 그렇게 보인다 할지라도 자세히 들여다보면 그들 사이엔 나름의 질서가 존재한다.

서로 적당한 간격과 공간을 유지하면서 가지들이 뻗어난다, 덩굴이 감는다. 풀잎조차 서로 겹쳐서 나오지 않는다. 마주 보면서 잎이 나든지 방사형으로 나든지 치밀한 계획과 질서가 그 속에 숨어있다.

풀 총
담쟁이와 권총이 만나면 서로 배울 게 많겠다.

자연의 역습, 끊임없는 개발과 발명에 대한 역습.

온난화가 대변해주듯,

우리는 인간 중심의 편리성에서 자연과의 공존을 생각해야 한다.

자연은 재구성되고 있다.

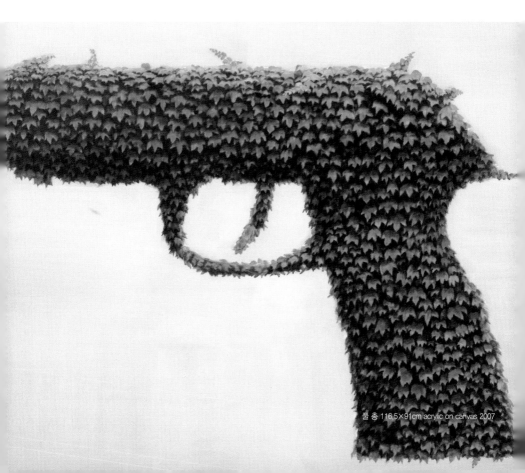

풀 총 116.5×91cm acrylic on canvas 2007

머리꼭대기에서 내리쬐는

뜨거운 태양 아래,

수행하는 수도승처럼.

옥잠화가 흔들리며 핀다.

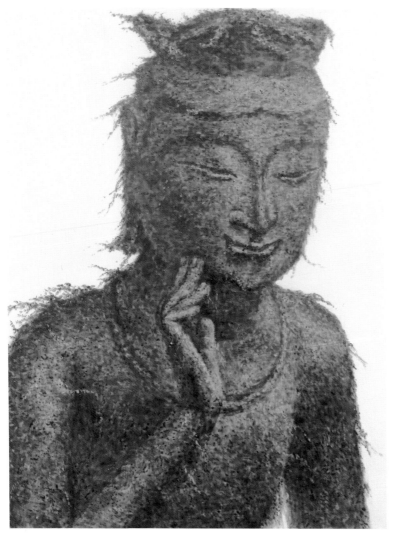

반가사유풀 53×72.5cm acrylic on canvas 2007

악당을 물리치며 '짠'하고 나타나는 마징가!

뒷산 넝쿨 속에서

자세를 가다듬고 있을까?

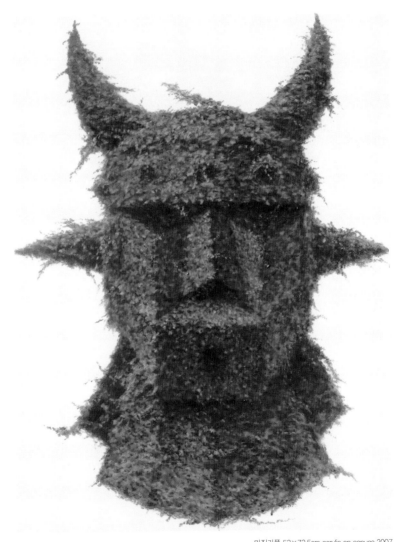

마징가풀 53×72.5cm acrylic on canvas 2007

한여름 뒷산의 소나무들을 온통 휘감은 덩굴에서 김용철은 사람과 닮은, 로봇과도 같은 형상을 발견하였다. 생생한 초록의 거인이 금방이라도 튀어나올 듯 위압적이고 간담이 서늘해지기까지 했다. 그는 곧장 작업실에 돌아와서 권총이 된 담쟁이넝쿨을 캔버스에 그려 넣었다.

인공적인 자연에 익숙한 현대인들에게 자연이란 이미 자연 그 자체라기보다는 잘 정돈되고 아름다운 곳이 자연이다. 자연 그대로의 자연으로 바라보는 것이 아니라 인간의 손길이 필요한 대상으로 여기는 것이다.

하지만 도시에서 조금만 벗어나도 자연은 보호가 필요한 나약한 존재가 아니라, 스스로 진화하고 변신하는 존재임을 발견할 수 있다.

인간 문명의 산업화가 지구 온난화를 일으켰듯이 자연은 우리에게 총부리를 겨눌 수도 있다. 인간이 자연에 총을 들이댄 것처럼 말이다.

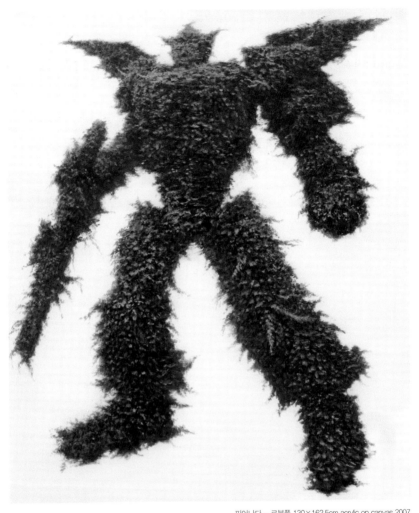

피어나다 – 로봇풀 130×162.5cm acrylic on canvas 2007

나는 끊임없이 쉬지 않고 변화하고 진화하고 있다.

로봇 풀

자연은 재구성되고 있다.

우리가 편리함을 좇을 때 더 강력한 역습,

역공을 부추기는 것은 아닐까?

꽃처럼 피어나 꽃처럼 질까?

2006년 김용철의 개인전에는 많은 꽃 이미지가 가득했다.

간결하고 명확한 선으로 이루어진 꽃의 형태이다. 사실 꽃이 아니다. 멀리서 바라볼 때 '꽃'이라고 생각했던 이미지는 그림 앞에 바싹 나가서자 이미지 도상이 집합체기니 걸 알 수 있다.

라인으로 그려진 여러 인물의 도상들이 중심에서 원을 그려나가고 방사형으로 퍼져, 꽃처럼 피어오른다. 이 작품의 제목은 '사람 꽃'이다. 인간의 두상이 모여 '생각 꽃'을 이루기도 하고 권총들이 모여 '총 꽃'으로 표현되기도 한다. 집들이 중심핵으로 모여 있고 수많은 뿔의 도상이 꽃을 이루기도 한다.

꽃

꽃은 나에게 생각이라는

은유로 쓰이기도 한다.

하나의 생각 그래서 꽃잎처럼

피었다는

꽃잎처럼 피워지길

생명의 탄생

그렇게 났다가 그렇게 사라지길

바라는 것

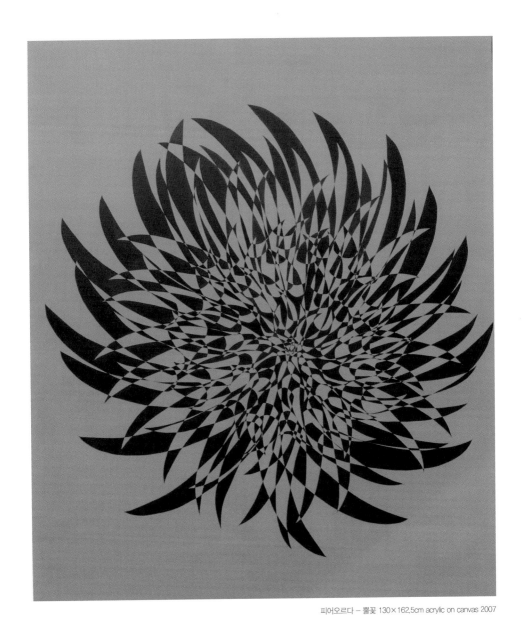

피어오르다 - 뿔꽃 130×162.5cm acrylic on canvas 2007

사람마다 뿔을 가지고 있다.

때론, 공격적인 모습을 드러내지만, 소뿔처럼 그냥 지닌 것!

모두 모여 드러나는 모습도 꽃을 닮았으면.

내 발길이

꽃처럼 피어나는

행보이기를,

우리의 발길도

대지에

흩어졌다

다시 피어나는

꽃 같기를.

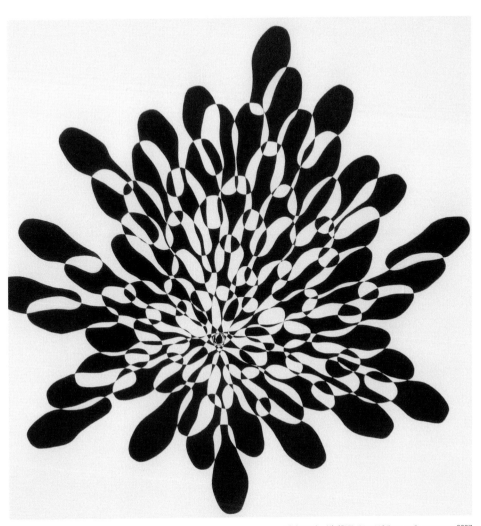

피어오르다 – 발자국꽃 91×116.5cm acrylic on canvas 2007

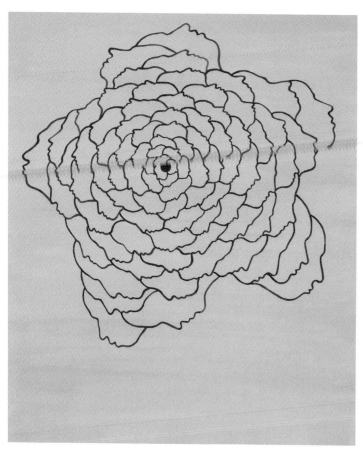

피어오르다 - 얼굴꽃 91×116.5cm acrylic on canvas 2007

수많은 생각이

꽃잎처럼 연결된다.

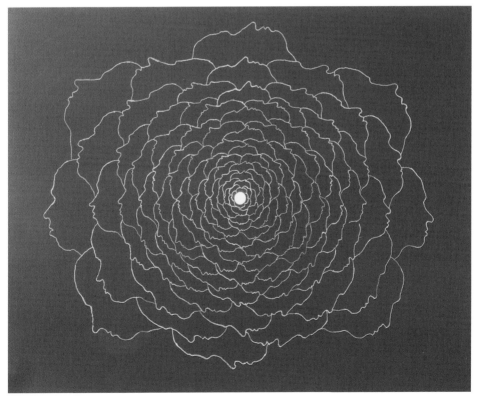

피어오르다 – 얼굴꽃 116.5×91cm acrylic on canvas 2007

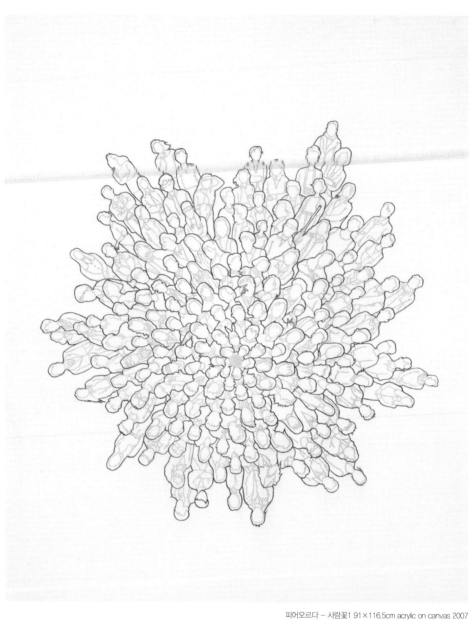

피어오르다 – 사람꽃1 91×116.5cm acrylic on canvas 2007

꽃을 보면 사람들을 알 수 있을까?

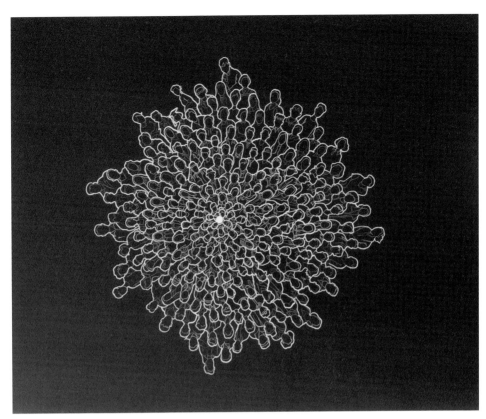

피어오르다 – 얼굴꽃 116.5×91cm acrylic on canvas 2007

단단한 대지 속 씨앗이 싹을 틔우고 줄기를 세워 꽃을 피운다.

그리고 꽃잎이 다 떨어지고 사그라지면 그 자리에서 다시 꽃을 피워낸다.

추운 겨울 사라진 듯 보이는 이 꽃은 사실 작년에도, 그 전 해에도 그러했다.

거슬러 거슬러 올라가면 땅의 역사가 시작된 이래로 늘 그 꽃은 꽃을 피워내고 있다.

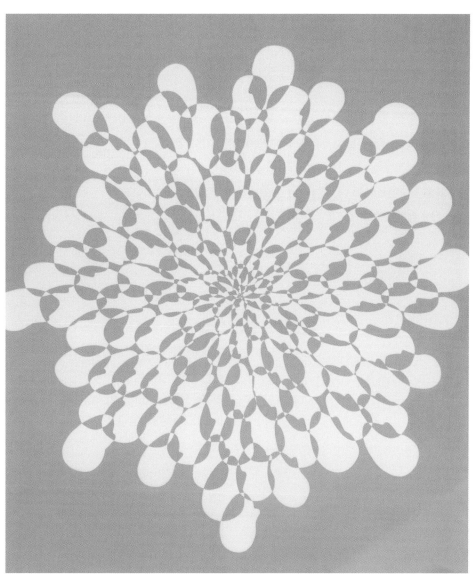

피어오르다 – 얼굴꽃1 130×162.5cm acrylic on canvas 2007

김용철은 도상적인 이미지와 함께 꽃을 오버랩시킨다. 그는 이 이중적인 표현을 즐겨 사용하는 작가이다.

자연현상에서 꽃은 안에서 밖으로 피어난다.

소용돌이나 덩굴손이 뻗어 나가는 모양, 커피를 탈 때 녹는 크림도 안에서 밖으로 움직인다. 이렇게 하나의 축을 중심으로 나선형으로 회전하는 현상을 과학에서는 볼텍스 효과로 설명한다. 이러한 볼텍스 현상은 외부로부터의 에너지를 내부로 흡수하여 더욱 강한 내부 응집 운동을 일으키며, 보다 강한 에너지를 일으킨다는 이론이다.

꽃이 봉오리에서 터져 나올 때도 나선형으로 회오리치며 피어난다.

안으로 숨어있던 것들이 분출되면서 생명의 절정이 시작되는 것이다.

한사람이 또 한 사람을 만나 가족을 이룬다.
아이를 낳고 한 지붕 아래 둥지처럼 산다.
그런 집들이 하나 둘씩 늘어나 피어나는 것 같다.
그렇게 화려한 마을 그 한가운데 내가 서 있다.

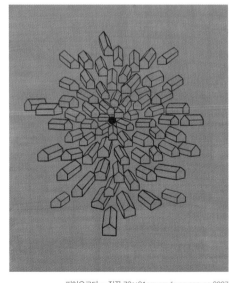

피어오르다 - 집꽃 72×91cm acrylic on canvas 2007

우리들의 정당방위가

꽃이 뿜어내는

생명의 기운과 닮아갈 수 있을까?

온갖 사건과 사연들을 담은 존재들이

만들어진다.

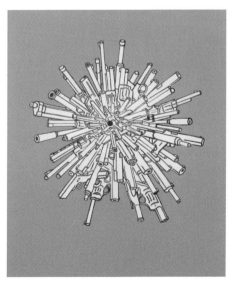

피어오르다 - 총꽃 91×116.5cm acrylic on canvas 2007

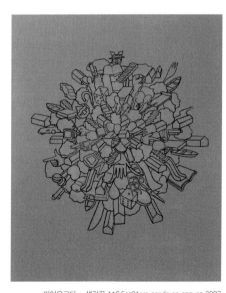

피어오르다 - 생각꽃 116.5×91cm acrylic on canvas 2007

중심점으로부터 회전하듯이 소용돌이치며

솟아나는 자연 현상

나무, 꽃, 풀, 씨앗에서 움트는 것

아래에서 위로 뿜어져 나오는 것, 힘,

분수같이 솟아난다.

깊은 대지 속에서 힘들이 솟아닌다.

작가 김용철이 도상적인 이미지를 정면의 꽃과 결합하는 것은 이러한 내재된 에너지
가 터져 나오는 절정을 말하고자 하는 것이다. 우리의 생각과 삶 또한 절정으로 피어나
길 그는 바란다.

군더더기를 다 제거한 단출한 도상들은 때론 의연해 보이기까지 하다. 불필요한 치장
을 벗어버리니 집은 집이고, 사람은 사람이며, 총은 총이다.

같은 목소리가 모이니 외침이 되고 함성으로 커져 나가 울려 퍼진다.

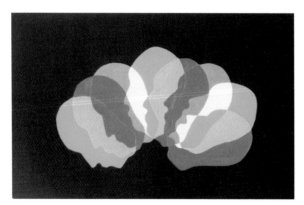

피어오르다 – 무지개꽃 53×33.5cm acrylic on canvas 2007

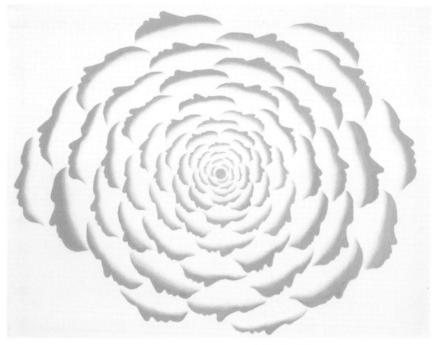

몸짓이 꽃잎을 닮고
의식을 치러 피어나는 꽃

그의 작품에 '발자국 꽃'이라는 제목의 작업이 있다.

같은 시리즈의 작품들을 제작해 나가던 즈음, 태안에서 기름 유출 사고가 있었다. 순식간에 해안이 검은 기름에 뒤덮여 근방 생태계는 물론, 바다를 기대어 사는 어민들도 생계가 막막해진 지경이었다. 사람들이 기름을 걷어내는 자원봉사에 나섰고 처음 무모해 보이는 일들이 어느새 구름같이 모여든 사람들의 발걸음 속에 이루어졌다. 작가는 직접 태안에 가서 기름을 닦아내며 몸으로 느낀 경험을 작업에 녹여냈다.

작가가 의도가 분명하게 드러난다.

생각이 모이면 힘이 되고 그 힘은 펼쳐진다.

풀잎 같은 생각이 핀다

　회화에서 가장 순수한 조형요소로 점, 선, 면이 있다. 물론 색을 제외한 이야기이다.
　색이 가지는 감정을 제거하고 흑과 백으로만 이루어진 드로잉은 가장 정제된 이야기를 전달한다.
　김용철의 목탄-콘테 드로잉에는 식물이나 자연물의 이미지가 자주 등장한다. 막 움트는 새싹이나 가지, 또는 꽃잎을 그는 검정의 목탄-콘테로 그려낸다. 그의 드로잉에는 인간의 두상이 곳곳에 숨어 있다. 새싹의 한 잎이 두상으로 그려지고 가지에 두상의 열매가 매달려 있다. 꽃잎이 사람의 옆모습으로 표현되고 나비의 날개가 두상으로 대신한다.

품어야 핀다.

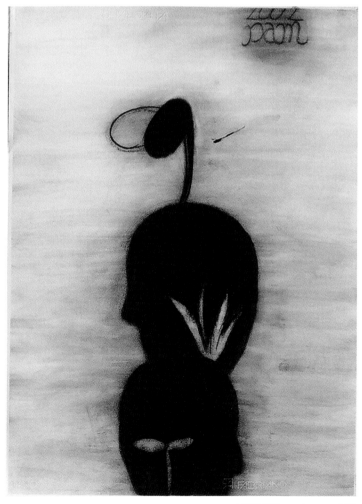

풀잎 70×54.5cm conte on paper 2002

가지에서 – 풀잎 같은 생각이 핀다.

가지 70×54.5cm conte on paper 2002

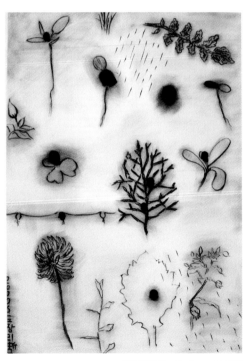

갖가지의 모양이 이야기를 건다.

채집 70×54.5cm conte on paper 2000

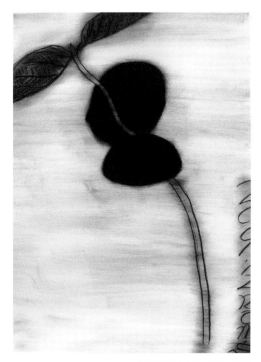

싹이 나온다.

사람 얼굴 같은 싹이 자란다.

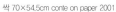

생각이 피어난다.

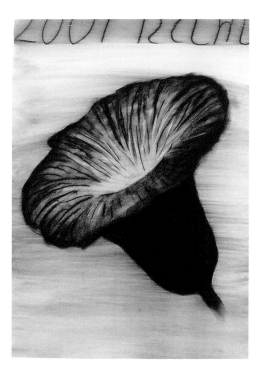

작가의 그림에는 왜 이리 많은 두상의 이미지가 등장하는 것일까?

십수 년 전의 작업에서도 두상의 이미지는 평면이든 입체로든 등장했고, 계속된 이미지는 현재의 회화작업 곳곳에 숨어 있다.

'우리는 서로 이어져 있다'는 제목의 지금 작업에서도 두상 모양의 나팔꽃이 등장하고 두상과 닮은 나비 날개와 두상 형태로 퍼지는 파문을 볼 수 있다.

유리컵에 양파를 넣어두었더니,

어느 날 예쁘고 싱싱한 연둣빛 싹이 올라왔다.

점점 커지다 못해 이젠 흙에 옮겨 심어야 하지 않을까 해서 컵에서 들어내니

양파는 이미 썩고 실체가 싹으로 옮겨갔다는 생각이 들었다.

양파가 자신을 다 녹여 새싹을 피웠다

생각을 곱씹어 얻은 에너지로 싹을 키우고 사라져 간 것인가?

인간의 역사와 유사한 생의 이동

그에게 두상의 이미지는 하나의 생각을 의미한다. 어쩌면 그는 두상의 이미지를 자연과 인간의 중간 매개체로 보고 있는지도 모른다. 이 중간자적인 자연이 그의 풍경 속에 녹아든 것처럼 자연과 인간의 간극과 관계에 대해 생각을 하게 된다.

내 그릇은 얼마만 한 크기이고 어떤 모양의 그릇일까?

그릇 70×54.5cm conte on paper 2001

가지 70×54.5cm conte on paper 2000

얼굴 두상에서 피어나는 싹

생각에서 만들어지는 것이

싹처럼 유기적이고 자연적이길

풀잎엔 어느 푸른 영혼이 깃들어 있을까?

여러 생각들이 모여 나비처럼 날았으면 좋겠다.

사뿐 사뿐!

나비 70×54.5cm conte on paper 2001

내 생각이 리듬으로 – 벗과 이어져 노래하라

음표 70×54.5cm conte on paper 2001

넝쿨 속에 매달린 생각

땅속에 뿌리를 박고 솟아오른 넝쿨,

엉킨 줄기가 어디부터 시작되었는지,

생각도 땅에 뿌리박고 영글어 맺히길

가지 70×54.5cm conte on paper 2002

큰 것에서

정확하게 분명하게

나누어 옮겨 볼까?

깔대기, 사람, 눈물 70×54.5cm conte on paper 2000

얼굴처럼 모여 꽃처럼 핀다.

선으로 연결되어 풍경을 이룬다

사람들이 멋진 풍경을 카메라에 담을 때 김용철은 스케치북에 그린다. 그는 몇 백 몇 천 화소의 카메라 렌즈보다 손으로 그린 스케치가 풍경을 더 정확하게 기억한다고 믿기 때문이다.

카메라 휴대가 간편해지면서 많은 작가가 쉽게 찍을 수 있는 사진을 더 선호하지만, 김용철은 여전히 가방에 스케치북과 펜을 들고 다닌다. 하얀 도화지와 연필이 제 몸 마냥 익숙해지기도 했고 가끔 그것이 작업실에서 벗어나 누릴 수 있는 놀이이자 휴식이기도 해서다.

처음 풍경 스케치를 나갈 땐 짐이 한가득이었다. 캔버스에 유화물감에 팔레트, 붓, 기름통 같은 유화 도구에 접이식 의자와 해를 가릴 우산까지 챙겼으니 말이다. 그러던 스케치 나들이가 점점 잦아지면서 유화 물감을 도시락통에 덜어 담고 뚜껑을 팔레트 삼는 식으로 도구를 간소화해서 나가기 시작했다.

처음 그는 캔버스에 유화로 스케치했다. 그러더니 수채화로 되고 다시금 단색의 물채화로 변했다(그는 단색조의 수채화를 "구정물화"라고 명명하기도 했다). 최근 몇 년의 스케치는 모필로 그렸다.

김용철에게 스케치는 생활이다. 손에 잡히는 아무 펜으로 순간순간을 그리는 스케치는 그가 산책 중이거나 볼일을 보던 중이거나 상관없다. 스케치를 그리는 시간은 그에게 삶의 쉼표이자 한판 씨름이다.

현대 미술에서 풍경을 그리는 이 스케치가 무슨 의미가 있을까, 회의가 드는 순간도 있었다고 하지만 그는 아직도 종이와 펜을 놓지 않았다. 의미가 축소되고 퇴색된다 하더라도 자연과 마주하는 팽팽한 긴장을 담아내는 스케치의 현장감을 그는 포기할 수 없기 때문이다.

북한강 27.5×9cm pen on paper 2014

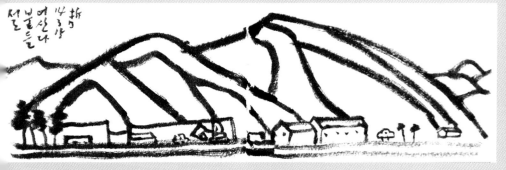

마을 27.5×9cm pen on paper 2014

구름이 유난히 아름답다.

보는 순간 순간마다 바뀌고 변화하는 모습 장관이다

글 쓰다 올려다보니 그려진 구름은 어디론가 가버렸다.

나만 본건 아닐 텐데.

거짓말 같다.

벗이 스케치한다 하니 곁에 있고 싶어 나왔다.

양수리도 오늘은 쉰다.

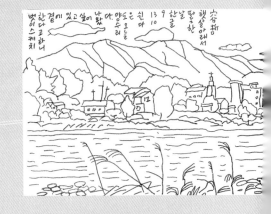

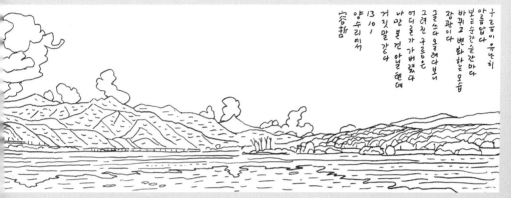

구름이 유난히
아름답다
보는 순간 순간마다
바뀌고 변화하는 모습
장관이다
그렸다 올려다보니
그려진 구름은
어디론가 가버렸다
방금 본 건 알고 텐데
거짓말 같다
13/01
양수리에서
宗涉

양수리에서 81×20cm pen on paper 2013

양수리 81×20cm pen on paper 2013

155

안드들을 꼬셨다 한참을 만에 2시간에 건강자하고 황장산 유명에 올랐다 자자하고 과봉을 지르는 정심으로 대신한다 안개가 자욱해가 혼적이 정상을 조금 유 만해 13일 14명이 유명한

비가 생스스로운 아침인 돼도 비 구름은 한쪽으로 란다 황순원유학관 되도 이 빗속의 한 생명들이 이맘이 익어있다 멀정과 기대는 비가 막 멎못한다 잠시 멋있하는데 숲에 물 오른 머리위 투명으로 그린다 13년 9월 14일 서종면 수능리 경기도 양평군 황순원문학촌 옥상에서 설악산

유명산 81×20cm pen on paper 2013

아들을 꼬셨다.
한 시간 걷자 하고 2시간 만에
유명산 활강장에 올랐다.
과자 한 봉지에 즐겁게 점심을 대신한다.
안개가 자욱해서 능선이 흐릿하지만
정상의 조망은 언제나 후련하다.

양평 서종면 81×20cm pen on paper 2013

어디서 불어오는 것일까
고비사막을 넘어
백두산 자락 노송을 스쳐
굽이굽이 매만져 흘러
어느 동포의 가슴을 쓸고
남양주 거쳐
북한강 위로 식혀져
문호리 타고 싸리골 골짜기에 올라앉은 것이겠지?
고단했겠다.
내 숨에서 가슴에서 쉬었다
힘차게 가라

ㄹ ㄹ ㄹ ㄹ

집앞이온통푸르받이다
이존재들도씩뿌려지고
비맞고땅바닥납작이피
드려커왔겠지 살날
동안푸르고힘차게
산는구나 13 8 26

朴承春

158

양평집마당 54×20cm pen on paper 2013

북한강2 27,5×9cm pen on paper 2014

容赦

있다
봄비와
운길산에
14.2.12
참지 않았다
하려 했는데
강가에서 산책만

운길산 54×18cm pen on paper 2014

곳곳에 그리운 사람들이 있다.

비가 오니 커피 생각과 추억이 묻어나는 이 찾아 빗길 속을 헤집고 왔다.

잠시간의 만남과 이야기는 저 산은 알지도 모른다.

곳곳에 그리운사람
들이 있다
비가오니 커피생각과
추억같은거나는 이
찾아 빗길속을
헤집고 왔다
잠시간의만남과
이야기는 저산은
알지도모른다
13 9 13 홍천
팔봉산 容根

홍천 팔봉산 81×20cm pen on paper 2013

이제 그의 풍경 스케치는 캔버스 작업과 하나로 통합되고 있다. 초기 그의 스케치가 풍경을 세밀하게 묘사하면서 현장감 있게 그려냈다면 최근은 자연의 묘사보다는 굵고 가는 선들이 중심이 되어 마치 자연의 뼈대를 찾는 표현을 볼 수 있다. 한 작가의 시선이 바라보는 자연물에만 국한되어 있지 않고 그가 그리는 필선의 움직임에 집중하는 것도 보인다. 자연을 정확히 묘사하기 위해서 필선을 국소적으로 그려나가는 것이 아니라 말하자면 그려지는 선의 유연함, 운동감 같은 것들이 더 두드러진다는 이야기다.

이것은 작가가 그림 대상이 아닌에 이 이느 링로 한소색인 서리를 두었을 때 가능한 표현이다. 수없이 스케치 작업을 하면서 작가는 이러한 선의 움직임에 묘미를 느낀 것 같다. 힘 있고 유려하고 때론 부드러운 이 선들은 그의 캔버스 작업에도 때를 같이해 등장하고 있기 때문이다. 그려지는 모든 선이 다 연결되어 풍경을 이루고 있다.

힘이 없다.
겨우 들 수 있는 펜으로
내 눈과 귀, 오감으로 느끼는 자연 속에 앉아있고 싶다.

기억하는 풍경과 각인되는 풍경의 시작이 여기 있다.
눈이 먼저 산등성이를 타고 오른다
꼭대기에 머물던 눈은 이내 코앞의 갈대 흔들림에 내려온다.

아픈 몸은 느리지만, 눈과 친한 손은 빠르다.
이 순간만큼은 환자에서 온전히 탈출할 수 있다.
스케치를 다 하고 나니 내 눈과 손이 이어져 있듯
자연과 우리가 그 이전부터 이어져 있다는 생각이 든다.

그래서 모두가 온전히 하나다.

— 2013.1 —

그가 바라보는 산과 강, 나무와 구름이 단순해 보이지만 그의 본모습 같은 선으로 표현되어 전체를 이루는 이 스케치 작업은 그가 지금 작업하는 캔버스의 이미지와 일맥상통한다. 김용철은 주로 양평을 스케치한다. 추운 겨울 눈이 오는 날은 어김없이 집을 나선다. 꽃 좋고 단풍 좋은 계절을 뒤로하고 매서운 겨울날 집을 나서는 데는 이유가 있다. 산의 나뭇잎이 다 떨어져야 그 산의 진짜 모습을 볼 수 있기 때문이다. 나뭇잎에 가려지고 부풀려진 산이 아니라 모든 것들을 벗어버린 본연의 산맥과 골짜기 그리기를 그는 좋아한다. 어쩌면 그는 겨울 산을 보며 아무것도 덧입히지 않고 오직 본질의 모습으로 살고자 하는 자신의 마음을 그리고 싶었던 것은 아닐까 싶다.

8차 항암치료와

자가 골수이식을 마치고 돌아와

한동안 걷기도 힘들었지만

그림을 그리고 싶었다.

내가 살고 있는 곳을 가슴에

기록하듯이….

살을 파고드는 잉크같이

문신처럼 절실하게 새기고 싶었다.

그러다 어느 날 모두 이어져

있음을 봤다.

이어져 있고 싶음 이였을까?

장난감을 모으다

아이들은 장난감을 가지고 논다.

천으로 된 포근한 인형에서부터 자동차, 전투기, 로봇, 바비 인형까지 아이들은 다양한 장난감을 접하면서 자란다. 알록달록하고 앙증맞은 장난감에서부터 퀴이나 후 갚은 망난감들 그것들은 무슨 이야기를 하는 걸까?

두 아이를 키우는 작가는 어느 날 아이들 방에 쌓여있는 혹은 버려진 장난감들을 주시하게 되었다. 그것들은 동심의 세계이자, 욕망이 범벅된 세계로 보이기도 했으며, 충족과 함께 버려지는 것들이기도 했다.

그는 서로 다른 목소리를 가진 이 버려진 장난감들을 모으기 시작했다. 그리고 또 다른 모습으로 변주하는 작업을 시작했다.

아이의 장난감 속에 혹 어른들의 목소리가 담겨있는 건 아닐까?

사용된 꿈 – 친구 30×15cm 장난감 2007

사람 – 서로 신호를 주고받다.

쌓여 있는 장난감 더미 속에서 작가는 우리 사회의 축소판을 보았다. 소유에 대한 욕망과 경쟁, 전쟁의 폭력성과 성적인 욕구 등과 같은 어른들의 다양한 욕망이 귀엽고 화려한 색깔의 장난감 속에 투사된 것을 보았다.

장난감에 숨겨진 욕망이 무엇인지. 우리는 알고도 모른 척하는 건 아닐까?

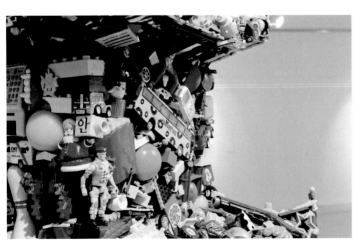

사용된 꿈 – 탑 75×75×200cm 장난감 가변설치 부분〈수원미술관〉

장난감 속엔 어른들의 욕망이 담겨 있다. 어쩌면 그 존재의 바탕이 욕망이기도 하다.

장난감을 통해 아이들은 어른의 욕망을 보고 학습한다. 장난감은 사용된 꿈이지 않을까?

장난감을 더듬으며 그 욕망 속에 존재하는 오늘날의 존재감을 더듬는다.

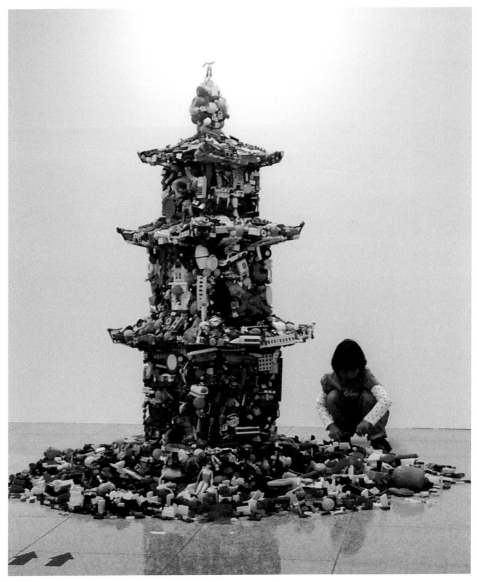

탑 – 사용된 꿈 – 채집 75×200×75cm 장난감 가변설치 〈양평군립미술관 2012〉

사용된 꿈 – 구 지름101×101cm 부분 장난감 〈수원미술관 2014〉

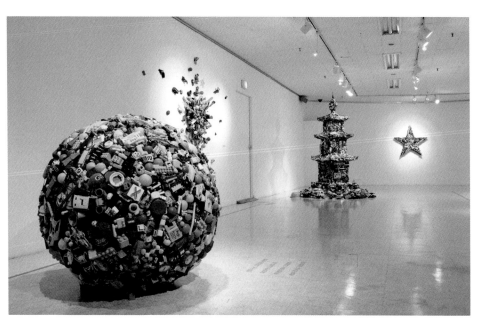

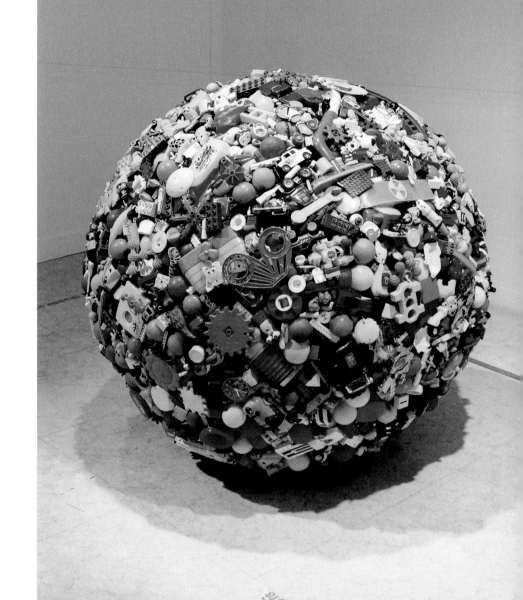

인형 꾸는 조화로운 관계를
항상하한 모습입니다.
우리들의 꿈이 조화롭게
세상과 만나길 기원합니다.

사용된 꿈 – 구 지름101×101cm 장난감 〈수원미술관〉

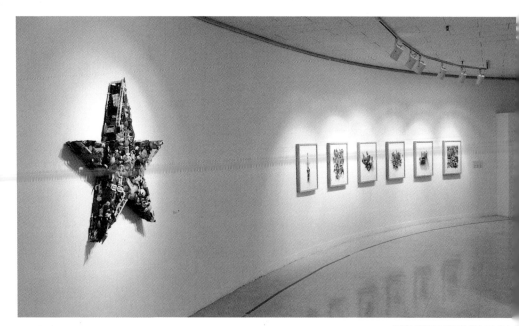
장난감 가변설치 전경 〈수원미술관 2014〉

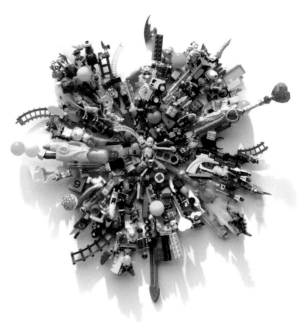

어떤 꿈이 어떤 모습을 만들까?

변신하는 사람들

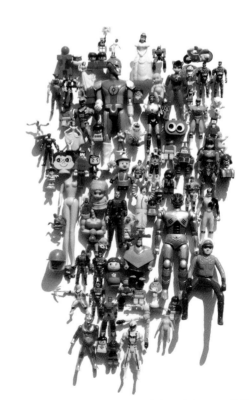

총 – 이기적 문명은 자연을 협박하고
그 결과로 겁에 질린 얼굴을 만든다.

미화 – 팬시화된 전쟁

사용된 꿈 – 관계 21×25.5cm 장난감 2008

쓰다 고장 난 장난감,

우리들의 욕망이 고장 나 뒹군다.

사용된 꿈 – 로봇 70×16.5cm 장난감 2008

녹이갈 속에 숨은 사어서교 유흐기 들댄기 저제,

그리고 파괴는 귀엽고,

앙증맞게 치장되어 있고,

어린 손에 맡겨져 애처롭게 빛이 바래간다.

사용된 꿈 – 별 100.4×100x11cm 장난감 2008

화분 – 장난감 속에서 자랄 수 있는 것,

화분처럼

우리는 어떤 화분을 만들고 있는가?

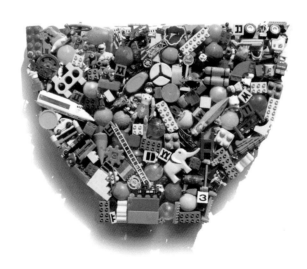

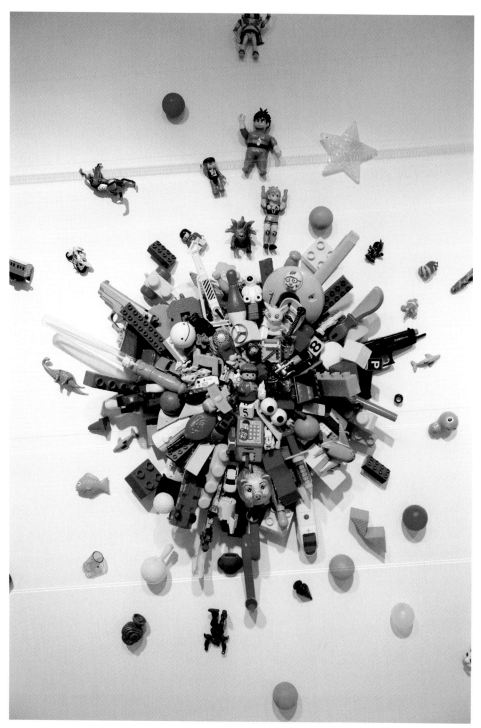

사용된 꿈 – 폭죽 장난감 가변설치 〈수원미술관 2014〉

사용된 꿈 - 폭죽 장난감 가변설치 - 부분 〈수원미술관 2014〉

사용된 꿈 - 폭죽 장난감 가변설치중

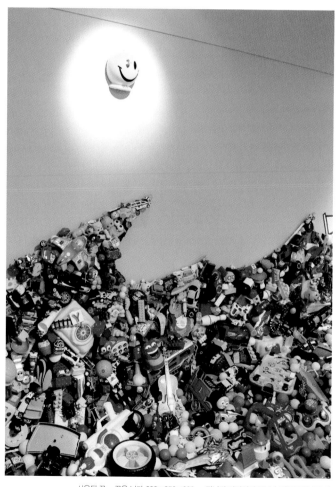

사용된 꿈 – 꿈을 낚다 600×250×300cm 장난감 가변설치 부분 〈수원미술관 2014〉

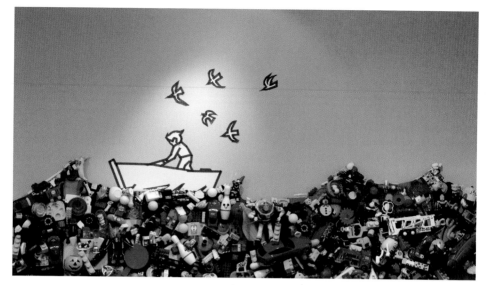

사용된 꿈 – 꿈을 낚다 600×250×300cm 장난감 가변설치 부분 〈수원미술관 2014〉

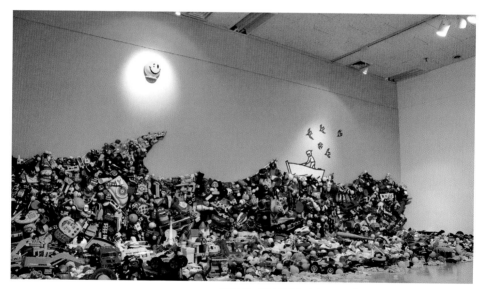

사용된 꿈 – 꿈을 낚다 600×250×300cm 장난감 가변설치 부분 〈수원미술관 2014〉

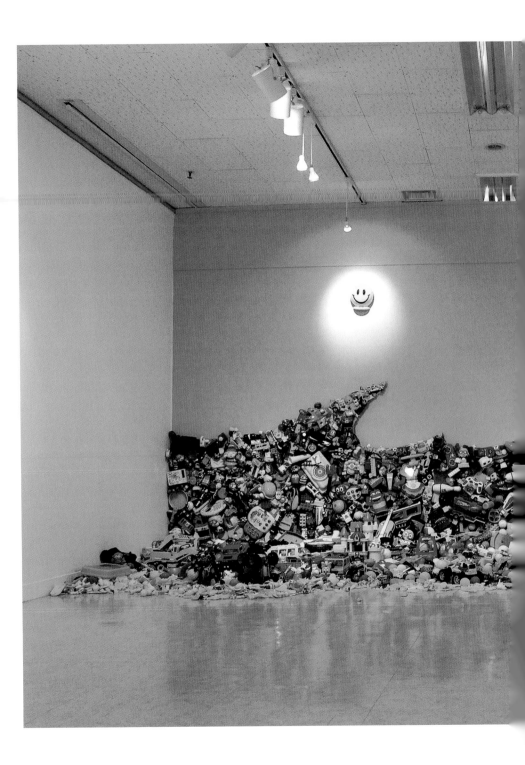

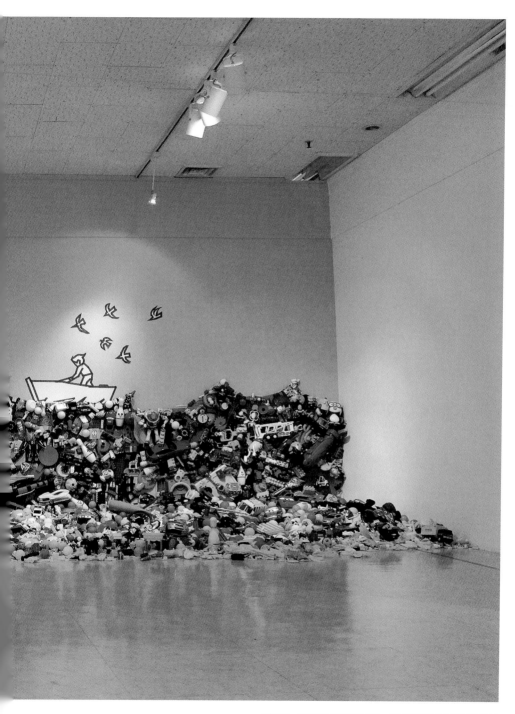

사용된 꿈 – 꿈을 낚다 600×250×300cm 장난감 가변설치 〈수원미술관 2014〉

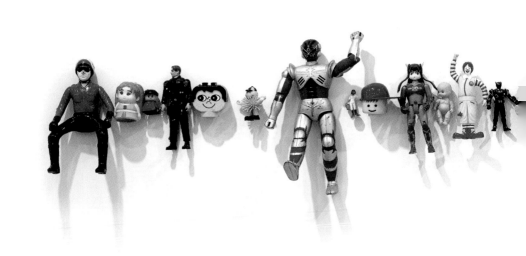

원주시 기후변화대응센터 홍보관 전시모습

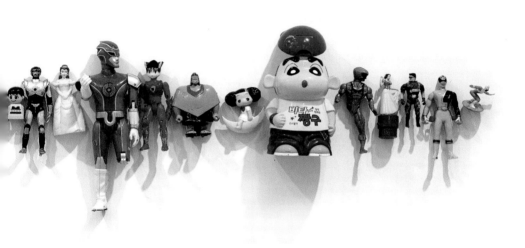

사용된 꿈 – 우리는 어떤 모습으로 살아갈까 2014

"우와, 나 저거 있는데."

따 비드 대 어섯 실꿈 피이 보이는 아이가 탄성을 내지른다

아이들의 눈에 비친 것은 무엇인가. 전시장을 가득 메운 장난감이 눈에 들어왔다. 아니 정확히 말하면 장난감 덩어리들이 입체도형의 형상으로, 탑을 떠올리는 조형으로, 벽면에서 튀어나온 부조로 둔갑했다. 예술가의 창작적 행위에 의해 탄생한 이 조형물들은 흙이나 나무, 쇠, FRP 등 흔히 조각품에 사용되는 재료가 아니다. 실재 장난감이 낱개 하나하나가 최소 단위의 픽셀로 나뉘고 다시 군집을 이뤄 전체의 구조를 형성하고 있었다.

미술관 관람이 낯설지 않은 성인 관람객들이야 작가의 의도가 무엇인가 유심히 살펴보았지만, 어린 관람객들은 망막에 맺힌 강렬한 시각적 판타지에 압도돼 작가의도가 뭐든 간에 자신에게 친숙한 장난감의 이름을 연신 불러대며 그것들 앞으로 성큼성큼 다가간다. 이내 전시관계자들의 일침이 들린다. "작품이에요. 손대지 마세요." 이제야 철부지 관람객들은 자신이 위치한 곳이 미술관임과 바라보고 있는 장난감들은 제집 안방에 널부러진 것들과 차이가 있음을 깨닫는다.

동시대를 살아가는 인간들 중 다수는 세상과 처음 마주하고 얼마 있지 않아 장난감을 획득한다. 태어남과 성장의 과정 속에서 자연스럽게 친밀감을 형성했다가 청소년기를 거쳐 성년이 되자 유치하고 쓸모없는 것으로 치부되고선 어린아이들의 전유물이 돼버린 장난감. 작가 김용철은 불특정 다수의 어린이가 사용하다가 쓰임이 사라지고 버려진 장난감을 재료로 다양한 조형적 행위를 시도한다. 그는 용도가 폐기된 장난감을 조합한 조형물 시리즈를 통째로 '사용된 꿈'으로 명명했다.

　작가가 바라본 장난감은 어린이들이 각자의 기호에 의해 구매, 사용하고 흥미를 잃거나 부서지면 버리는 소비재로서만이 아닌 어른들의 세상을 가상으로 구현한 복제품으로 보았다. 물질만능주의, 자본주의 경제시스템에서 어린이의 동심은 놀이의 대상조차 어른들의 욕망의 용광로에 처참히 녹아버린 것이다. 대부분 플라스틱 재질의 장난감들은 제각기 알록달록한 색상을 발하며 어린이들의 동심을 유린한다.

　김용철의 장난감은 유쾌해 보이는 외향과 다르게 어두운 감성을 지녔으며, 밝고 화려한 색깔로 치장했지만 가까이 코를 가져가면 무채색의 향기를 풍긴다. 제각기 알록달록한 색상을 발하며 관람자의 시각을 교란하는 김용철의 '사용된 꿈'은 장난감의 실사용자인 어린이들이 아직 꾸지도 못한 꿈을 손안의 빨강, 파랑의 플라스틱 덩어리에 묻은 채 소비해버리고 성인이 되고 마는 잔혹동화이다.

조두호
〈수원시미술전시관 학예팀장 · 문화인류학〉

모아서 새기다

한 화면에 다시 여러 이미지를 모은다.

이 작업은 붓이 아닌 칼이 주 도구다. 칼로 새겨서 이미지를 만들었다.

캔버스에 바탕 작업을 한 후 다른 시트를 덮고, 다시 이미지들을 그린다. 그리고 하나씩 칼로 새겨 내고 다른 컬러의 물감을 밀어 넣는다. 말하자면 공판화 기법을 적용한 작업이다.

작은 이미지들을 하나씩 칼로 새겨 내려면 많은 시간과 노력이 필요하다. 많은 노동력이 요구되는 작업을 지속해서 해나갈 수 있는 건 그 과정이 작업에 있어 필연적이기 때문이다.

작가는 하나의 이미지를 오리거나 새겨 넣으면서 그 이미지의 흔적이 남는 필연성을 생각한다.

과거의 작업에서 그는 가위 등의 사물을 틀 안에 놓고 석고를 부은 후 다시 떼어내는 작업을 했다.

석고가 굳자 사물은 그의 생생한 흔적을 남겼다. 그 필연적인 흔적-존재감을 이 풍경을 모은 작업에서도 보이고자 한 것이다. 음각과 양각으로 이미지가 각인된다.

채집풍경 130×130cm acrylic on canvas 2011

채집풍경 2012 – 02 159.5×159.5cm acrylic on canvas 2012

내 안에 가득한 것들을 모두 꺼내 보자

미사일, 별들, 별들을 닮은 꽃, 폭죽 같은 생명의 에너지, 그 사이를 지나가는 폭격기

그래도

강가 어부는 낚시를 하고

온갖 꽃과 풀, 새, 고라니와 나비

나무속 사람, 끊임없이 흐르는 계곡, 생각하는 사람, 친구, 사람들, 생성과 사라져 가는 것

모두 모으자.

그들이 있는 풍경 속에 난 있으니까!

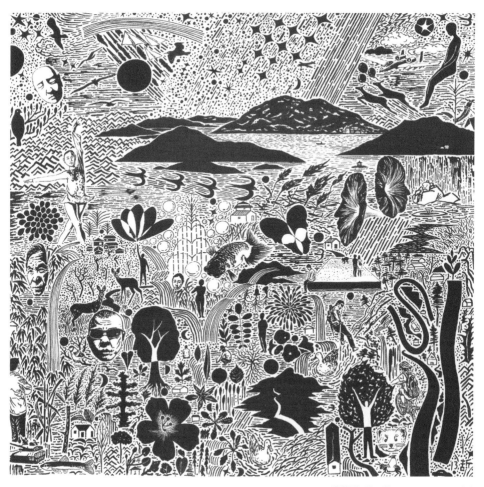

채집풍경 120×120cm acrylic on canvas 2013

나는 이미지를 모은다.

하늘에는 수 없이 많은 별이 있고 구름도 흘러간다.

행글라이더들도 떠 있고, 무지개도 피어난다.

그 사이를 날고 있는 새들,

눈도 내리고, 비도 한줄기 내린다.

해와 달도 떠 있다.

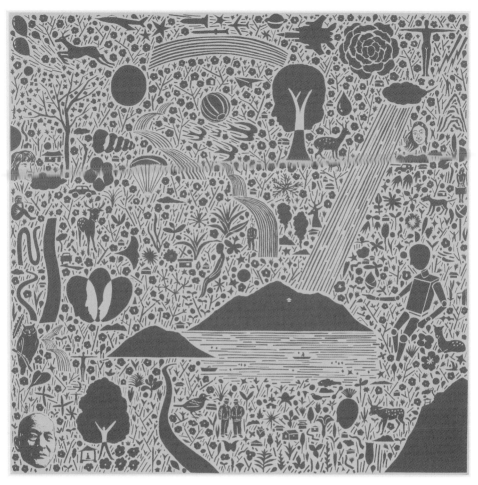

채집풍경 2011 − 01 130×130cm acrylic on canvas

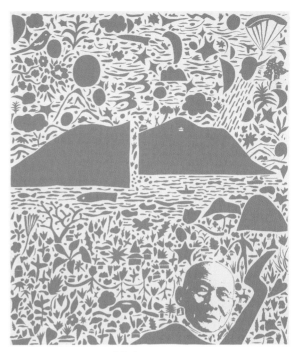

채집풍경 2011 — 01 72.7×60.6cm acrylic on canvas 2011

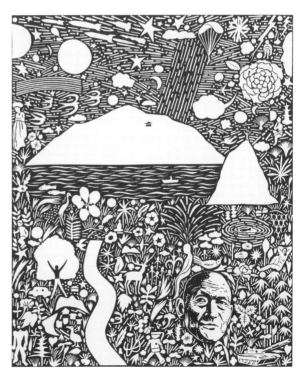

채집풍경 91×72.7cm acrylic on canvas 2011

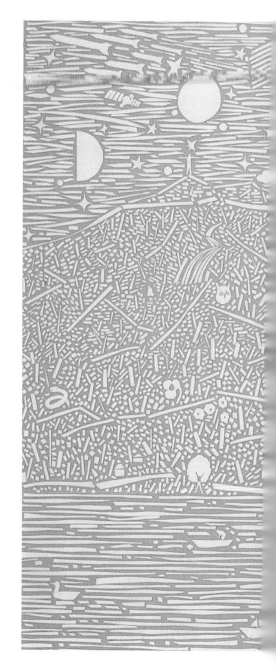

각 각의 분명한 존재적 요소들이
거대 자연 풍경 속에 있다.
나는 그 풍경을 본다.

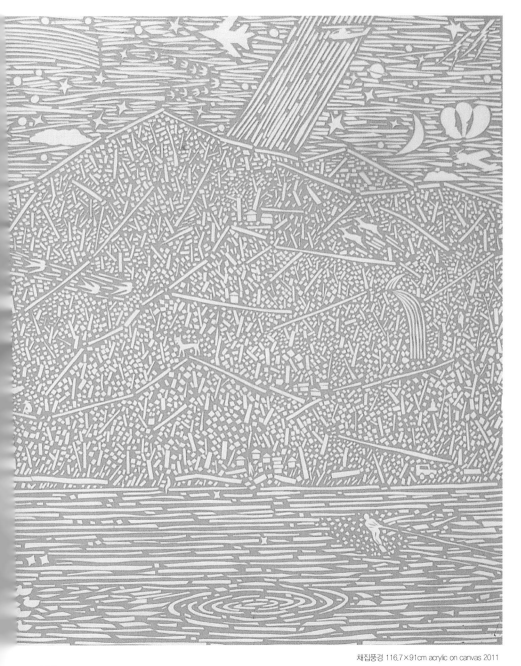

채집풍경 116.7×91cm acrylic on canvas 2011

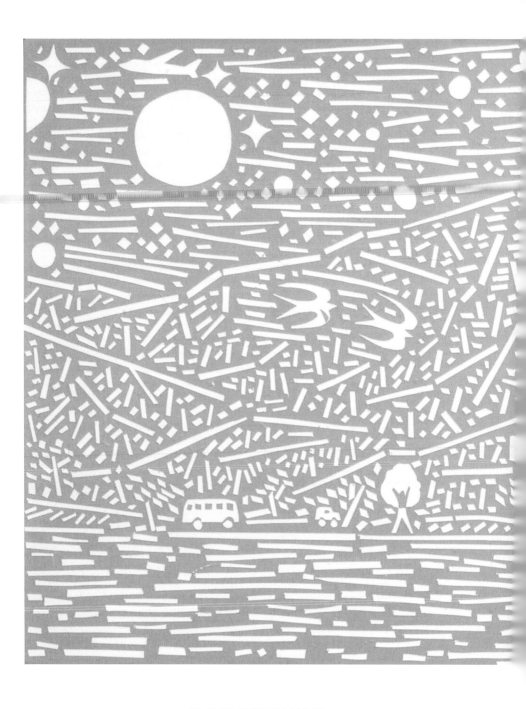

오늘은 어떤 풍경을 만나게 될까?

눈을 감고 풍경을 본다.

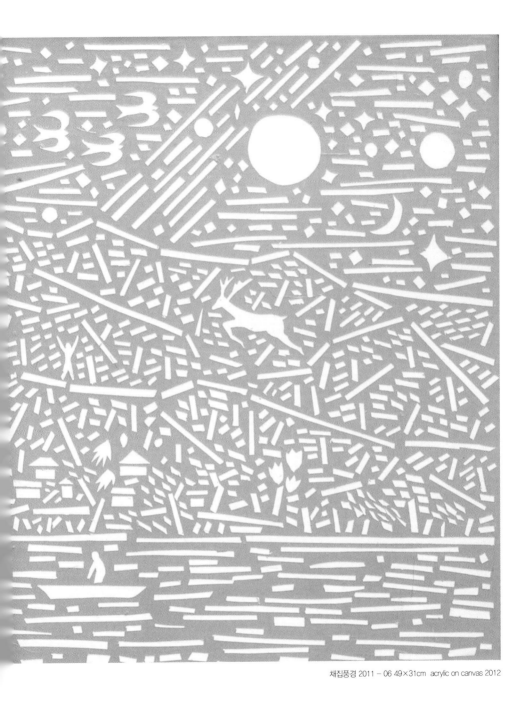

채집풍경 2011 – 06 49×31cm acrylic on canvas 2012

채집풍경 2011 − 2 72.7×60.6cm acrylic on canvas 2011

채집풍경 2010 − 2 116.7×91cm acrylic on canvas 2010

훈련하고 있는 탱크와 군인들이 있다.

뉴스에는 미사일이

어떤 도시를 공격하기 위해

날아오르기도 한다.

두 팔 벌려 서 있는 사람은

나무가 되기도 하고,

때론 머리 모양을 한 나무도 있다.

두상들이 모여 꽃이 되기도 한다.

그 꽃 속을 들여다보다가

별모양을 발견하기도 한다.

그리고 밤하늘을 올려다보며

꽃 속을 생각한다.

채집풍경 72.7×60.6cm acrylic on canvas 2011

채집풍경 2010 − 2 116.7×91cm acrylic on canvas 2010

바람을 모으자

어떤 선은 강물이 되고

어떤 선은 빛이 되고

어떤 선은 바람이 된다.

206

채집풍경 2010 – 2 116.7×91cm acrylic on canvas 2010

빛을 모으자

어떤 선은 갈대가 되어

바람이 된 선을 따라

흔들린다.

채집풍경 - 다시피어오르다116×91cm acrylic on canvas 2012

채집풍경 2012 - 01 150×150cm acrylic on canvas 2012

채집풍경 – 때론 그러하게 120×120cm acrylic on canvas 2012

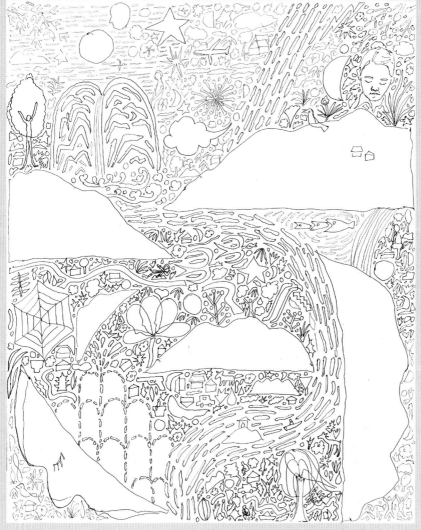

스케치 29×21cm 2010

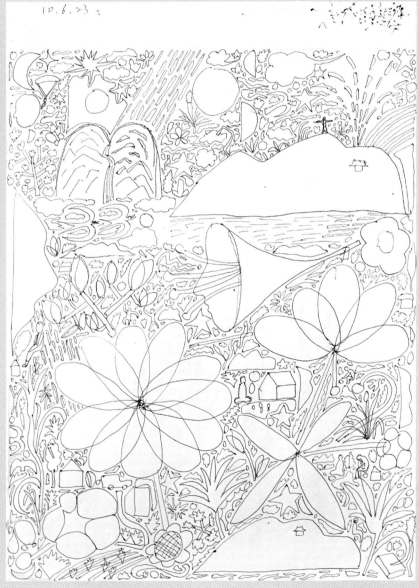

스케치 29×21cm 2010

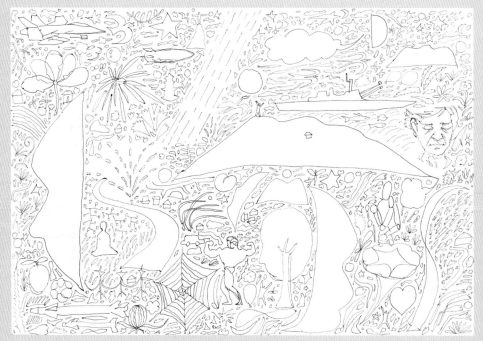

스케치 29×21cm 2010

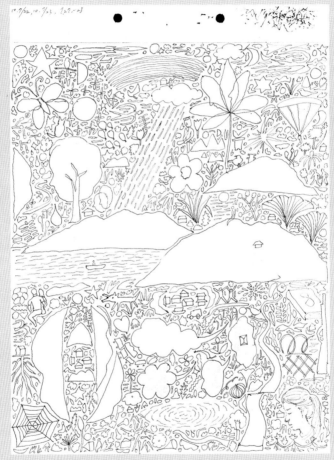

스케치 29×21cm 2010

자연과 사람을 잇고

욕망과 꿈을 잇고

상처와 희망을 잇는다

그렇게

이어진 길에 서 있다

그 광경을 본다

김용철

선을 긋다

새로운 시작

"여기~"

마당에서 목련꽃에 빠져 있는데 작업실에서 그가 부른다. 손때 묻은 노트를 펼치며 말한다.

"이거 어때? 모든 것은 서로 이어져 있다."

올 10월에 계획한 개인전 타이틀이란다. 묻는 듯한 어조지만 마음은 이미 정한 듯 흥분한 목소리다. 지금 하고 있는 작업만큼이나 활달하고 거침이 없다.

새로운 것을 계획하고 준비하는 것만큼 신나는 일이 또 있을까? 게다가 예술가란 본디 새로운 시도와 탐험을 즐기는 사람들이 아닌가!

사람들이 사진을 찍고 일기를 쓰며 삶을 기록할 때 작가 김용철은 드로잉과 스케치로 일상을 기록한다. 멋진 풍경이 아니어도 발길이 멈춘 곳에서 그는 스케치북을 꺼내 그 순간의 감정들을 드로잉한다. 구구절절한 글이 없어도 그의 스케치를 보면 그의 하루를 가늠할 수 있다.

끊임없는 스케치와 드로잉을 통해 그는 기억을 모은다고 한다. 추억의 단면을 모으고 그를 위안해주던 산과 강, 자연에 담긴 기억과 인상을 모은다고 한다. 그렇게 기억의 단편을 비추다 보면 그때 함께한 이들이 떠오르고, 그때의 추억과 공기까지 생생하게 살아난다고. 어찌 보면 그의 작업은 이 '모으는 것'에서 시작되는 것이다.

그가 대학 졸업 직후 했다던 물고기 작업이 생각난다. 몇백 마리의 물고기 부조를 만들고 그를 다시 커다란 물고기 형상으로 만들었던 작업이다. 지금은 고작 한 장의 사진이 전부지만 몇 날 며칠 밤을 새워가며 10미터에 이르는 작업을 하던 그때를, 그는 자주 회상했다. 아마 몇 차례 작업실을 옮겨 다니며 잃어버린 작업이라 더 아쉬움이 남아서일지도 모르겠다.

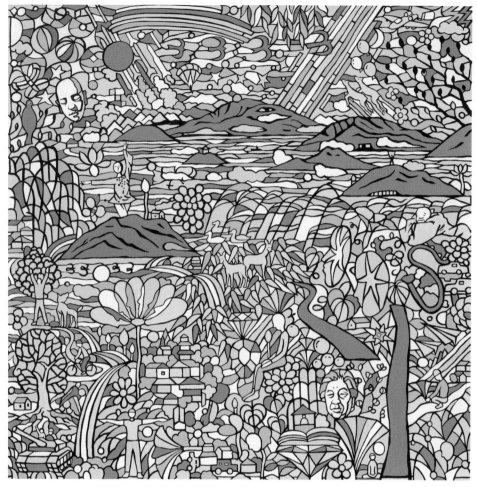

채집풍경 – 서로 이어져비추다 150×150cm acrylic on canvas 2014

모든 것은 이어져 있다.

삶과 죽음, 어제와 오늘, 과거와 미래, 자연과 인간,

틈 없이 이어져 있다.

지금 김용철은 그때와는 다른 새로운 작업을 하고 있다. 하지만 독립된 이미지들을 모아 또 다른 이미지로 바꾸어내는 그의 작업은 그림을 시작하던 날로부터 현재까지 계속 일관성 있게 계속되고 있다.

그의 키를 훌쩍 넘는 푸른색조의 캔버스에는 굵고 단호한 선들로 드로잉된 이미지들로 가득 차 있다. 산과 강의 모습 때문에 언뜻 풍경화처럼 보일 수 있다. 하지만 유심히 들여다보면 모자이크처럼 일정하게 강물은 분할되고 그 속에 갈대가, 강을 바라보는 듯한 연인이, 무성한 풀들이며 꽃들이 숨어 있다. 물결 끝자락을 따라가다가 이번엔 금육질의 남자와 뛰어가는 사슴들을 만난다. 씨앗뿌리는 농부를 발견하고 다이빙하는 선수와 미사일도 만난다.

마치 한 화면이 실타래를 풀어 그린 양 한끝을 잡고 따라가다 보면 문득문득 낯선 장면을 만나게 된다. 그림은 마치 한 필의 잘 짜여진 직조 같다. 빈틈없이, 그리고 전체를 동시에 필연적인 계획을 세워 만들어 나가는 직조. 산 위쪽으로는 별과 달이, 그리고 해가 같은 선상에 그려져 있고 생각에 잠긴 듯한 사람의 얼굴도 하늘에 덩그렇게 놓여있다.

모든 이미지는 그가 말하는 '선'으로 연결되어 있다.

꼬리에 꼬리를 물고

시간과 공간을 넘나들며 왔다가 가고

머물고

그린다

여러 기억이 한곳에 모인다

풍경이 된다.

기억은 또 다른 기억을 부른다.

한 장소를 머릿속에 떠올리면 장소는 그곳에서의 기억을 끌어온다. 서울역 광장을 떠올리는 순간, 우리는 그 광장에서 누군가를 하염없이 기다렸던 기억이며 기차를 놓칠세라 달려갔던 기억들을 떠올릴 수 있다.

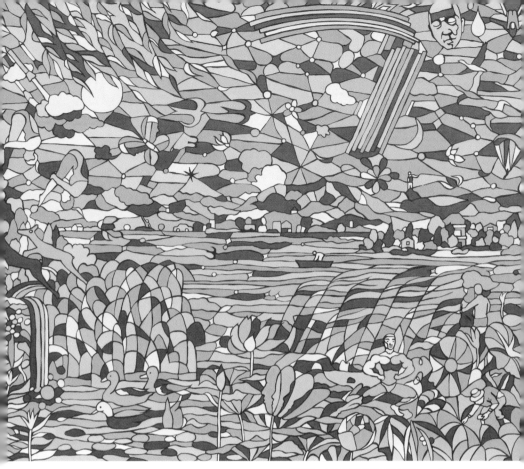

채집풍경 – 서로 이어져 비추다 162×130cm acrylic on canvas 2014

기억은 나라는 존재뿐 아니라 그곳에 함께 있던 이들과 하늘을 날아오르던 비둘기떼, 푸르렀던 하늘까지도 꺼낼 수 있다. 그리고 그 한 공간에서 생겨난 수많은 각자의 기억들은 겹쳐서 존재하게 된다. 서울역 광장이라는 눈에 보이는 장소가 보이지 않는 우리의 추억이나 기억과 분리될 수 없다.

예술가는 보이지 않는 것을 그려내는 사람이다. 인간의 시각으로 저장된 '보이는 것' 뿐 아니라 '보이지 않은 것'에 대해 다시 생각하는 것이다. 작가는 눈으로 보는 풍경보다 그가 생각하고 피부로 느끼는 풍경을 그리는 중이라고 했다. 그가 북한강을 그릴 때는 풍경이 아닌 그가 알고 있는 강이 추억하는 모든 것을 그리고 있다.

그의 그림 속 하늘에 떠 있는 생각하는 사람은 무엇을 떠올리고 있는 것일까?

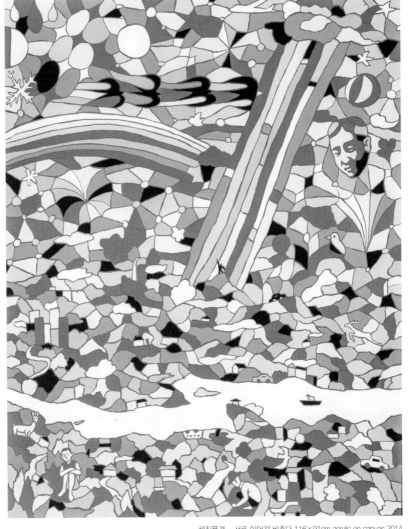

채집풍경 – 서로 이어져 비추다 116×91cm acrylic on canvas 2014

강을 추억하며 그리다

북한강은 그가 사는 곳에서 멀지 않다.

문호리 읍내 슈퍼에서 몇 가지의 생필품을 사고 몇 분만 걸어가면 닿을 수 있는 한적한 강가. 강 건너편에는 강을 터전으로 자리 잡은 집들이 운길산 자락에 묻혀 있다.

그는 북한강에 인연이 참 많다고 했다. 가슴이 터질 듯 혼란스럽던 십 대 시절 서울에서 무작정 자전거로 달려와 북한강에 텐트를 치고 하루를 보낸 적이 있단다. 밤새 물소리에 뒤척이다 잠이 들었는데 새벽녘 강 속 깊은 곳에서 들려오는 종소리에 깨어났단다.

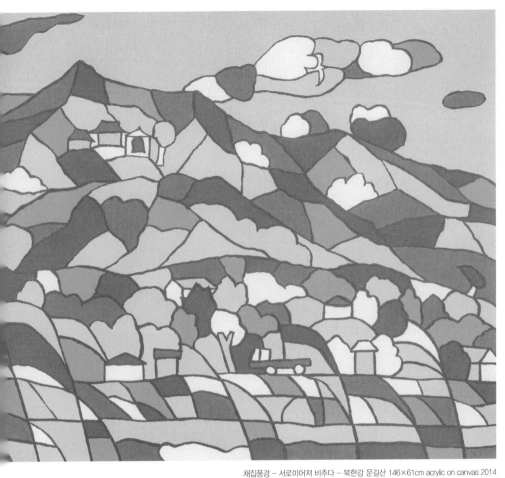

채집풍경 - 서로이어져 비추다 - 북한강 운길산 146×61cm acrylic on canvas 2014

팔당을 지나 물길따라 찾아

거슬러온 내 삶의 여정에서

마주한 북한강

강을 거슬러

어디서 시작해서 어디로 가는가?

강에게 묻는다

내가 보는 저 강물은 어제 본 강이 아닐 것

채집풍경 – 이어져 출렁이다 40,5×32cm acrylic on canvas 2014

채집풍경 – 이어져 출렁이다 40,5×32cm acrylic on canvas 2014

몇 년 후 우연히 북한강 근처로 작업실을 옮기고서야 종소리의 연유를 들을 수 있었다고 한다. 강 건너 운길산에 수종사라는 절이 있는데 동틀 때 치는 타종소리가 물을 타고 수십 리를 흘러간다는 것이었다.

수종사에서 만난 이는 다른 이야기를 들려주더란다.

600여 년 전, 세조가 금강산을 다녀오다가 양수리에서 잠이 들었는데 난데없는 종소리가 들려 다음날 일대를 샅샅이 살폈다고 한다.

소리가 시작된 곳은 폐허가 된 절터였는데 바위굴에서 똑똑 떨어지는 물방울이 마치 종소리처럼 퍼져 나왔다는 것이다. 또 다른 이야기로, 종을 배에 싣고 가다가 가라앉았다고도 하는데 그는 자신이 들었던 소리가 강바닥에 잠긴 종이 울리는 소리라는 쪽에 더 마음에 가는 눈치다.

서울에서 양수리로 들어오는 길. 그곳엔 유난히 터널이 많다.

팔당댐을 옆에 끼고 굽이굽이 넘어오는 느긋한 옛길 대신 산줄기를 일직선으로 뚫어 사차선의 도로를 냈기 때문이다. 굽은 길을 따라 핸들을 돌리며 더듬어가는 수고는 덜었지만 억지로 낸 터널은 속도를 내어도 좇아오는 그림자마냥 계속된다.

그러다 일고여덟 개의 터널을 지나면 갑자기 쏟아지는 햇빛과 함께 전혀 상반된 광경이 펼쳐진다.

두물머리다.

북한강과 남한강 두 물의 머리가 만나는 곳이라 하여 옛 지명이 두물머리다. 마치 바다처럼 넓다. 어두컴컴한 터널을 지나오는 동안 오그라들었던 심장과 혈관이 두물머리에 다다르면 참은 숨을 토해낸다.

수년 전만 해도 낮고 낡은 다리를 건널 때면 길 양쪽의 버드나무가 연두색으로 빛나고 오리 떼가 수초 사이로 일제히 날아올랐다고 한다. 그래서 그곳을 지날 때면 절로 콧노래가 나왔다고. 지금은 구획된 도로 탓에 길을 높이고 벚나무를 심어 과거의 광경은 시야에서 사라지고 없지만, 그의 그림에선 여전히 버드나무가 바람에 흔들리고 있다.

파문

돌을 던진다.

던져진 돌은 물속으로 가라앉아

자리를 잡아가고

파문은 동글동글 퍼지며

출렁대다가

보이지 않는 세계로 사라진다.

그 힘은

어디에 가 닿을까

오늘은

풀씨 같은 마음을 붓끝에 매달아

던진다.

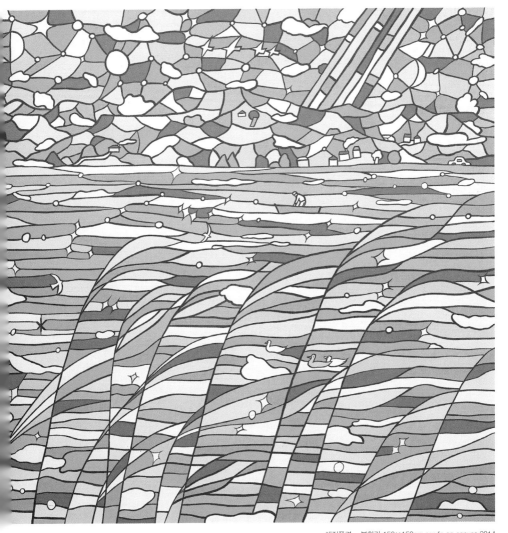

채집풍경 – 북한강 150×150cm acrylic on canvas 2014

나는 여전히 투병중이다

그는 아팠다. 그리고 여전히 아프다.

두 해 전 김용철은 암 선고를 받았다. 처음 그를 진찰했던 의사는 검사결과를 말해주는 대신 도통 알 수 없는 긴 영문으로 된 진단서를 그에게 주었다. 의사 입으로 직접 말하기가 난처한 듯. 그리고 아무 말 없이 의자에서 일어나 환자의 흰 머리카락을 찾아 몇 올 뽑아주었고 어렵게 말을 덧붙였다.

"좀 더 정밀한 검사를 다시 할 테니 아직 단정하지는 마세요…."

설마 설마 하며 가슴 졸이며 기다리던 일주일 동안 그의 등에 자리 잡은 암 덩어리는 공처럼 부풀어 엎어놓은 사발만큼 커졌다. 악성 림프종으로 추측할 뿐 정확한 병명이 나오지 않은 채 그는 고열 속에 응급실에 실려갔다.

그의 투병생활은 그렇게 시작되었다. 그 후로 일 년 동안 항암치료를 받았고 워낙 높은 재발율 때문에 자가 골수 이식까지 받았으나 아무도 그의 내일을 장담해 줄 수가 없었다. 건강에 늘 자신하던 그는 하루아침에 중환자가 되어 병실 밖으로 한 발짝도 내디딜 수가 없었다. 나와는 관계없다고 여겼던 죽음이 어느 날 코앞의 일로 다가온 것이다.

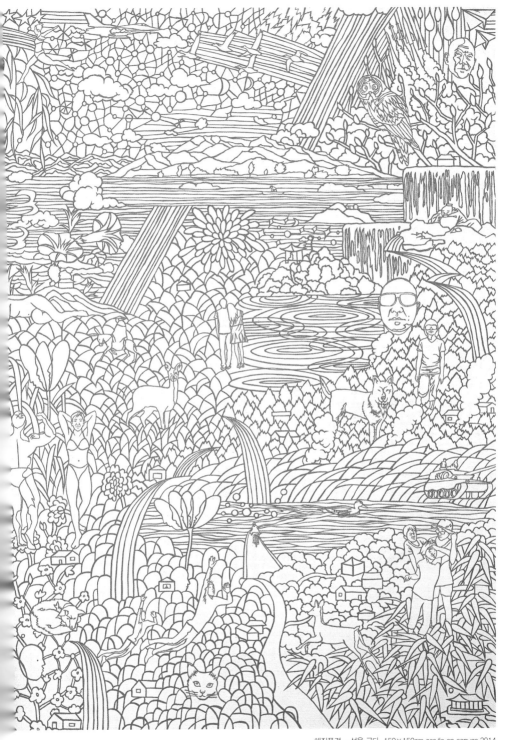

채집풍경 – 선을 긋다 150×150cm acrylic on canvas 2014



229

삶을 어떻게 설명할 수 있을까?

살아있는 것, 주어진 생명을 살아내는 것, 죽지 않은 것….

삶을 이야기하려다 보면 어느새 죽음도 같은 선상에 나란히 올라온다. 낮과 밤, 과거와 현재처럼 삶은 어느 한쪽만으로는 설명이 부족하다.

삶이 우리 안에 자연스러운 것이듯 죽음 또한 우리와 함께 있는 것임을 불현듯 깨닫는 순간 그는 몸서리쳤다고 한다. 눈은 멀쩡히 뜨고 있으나 손가락 하나 움직일 수 없는 순간이 죽음이었고 고통에 비명을 지르는 순간이 살아있는 시간이었다. 잠들어 있는 시간도 어찌 보면 죽음과 다를 바 없는 시간이 아니던가! 삶과 죽음의 경계가 낮과 밤의 경계만큼이나 희미하고 모호하다는 사실을 죽음의 목전에서 그는 깨달았다.

긴 투병기간 동안 그는 이제껏 알지 못하던 다른 세상이 존재하고 있음을 깨달았다. 진료를 기다리는 환자들 앞에 번쩍이는 번호표, 채혈을 위해 팔찌를 채우는 간호사. 그 사이를 바쁘게 지나가는 의사와 청소부, 병원 시스템을 설명하는 직원들….

그가 처음 발을 디딘 그곳은 빈틈없이 돌아가고 있었다. 그 세계는 그가 미처 알지 못했을 뿐 아주 오래전부터 견고하게 있었던 곳이었다.

시간은 때에 따라서 마치 고무줄 마냥 늘었다 줄었다를 반복했다. 지난 수십 년이 순간처럼 느껴지는가 하면 검사결과를 기다리는 며칠은 하루하루가 견딜 수 없이 길었다. 하루 대부분의 시간을 보내던 작업실의 익숙한 냄새가 발을 들여놓을 수 없을 정도로 독한 냄새로 바뀌었고 그는 구역질을 참다못해 문을 닫고 나와야 했다. 일상이었던 모든 것이 반대편으로 달아나는 듯했다.

자신의 존재가 순식간에 사라질 수 있다는 공포가 그를 엄습해왔다.

'내가 사라지면 세상도 소멸하는 것일까?'

처음 스스로에게 던진 원망 섞인 외침은 시간이 흐를수록 사라져 간 모든 것들에 대한 연민으로 바뀌기 시작했다. 그가 서 있던 그 자리를 살다간 숱한 이들이 떠올랐다. 이름조차 기억되지 않는 그들의 역사가 바로 앞에 다가와 말을 걸었다고 한다.

아름답다 못해

아프다

안타까워

아프다

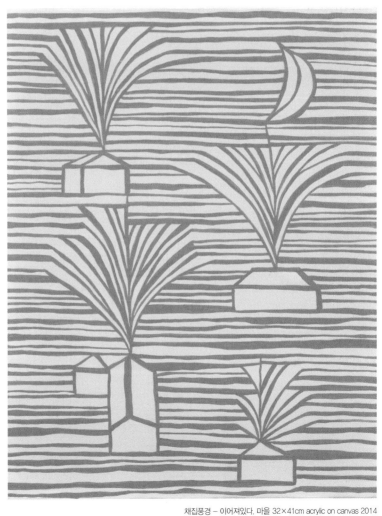

채집풍경 – 이어져있다. 마을 32×41cm acrylic on canvas 2014

역사와 조우하다

처음 병원에서 진단을 받은 지 두 해가 지난 지금, 그는 다시 새로운 작업을 시작한다. 며칠 동안 정성스레 바탕칠한 하얀 캔버스 위에 붓을 들어 바로 드로잉을 한다. 스케치는 이미 김용철의 머릿속에 저장된 듯 막힘없이 커다란 화면을 채워나간다

그가 즐겨 그리는 산과 강이 자리를 잡고 떠오르는 기억과 연상된 이미지들을 하나씩 그려나간다. 버드나무가 출렁이는 하늘엔 오늘 새벽 발사된 북한의 핵미사일도 함께 그려 넣는다.

며칠 전 강가에서 만난 연인들의 모습과 그리운 누군가의 얼굴이 그려지는가 싶더니 이내 물결과 수풀에 연결된다. 연결된 선들은 활달하고 힘차다. 이제 산으로 연결된 뚜렷한 길이 등장한다. 그러고는 그 길 위에 나귀에 몸을 싣고 친구를 찾아가는 옛사람을 그려 넣는다.

투병생활 중 김용철의 작업에서는 옛 기억, 혹은 옛사람들의 모습이 자주 눈에 띈다. 역사적인 인물을 그리는 것이 아니라, 흐르는 강처럼 조용히 살다갔을 이들의 모습이 그의 그림 속에 자리 잡는 것이다.

친구를 찾아 길을 나서거나 물 아래를 물끄러미 바라보는 옛사람들의 모습은 내 옆에 누군가의 모습과 많이 닮아있다.

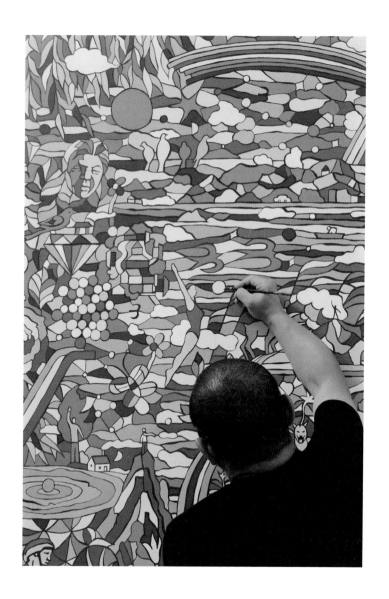

채집풍경 – 서로 이어져비추다 150×150cm acrylic on canvas 2014

그림이 퍼즐처럼 계속 맞춰져 간다. 산과 강과 인간과 자연, 곤충…. 과거와 현재가 공간을 넘나들며 그린다. 씨앗을 뿌리는 농부의 모습 저편으로 긴 머플러를 모래바람에 날리고 언덕 위에 선 생떽쥐베리의 어린왕자도 보인다.

그림 속에 보이는 것과 보이지 않는 것들이 모두 제자리를 찾는다. 한 조각이라도 빠지면 퍼즐은 완성되지 않는다. 그 조각이 아주 미미한 것이라 할지라도 말이다. 열쇠와 자물쇠가 있듯이 이 퍼즐에도 암수가 있다. '암'만 가지고 퍼즐은 맞추어지지 않는다. '수'만 가지고도 마찬가지다.

북한강에는 어부가 산다. 물안개가 바다같이 피어나는 새벽, 어부는 조용히 배를 저어 지난밤 쳐놓은 그물을 걷는다. 그의 그림에도 어부가 산다. 어부는 그 자신이다. 강과 온전히 마주한 뱃사공은 그와 많이 닮아 있다. 수많은 풍경이 겹쳐 한 화면에 채워지는 강물결, 그 위에 작가는 조각배를 띄워놓는다. 그리고 그 자신을 태운다.

뱃사공이 된 그는 강 위를 나는 새를 올려다보고 풍경을 바라보며 지난날의 추억을 걸어 올린다. 물결이 출렁이면 조각배가 출렁이고 조각배에 몸을 실은 그가 출렁인다. 인생이라는 강에서. 파도치는 바다에서 모두가 이어져 출렁인다.

조각배

작은 나무배

잘 자란 나무 베어

솜씨 좋은 목수의 손에서

땀으로 만들어

물 위에 띄워놓고

낡고 머리 성성한

붓을 노 삼아

흐르는 강가를

오르락내리락

서성대며

마음으로 엮은 그물 던져

풍경을 낚는다

채집풍경 – 이어져 출렁이다 91×65cm acrylic on canvas 2014

조각배에 실려

바다로 간다

파도는 서로 손잡고 같이

출렁인다.

바다처럼, 바다와 같이,

혼자가 아닌 바다에

있다.

내가 살아오면서

만난 친구들 풀과 바람

멀리서 바라보는 듬직한

산과 들

그 사이에 가득한 바람과

공기들

그 틈을 날고 있는 새, 곤충들

여기저기로 잇고 있다

듬성듬성 나를 강 건너로 건네준

디딤돌 같은 것들을 모은다.

숨 쉬듯

매 코마다 걸려있는 존재를 모은다

모아져 오늘의 표정을 만들고 내 가족과

미래를 산다

통합하고 떨어뜨릴 수 없는 연대감

나를 붙들고 곧게 세운다

채집풍경 – 이어져 출렁이다 150x150cm acrylic on canvas 2014

나의 색깔로 누군가를 비추다

그의 작업실. 그는 드로잉한 캔버스에 색을 칠하는 중이다. 나뉜 면에 밝은 주황과 연두, 노랑, 파랑 등의 색들을 칠하고 있다. 굵게 그려진 라인은 그대로 서로 다른 이미지의 경계가 된다. 그가 선택한 색은 그려진 이미지와 사이에이 두렷지▲드 씨신니.

나무는 잎사귀 하나하나가 다른 색이고 물결도 한 조각 한 조각이 모두 다른 색이다. 형태를 그린 선을 제외하고는 각각 다른 색들이 화면을 꽉 채운다. 강물을 들여다본다. 강물엔 파란 하늘도 담겨 있고, 건너편의 녹음진 산도 담겨 있고 내 얼굴도 담겨 있다.

강물만 주위의 것들을 비추며 흘러가는 것일까?

산도, 나무도, 사람도 서로의 모습을 조금씩 비추며 살아가고 있지 않은가. 강물이 나를 비추고, 산빛이 나를 비추고, 나의 색깔 역시 누군가를 비춘다.

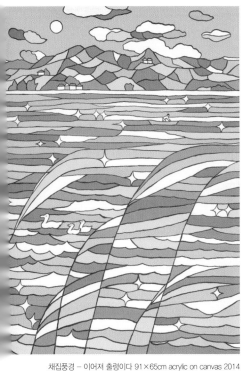

채집풍경 – 이어져 출렁이다 91×65cm acrylic on canvas 2014

채집풍경 – 이어져 출렁이다 91×65cm acrylic on canvas 2014

우린 어떤 관계에 있는가

나는 어디에 어떤 모습으로 있는가

좀 더 높이, 조금씩 멀리,

조리개를 좁혔다 넓혔다 하며 바라본다.

우린 그물처럼

파도처럼

함께 출렁이며 엮여 있다.

자연 속에 있었다

가끔은 '대체 이 사람과 무슨 이야기를 나누지?' 싶을 때가 있다. 처음 만났거나 도통 말이 통할 것 같지 않은 사람을 만날 때 그렇다. 어떤 말부터 꺼낼까 고민하다가 어렵사리 한마디 서넨다. "오늘 날씨 참 좋네요?" 시원찮은 문답인 것 같지만, 날씨를 핑계로 하늘 한 번 쳐다보며 말의 물꼬를 튼다. 그렇게 말문을 열다 보면 얼른 일어나고 싶었던 자리가 어떨 때는 아쉬운 자리가 되기도 한다.

<div align="center">

자연물을 보며

상대의 마음을 읽는다.

말은 때론

단절을 확인하는 것으로

작용한다.

그때 자연이 필요하고

표현하는 그림이 있어

소통하게도 된다.

그렇게 믿는다.

</div>

김용철은 서울 용두동에서 태어났다. 그가 나고 자란 6~70년대 초는 도시 개발이 한 참이던 시절이었다. 동네 친구들과 모여 구슬치기를 하던 동네 흙바닥이 온통 시멘트로 덮이고 아파트가 들어섰다. 구슬치기할 땅뿐 아니라 밟을 수 있는 땅이 사라지기 시작했다. 서울에서 이십 대 후반까지 그는 제 몸집을 부풀리는 도시 개발을 보며 자랐다. 청계천 공구상가를 참새 방앗간마냥 매일 같이 드나들며 전자키트를 조립하고 기계적인 매커니즘을 즐기던 그였다.

그랬던 그가 도시를 떠났다.

어느 날 문득 내려다본 청계천 고가 아래의 장면이 너무나 강렬해서였다고 한다. 뜨겁다 못해 허옇게 달궈진 태양, 누렇고 무겁게 가라앉은 공기층, 다닥다닥 붙은 상가에서 내뿜는 열기는 맹렬하게 돌아가는 환풍기 소리를 흡수해 곧 폭발할 것만 같았다고 한다.

터져버릴 듯한 불안감을 견딜 수 없어 그는 무작정 서울을 떠났다. 그의 나그네 같은 걸음은 팔당을 거쳐 북한강 상류까지 계속되었다. 그리고 서울에서 나고 자라 한 번도 느끼지 못했던 자연을 그곳에서 만났다.

도시를 피해 처음 자연을 홀로 마주했던 날을 그는 잊지 못한다. 작업을 하는 몇이 모여있던 팔당을 떠나 혼자 북한강 문호리의 외진 창고로 옮겨 오던 그 날, 그날은 두려움과 무서움, 그 자체였다. 인가도, 지나는 이도, 차도 없는 외진 창고는 고요라기보다는 정적에 가까웠다. 아무것도 없는 데서 오는 두려움은 폭발할 듯 했던 도시의 소음조차 그리워하게 했고, 편리함이 아쉬웠다.

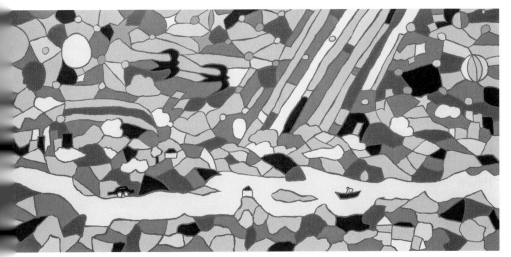

채집풍경 – 서로 이어져 비추다 104×50cm acrylic on canvas 2014

243

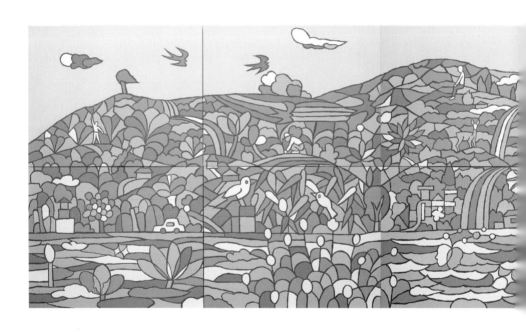

244

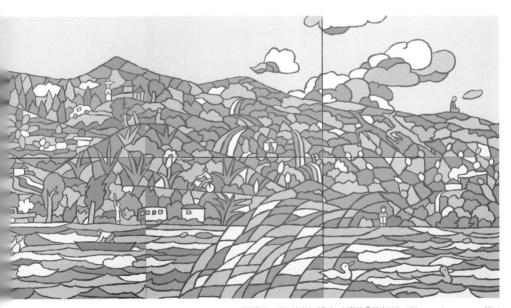

채집풍경 – 서로 이어져 비추다 – 북한강 운길산 696×182cm acrylic on canvas 2014

그의 아버지는 그가 한 달도 안 돼 도망쳐 올 거라 장담하셨단다. 아버지의 호언장담에 오기가 생긴 것일까. 겨울이면 실내까지 얼어버리는 빈 창고에서 홀로 지내는 것이 너무 힘들고 고달파 몇 번씩이나 짐을 쌀까 고민했다지만 그는 아직까지 이곳에 살고 있다.

한 해 두 해를 버텨도 좀처럼 익숙해지지 않는 자연을 오기로 버티던 세 번째의 겨울이었다. 난방시설이 없는 작업실 창고 한쪽에 쳐놓은 텐트와 장작 난로로 가까스로 추위를 모면하던 어느 날, 봄이 오는 것을 처음으로 느꼈다고 한다. 아무것도 없다고 여겼던 꽁꽁 얼어붙은 땅에서 생명이 꿈틀거리고 싹을 틔지는 그것를 본 것이다. 그가 미처 인식하지 못했던 수많은 곤충이 날아오르고 이름 모를 새들이 울어댔다. 각기 다른 잎사귀들이 솟아오르는 기적. 혼자라고만 생각했는데 바로 옆에, 그가 살고 있는 공간에 자연이 함께 있었다.

어째서 두 해가 넘도록 왜 아무것도 보지 못했던 것일까..
사방이 꽉 차있고 자연이 내는 소리로 온통 시끄러웠다.

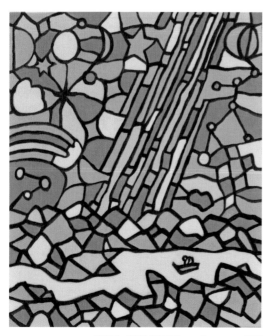

채집풍경 - 북한강 38×45.5cm acrylic on canvas 2013

갑자기 다가온 자연은 경이롭고 에너지로 충만했다. 그동안 지쳤던 마음이 스르르 녹아내렸고 뭐하나 해준 것도 없는 그에게 자연은 무조건 주기만 했다. 줄곧 도시에서 살아왔던 그는 자연을 통해 긴장을 풀고 사물을 보는 방법을 배웠다.

이름없는 들꽃들이 잎을 피워내기 위해 그 혹독한 겨울을 그와 함께 견뎌내고 있었음을 알게 되었다. 서로 다른 수많은 곤충이 제각각 다른 모양과 멋진 색의 몸통을 가지고 있는 것도 발견했다. 눈에 띄지 않는 아주 작은 하루살이조차 사람에게는 허락되지 않은 날개를 가진 결코 가볍지 않은 생명이었다.

아무도 보는 이 없어도 풀은 꽃을 피웠고 새들은 신비롭게 울었으며 세상을 비행할 단 며칠을 위해 땅속에서 수많은 날을 기다려온 생명이 자연 속에 있었다. 세상에 귀하지 않을 것이 없었다.

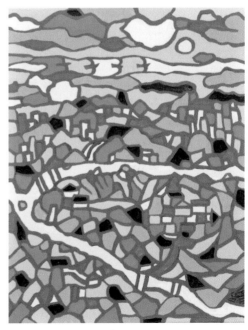

사물이 귀하고 인간이 귀하고 자연이 귀하다

사람과 사람 사이에는

새를 사이에 두고

별을 사이에 두고

나비를 사이에 두고

꽃을 사이에 두고

해를 사이에 두고

대화를 하면 통한다.

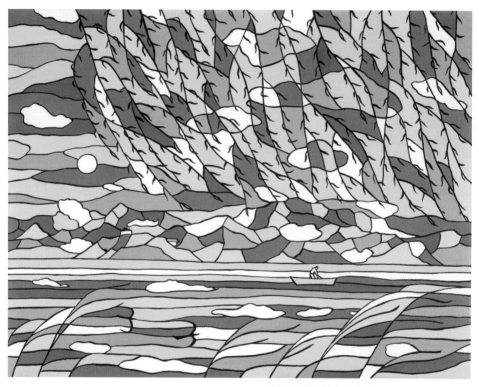

채집풍경 – 서로 이어져 비추다 116×91cm acrylic on canvas 2014

우리는 혼자가 아니다

한번은 그가 대단한 걸 발견한 양 어쩔 줄 몰라 하며 말했다.

"나는 한 번도 끊어지지 않은 존재인 거야. 내가 있기까지 나의 아버지의 아버지가 그 아버지의 아버지가 존재한 거지!!"

상기된 얼굴로 말하는 그의 말을 듣는데 성경에 누가 누구를 낳고 누구를 낳고 하는 구절이 떠올라 실소가 나올 뻔했다. 그런데 그는 너무나 진지하게 말을 이어갔다.

"놀랍게도 나는 인간의 역사가 시작된 이래로 수천 년 동안 한 번도 끊어지지 않은 존재야!"

맞다. 여기 존재하고 있는 나는 과거로부터 수많은 생명의 다리를 건너왔다. 내 어미가 나를 잉태하지 않았다면, 그 전 세대의 어미가 요절했었다면 나는 존재할 수 없었다. 나는 그렇게 선사시대를 지나 수천 년 동안의 위기 속에서 생명이 이어온 이들의 결정체인 것이다.

순간 나는 인류가 처음 대륙으로 이동하고 문명을 일으키던 그 시간으로 이동했다. 지금의 나는 그 시간으로부터 한 번도 끊어진 적 없이 이어져 온 이들을 한 데 품은 사람이다.

오래전 인류가 탄생하고

그 이후 헛조각 없이

빠진 조각 없이 이어져

오늘에 이르렀고

바통을 이어받아 릴레이로

뛰어든 생의 경험들은

퍼즐처럼 짜 맞춰지고 있다.

그 광경을 그리고 싶다.

채집풍경 – 빛나는 순간들 부분 acrylic on canvas 2014

나의 존재가 가볍지 않다면 타인의 존재 또한 그러하다.

가벼운 존재란 애초에 있을 수 없다. 수천 년을 흘러 기적적으로 존재하는 나 그리고 같은 기적을 공유하는 그들, 아니 우리다. 그런 기적의 사람들이 나를 향해 손 흔들고 인사하며 말을 걸고 있다!!

252

채집풍경 – 빛나는 순간들 232×182cm acrylic on canvas 2014

김용철은 8차례의 항암치료 후 자가 골수 이식을 위해 무균실에 입원한 적이 있다. 얼음을 입에 물고 맞던 독한 항암제보다 더 지독한 것은 고립이었다. 의사를 비롯한 간호사와 보호자까지 환자에게 일체의 접촉도 금지된 무균실. 미세한 세균 하나가 무균실의 환자에겐 치명적일 수 있었다.

근 석 달의 시간 동안, 그는 자기 면역세포를 모두 죽이는 이식과정에서 혹시 모를 감염의 공포에서 고통받았고 그 모든 것을 홀로 감내해야만 하는 외로움 속에서 몸부림쳐야 했다. 나이 드신 어머니를 향한 그리움도 눈에 밟히는 아이들을 향한 애달픔도 눈어야 했던 시간. 외부의 모든 것들이 심지어 책조차도 세균의 노출위험 때문에 허락되지 않았던 감옥보다 더 감옥 같았던 시간을 그는 보냈다.

퇴원 후 일 년, 몸이 어느 정도 회복되자 그는 얼굴로 가득 채운 작업을 시작했다. 어머니, 아버지, 가족, 친구, 무수한 인연으로 만나온 사람들, 그가 삶에서 만나온 이들의 얼굴들이다. 아픔의 시간을 지나온 그는 한순간도, 하나의 만남도 의미 없는 것은 없다고 말한다. 인간에 대한 절절한 그리움이 묻어나오는 말이다.

작은 돌멩이 하나가 물 위에 파문을 그려내듯 한 사람 한 사람의 존재가 파문을 일으킨다.

그는 보고 싶던 얼굴들을 언제고 꺼내어 볼 수 있도록 가슴에 새기는 중이다.

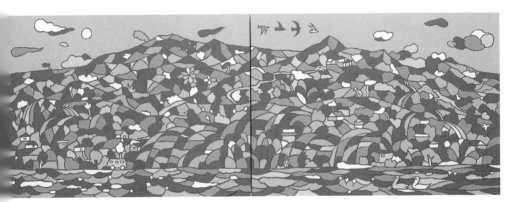

채집풍경 – 꽃피는북한강 182×65cm acrylic on canvas 2014

예술을 그어 나갔던 여정,
누군가에게 작은 디딤돌이 되길 바라며...

죽음이 내 주위에 가까이 있음을 느꼈다.

같은 병실 내 또래쯤 되는 환자는 골수이식 중 히크만이라는 심장 정맥주사 관을 통해 감염되었다는 이야기를 하면서 병원의 처치에 분노하며 억울함을 토로했다.

그 후 그는 점점 의식이 혼미해졌고 온몸에 검은 반점들이 돋아났으며 호흡곤란을 일으켰다.

거친 숨소리와 원망 섞인 비명이 인공호흡기 사이로 새어나왔다.

옆 침상에 있던 나는 위로의 말을 건네고 싶었지만 조금도 위로 되지 않을 것이 뻔했고 같은 이식수술 중이던 나 또한 차단막을 오가는 간호사들의 처치가 나를 감염으로 몰고 가지 않을까 불안에 떨 수밖에 없었다.

폐혈증 사망률에 촉각을 곤두세우며 감염에 대한 공포와 알 수 없는 두려움을 홀로 견디던 나에게 밀려오는 지난 삶의 기억과 외할머니댁에 맡겨진 어린 두 아이는 살고 싶다는 열망을 점점 키워가게 했다.

내가 이렇게 사라질 수 있다는 것이 실감 나게 다가왔다.

평범한 사람으로서 나다움으로 살고자 했던 가장으로서의 서글픔이 밀려왔다. 나에게 시간이 조금만 더 시간이 주어지길 간절히 바랐다.

시간이 좀 더 주어진다면 몇 가지의 일을 하고 싶었다. 아이들과 함께 먹고 자고 그동안 해왔던 작업들을 정리해 보고 싶었다.

49년이라는 삶에서 늘 나에게 운명같던 표현에 대한 열망이 이렇게 막을 내리는가.

가슴앓이의 시간이 지나가고 걷기조차 힘들었던 몸이 조금씩 회복하자 항암치료와 이식으로 미루었던 전시를 다시 준비하고 싶었다.

더는 미룰 수 없다는 절박함이 지난 작업들을 다시 꺼내 당시의 기억들을 흩어진 퍼즐처럼 하나씩 짜맞추게 했다.

철저하고 냉정하게 계속했던 자기검증을 건너내던 지난 작업들이 온기 없는 작업실에서 외롭고 애처롭게 습기를 먹고 있었다.

그리 비범치 못하고 사랑받지 못한 나의 작업들을 이제는 보듬고 싶다.

나에게 예술은 모험과 놀이로 가득한 것이었으며 나 자신과 마주하는 거울이었다.

예술은 인생이고 생활이고 친구이고 가르침이며 위로와 용기였다.

삶에 대한 이해와 반성이 연결되며 그어진 선을 따라가는 여정이었다.

스스로를 끌어안을 때 또 한 걸음을 뗄 수 있지 않을까

어린 시절부터 꿈꿔왔던 예술의 종착지에 비록 못 미쳐 스러진다 해도 같은 꿈을 꾸는 누군가 건널 수 있는 작은 디딤돌만 되더라도 나의 이 기록은 충분히 멋질 것이라 생각한다.

2014. 9. 김용철

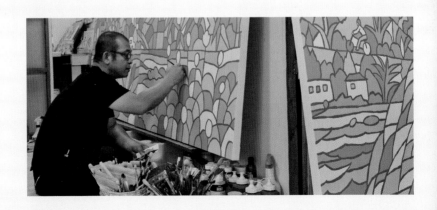

도판목록

환기
200×200cm 혼합재료
1995
p.019

나는 어디로가는가
70×54.5cm conte on paper
2001
p.021

나는 어디로가는가
70×54.5cm conte on paper
2002
p.023

'The Museum' mixed media
1995
p.024 ~ 025

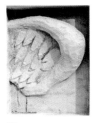

상자
49×40cm 나무상자 혼합재료
1997
p.030

상자
49×40cm 나무상자 혼합재료
1997
p.031

상자
49×40cm 나무상자 혼합재료
1997
p.033

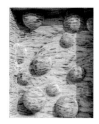

상자
49×40cm 나무상자 혼합재료
1997
p.033

상자
49×40cm 나무상자 혼합재료
1997
p.034

상자
49×40cm 나무상자 혼합재료
1997
p.035

상자
49×40cm 나무상자 혼합재료
1997
p.036

상자
49×40cm 나무상자 혼합재료
1997
p.037

상자
49×40cm 나무상자 혼합재료
1997
p.038

상자
49×40cm 나무상자 혼합재료
1997
p.038

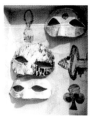

상자
49×40cm 나무상자 혼합재료
1997
p.038

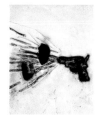

규칙
40×45cm mixed media on
wooden board
1997
p.040

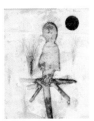

규칙
40×45cm mixed media on
wooden board
1997
p.040

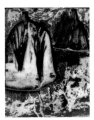

규칙
40×45cm mixed media on
wooden board
1997
p.040

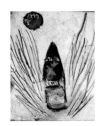

규칙
40×45cm mixed media on
wooden board
1997
p.040

재조립하다
50×45cm mixed media on
canvas
1998
p.042

규칙
40×45cm mixed media on
wooden board
1997
p.043

재조립하다
mixed media on canvas
1998
p.043

규칙
40×45cm mixed media on
wooden board
1997
p.043

재조립하다
162×130cm mixed media on
canvas
1998
p.044

재조립하다
45×50cm mixed media on
canvas
1998
p.045

환기
72.7×50cm mixed media on
canvas
1996
p.046

바늘, 프로펠라, 옷핀도구들
116×91cm mixed media on
canvas
1996
p.046

풍경
40.5×67cm mixed media
1996
p.046

FAN을 닮은 잎
105×83cm mixed media on
wooden board
1995
p.047

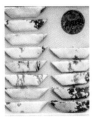

펼쳐진 주사위
140×105cm mixed media on
wooden board
1997
p.048

서랍속에 잎
20.5×28cm mixed media in box
1996
p.049

서랍속의 풀
20.5×28cm mixed media in box
1996
p.049

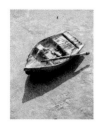

모습
48×26x10.5cm mixed media
1996
p. 051

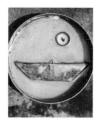

풍경 지름
18cm지름 mixed media
1998
p.053

풍경
8.5×11cm 태운 쓰레기 더미에서
발견한 깡통 오브제 mixed media
1996
p.053

풍경
8.5×11cm mixed media
1998
p.054

풍경
8.5×11cm mixed media
1998
p.054

풍경 고등학교때 썼던 도시락
8.5×11cm mixed media
1998
p.055

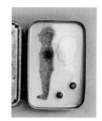

도시락
11x17cm mixed media
1998
p.055

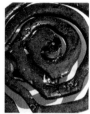

풍경
15×16cm mixed media
1998
p.056

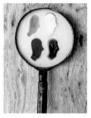

후라이펜
37×19cm mixed media
1998
p.057

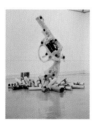

총
210×90cm 가변설치 mixed media
〈관훈미술관1998년〉
p.061

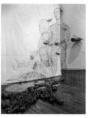

untitled
169×60×58cm mixed media
1995
p.062

untitled
169×60×58cm mixed media
1996
p.063

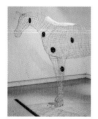

말 – 바람
250×170×52cm mixed media
1997
p.064

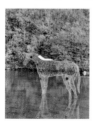

말 – 바람
250×170×52cm mixed media
〈양평 문화리 냇가 1997년〉
p.065

기원 – 바람이통하다
200×75×75cm 철선
2007
p.066

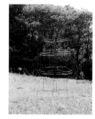

기원 – 바람이통하다
200×75×75cm 철선
2007
p.067

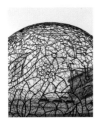

떠오르는 탄생의 근원 –
서로 이어져 존재한다
스테인레스
2014
p.068 ~ 069

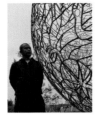

떠오르는 탄생의 근원 –
서로 이어져 존재한다
스테인레스
2014
p.070 ~ 071

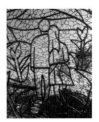

떠오르는 탄생의 근원 –
서로 이어져 존재한다
스테인레스 – 부분
2014
p.072

떠오르는 탄생의 근원 –
서로 이어져 존재한다
스테인레스 – 부분
2014
p.072

떠오르는 탄생의 근원 –
서로 이어져 존재한다
스테인레스 – 부분
2014
p.073

열가지 맛 아이스크림
33×15×15cm mixed media
1999
p.075

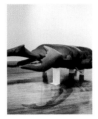

낯선 – 사슴벌레
450×180×90cm mixed media
1999
p.076 ~ 077

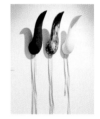

뿔
70×17cm mixed media
1999
p.079

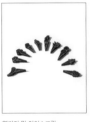

열가지 맛 아이스크림
33×15×15cm mixed media
1999
p.080

가면
19×28cm mixed media
1999
p.081

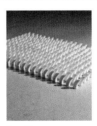

뿔 – 표면
15×8cm개체 3000여개 mixed media
1999
p.082 ~ 083

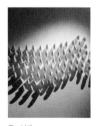

뿔 – 날개
15×8cm개체 100여개 mixed media
1999
p.084

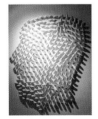

뿔 – 얼굴
15×8cm개체 3000여개 mixed media
1999
p.085

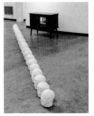

줄선 생각들 두상 조각과
tv 영상 설치
〈+ – 만나봅시다 유경갤러리 2000년〉
p.088

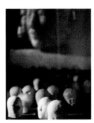

관계 움직이는 두상 조각들과
영상설치
2000
p.092

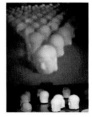

관계 움직이는 두상 조각들과
영상설치 – 부분
2000
p.093

피어오르는생각
50×45cm acrylic on canvas
2000
p.096

연꽃
116×91cm acrylic on canvas
2000
p.097

손바닥
130×162cm acrylic on canvas
2000
p.098

포도
162×130cm acrylic on canvas
2000
p.099

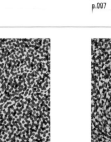

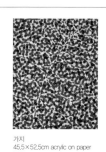
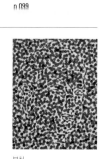

가지
45,5×52,5cm acrylic on canvas
2001
p.100

터널
45×50cm acrylic on canvas
2001
p.101

가지
45,5×52,5cm acrylic on paper
2001
p.102

부처
45,5×52,5cm acrylic on canvas
2001
p.102

날개
54,5×79cm acrylic on paper
2001
p.103

병과 두상
54,5×79cm acrylic on paper
2001
p.103

배
227,3×181,8cm acrylic on canvas
2001
p.104 ~ 105

불두
54,5×79cm acrylic on paper
2001
p.106

시이소
54,5×79cm acrylic on paper
2000
p.106

아이스크림
54,5×79cm acrylic on paper
2001
p.107

터널
130×162cm acrylic on canvas
2001
p.108

파문
130×162cm acrylic on canvas
2001
p.109

꽃으로
130×162cm acrylic on canvas
2001
p.110

untitled
54.5×79cm acrylic on paper
2001
p.111

도시풍경
130×162cm acrylic on canvas
2001
p.112

연꽃
130.3×97cm acrylic on canvas
2001
p.113

도시풍경
130×194 acrylic on canvas
2001
p.114

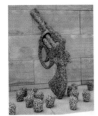

총과두상
205×83×30cm mixed media
가변설치
2001
p.115

부처
130×162cm acrylic on canvas
2001
p.116

미륵반가사유상性
193.9×130.3cm acrylic on canvas
2001
p.117

가지
45×50cm acrylic on canvas
2000
p.118

터널性
130×162cm acrylic on canvas
2000
p.118

터널性
130×162cm acrylic on canvas
2000
p.119

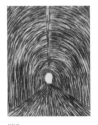

터널
54.5×79cm oilstick on paper
1999
p.120

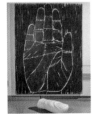

손바닥 가변설치
130×162cm acrylic on canvas
2001
p.121

물 총 116.5×91cm acrylic on
canvas 2007
p.123

반가사유물
53×72.5cm acrylic on canvas
2007
p.124

마징가물
53×72.5cm acrylic on canvas
2007
p.125

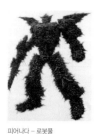

피어나다 – 로봇풀
130×162,5cm acrylic on canvas
2007
p.127

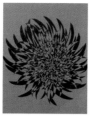

피어오르다 – 뿔꽃
130×162,5cm acrylic on canvas
2007
p.129

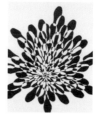

피어오르다 – 발자국꽃
91×116,5cm acrylic on canvas
2007
p.131

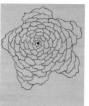

피어오르다 – 얼굴꽃
91×116,5cm acrylic on canvas
2007
p.132

피어오르다 – 얼굴꽃
116,5×91cm acrylic on canvas
2007
p.133

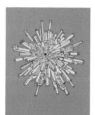

피어오르다 – 사람꽃1
91×116,5cm acrylic on canvas
2007
p.134

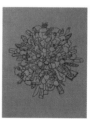

피어오르다 – 얼굴꽃
116,5×91cm acrylic on canvas
2007
p.135

피어오르다 – 얼굴꽃1
130×162,5cm acrylic on
canvas 2007
p.137

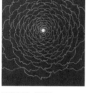

피어오르다 – 집꽃
72×91cm acrylic on canvas
2007
p.138

피어오르다 – 총꽃
91×116,5cm acrylic on canvas
2007
p.139

피어오르다 – 생각꽃
116,5×91cm acrylic on canvas
2007
p.139

피어오르다 – 무지개꽃
53×33,5cm acrylic on canvas
2007
p.140

피어오르다 – 사람꽃
91×116,5cm acrylic on canvas
2007
p.141

풀잎
70×54,5cm conte on paper
2002
p.143

가지
70×54,5cm conte on paper
2002
p.144

채집
70×54,5cm conte on paper
2000
p.144

싹
70×54.5cm conte on paper
2001
p.145

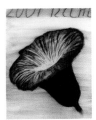

나팔꽃
70×54.5cm conte on paper
2001
p.145

그릇
70×54.5cm conte on paper
2001
p.147

가지
70×54.5cm conte on paper
2000
p.148

나비
70×54.5cm conte on paper
2001
p.149

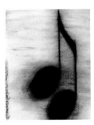

음표
70×54.5cm conte on paper
2001
p.149

가지
70×54.5cm conte on paper
2002
p.149

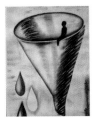

깔대기, 사람, 눈물
70×54.5cm conte on paper
2000
p.150

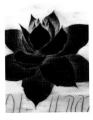

꽃
70×54.5cm conte on paper
2001
p.151

북한강
27.5×9cm pen on paper
2014
p.153

마을
27.5×9cm pen on paper
2014
p.153

양수리에서
81×20cm pen on paper
2013
p.154 ~ 155

양수리
81×20cm pen on paper
2013
p.154 ~155

유명산
81×20cm pen on paper
2013
p.156 ~157

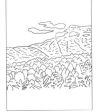

양평 서종면
81×20cm pen on paper
2013
p.156 ~ 157

양평집마당
54×20cm pen on paper
2013
p.158 ~ 159

북한강2
27.5×9cm pen on paper
2014
p.160 ~ 161

운길산
54×18cm pen on paper
2014
p.162 ~ 163

홍천 팔봉산
81×20cm pen on paper
2013
p.164 ~ 165

사용된 꿈 – 친구
30×15cm 장난감
2007
p.169

사용된 꿈 – 탑
75×75×200cm 장난감 가변설치
부분(수원미술관)
p170

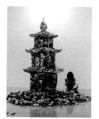

탑 – 사용된 꿈 – 채집
75×200×75cm 장난감 가변설치
〈양평군립미술관 2012〉
p.171

사용된 꿈 – 구
지름101×101cm 부분 장난감
〈수원미술관 2014〉
p.172

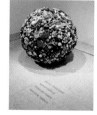

사용된 꿈 – 구
지름101×101cm 장난감
〈수원미술관〉
p.173

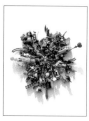

사용된 꿈 – 꽃
104×107cm 장난감
2008
p.175

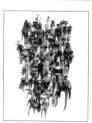

사용된 꿈 – 사람
61×97cm 장난감
2008
p.175

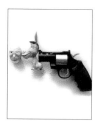

사용된 꿈 – 관계
18×12.5cm 장난감
2008
p.176

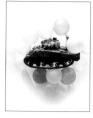

사용된 꿈 – 탱크
33×27cm 장난감
2008
p.176

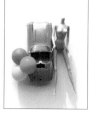

사용된 꿈 – 관계
21×25.5cm 장난감
2008
p.177

사용된 꿈 – 로봇
70×16.5cm 장난감
2008
p.178 ~ 179

사용된 꿈 – 별
100.4×100×11cm 장난감
2008
p180

사용된 꿈 – 화분
87×85×15cm 장난감
2008
p.181

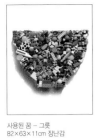

사용된 꿈 – 그릇
82×63×11cm 장난감
2008
p.181

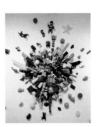

사용된 꿈 – 폭죽
장난감 가변설치
〈수원미술관 2014〉
p.182

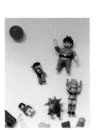

사용된 꿈 – 폭죽
장난감 가변설치 – 부분
〈수원미술관 2014〉
p.183

사용된 꿈 – 폭죽
장난감 가변설치중
p.183

사용된 꿈 – 꿈을 낚다
600×250×300cm 장난감 가변
설치 부분
〈수원미술관 2014〉
p.184

사용된 꿈 – 꿈을 낚다
600×250×300cm 장난감 가변
설치 부분
〈수원미술관 2014〉
p.185

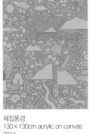

사용된 꿈 – 꿈을 낚다
600×250×300cm 장난감 가변
설치 부분
〈수원미술관 2014〉
p.185

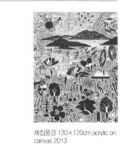

사용된 꿈 – 꿈을 낚다
600×250×300cm 장난감 가변설치
〈수원미술관 2014〉
p.186 ~ 187

사용된 꿈 – 우리는 어떤 모습으로
살아갈까
2014
p.188 ~ 189

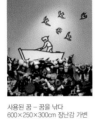

채집풍경
130×130cm acrylic on canvas
2011
p.195

채집풍경 2012 – 02
159.5×159.5cm acrylic on
canvas 2012
p.196

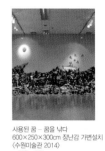

채집풍경 120×120cm acrylic on
canvas 2013
p.197

채집풍경 2011 – 01
130×130cm acrylic on canvas
p.198

채집풍경 2011 – 01
72.7×60.6cm acrylic on canvas
2011
p.199

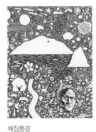

채집풍경
91.0×72.7cm acrylic on canvas
2011
p.199

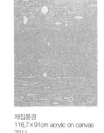

채집풍경
116.7×91cm acrylic on canvas
2011
p.200 ~ 201

채집풍경 2011 – 06
49×31cm acrylic on canvas
2012
p.202 ~ 203

채집풍경 2011 – 2
72.7×60.6cm acrylic on canvas
2011
p.204

채집풍경 2010 – 2
116.7×91cm acrylic on canvas
2010
p.204

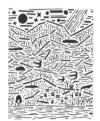

채집풍경
72.7×60.6cm acrylic on canvas
2011
p.205

채집풍경 2010 – 2
116.7×91cm acrylic on canvas
2010
p.206

채집풍경 2010 – 2
116.7×91cm acrylic on canvas
2010
p.207

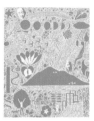

채집풍경 – 다시피어오르다
116×91cm acrylic on canvas
2012
p.208

채집풍경 2012–01
150×150cm acrylic on canvas
2012
p.208

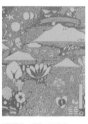

채집풍경 – 때론 그러하게
120×120cm acrylic on canvas
2012
p.209

스케치
29×21cm
2010
p.210

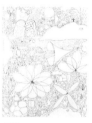

스케치
29×21cm
2010
p.211

스케치
29×21cm
2010
p.212

스케치
29×21cm
2010
p.213

채집풍경 – 서로 이어져비추다
150×150cm acrylic on canvas
2014
p.217

채집풍경 – 서로 이어져 비추다
162×130cm acrylic on canvas
2014
p.219

채집풍경 – 서로 이어져 비추다
116×91cm acrylic on canvas
2014
p.221

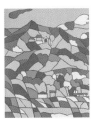

채집풍경 – 서로이어져 비추다 –
북한강 운길산
146×61cm acrylic on canvas
2014
p.222 ~ 223

채집풍경 – 이어져 출렁이다
40.5×32cm acrylic on canvas
2014
p224

채집풍경 – 이어져 출렁이다
40.5×32cm acrylic on canvas
2014
p.224

채집풍경 – 북한강
150×150cm acrylic on canvas
2014
p.227

채집풍경 – 선을 긋다
150×150cm acrylic on canvas
2014
p.228 ~ 229

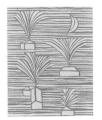

채집풍경 – 이어져있다. 마을
32×41cm acrylic on canvas
2014
p.231

채집풍경 – 서로 이어져비추다
150×150cm acrylic on canvas
2014
p.234 ~ 235

채집풍경 – 이어져 출렁이다
91×65cm acrylic on canvas
2014
p.237

채집풍경 – 이어져 출렁이다
150x150cm acrylic on canvas
2014
p.238 ~ 239

채집풍경 – 이어져 출렁이다
91×65cm acrylic on canvas
2014
p.241

채집풍경 – 이어져 출렁이다
91×65cm acrylic on canvas
2014
p.241

채집풍경 – 서로 이어져 비추다
104×50cm acrylic on canvas
2014
p.243

채집풍경 – 서로 이어져 비추다 –
북한강 운길산
696×182cm acrylic on canvas
2014
p.244 ~ 245

채집풍경 – 북한강
38×45.5cm acrylic on canvas
2013
p.246

채집풍경 – 이어져 출렁이다
40.5×32cm acrylic on canvas
2014
p.247

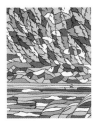

채집풍경 – 서로 이어져 비추다
116×91cm acrylic on canvas
2014
p.249

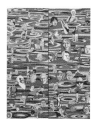

채집풍경 – 빛나는 순간들
232×182cm acrylic on canvas
2014
p.262　260

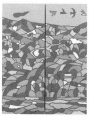

채집풍경 – 꽃피는북한강
182×65cm acrylic on canvas
2014
p.255

김용철

EDUCATIONS

중앙대학교 일반 대학원 서양화과 졸업
추계예술대학교 졸업
대광고등학교 졸업

작품 소장 - 국립 현대 미술관 미술은행
　　　　　양평 군립 미술관

SOLO EXHIBITIONS

2014　採集風景- 서로이어져 비추다 -인사아트센터
　　　두드림do dream - 꿈을 두드리다 수원시 어린이미술체험관
2006　Blossom, child . flower. human -'피어오르다, 아이 꽃, 사람'
　　　갤러리 환-서울(4.21 - 4.30)
2005　"꽃을 그리다" -갤러리 리즈 기획 초대전 (12.1 - 31)
2002　소호 앤 노호갤러리-하남시
　　　김용철 展 갤러리 서종 (3.13 - 27)
2001　김용철 개인展-관훈미술관-서울 / 서호갤러리-서울(9.5 - 11)
1998　다다갤러리-서울(9.23 - 10.6)
1997　관훈미술관-서울(7.16 - 7.22)
1996　나무화랑-서울

GROUP EXHIBITIONS

2014　트라이앵글 프로젝트- 태백 구와우
　　　양평의 미술가들-양평군립미술관
　　　갤러리소밥 5주년 기념전 - 갤러리소밥
　　　커뮤니티 아트전2 - 갤러리 아신
　　　어느 날 문득-갤러리 곽

2005	비전 -현대 미술의 다양성 -정동 경향 갤러리(8.16 - 29)
2004	우리 동네 그리기展 -갤러리 서종/인더 갤러리(9.25 - 30)
2003	철암역, 철암 사람들展 -철암역 gllery (2.15 - 3.13)
	태백, 석탄, 풍경 展 -태백 석탄 박물관(9.21 - 12.20)
2002	들꽃 미술제 -갤러리 서종 (3.29 - 4.30)
2001	"물"展 -서울 시립미술관(3.27 - 4.17)
	북한강 미술제 -갤러리 서종
	서종 오색전 -양평 맑은물 미술관
2000	"우리 한 번 만납시다" - 유경갤러리
2000	까마귀 전 관훈미술관 -공평 아트센터(8.16 - 22)
1999	삶 展 -종로갤러리
	추계개교 25주년 기념전 -인터넷전
	대광고 예능관 건립 기념전 -대광고 예능관
	까마귀 전 관훈미술관(6.16 - 22)
1998	까마귀 전 -관훈미술관(6.17 - 23)
1997	까마귀 전 -관훈미술관(7.16 - 22)
1996	까마귀 전 -관훈미술관(12.11 - 17)
	환경과 예술전 - 롯데월드화랑
1994 - 5	이어전 - 관훈미술관
1995 - 6	제작그룹 전 -관훈미술관
1993	푸른새전 -삼정아트스페이스
	중앙미술대전 -호암아트홀
	소나무갤러리

해외거주 레지던시

2014	이란 노마딕 국제교류레지던시(9월 진행예정)

공공 프로젝트 - 국립교통·재활병원 입체조형물 제작

양평 아신역 갤러리 '달리는 선물기차' 제작

양평 전통시장내 라온 광장 벽화

양평 전통시장 벽화

환경미술제 설치 조형물 - 사용된 꿈_바람을 타는 양탄자 제작설치

전수리 하수종말처리장 벽화프로젝트/등

ART FAIR

2011	Ritz Carlton Hotelartfair(7.22 - 24)
	SOAF 서울 오픈 아트페어 - COEX(5.4 - 8)
2010	대구 아트페어 - 대구컨벤션센터COEX(11.17 - 21)
	환경아트페어 - 양평코바코 연수원(10.23 - 24)
2007	ARTEXPO - New York(3.1 - 5)
2006	Art SYDNEY 06 - CHUNG JARK GALLERY(6.22 - 25)

Kim Yong Chul

EDUCATIONS

M.F.A. in Fine Art, Chung-Ang University, Seoul, Korea

B.F.A. in Fine Art, Chugye University for the Arts, Seoul, Korea

SOLO EXHIBITIONS

2014	"Collecting a landscape" - Insa Art Center, Seoul
2014	"Dudream" (Do Dream) - Suwon Art Center, Suwon
2006	Blossom. Child. Flower. People - Gallery Hwan, Seoul
2005	Draw a Flower - Gallery Liz, Namyangju
2002	Soho & Noho Gallery - Hanam
2002	Seojong Gallery - Yangpyeong
2001	Kwanhoon Gallery - Seoul
1998	Dada Gallery - Seoul
1997	Kwanhoon Gallery - Seoul
1996	Namoo Gallery - Seoul

SELECTED GROUP EXHIBITIONS

2014	Triangle Project -Taebaek Guwawoo
	The artists of Yangpyeong -Yangpyeong Art Museum
	the 5th opening memorial exhibition - Gallery Sobab, Yangpyeong
	Community Art 2 - Gallery Aisin, Yangpyeong
	One day, Suddenly -Gallery Kwok, Yangpyeong
2013	Community Art 1 - Gallery Aisin, Yangpyeong
	The artists of Yangpyeong, the periodic exhibition of Yangpyeong Art Association - Yangpyeong Art Museum

Public Art Project ; Ask the way in the market - Yangpyeong Art Museum

The 6th Yangpyeong Eco Art Festival -Yangpyeong Art Museum

2012 Meet the new world, Convergence - Yangpyeong Art Museum

Hue International Art Festival - Hue Palace, Vietnam

Change-Exchange, South Korea-Germany cultural exchange - Yangpyeong Art Museum

Family - Yangpyeong Art Museum

The opening memorial exhibition - C21 Contemporary Art Space, Chugye University for the Arts, Seoul

The artists of Yangpyeong, the periodic exhibition of Yangpyeong Art Association - Yangpyeong Art Museum

We go to Gwanghwamoon, Gwanghwamoon International Art Festival - Sejong Center for the Performing Arts, Seoul

2011 The 4th Yangpyeong Eco Art Festival ; Human, environment and history meet each other.- Yangpyeong Art Museum

Running Artists - Yi Yi Gallery, Yangpyeong

Couples Party - Gallery Sobab, Yangpyeong

The artists of Yangpyeong, the periodic exhibition of Yangpyeong Art Association - Sustainable Agricultural Museum of Yangpyeong, Yangpyeong

Four seasons Of Yangpyeong - Sustainable Agricultural Museum of Yangpyeong, Yangpyeong

2010 The 3th Yangpyeong Eco Art Festival - Gallery Wa / Manas Art Center

Korea Art Festival - Kintex, Ilsan.

1+1 ; four artists, one exhibition - Gallery Liz, Namyangju

The artists of Yangpyeong, the periodic exhibition of Yangpyeong Art Association - Sustainable Agricultural Museum of Yangpyeong, Yangpyeong

2009 Neo-Inscription - Artspace H, Seoul

Eco of Eco ; (the 2th Yangpyeong?) Eco Art Festival - Manas Art Center, Yangpyeong

	The artists of Yangpyeong - Yangpyeong Art Museum
2008	Dream Project - Gallery Godo, Seoul
	Pre-Environment Art Festival - Gallery Seojong, Yangpyeong
2006	Landscape of mine - Gallery Liz, Namyangju
	May, Love - Gallery Da, Seoul
	The Artists of Bukhan Riverside - Bukhangang Gallery, Yangpyeong
2005	Vision ; Diversity of Modern Art - Jeong-dong Kyunghyang Gallery, Seoul
2004	Drawing our neighborhood - Gallery Seojong, Yangpyeong
2003	Cheolam Station, Ceolam People - Cheolam Station gllery, Gangwon-do
	Taebaek, Coal, Landscapes - Taebaek Coal Museum, Gangwon-do
2002	Wildflowers - Gallery Seojong, Yangpyeong
2001	Water - Seoul Museum of Art, Seoul
	Bukhan River Art Festival - Gallery Seojong, Yangpyeong
	Five colors - Yangpyeong Art Museum
2000	We'll meet you - Gallery Ukung, Seoul
	Crow (kkamagi? exhibition) - Kwanhoon-Gongpyung Art Center, Seoul
1999	Life - Jongno Gallery, Seoul
	Crow (kkamagi? exhibition) - Kwanhoon Gallery, Seoul
1998	Crow (kkamagi? exhibition) - Kwanhoon Gallery, Seoul
1997	Crow (kkamagi? exhibition) - Kwanhoon Gallery, Seoul
1996	Crow (kkamagi? exhibition) - Kwanhoon Gallery, Seoul
	Environment & Art - Lotte World Gallery, Seoul
1994 - 5	Yier (Following) exhibition - Kwanhoon Gallery, Seoul
1995 - 6	Jejack - Kwanhoon Gallery, Seoul
1993	Blue Bird - Samjung Art Space, Seoul
	Chung-Ang Art Exhibition - Hoam Art Hall, Seoul

Art Project

2013 Yangpyeong Market Public ART PROJECT(Mural Painting)

2012 Director,Yangpyeong Running Gifts Train

2010 Director, Carpet on the wind(Yangpyeong Eco Art Festival

2009 Jeonsuri Public ART PROJECT(Mural Painting)

Overseas residency

2014 Nomadic Artist Residency Program in Iran

ART FAIR

2011 Summer Art Festival -Ritz Carlton Hotel, Seoul, Korea

2011 Seoul Open Art Fair - Coex, Seoul, Korea

2010 Daegu Art Fair - Daegu Convention Center Exco, Korea

2010 Eco Art Fair - Cobaco, mirunamoo gallery

2007 Newyork Art Fair - New york

2006 Sidney Art Fair - Sidney

CONTACT

476 - 812 경기도 양평군 서종면 화서로 1481 - 18(정배리)

e-mail damkim@hanmail.net

1481-18, Hwaseo - ro, Seojong-myeon, Yangpyeong - gun, Gyeonggi - do

(zip. 476 - 812)

작은 새,
너른 날갯짓

416 단원고 약전 짧은, 그리고 영원한 **2**권

작은 새, 너른 날갯짓

2학년 2반

경기도교육청 약전작가단 지음
경기도교육청 엮음

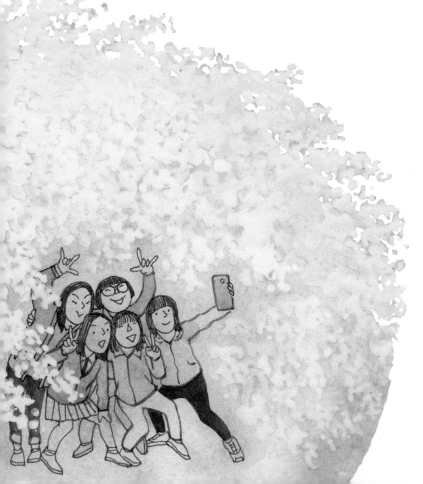

굿플러스북

발간사

《단원고 약전》으로 영원히 기리다

'기록하지 않은 기억은 망각되고, 기록은 역사가 된다.' 우리가 오늘 그날의 이야기를 기록하는 이유입니다. 단원고 학생과 교사 261명을 포함해 모두 304명의 목숨을 앗아간 4.16 세월호 참사. 그들의 못다 한 꿈을 영원히 기억하고 우리의 책임을 통감하며 후대에 교훈으로 남기기 위해 이 참사를 기록하게 되었습니다.

'세월호'의 기록은 우리 시대의 임무입니다. '세월호'를 하나의 사건으로만 기억하지 않고 역사의 기록으로 남겨야 하는 이유는 가장 소중한 가족을 잃은 사람들의 비통함 때문만은 아닙니다. 안전 불감증이라는 사회적 성찰과 국가의 부끄러운 안전 정책은 물론 역사의 진실을 제대로 알리고자 하는 마음이 모여 한 장 한 장 피맺힌 절규를 담게 되었습니다.

희생자 한 명 한 명의 삶과 꿈, 그 가족과 친구들의 기억을 기록하는 데 그치지 않고, 어떻게 기록해야 진실을 올곧게 담아내고 가장 많은 사람들과 이 기억을 공유할수 있을까를 생각했습니다. 그래서 이번 참사의 아픔을 함께하고, 우리 시대의 사랑과 분노, 희망과 좌절을 문학 작품으로 기록해 온 작가들을 약전 필자로 모셨습니다. 아무리 훌륭한 작가가 있다 해도 아들딸, 형제자매를 떠나보낸 가족들이 이들을 만나서 이야기해 주지 않았다면 단 한 줄도 기록할 수 없었을 것입니다. 약전 발간에 대한 가족들의 관심과 참여가 1만 매가 넘는 원고를 만들어 낸 가장 소중한 밑거름이 되었습니다.

약전 작가와 발간위원들은 가족들이 있는 합동분향소, 광화문광장, 팽목항으로 찾아가 묵묵히 그 곁을 지키며 함께했습니다. 눈을 마주치고 짧은 인사를 나누고, 그렇게 시작해 몇 시간씩 마주 앉아 함께 울고 웃으며 '지금은 천 개의 바람이 되어 버린 그들'에 대한 이야기를 나눴습니다.

이렇게 12권의 책이 만들어졌습니다. 경기도는 물론 전국 방방곡곡에서 단원고 학생과 교사들의 삶을 약전을 통해 다시 만나고 그들과 함께할 것입니다. 그들의 꿈과 미래가 영원히 우리 곁에서 피어나길 기원하며, 이 시대를 살아가는 모든 분께 《단원고 약전》을 바칩니다.

2016년 1월

경기도교육청

《단원고 약전》으로 영원히 기리다

기록의 소중함

《삼국유사》가 전승되지 않았더라면 천년 이후에 우리는 신라의 향가를 비롯해 우리 고대의 역사, 문화, 풍속, 인물들을 어떻게 추론할 수 있었을까? 모두 알다시피 정사인 《삼국사기》와 달리 《삼국유사》는 최초로 단군신화를 수록하고 학승, 율사와 같은 위인의 전기뿐만 아니라 선남선녀들의 효행을 기록했다. 우리가 진정 문화 민족의 후예임을 밝혀 주는 보물 같은 기록이다.

사마천의 《사기》 역시 마찬가지로 문명사회의 시원과 중국 고대사를 비추는 찬란한 등불이다. 그리고 나아가 이제는 인류의 공동 자산이 되었다. 흥미로운 것은 방대한 《사기》에서 가장 많이 사랑받는 부분은 '제왕본기'가 아니라 당대의 문제적 인간들의 이야기를 엮은 '열전'이다. 지배 계층 인물보다 골계 열전에 엮은, 당시 민중의 살아 숨 쉬는 모습이 압권이다. 실로 이천여 년 전의 인간이라 믿기 어려울 정도로 사실적이다.

《삼국유사》와 《사기》 안에 부조된 인간사는 현대에도 부단히 여러 예술 장르로 부활, 변용되고 있다. 기록은 그토록 소중한 작업이다.

세월호 참사에 대한 보도, 영상물을 비롯한 기타 자료 등은 넘치고 또 넘친다. 해난 사고가 참사로 이어지는 과정에 대한 탐구, 분석, 평가 또한 앞으로 이어질 것이다.

'바다를 덮친 민영화의 위험성', '무분별한 규제 완화', '정부의 재난 대응 역량' 등의 문제는 정치의 영역일 터이다.

우리 139명 작가들과 6명의 발간위원들은 4.16 참사라는 역사적 대사건의 심층을 들여다보고 이를 기록하고자 했다. "잘 다녀올게요" 하고 환하게 웃으며 수학여행을 떠난 그들이 어떤 꿈과 희망을 부여안고 어떤 난관과 절망에 부딪치며 살았는지 있는

그대로 되살려 내고자 했다. 여기에는 결코 어떤 집단의 유불리나, 하물며 정치적 의도 같은 것이 있을 리 없다.

파릇한 나이에 서둘러 하늘로 떠나 버린 십대들의 삶과, 또한 이들과 동고동락한 선생님들의 생애를 고스란히 사실적으로 담았다.

로마의 폼페이 유적지에서 이천여 년의 시간을 뚫고 솟아난 한 장의 프레스코화는 실로 눈부시다. 머리 빗는 여성의 풍만한 몸매와 신라 여인을 연상시키는 의상, 그리고 이를 바라보는 어린 아들의 익살스런 포즈는 그 시대를 단번에 현대인에게 일러 준다.

프레스코화 기법의 핵심은 젖은 회반죽이 채 마르기 전에 그리는 것이라고 한다. 우리 역시 비극의 잔해가 상기 남아 있는 시기에 약전을 쓰려고 했다. 무척 고통스럽고 슬픈 작업이었다. 작가들은 떠나간 아이들과, 그리고 남아 있는 부모와 가족, 친지들과 함께 다시 비극의 한가운데 오래 머물러야 했다.

'왕조실록', '용비어천가', 《삼국사기》가 역사 기록이듯 '녹두장군', '갑오동학혁명', 무명의 여인들이 쓴 형식 파괴의 '사설시조' 등도 전통의 지평을 넓히는 우리 문화유산이다. 평가와 선택은 후세가 할 것이다. 우리는 다만 동시대인으로서 비극에 얽힌 인물들의 이야기를 기록한다.

함께 별이 된 아이들과 교사들이 하늘에서 편하시기를 기도하며, 고통스런 작업에 참여해 주신 가족, 친지분과 작가 여러분께 깊이 감사드린다.

2016년 1월

유시춘 (작가, 약전발간위원장)

기록의 소중함

별이 된 아이들 이야기

———

웨딩드레스 디자이너를 꿈꾸며

안산 단원고 2학년 2반 **강수정**

1. 세 살 때 언니 강경희와 함께.
2. 일곱 살, 예원유치원 체육 대회 때 화랑유원지에서.
3. 고1 때 학교에서.

웨딩드레스 디자이너를 꿈꾸며

수업이 끝났다. 수정이는 휴대 전화 전원을 켰다. 전원이 켜지길 기다리는 잠깐 사이, 두 손을 곧게 뻗어 파도 타듯 흔들었다. 허리를 돌리며 고개를 살짝 꺾는 동작도 덧붙였다. 댄스 동아리 트렌디(Tren.D)에서 익힌 춤이었다. 길고 가느다란 손가락을 뻗으면 그 순간이 곧 춤이 되었다. 수정이는 춤이 좋았다. 그런데 최근에 춤보다 더 마음에 드는 것을 찾았다.

중학교 때 동창인 친구들이 하나둘씩 단체 카톡방에 카톡을 남겼다. 지루했던 수업, 오늘따라 맛없던 급식, 보고 싶은 영화, 온갖 이야기들이 쏟아지듯 단톡방을 채웠다. 수정이는 단톡방에 댓글을 달면서 키득키득 웃었다.

「야, 나 오늘 기분 꿀꿀해. 만날래?」

친구가 수정이에게 물었다.

「나 알바 있어.」

「아, 맞다. 알바…… 진짜 열심히 한다. 이제 관둘 때도 되지 않았음?」

「무슨 소리야. 이래 봬도 스카웃까지 된 몸이라고.」

「그럼 토요일에는?」

「토요일에는 댄동 연습 있어.」

「강수정, 도대체 언제 한가한 거야? 얼굴 좀 보고 살자.」

다른 친구들까지 합세해 수정이에게 언제 시간이 되냐고 물었다. 수정이는 아르바

이트에 댄스 동아리 연습까지, 시간을 쪼개 쓰느라 바빴다.

집에 온 수정이는 빨래 더미부터 챙겨 세탁기에 집어넣었다. 바쁜 엄마와 아빠를 대신해 집안일을 거든 지 꽤 오래되었다. 연년생인 언니 경희는 고3이라 바빴고, 막내 동생 가현은 집안일을 잘 거들지 않았다. 수정이는 세탁기를 작동해 놓고 쌀을 씻어 밥을 했다. 그러고는 서둘러 집을 나섰다.

"저 왔어요."

"아이고, 우리 예쁜 수정이 왔니?"

수정이는 앞치마를 둘렀다. 평일 오후 6시에서 7시 사이에 치킨집에서 아르바이트를 했다. 치킨집에서 일하기 전에는 닭갈빗집에서 일했다. 상냥하고 싹싹하며 잘 웃고 애교가 많은 수정이는 손님들에게 인기가 많았다. 이를 눈여겨본 치킨집에서 수정이를 데려왔다. 수정이는 열심히 일했다. 탁자를 닦고 주문을 받으며 손님들을 눈여겨보다 무가 떨어지는 듯 보이면 재빨리 채웠다.

"한 달 동안 수고했다. 다음 달에도 부탁한다."

치킨집 사장이 월급봉투를 건넸다.

"감사합니당!"

콧소리를 섞은 수정이 말투에 치킨집 사장이 미소를 지었다.

집으로 돌아와서 빨래를 널고는 늦은 저녁을 한술 떴다. 그리고 남자 친구인 양철민에게 카톡을 보냈다. 철민이는 2학년 7반 학생이었다.

「나, 집에 왔어.」

「밥 먹는 중? 어서 먹어. 우리 주말에 영화 볼래?」

「그러고 싶은데, 춤 연습 하고 친구들 만나기로 먼저 약속했어. 끝나고 연락할게.」

「ㅇㅇ」

사귄 지 얼마 안 된 남자 친구였다. 착하고 순한 눈빛이 마음에 들어 수정이가 사귀자고 말했다. 그러자 철민이가 흔쾌히 그러자고 했다. 수정이는 철민이 생각을 하면 기분이 좋았다.

그날 저녁, 엄마와 아빠, 언니도 왔는데 동생이 아직 들어오지 않았다. 수정이는 늦게 들어온 동생을 호되게 꾸짖었다.

"지금이 몇 시야? 집에서 기다리는 가족들 생각도 좀 해야지!"

엄마가 말렸다.

"수정아, 일 있었을 거야."

"엄마는 얠 몰라. 어제도, 그저께도 늦었어. 계속 늦게 오는 건 뭔가 일이 있는 거라니까!"

아빠가 끼어들었다.

"수정아, 가현이도 알겠지."

"아빠가 자꾸 막내라고 귀엽다, 예쁘다 하니까 더 그러잖아! 나쁜 버릇 들면 안 돼."

엄마가 가현이를 방으로 들여보내고, 수정이를 달랬다. 수정이는 분이 덜 풀린 듯 콧바람을 내뿜었다.

"강수정, 동생 그만 좀 잡아."

"엄마도 가현이 편이야? 아, 진짜 서럽네. 가현이는 동생이라서, 경희 언니는 고3이라서 엄마 아빠가 챙겨 주지만 난 뭐야, 둘째로 태어난 것도 서러운데 대접도 제대로 못 받잖아. 나도 언니야, 동생이 잘못되면 내 책임도 있다고!"

엄마는 혀를 끌끌 차다가, 초등학교 때 일을 떠올렸다.

걸스카우트 활동을 하던 수정이는 방과 후 집으로 돌아오던 길에 선배들에게 둘러싸였다. 초등학교 선배들이 수정이에게 돈이 있으면 내놓으라고 협박을 했는데, 수정이는 찬찬히 그 선배들 얼굴을 눈여겨보았다. 그러고는 자기 주머니를 뒤지다 말고 갑자기 뛰었다. 달리기 속도가 그 선배들보다 월등히 빨랐던 수정이는 선배들을 제치고 무사히 돌아왔다. 그게 다가 아니었다. 다음 날, 자기를 둘러쌌던 선배들 중 한 사람과 마주쳤고, 그 뒤를 밟아 몇 학년 몇 반 누구인지를 알아내 담임 선생님께 알렸다. 비슷한 일은 고등학교 때도 일어났다. 이유 없이 노려보는 선배에게 참지 않고 대들었고, 시비가 크게 붙었다. 하지만 그렇다 하더라도 잘못된 일을 대충 넘어가진 않았

웨딩드레스 디자이너를 꿈꾸며

다. 그랬기 때문에, 늦게 들어오는 동생이 잘못될까 걱정하는 마음을 야단치는 것으로 대신하는 듯했다.

"가현이 일찍 다니고, 수정이는 그만 야단쳐."

풀이 죽은 가현이는 수정이 눈치를 보며 방으로 들어갔다. 수정이는 분이 안 풀린 듯 씩씩거렸다.

"수정아, 니 동생 사춘기 시작하나 보다. 좀 참아 봐."

경희 언니가 수정이를 달랬다.

"늦으면 늦는다고 연락을 해야 할 거 아냐."

"강수정, 너도 내 옷 몰래 입고 시치미 떼면서, 동생 조금 늦는 걸 갖고 뭘 그래?"

"아이, 언니잉, 그거야 내가 언니를 사랑하니까 그랬지잉."

수정이가 내뱉은 애교 섞인 말투에 언니는 피식 웃고 말았다. 수정이는 언니를 무척 따랐다. 어릴 때부터 같이 붙어 다녀서 보는 사람들이 둘이 쌍둥이냐고 물어볼 정도였다. 같은 학교에 다니고 한 학년밖에 차이 나지 않은 데다 틈날 때마다 언니를 보러 교실로 찾아가서, 언니 친구들이 수정이를 '언니빠'라고 놀렸다.

토요일, 수정이는 올림픽기념관 야외에서 춤을 추었다. 곧 있을 체육 대회에서 트렌디 동아리가 춤을 추기로 했기 때문이다. 1학년 때도 체육 대회 때 춤을 췄다. 그때 수정이는 열정적으로 몸을 움직였다. 춤추는 모습을 보고 난 뒤, '강수정 = 춤'이라고 생각하는 친구들이 있을 정도였다.

"오케이, 그 정도면 괜찮아. 강수정, 연습 좀 더 해야겠다. 박자가 약간 어긋났어."

"네, 언니."

수정이는 지적받은 부분을 다시 익혔다. 그 모습을 흐뭇하게 바라보던 동아리 선배가 물었다.

"수정이는 춤 계속 출 거지, 어때, 배우나 가수 쪽으로는 생각 없어?"

"아뇨. 전 하고 싶은 게 따로 있어요."

예전에는 수정이도 엔터테인먼트에 관심이 많았다. 그러나 지금은 아니었다. 수정

이는 웨딩드레스를 떠올렸다. 사촌 언니가 결혼식을 올릴 때, 수정이는 언니 드레스를 골라 주었다. 단순하지만 우아하고 매력적인 드레스였다. 드레스를 입은 언니 모습은 눈부시게 아름다웠다. 수정이는 저렇게 멋진 드레스를 직접 만들고 싶었다. 그래도 춤은 포기하고 싶지 않았다. 춤을 잘 추려면 몸을 잘 이해해야 한다. 마찬가지로 입을 사람 몸에 꼭 맞는 옷을 만들기 위해서는 몸을 잘 알아야 한다. 수정이에게 춤은 운동이고 몸짓이면서 동시에 꿈을 이루기 위한 단계였다.

동아리 연습이 끝나고, 이번에는 그 장소에서 같은 반 친구들끼리 모여 수학여행에 가서 선보일 춤을 추었다. 댄스 동아리에 있는 수정이가 안무를 맡았다. 한참 춤을 추고 있는데, 누군가 손뼉을 쳤다. 철민이었다.

수정이는 땀으로 얼룩진 얼굴을 두 손으로 감싸고 옆에 있는 친구에게 물었다.

"나 지금 까매? 비비 지워졌어?"

친구가 대답했다.

"괜찮아. 안 까매."

수정이 피부는 까무잡잡했다. 어릴 때는 까무잡잡하고 깡말랐기 때문에 '깜둥이'라는 별명으로 불렸지만, 짙은 쌍꺼풀과 초롱초롱한 눈빛, 길고 가는 손가락은 자랄수록 수정이를 예쁘고 사랑스럽게 만들었다.

수정이는 철민이에게 달려갔다.

"언제 왔어?"

"방금. 너 춤 진짜 잘 추더라. 예뻤어."

"정말?"

수정이 볼이 빨갛게 달아올랐다. 철민이가 하는 칭찬이 마음에 와 닿았다. 수정이는 웃으며 철민이 어깨를 살짝 두드렸다.

"나 오늘 친구들 만나러 가야 하는데, 이렇게 와 줘서 고마워."

"응. 잘 만나고 와. 얼굴 보니까 좋다."

수정이는 철민이 손을 잡고 몇 번 흔든 다음, 버스를 탔다.

웨딩드레스 디자이너를 꿈꾸며

친구들은 선부동에서 기다렸다. 중학교 때 친구들 십여 명은 자주 어울려 다녔다. 그중에는 중학교 때 요가와 천연화장품 동아리를 같이했던 친구들도 있고, 초등학교 때부터 같이 다닌 친구들도 있었다. 수정이는 남학생들하고도 친했다. 그중 한 친구는 수정이 마음을 아프게 하는 사람을 혼내주는, 든든한 관계였다. 친구 중에는 단원고등학교에 같이 진학한 지인이도 있었다.

수정이는 친구들과 함께 속옷 가게로 가서 수학여행 때 입을 속옷을 샀다. 그리고 휴대 전화 액세서리를 몇 개 샀다. 가족에게 줄 선물이었다.

"수정이랑 만났는데, 노래방 가자."

수정이는 제자리에서 폴짝폴짝 뛰었다. 수정이는 노래방에 가는 걸 좋아했다. 친구들이 부르는 노래를 따라하고, 화면에 나오는 춤을 따라 추기도 했다. 웨이브를 넣으며 몸을 꺾는 수정이에게 지인이가 마이크를 건넸다. 화면에 친구들이 예약한 노래 제목이 떴다. 임정희가 부른 〈눈물이 안 났어〉라는 노래였다. 수정이가 노래방에 오면 꼭 부르는 노래였다.

수정이는 간주가 나갈 때까지 숨을 고르고 마이크를 두 손으로 잡았다.

"생각도 못 했던 말, 내게 니 모습은 항상 웃는 얼굴, 변함없는 저 햇살같이 나를 따뜻하게 비춰 주는 그런 존재였는데. 날 떠나야 한다고 이해해 달라고, 갑자기 뭐라고 말을 해. 너무 슬퍼서 눈물이 안 났어. 그냥 그 자리에 서서 알겠다고 했어……"

조금 전까지 춤추던 사람이라는 게 믿기지 않을 정도로 정돈되고 차분한 음색이었다. 수정이는 오랫동안 춤을 추던 사람답게 호흡을 잘 조절했다. 수정이는 발라드를 잘 불렀고, 특히 자기 음색과 잘 어울리는 노래를 찾아내면 노래방에 올 때마다 그 노래를 불렀다. 이제 수정이 하면 어떤 노래를 좋아하는지 친구들이 다 알 정도였다.

친구들이 번갈아 노래를 부르고 난 다음, 다시 수정이 차례였다. 미스에스의 〈바람 피지 마〉라는 제목이 뜨자, 친구들이 고개를 끄덕였다.

"묘하게 잘 어울린단 말이야, 저 노래랑 수정이랑."

"그렇지? 나는 저 노래 부를 때 수정이 목소리에 빠져든다니까."

"간주 끝났다."

탬버린을 내려놓고 노래책들을 펼쳐 놓은 채 수정이가 부르는 노래에 귀를 기울였다. 거침없는 랩을 빠르고 분명하게 쏟아낸 다음, 호소력 짙은 목소리로 노래를 불렀다. 원곡을 불렀던 남규리 목소리와 닮은 음색이 친구들에게 전달되었다. 친구들은 두 손을 높이 올려 노래에 맞춰 흔들었다.

수정이는 노래방에 오면 크게 목소리를 내며 제 감정을 쏟아냈다. 예쁘장한 수정이에게 사귀자고 했던 남자 친구들은 정작 사귀게 되면 바람을 피거나 최선을 다하지 않아 수정이에게 상처를 입혔다. 수정이는 그런 일을 모두 잊고, 정말 예쁜 사랑을 하고 싶었다.

카페에서 팥빙수 한 그릇을 놓고 수다를 떨었다. 수정이는 새로 사귄 남자 친구 이야기를 한참 늘어놓았다. 그러다 친구들이 화제를 돌리면 손목을 90도로 꺾어 흔들며 다급하게 외쳤다.

"야야야, 내 말 좀 들어 봐. 빨리빨리!"

친구들은 키득키득 웃었다. 수정이는 팥빙수를 떠먹던 숟가락을 내려놓고 진지하게 말했다.

"나, 웨딩드레스 디자이너가 될 거야."

그러자 지인이가 연달아 말했다.

"잘 어울린다. 나는 심리치료사가 되고 싶어."

수정이는 지인이 어깨를 쓰다듬으며 말했다.

"아이구, 그랬어요! 장하다, 내 새끼."

친구들은 어른스러운 수정이 말에 까르륵 웃음을 터뜨렸다. 수정이는 그림을 잘 그렸지만 석고상을 놓고 매번 같은 그림을 그리며 연습하는 걸 싫어했다. 이제 그 재능을 웨딩드레스를 디자인하는 것으로 꽃피우고 싶었다.

"잘 어울린다. 그럼 내 결혼식 때 드레스는 수정이가 만들어 줘."

"당연하지. 너한테 딱 어울리는 걸로 만들어 줄게."

수학여행을 가기 전날, 수정이는 엄마에게 목욕탕을 같이 가자고 했다. 밤늦게 돌아올 때면 마중 나와 달라고 부탁하는 수정이에게, 엄마는 빵 사다 주면 데리러 가겠다고 말하곤 했다. 수정이는 엄마와 두 자매를 위해 간식을 사 왔고 그걸 각자 몫으로 분류해서 나눴다. 엄마는 딸 셋을 키우며 친구처럼 지냈지만, 수정이와 단둘이 목욕탕에 가는 건 드문 일이었다.

수정이는 엄마 등을 밀어주었고, 엄마도 수정이 등을 밀었다. 고만고만한 애들 셋을 데리고 목욕탕에 가서 정신없이 등을 밀었던 때보다 여유로웠다. 깡마르고 까맸던 꼬마가 어느새 봉긋하게 가슴이 솟아오른 여자로 컸다.

어릴 때부터 수정이는 똑 부러진 딸이었다. 서너 살 때 심부름을 보냈는데, 전화기를 빌려 전화를 건 적도 있었다. 엄마가 사 오라는 게 없는데 어떻게 해야 하냐고 물어보는 전화였다. 그 나이 또래보다 어른스러운 행동이었고, 그 뒤로 엄마는 수정이가 하는 일은 믿었다.

옷을 입고 머리카락을 말리는데, 수정이가 슬며시 엄마 손을 잡았다.

"어머, 휴대 전화 케이스네. 예쁘다."

"월급 받았는데, 엄마 거 낡았길래 하나 샀어."

"나만?"

"다른 식두 것도 샀징. 엄마, 나 그거 사 줬으니까, 엄마는 바나나우유 사 줘."

수정이는 협상을 잘했다. 자기가 원하는 걸 슬쩍 끼워 넣어 상대방이 들어주게 하는 데 능했다. 체육관을 하는 아빠에게 펀치를 몇 번 날린 다음, 이 정도 센 펀치면 웬만한 제자들 못지않을 테니 장한 제자 두었다 생각하고 치킨 한 마리 사 달라고 농쳤다. 그러면 아빠는 껄껄 웃으며 수정이 부탁을 들어주었다. 엄마는 수정이가 내놓는 협상에 잘 응하지 않았다. 그러나 엄마하고만 목욕을 가고 싶다고 했으니, 뭔가 할 말이 있다 싶어 흔쾌히 바나나우유를 샀다.

"엄마, 나, 남자 친구 생겼다. 7반에 양철민이라고, 착한 애야."

"그래?"

"그리고 수학여행 갔다 오면 웨딩드레스 디자인 공부 본격적으로 할 거야. 학원비는 다 모아 놨어."

엄마는 그동안 수정이가 시간을 쪼개 가며 아르바이트를 하던 것이 스스로 미래를 설계하기 위한 것이었음을 알았다. 틈틈이 집안일을 돕고, 엄마 아빠 생일 때면 미역국을 끓여 대접하는 딸은 어느새 어른이 될 준비를 하고 있었다.

"우리 둘째, 다 컸네."

"내가 언니랑 동생 드레스도 만들어 줄 거야. 아주 예쁘게."

"네 것도 만들어야지."

"당연하지. 그리고 엄마 것도 만들게."

바나나우유는 시원하고 달콤했다. 수정이는 빨대로 남은 우유를 쪽 빨아 마셨다.

"갔다 오면 남자 친구도 소개시켜 줘."

"응. 그럴게."

엄마와 수정이는 몸도 마음도 개운하게 목욕탕을 나섰다. 웨딩드레스 디자이너를 꿈꾸는 딸과 그 꿈을 응원하는 엄마가 나란히 걸었다. 봄밤이 깊었다.

내 곁에 있어야 할 넌 지금 어디에

안산 단원고 2학년 2반 **강우영**

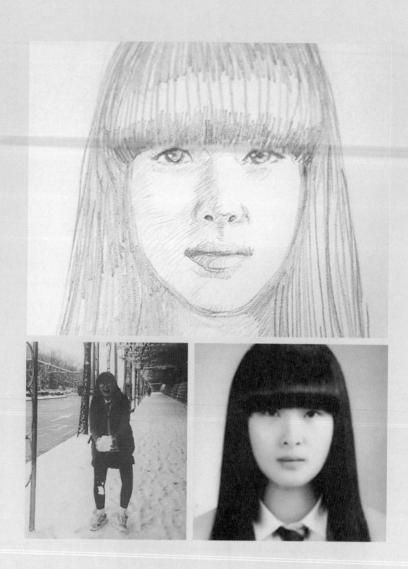

1. 캐리커처.
2. 2013년 안산에서 마지막 겨울.
3. 학생증 사진.

내 곁에 있어야 할 넌 지금 어디에

우영이는 아빠와 함께 소파에 앉아 텔레비전을 보고 있었습니다.

"슛 골인!"

박지성 선수가 골을 넣자 우영이와 아빠는 소리를 지르며 자리에서 벌떡 일어나 만세를 불렀습니다.

"우영아, 축구 이제 그만 보고 드라마 보자. 응?"

엄마가 소파에 다가와 앉으며 말했습니다.

"난 노래 듣고 싶은데."

선우도 엄마 옆에 앉으며 말했습니다.

"안 돼, 아빠랑 지금 축구 보고 있잖아. 엄마랑 언니는 축구 끝나면 보고 싶은 거 봐. 응?"

우영이는 텔레비전에서 눈을 떼지 않은 채 말했습니다.

"무슨 여자가 축구를 좋아한담."

선우가 입을 삐죽거렸습니다.

"축구 좋아하면 어때서? 재밌으니까 그렇지."

우영이가 살짝 삐친 듯이 말했습니다.

우영이는 축구를 좋아해서 게임도 축구 게임을 자주 하는 편입니다.

"축구 언제 끝나? 나 드라마 봐야 한단 말이야. 아빠랑 우영이 때문에 드라마도 못

보고 재미없는 축구나 봐야 하는 거니?"

엄마가 입술을 실룩거리며 말했습니다.

그때까지 아무 말 않던 아빠가 엄마를 쳐다보았습니다.

"금방 끝나요. 축구 끝나면 내가 요리해 줄게요."

아빠가 싱긋 웃으며 말했습니다.

"무슨 요리요?"

선우가 눈이 동그랗게 커진 채 물었습니다.

"글쎄다. 축구 끝날 때까지 다들 생각해 봐."

"멸치국수 어때요?"

선우가 물었습니다.

"난 비가 와서 그런지 김치부침개가 먹고 싶은데."

엄마가 입맛을 다시며 말했습니다.

"김치부침개는 기름진 음식이잖아요. 난 다이어트 해야 한단 말이야."

선우가 입을 삐죽 내밀며 말했습니다.

"언니는 뺄 살이 어디 있다고 그래? 나 정도는 돼야지. 난 햄이랑 양배추를 듬뿍 썰어 넣은 샌드위치가 먹고 싶은데."

우영이가 말을 마치자 아빠 입이 딱 벌어졌습니다.

"여기는 식당이 아니란 말이야. 어떻게 한꺼번에 세 가지 음식을 하니? 그 가운데 한 가지만 골라 봐."

아빠 눈은 다시 텔레비전으로 향했습니다.

"엄마랑 언니랑 둘이 결정해. 난 아무거나 좋아."

우영이 머릿속에는 온통 축구 생각뿐이었습니다.

우영이와 아빠는 귀를 쫑긋 세우고 축구를 봐야 했습니다. 왜냐하면 엄마랑 선우가 서로 원하는 걸 먹겠다며 옆에서 계속 떠들어 댔기 때문입니다. 그 바람에 축구 중계 소리가 잘 들리지 않았습니다.

아빠와 우영이는 더는 못 참겠다는 얼굴로 엄마와 선우를 째려보았습니다.

"선우야, 네 아빠랑 우영이 좀 봐. 발톱이랑 손톱이랑 피부만 닮은 줄 알았는데 째려보는 모습도 어쩜 저렇게 똑같니?"

엄마가 킥킥 웃으며 묻자 "오, 진짜 똑같은걸! 꼭 쌍둥이 같아!" 라며 선우도 따라 웃었습니다.

"아 시끄러워서 도저히 축구를 볼 수가 없구나."

아빠는 머리를 감싸고 몹시 괴로운 얼굴이었습니다.

"아빠, 마음 넓은 우리가 참아요."

우영이가 아빠를 달래듯이 말했습니다.

"그러자. 우영아, 마음 넓은 우리가 참자."

아빠가 우영이를 보고 싱긋 웃었습니다. 엄마랑 선우가 그 모습을 지켜보다가 무슨 말을 꺼내려는데 "골인! 골인!" 아빠와 우영이가 소파에서 벌떡 일어나더니 이번에도 만세를 불렀습니다.

"여보, 선우야, 일어나. 어서!"

엄마와 선우는 얼떨결에 아빠가 시키는 대로 일어났습니다.

"다 같이 만세다! 만세!"

아빠와 우영이가 만세를 부르자 "만세!" 엄마와 선우도 따라 불렀습니다.

아빠와 우영이는 응원하는 팀이 이겼다고 만세를 불렀고 엄마와 선우는 드디어 축구가 끝났다며 만세를 불렀습니다.

거실 소파는 엄마와 선우의 차지가 되었습니다. 선우가 좋아하는 노래 프로가 끝나면 그다음에는 엄마가 좋아하는 드라마를 보기로 했습니다.

그동안 아빠는 주방에서 멸치국수를 만들고 우영이는 김치부침개를 부쳤습니다. 원래 우영이가 자주 하는 요리는 호떡입니다. 마트에서 호떡가루를 사서 자주 만들어 먹곤 했습니다.

내 곁에 있어야 할 넌 지금 어디에

요리가 다 완성되자 방에서 낮잠을 주무시던 할머니가 거실로 나왔습니다.

"어디서 맛있는 냄새가 나는구나!"

"할머니, 아빠랑 우영이가 솜씨를 발휘하고 있어요. 조금만 기다리면 맛있는 멸치국수와 김치부침개를 먹을 거예요."

신우는 멤버십칩을 끼며 노래를 흥얼거렸습니다.

"맛있는 김치부침개 완성이요!"

우영이가 접시에 담은 부침개를 식탁 위에 올렸습니다.

"멸치국수 5인분 나왔습니다!"

아빠는 김이 모락모락 나는 대접 다섯 개를 식탁 위에 올렸습니다.

모처럼 토요일에 우영이네 가족은 식탁에 둘러앉았습니다. 음식 평가단처럼 음식에 대한 얘기를 나누며 맛있게 먹었습니다.

멸치국수와 김치부침개를 먹고 나서 우영이와 선우는 옷을 사러 집을 나왔습니다. 엄마 아빠는 맞벌이라서 가끔 둘이 옷을 사러 가곤 했습니다.

옷 가게 앞에서 선우가 먼저 걸음을 멈췄습니다.

"우영아, 저 원피스 어때?"

선우가 진열된 옷을 가리켰습니다.

"언니 입으면 예쁘겠다."

우영이가 생긋 웃었습니다.

"입어 봐야지."

선우가 옷 가게 안으로 들어가자 우영이도 따라 들어갔습니다.

곧 선우는 진열되어 있던 원피스를 입었습니다.

"예쁘다. 언니한테 잘 어울려."

"그럼 나는 이거 사야겠다."

선우는 원피스가 담긴 종이 가방을 들고 옷 가게를 나왔습니다. 우영이도 따라 나

왔습니다.

"언니 옷은 샀으니까 이번에는 내 옷 사야겠다!"

우영이와 선우는 건너편 옷 가게로 갔습니다.

옷 가게 안에는 온통 품이 넉넉한 티셔츠로 가득했습니다.

우영이는 노란 티셔츠를 골랐습니다. 우영이는 늘 청바지에 헐렁한 티셔츠를 즐겨 입습니다.

"언니, 이거 어때?"

우영이가 묻자 선우는 마음에 안 든다는 표정으로 고개를 저었습니다.

우영이는 다시 파란 티셔츠를 골랐습니다. 하지만 이번에도 선우는 고개를 저었습니다. 초록 티셔츠를 골랐다가 하얀 티셔츠도 골랐지만 선우는 여전히 고개를 저었습니다.

"우영아, 너무 헐렁하잖아. 몸에 딱 맞는 것으로 사면 안 될까?"

"난 몸에 붙는 거 별로인데."

"우영아, 몸에 맞는 걸 입어야 날씬해 보여. 이렇게 헐렁한 걸 입으면 오히려 뚱뚱해 보인단 말이야."

"난 딱 붙는 건 자신 없는데."

"그러지 말고 언니가 골라 주는 거 입어. 언니가 옷 고르는 눈이 있잖아. 내가 골라 준 옷을 입고 나타나면 아마 네 친구가 깜짝 놀랄걸."

우영이는 썩 내키지는 않았지만 결국 선우가 고른 몸에 딱 맞는 티셔츠를 사서 집으로 돌아왔습니다.

다음 날 우영이는 아침 일찍 일어났습니다. 주말이면 학교 봉사단에서 노인정이나 복지관에 가서 봉사하거나 길에서 휴지 줍기를 합니다.

우영이는 어제 산 티셔츠를 입고 가려다가 머뭇거렸습니다. 몸에 딱 맞는 게 어색한 것도 같고 휴지 줍기를 할 텐데 새 옷을 입고 가기도 그렇고 해서 잠시 망설였습니다.

내 곁에 있어야 할 넌 지금 어디에

결국, 옷장에 걸어 두고 다른 옷을 입고 집을 나섰습니다.

집 근처 가로수 길에서 봉사단 친구들과 휴지를 줍고 있었습니다. 그런데 어디서 많이 본 듯한 사람이 어디서 본 듯한 티셔츠를 입고 걸어오고 있었습니다.

"앗, 언니다. 이편찌 몸에 딱 맞는 옷을 사라고 권하너니만."

우영이가 갑자기 뛰기 시작했습니다.

"언니! 왜 내 옷 입고 나왔어?"

우영이는 얼굴을 잔뜩 찡그리며 물었습니다.

"미, 미안. 어제 산 원피스 지퍼가 잘 안 닫혀서 오늘만 네 옷 입은 거야."

"언니가 입으려고 몸에 딱 맞는 거 사라 했지?"

"아니거든. 얘기했잖아. 헐렁하면 뚱뚱해 보인다고."

"나도 아직 한 번도 안 입은 새 옷이야. 집에 가서 언니 옷으로 바꿔 입고 가. 빨리!"

바로 그때 봉사단 선생님이 우영이를 불렀습니다. 우영이는 마치 외양간에 끌려가는 소처럼 콧김을 불며 선생님을 따라갔습니다.

내가 원하는 헐렁한 티셔츠를 샀으면 언니가 입고 나갈 리 없었을 텐데. 다음부터는 언니 말을 듣고 옷을 사지 않기로 다짐했습니다. 봉사단 활동이 끝나고 우영이는 집으로 갔습니다. 그런데 할머니와 엄마 아빠는 집에 없었습니다.

저녁밥을 먹을 시간이 다 되었는데 아무도 오지 않았습니다. 밥통을 열어 보니 밥도 없었습니다. 라면도 없고 배에서 꼬르륵 소리가 연신 났습니다.

바로 그때 휴대 전화가 울렸습니다.

"언니, 나 배고파 죽겠어."

우영이는 다 기어들어 가는 목소리로 말했습니다.

"떡볶이랑 튀김 사 온다고? 아이스크림도? 알았어. 빨리 와."

조금 전까지만 해도 다 기어들어 가던 목소리가 어느새 힘찬 목소리로 바뀌었습니다. 낮에는 그토록 얄밉던 언니가 구세주가 되어 나타났습니다.

오늘은 엄마 생일입니다. 우영이와 선우는 용돈을 모아서 목걸이를 사 드리기로 약속했습니다. 우영이와 선우는 목걸이를 사러 갔습니다. 예쁜 목걸이를 골라 휴대 전화기로 찍어 회사에 있는 엄마에게 보냈습니다. 가격은 알리지 않기로 했습니다. 만일 엄마가 가격을 알게 되면 목걸이 선물은 포기해야 합니다.

「엄마, 어떤 게 예뻐?」

우영이가 문자를 보냈습니다.

「우리 딸들이 골라 줘서 그런지 다 예쁜데 굳이 고르라면 첫 번째가 더 예쁘네.

비싸면 사지 마. 얼마야?」

엄마가 물었지만, 우영이와 선우는 끝까지 대답하지 않았습니다.

재빨리 목걸이를 예쁘게 포장해서 집으로 향했습니다. 문방구에 들러 생일 카드도 샀습니다. 갑자기 엄마가 야근을 한다고 해서 생일인데도 저녁밥을 같이 먹을 수 없게 되었습니다. 그래서 일찍 퇴근한 아빠가 엄마를 데리러 갔습니다.

엄마랑 아빠가 현관문을 열고 들어오자 우영이와 선우는 기다렸다는 듯이 예쁘게 포장한 선물과 카드를 내밀었습니다.

"엄마, 생일 축하해요!"

우영이와 선우가 함께 외쳤습니다.

"고마워. 우리 딸들이 다 컸네. 엄마 선물도 사고. 혹시 너무 비싼 거 아니니?"

엄마는 처음에 선물을 받았을 때는 기쁜 얼굴이었다가 포장지를 풀면서 차츰 걱정스러운 얼굴로 바뀌었습니다. 포장지를 다 풀고 네모난 상자를 열자 반짝거리는 목걸이가 나타났습니다.

엄마는 목걸이를 목에 걸 때까지도 너무 비싼 거 아니냐며 묻고 또 물었습니다. 아빠는 좀 비싸면 어떠냐고 딸들 키우느라 그동안 고생했으니까 받아도 된다고 말했습니다. 그러면서 생일인데 식구들하고 밥도 못 먹었으니 돌아오는 토요일에 캠핑을 가면 어떻겠냐고 물었습니다.

"어디로 갈까?"

엄마가 물었습니다.

"바다로 가요!"

선우가 외쳤습니다.

"바다요!"

우영이도 따라 외쳤습니다.

"좋아! 하조대로 가자."

아빠도 찬성했습니다.

"나만 빼고 너희끼리만 가는 거니?"

할머니가 방에서 나오면서 섭섭하다는 얼굴로 물었습니다.

"당연히 할머니도 함께 가야죠."

우영이가 생긋 웃으며 말했습니다.

"그럼요. 다 같이 가야죠."

선우도 소리쳤습니다.

드디어 기다리던 토요일입니다. 온 식구가 캠핑을 떠날 준비를 하느라 바쁩니다. 아빠는 차 안을 청소하고 엄마와 할머니는 쌀이랑 밑반찬을 싸느라 바빴습니다. 우영이와 선우는 각자 갈아입을 옷이랑 수건도 챙겼습니다. 선우는 얼마 전에 산 노란 수영복을 우영이는 파란 수영복을 가방에 넣었습니다. 선우는 수영복을 직접 골랐고 우영이는 엄마랑 함께 골랐습니다.

차를 타고 가는 동안 우영이는 휴대 전화기에 이어폰을 꽂고 태현이라는 가수의 노래에 푹 빠졌습니다. 친구들과 콘서트도 다녀올 만큼 열렬히 좋아하는 가수입니다.

내 곁에 있어야 할 넌 지금 어디에
난 별을 보고 있어

넌 무얼 하고 있니

내 곁에 있어야 할 넌 지금 어디에

하조대에 도착하자 아빠는 텐트부터 쳤습니다. 우영이는 엄마를 도와 쌀을 씻고 고기를 구웠습니다.

"시집가도 되겠네."

엄마가 칭찬하자 우영이는 입을 쭉 내밀었습니다.

"엄마는 딸이 일찍 시집가서 고생하는 게 좋아? 난 할 일이 많단 말이야."

"무슨 일 할 건데?"

"난 직업 군인이 될 거야. 그러니까 빨리 시집보내려고 하지는 말아 줘."

"농담이야 농담. 엄마는 농담도 못 하니? 엄마도 네가 하고 싶은 일을 찾아서 기뻐."

"뭐가 기쁘다는 거야?"

아빠가 다가와 물었습니다.

"아무것도 아니야."

우영이는 쑥스러운 듯한 얼굴로 말했습니다.

"나만 빼놓고 둘이 무슨 비밀 이야기를 하고 있었구나. 섭섭하게 말이야."

아빠가 살짝 삐친 듯이 말끝을 올렸습니다.

"나중에 직업 군인 될 거라고 엄마한테 말했거든."

"지난번에 직업 군인이 되고 싶다고 얘기해 줘서 아빠도 잘 알고 있지. 그런데 아까는 시집 빨리 가고 싶다고 말한 것 같은데."

"아니야. 무슨 시집을 가. 내가 안 그랬거든. 나 고기 그만 구울래. 더워 죽겠는데 자꾸 놀리고."

우영이는 단단히 삐친 채 고기 굽던 집게를 내려놓았습니다.

"우영아, 농담이야. 농담. 아빠는 농담도 못 하니? 고기는 아빠가 맛있게 구워 줄게. 가서 선우랑 할머니 모셔 와."

강우영

아빠가 우영이를 살살 달래었습니다.

조금 이른 저녁밥을 먹고 가족 모두 해변으로 갔습니다. 밀려오는 파도에 발을 담그고 사진도 찍고 모래에 그림도 그렸습니다. 선우와 우영이는 모래 위에서 달리기도 했습니다. 우영이가 앞서 달렸습니다. 우영이는 초등학교 때부터 달리기를 줄곧 잘했습니다. 운동회 때는 1등을 놓친 적이 없습니다. 인라인도 자전거도 또래 아이들보다 빨리 배웠습니다.

짙은 어둠이 찾아오자 "우리 폭죽도 터트리자" 하고 우영이는 폭죽을 모래에 꽂았습니다. 아빠가 불을 붙여 주었습니다. 잠시 후 폭죽은 불새처럼 하늘 높이 날아올랐습니다. 요란한 소리를 내며 터졌습니다.

"와!"

엄마 아빠, 할머니, 선우 그리고 우영이는 입이 딱 벌어졌습니다.

우영이는 재빨리 남은 폭죽을 모래에 꽂았습니다. 우영이가 한 걸음 뒤로 물러나자 가족 모두 환하게 웃으며 폭죽이 터지기를 기다렸습니다. 드디어 폭죽이 터졌습니다. 조금 전보다 더 멀리 더 높이 치솟아 올랐습니다.

우영이는 가족과 함께 보낸 하조대의 추억을 가슴에 새겼습니다.

우리들의 메텔

안산 단원고 2학년 2반 **길채원**

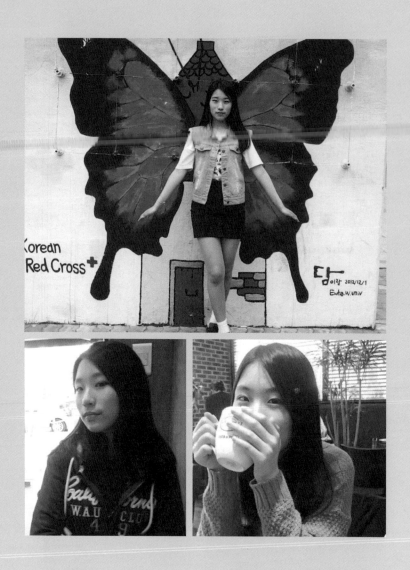

1. 홍대에 다정과 놀러 갔을 때.
2. 성당 주일학교 친구들과.
3. 지민, 우영, 유니와 함께 간 파스타집에서.

우리들의 메텔

'연'이라는 이름의 소년이 있었다. 그는 라이라 성단에 전해 내려오는 은하 전설에서 지구를 구한 영웅이다. 그런데 연은 본래 지구인이 아니었다. 행성 코우모리에서 태어난 박쥐 소년으로, 영원한 생명을 얻기 위해 정차 중인 은하 철도에 몰래 숨어들었다. 때마침 은하 철도 999의 철이와 메텔이 기계 여왕 프로메슘을 물리치고 코우모리에 들어와 있었다. 메텔은 철이에게 이별의 편지를 남기고 새하얀 미래의 은하 철도 777로 갈아타는데, 그 기차 안에서 연을 만나 함께 여행을 하게 된다.

"이번에 정차할 별은, 지구, 지구입니다. 승객 여러분께서는 빠짐없이 하차하시기 바랍니다. 지구는 우주에서 대자연이 살아 있는 유일한 별이지만, 곧 라이라 성단의 침략으로 영원히 사라질 운명입니다. 이 지구의 유한한 아름다움을 충분히 즐기시길 바랍니다!"

차장 아저씨가 다소 감상적인 목소리로 안내했다. 연은 메텔과 나란히 앉아 차창으로 점점 다가오는 지구를 바라보았다. 처음에 지구는 어둠 속에 잠긴 파란 구슬. 그런데 점점 가까워질수록 초록은 사라지고 회색 건물들이 곰팡이처럼 퍼져 있다.

'뭐가 대자연이야? 차장 아저씨도 참……'

열차가 플랫폼으로 내려가는 것을 연은 삐딱하니 바라보았다.

"승객 여러분, 은하 철도 777은 지금부터 정확히 118시간 후에 출발합니다. 한 분

도 빠짐없이 제시간에 승차 바랍니다. 그럼, 즐거운 여행되십시오!"

차장 아저씨의 안내와 함께 기차는 승강장에 멈춰 섰다.

"연아, 우리도 가야지?"

"네."

연이 바지 날개의 방탄 기능을 점검하고, 머리춤에 베이서 선이 살 있니 쉭인까는데 메텔이 걱정스럽게 말했다.

"연아, 하나 알아 둬야 할 게 있어. 우린 지구에서도 대한민국이라는 작은 나라에 내릴 건데, 이 나라는 총기 사용이 금지되어 있어. 그러니까 총은 놓고 내리자. 이 별에선 특별히 조심해야 해. 지구인들은 우주 여행자의 존재를 모르거든!"

태양이 저물어 네온이 찬란한 거리를 연과 메텔은 지구인인 척 걸어갔다. 메텔은 어느새 길다란 금발 머리를 숨기고 검은 머리의 지구 소녀가 되어 있었다.

"메텔?"

"쉿, 지금부터 난 채원이야, 길채원. 행성 동화 모드!"

이 모드를 가동하면, 별의 문명 정도에 맞게 자동으로 변신과 신분 세탁이 가능하다. 흠…… 연은 자신의 어깨를 더듬어 보았다. 초록색 박쥐 날개가 이미 사라지고 없었다.

"오늘은 저 아파트에서 잘 거야. 118시간만 저 집의 아들딸이 되어 보자! 이보다 좋은 홈 스테이는 없을걸."

채원이 길가의 어두운 고층 아파트를 가리켰다

"그런 게 가능해요? 메텔?"

"아잇! 채원이라니까!"

채원은 살짝 눈을 흘기더니, 아파트에 딱 하나 불 켜진 창을 올려다보았다.

"연아, 저기 불빛이 보이지? 바로 우리를 기다리는 불빛이야…… 모든 게 다 잘될 거니까, 걱정하지 마."

연은 뭔가 기분이 묘해지는 걸 느꼈다. 코우모리 별의 인간은 박쥐의 후손이라서,

절벽 같은 건물에 수많은 동굴 방을 파고서 살아간다. 기차표를 사기 위해 밤새 일하고 날아갈 때면, 연의 집에도 저렇게 불이 켜져 있곤 했었다.

* * * *

금요일

"슈퍼 간대 놓고 왜 이리 오래 걸렸어?"

초인종을 누르자 웬 아주머니가 나왔다. 연은 적잖이 당황했다.

"엄마, 좀 괜찮아?"

놀랍게도 채원은 그녀에게 살갑게 대했다. 그렇다. 이분이 118시간 동안 지구의 어머니.

"안 괜찮거든? 핸드폰 좀 가지고 다녀."

"아이잉, 울 엄마, 많이 걱정했구나!"

채원은 어머니께 파이 상자를 건넸다. 이건 또 언제 샀지? 연은 채원을 멍하니 바라보았다.

"엄마 좋아하시는 호박파이, 사과파이 많이 넣어 달랬어!"

말하면서 채원은 환하게 웃었다.

"언제 거기까지 다녀왔어? 고맙다!"

어머니는 소파에 앉아서 상자를 열고 파이 한 쪽을 꺼내 먹으며 매우 행복한 표정을 짓다가 "아, 오늘치 비타민 안 먹었지? 채원아, 연이 좀 챙겨 줘!" 하며 안쓰러운 표정으로 연을 바라보았다. 그러자 채원은 식탁으로 쪼르륵 가더니 유리컵에 물을 받아서 연에게 손짓을 했다.

"먹어. 얼른."

연은 얼떨결에 종합 영양제를 꿀꺽 삼켰다. 채원은 연에게 다시 윙크했다. 이대로만 해, 계속!

그때였다. 초인종이 울린 것은. 어머니는 반갑게 문을 열었다. 중년의 한 남자가 조금 지친 채로 서 있었다. 채원은 쪼르륵 달려나가 그에게 매달렸다.

"아빠! 이제 오셨어요?"

"어, 어서 오세요."

연도 어색하게 인사를 드리는데, 아버지가 연의 어깨를 툭툭 두드렸다.

"아들, 오늘 하루 괜찮았어?"

아버지의 눈에서 각별한 사랑이 보인다. 이분이 아버지구나…… 지구의 아버지! 연은 뭔가 뭉클해졌다.

아버지는 곧바로 어머니 옆에 다가앉아서 손을 찾아 한참을 바라보았다.

'여보, 당신은 오늘 하루 어땠어?'

'견딜 만했어요. 고마워요…… 이거 좀 드세요.'

어머니는 채원이 사 온 파이 한 쪽을 아버지에게 내밀었다.

서로 말은 없었지만, 동작 하나하나에서 이렇게 따스한 대화가 오고 간다. 연과 채원은 그런 두 사람의 풍경을 조용히 바라보았다.

"너무 늦었다. 내일이 주말이라고 긴장 풀렸나 봐."

채원과 연은 어머니께 등 떠밀려 각자의 방으로 들어갔다.

연은 아들 방 침대에 누워서 곰곰이 생각해 보았다. 그동안 메텔을 만나 많은 별을 여행했지만, 이렇게 고향 생각이 나는 곳은 처음이다. 하지만 지구는 좀 있으면 라이라 성단에 파괴될 운명. 연은 이 푸른 별이, 이곳에 사는 사람들이 가여워 견딜 수 없어졌다. 뜻밖의 감정에 연은 오래도록 뒤척거렸다.

잠이 오지 않기는 채원도 마찬가지였다. 기계 여왕 프로메슘이 되기 전의, 다정했던 메텔의 어머니와 아버지가 떠올랐다. 그 시절은 다시 돌아오지 않겠지…… 채원은 그만 눈물이 났다. 그리고 연을 생각했다. 코우모리에서 처음 만났을 때 연은 손이 많이 가는 유약한 아이였다. 지금은 일당백의 우주 전사로 훌륭히 자라났지만.

"그래. 기차는 4일 후에 출발해!"

채원은 한참 만에 뭔가를 결심하고 눈을 감았다.

* * * *

토요일

눈을 뜨자마자 부르릉부르릉 핸드폰 진동이 요란해서, 채원은 카톡창을 주욱 넘기다가 헉! 놀라고 말았다.

"이런 강웅!"

채원의 베프 강우영은 장난꾸러기가 분명했다. 토요일 아침부터 초콜릿 수플레가 먹고 싶다며 카톡방에 온갖 이미지를 퍼다가 도배해 놓았다. 마음 약한 유니는 벌써 강우영한테 넘어간 상태.

「강웅 넝, 11시까지 우리 집으로 오셍. 수플레베이킹.」

「ㅋㅋㅋ 길채도.」

「ㅇㅇ」

채원은 서둘러 외출 준비를 했다. 옷장을 열고 바지들 속에서 청회색 잔꽃무늬 시폰 원피스를 골라냈다. 아직 쌀쌀한 감이 있긴 했지만 채원은 그냥 봄처녀이고 싶었다. 화장대에 놓여 있는 여러 색깔 틴트 중에 뭘 바를까? 오렌지? 핑크? 비비 위에 아이섀도도 좀 해 볼까? 원피스에 깔맞춤으로 블루 컬러 렌즈는? 이것저것 고민하는 것만으로도 즐거워 얼굴이 해사해졌다. 열여덟 살 지구 소녀의 방은 너무나도 풋풋하다.

"길채! 기다림의 고통 속에서 일 초, 일 초 보냈다규!"

우영은 지각한 채원을 보자마자 와락 덮쳐 버렸다. 꺅! 채원이 비명을 질렀지만 어깨를 꽉 쥐고 놔주질 않는다. 이런 형태의 애정 표현엔 어떻게 반응해야 하지? 채원은 도움을 바라며 유니를 보았다.

"누가 이거 좀 잡아 줘! 길채, 강웅!"

유니는 머그잔에 초콜릿 수플레 반죽을 부어 넣으며 소리를 질렀다. 우영과 채원은 와르르 오븐 앞으로 달려가 유니를 거들었다. 타이머까지 맞추고 돌아보니 부엌은 그야말로 난장판! 채원은 갑자기 필이 왔다……

⟨렛잇고⟩를 부르기에 딱 아성맞춤인 무대다!

"얘두라~, 니들이 원하던 그분이 왔어!"

채원은 폰으로 ⟨렛잇고⟩를 틀고 립싱크를 시작했다. 순둥이 같던 채원의 눈빛이 진짜 엘사인 양 비장하게 빛난다.

하얀 눈 쌓인 절대 고독의 길을 가는 여왕은 자기만의 얼음 궁전을 지어내고 마침내 양팔을 힘껏 올리는데 'Let the storm rage on'이라 선언하고, 부엌문을 밀고 획 돌아선다.

"The cold never bothered me anyway!"

"와! 길채! 짱짱 걸!"

"저 끼를 어쩌냐, 어째!"

유니와 우영은 진심으로 감탄해서 박수를 쳤다. 채원은 언제 그랬냐는 듯 수줍게 웃으며 오븐으로 다가갔다. 땡! 타이머가 다 돌았다. 오븐을 열자 온 부엌에 고소한 수플레 향이 차고 넘친다.

* * * *

일요일

"엄마!"

채원은 대모님을 쫓아가 와락 안겼다. 방금 중고등부 미사를 드린 터라, 새하얀 미사보가 검은 머리칼 위로 하늘거린다.

"채원아. 요즘 어떻게 지내?"

대모님은 폭 안긴 채원을 토닥거리며 찬찬히 바라보았다. 오전의 햇살 속에 채원은 투명한 엘프처럼 어여뻐서 왠지 비현실적이다.

"엄마 보고 싶어 혼났어! 이젠 대학생이라고 안 놀아 주고!"

"크크. 이 놈의 인기는!"

"엄마 안 보인 동안 나 좀 힘들었어."

"미안해 채원아…… 널 위해 항상 기도해, 알지?"

말없이 고개를 끄덕이는 채원의 눈이 깊다. 고마워요, 엄마. 내 기도 제목은 엄마가 알지?

"그럼. 열심히 기도드려…… 성모님께서 반드시 응답을 주실 거야!"

대모님은 다시 채원의 어깨를 토닥였다. 채원의 묵주 팔찌 낀 팔목이 섬세하게 다가와 대모님의 손을 잡았다. 참으로 포근하고 따스했다.

"채원아, 다정이 아까부터 와 있다!"

아버지께서 문을 열어 주셨다. 채원은 헐레벌떡 방으로 들어갔다.

"그러니까 이것도 선크림?"

연은 갑작스런 누나의 출현에 선크림을 얼른 내려놓았다. 서랍 속에 있어야 할 여러 종류의 비비와 선크림들이 화장대 거울 앞에 늘어져 있다.

"연! 누나 방에 들어오지 말랬잖아!"

채원의 목소리가 날카롭다. 연은 눈치를 슬금슬금 보다가 자기 방으로 후다닥 가 버렸다.

"채원아, 내가 들어 오랬어! 심심해서."

침대에 걸터앉아 있던 다정이 입을 열었다. 채원은 금세 얼굴이 붉어졌다.

"아, 다정아. 미안. 늦어서."

"괜찮아…… 연이 덕분에 재밌었어! 선크림과 비비의 차이를 모르더라고"

"그래? 짜아식, 누나한테 교육 좀 받아야겠는데?"

우리들의 메텔

그때, 아버지가 들어오셨다. 쟁반에 맛있는 냄새를 폴폴 풍기는 김치전을 들고.

"좀 먹고들 놀아. 맛있음 또 해 줄게!"

아버지는 고맙다는 인사를 할 겨를도 없이 바로 나가셨다. 채원과 다정은 얼른 포크를 들고 게걸스레 먹기 시작했다. 어머니표 김치전엔 항상 오징어가 듬뿍 들어가는데, 아버지는 그냥 김치만 넣으신다. 그런데 맛나다. 정말 맛나다.

* * * *

월요일

채원은 저녁을 대충 때우고 독서실에서 한 시간 숙면을 한 뒤, 톡을 올렸다.

「닭 먹고 싶은 사람!」

「누규 없소?」

한동안 아무도 반응이 없었다. 다들 열공하나 봐. 참…… 입맛이 쓰군.

「꺅! 닭이다! 치, 칰힌!!」

갑자기 열렬한 반응이 왔다. 지민이었다. 한날한시에 닭이 땡기다니 역시 베프!

「어디서 먹을?」

「그때 거기.」

「아리가또.」

「곰방와.」

채원과 지민은 곧바로 당곡 운동장에서 접선을 했다. 오로지 치느님을 영접하기 위해.

"별 참 곱다!"

지민이 채원의 어깨에 머리를 기대고 밤하늘을 바라본다. 둘 다 두꺼운 후드 티에 패딩 조끼를 입고 봄밤의 추위에 단단히 대비했다.

"아…… 언제 오냐 치킨!"

"우주선 타고 쓩하고 내려오면 좋겠다!"

"크크. 배달 오빠 들리나요? 별들이 당신을 응원합니다!"

채원은 그렇게 밤하늘을 바라보다 괜시리 센치해져 버렸다.

"지민아…… 저 별들 사이를 운행하는 은하 열차가 있어. 그리고 언제까지나 우주를 여행해야만 하는 여행자도 있고."

채원은 은하 철도 777의 이야기를 조심스레 꺼냈다.

"큭. 길채는 아직도 낭만적이야. 은하 철도 999, 우리가 언제 적 본 만화 영화더라?"

지민은 살짝 웃으며 채원을 바라봤다.

'내가 말하려던 건 777이네, 이 사람아.'

채원은 속으로 말을 삼켰다. 그래, 행성 동화 모드에 랙 걸리면 안 되지.

"치. 킨. 시. 키. 신. 분!"

멀리서 배달 청년의 목소리가 메아리쳐 왔다. 왁! 왔다! 채원과 지민은 벌떡 일어나서 손을 흔들었다. 허니 치킨의 달콤 고소한 냄새가 운동장을 건너오고 있었다.

* * * *

화요일

"누나 없어요?"

연은 학교에서 야자를 마치고 돌아오자마자 채원을 찾았다.

"누나, 오늘부터 수학여행 가잖니. 아까 출발했다고 문자 왔어."

어머니는 평온하게 대답했다.

"누나가 무슨 말 안 했어요?"

"글쎄…… 잘 다녀온다는 말 외엔 별 거 없었는데."

연은 뭔가가 이상했다. 오늘은 바로 메텔과 연이 지구에 도착한 지 118시간을 채우는 날인 것이다. 앞으로 8시간이 지나면 은하 철도 777은 지구를 떠난다. 연은 아침 등

우리들의 메텔

교 전에 다시 우주 여행자로 돌아갈 준비를 단단히 했다. 이제 떠나기만 하면 되는데!

연은 채원에게 전화를 했다. 받지 않았다. 톡을 넣었다. 확인하지 않는다.

연은 다급하게 채원의 방문을 열었다. 화장대 위에서 편지 한 장이 연을 기다리고 있었다. 연은 편지를 조용히 읽어 내려갔다.

연아,
드디어 이별의 날이 왔구나.
네가 홀로 설 수 있는 날이 우리가 이별하는 날.
이 편지를 읽을 때쯤이면, 나는 은하 철도 555에 타고 있을 거야.
우리가 처음 만난 날을 기억하지?
그때처럼 나는, 또 다른 소년을 미래로 이끌려고 해.

연아,
너는 이 지구에 남아.
곧 라이라 성단이 침략해 올 거야.
지구에는 용맹한 우주 전사 '연'이 필요해.
그처럼 사랑스런 사람들을 만났으니, 지구를 구할 이유는 충분하겠지?
누나는 연이 잘 해내리라 믿는다!

연아,
난 너와의 추억을 가슴에 담고 영원의 여행을 계속할 거야.
잘 있어.
언제나 건강하렴.

연은 당황했다. 편지를 읽고 또 읽었다. 언제 행성 동화 모드를 해제해야 하는지, 김치부침개를 부쳐 주고, 종합 영양제를 챙겨 주는 부모님과는 어떻게 이별해야 하는지…… 연은 물어보려 했었다. 채원, 아니 메텔에게.

길채원

"……"

마침내, 연의 눈에 눈물이 고였다.

짧다면 짧은 지구에서의 118시간. 그동안 연은 정이 들어 버렸던 것이다. 이 지구의 사람들에게. 언제나 메텔은 알고 있었다. 연이 어디로 가야 하는지를. 그리고 메텔은 한 번도 틀린 적이 없었다.

연은 마침내 결심하게 되었다. 은하 철도 777로 돌아가지 않기로. 우주에서 하나뿐인 대자연이 숨을 쉬는 푸른 별 지구…… 이 별을 지켜야겠다고. 지구의 어머니, 아버지, 친구들, 그리고 멀리서 바라봐 줄 채원, 우리들의 메텔을 위해서!

아프로디테 민지

안산 단원고 2학년 2반 **김민지**

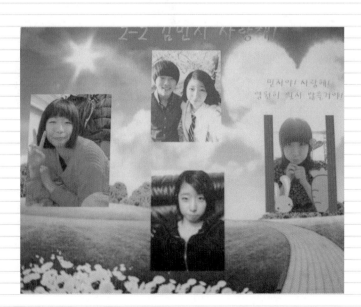

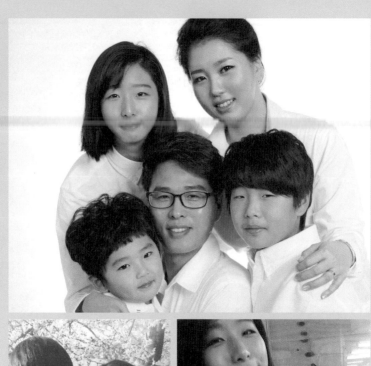

1. 스튜디오에서 (잔뜩 차려입고)찍은 가족사진.
2. 화랑유원지에 벚꽃놀이 가서 영진이와 함께.
3. 강아지와 즐거운 한때.

아프로디테 민지

민지는 볼링부 남자아이들 사이에서 단연코 우상이었다. 아는 친구도 사귀어 보자는 말을 꺼냈다가 본전도 못 건졌다며 볼멘소리를 할 정도였으니까.

"워 아이 니!"

후배로만 알던 민지가 서서히 눈에 들어온 것도 그 한마디 때문이었다. 나한테 관심이 있다는 걸까?

그날, 볼링반 동아리 활동이 끝나고 끼리끼리 버스를 타러 갈 때였다. 앞서가던 민지가 갑자기 내가 있는 뒤쪽으로 달려오더니 "워 아이 니"라고 속삭이듯 내뱉고는 뛰어갔다. "사랑해!"라니. 느닷없는 말이라 그때는 귀여운 후배의 장난말 정도로 흘려들었다. 끈적끈적한 "아이 러브 유!"라는 말보다는 조금 달콤하다는 생각이 잠깐 들긴 했다.

내가 민지를 처음 본 것은 볼링 동아리에서였다. 그때 나는 동아리 단장이었고 민지는 신입 회원이었다. 동아리 활동은 답답한 학교 생활에서 벗어날 수 있는 탈출구였다. 볼링장이 있는 시내까지 오가는 동안만은 성적이니 대학이니 하는 말 따위 깨끗이 지워 버릴 수 있기도 했다.

민지는 첫눈에도 "정말 예쁘다"라는 말이 절로 튀어나오게 만드는 아이였다. 170센티미터 가까운 큰 키에 늘씬한 몸매, 얼굴에서 늘 떠나지 않는 해맑은 미소는 상큼했다. 쭈뼛거리는 다른 신입 회원들에 비해 민지는 꽤나 당당했다. 첫날부터 민지 옆을

어슬렁거리는 아이들까지 생겼지만 이상하게도 민지는 내내 모르쇠로 일관했다. 그 또래들이 동경하는 연애의 설렘 같은 건 없나 싶을 만큼 씩씩했고, 유쾌했다. 그러면서도 볼링반 선배들에게는 깍듯했고 후배들에게는 다정했다. 튀지 않으면서 아이들을 챙기고 이끄는 모습은 믿음직하기까지 했다. 민지가 볼링반 단장이 되었다고 했을 때도 될 여런 깜냥이라는 생각이 들었으니까.

학기가 시작된 초봄이었다. 볼에 닿는 공기가 제법 쌀쌀했다. 헛다리 짚기라고 해도 오늘은 꼭 말해야지 잔뜩 벼르고 나선 터였다. 민지의 웃음소리가 가깝게 들렸다. 예상대로 나의 갑작스런 출현에 민지의 눈이 휘둥그레졌다. '착각이었나?' 하고 포기할 때쯤 "먼저 가!" 아이들에게 말하고는 민지가 원고잔공원까지 따라왔다.

"너랑 사귀고 싶은데, 나 어때?"

그 순간 천하의 김영진도 엄청 떨었나 보다. 입술도 말도 떨렸다.

"음, 괜찮은 것 같아요."

민지의 대답은 너무나 선선했다. 긴장해서 스핀을 잔뜩 먹은 공이라 도랑으로 빠질 줄 알았는데, 결과는 완벽한 스트라이크였다. 기다렸던 대답이었는데도 트리플 스트라이크를 날린 것처럼 얼떨떨했다. 내가 알던 민지는 이런 상황에서라면 "글쎄요. 생각 좀 해 볼게요"라거나 "난 아직 남자 친구 만들 계획 없는데요" 하고 딱 잘라 말했을 타입이었다.

멀뚱히 서 있는 나를 보고 민지는 히죽 웃었다.

그렇게 시작한 만남은 내가 예비 수험생인 이유로 늘 쫓기듯, 짧았다. 야자 시간에 잠깐 빠져나와 공원을 산책하거나, 노는 시간 짬짬이 간식을 나눠 먹거나 민지네 집 앞 공원을 어슬렁거리는 게 고작이었다. 정작 사귀자는 말은 먼저 해 놓고 많은 시간을 함께하지 못하는 게 미안할 정도였다. 그럴 때마다 민지는 "너무 신경 쓰지 마. 내가 고3 되면 오빠가 만나 달라고 졸라도 모른 척할 테니까" 하며 나의 미안함을 넘겨 버리곤 했다.

"왜 나랑 사귈 생각을 했어? 너 좋아하는 애들 많잖아."

정말 궁금했다.

"그게 나도 이상해. 다른 오빠한테는 안 그런데 오빠 보면 여기가 벌렁벌렁 뛰어. 우리 아빠 같은 사람한테 끌리는 스타일인가 봐."

"아빠?"

"응. 우리 아빠 진짜 멋지거든. 공부하라는 말만 빼면."

민지는 살짝 입을 비죽대고는 아빠 이야기를 꺼냈다.

민지 아버지는 공장 자동화와 같은 제어 계측 프로그램을 개발하는 프로그래머라고 했다. 나도 해킹 프로그램에 관심이 많고, 대학 진학도 그쪽으로 마음을 굳히고 있어 내심 놀랐다. 이런 것도 인연 넘어 운명이 아닐까? 그런 생각이 들었다.

일 때문에 민지 아버지는 얼마 전까지만 해도 일 년이면 5개월쯤은 일본, 중국, 대만 같은 곳으로 출장을 다니셨다고 했다.

"그럼 아빠랑 별로 안 친하겠다?"

"아니. 완전 그 반대야. 같이 지내지 못한 걸 한풀이라도 하는 듯 여기 계실 때는 온갖 곳으로 영서와 나를 데리고 다니셨거든."

민지가 처음 볼링을 배운 것도, 수영장에 다닌 것도, 포켓볼 큐를 잡아 본 것도, 탁구가 재밌는 운동이라는 것을 알게 된 것도 모두 아버지 때문이라고 했다.

"중학교까지도 아빠랑 같이 옷을 사러 갔는걸."

그건 좀 심하다 싶었다.

"오빠, 오늘은 좀 일찍 일어서야 돼. 아빠가 열 시까지는 꼭 들어오라고 하셨거든."

언제나 이랬다. 민지는 아버지와의 약속은 무조건 지켜야 한다는 주의였다. 자기를 통제하고 자기 행동에 책임을 져야 한다는 말을 입에 달고 사는 아버지라고 했다. 아쉽고 속이 쓰렸지만 민지 아버지를 상대로 싸울 수는 없었다.

민지의 말대로라면 민지 아버지는 전형적인 딸바보였다. 무조건 싸고돌기보다는 딸의 말에 귀 기울여 주고 의견을 존중해 주는 분이었다.

노래도 곧잘 부르고 얼굴 예쁜 민지가 길거리 캐스팅을 당한 적이 있었다. 그때 민

지 아버지는 "연예인도 직업이야. 화려하고 멋있어 보이지만 생각보다 힘든 일일 수 있어. 무엇보다 재능이 있어야 하는 거고" 그런 말끝에, 재능이 있다고 판명 나면 힘닿는 데까지 뒷바라지해 주겠다고 약속했단다. 방배동에 있는 기획사 사무실까지 동행해 주고, 오디션도 지켜보셨다. 결국 먼저 손을 든 것은 민지였다. 큰 키 때문에 모델이 되면 어떨까 하는 생각은 해 봤지만 노래나 연기는 어림없다는 것을 알게 되었기 때문이었다.

"오빠, 난 무조건 즐겁게 살 거야. 가 보고 싶은데 다 가 보고 더는 갈 곳이 없으면 그때 결혼할 거야. 어쩌면 마흔 살이 넘어도 결혼 못 할지도 몰라."

그런 말을 할 때 민지의 눈은 꿈꾸는 것 같았다. 가고 싶은 곳도, 갖고 싶은 것도, 하고 싶은 일도 많은 욕심쟁이 민지였다.

"세상에서 누가 제일 좋아?"

언젠가 자주 갔던 보드 카페에서 이런 짓궂은 질문을 한 적이 있다. 자리에 앉으면서부터 내내 엄마 아빠, 동생 영서 아니면 범수 얘기만 해서 잔뜩 심술이 나 있던 터였다.

"아빠, 엄마 그 다음에 오빠. 영서와 범수도 오빠만큼 좋아."

완전히 실망이었다. 남자 친구가 앞에 떡 버티고 있으니 당연히 나부터 말할 거라고 생각했다. 잔뜩 부어 있는 내 앞으로 민지가 슬쩍 사진을 내밀었다. 얼마 전 스튜디오에서 찍은 가족사진이었다.

"굉장히 젊어 보이시는데."

"포토샵 아냐. 어렸을 때 아빠와 같이 길거리에 나가면 다들 막내 삼촌이냐고 그랬으니까."

"엄마는 막내 이모, 아니 큰언니라고 해도 믿을 것 같은데. 절대 동안이시다."

사진 속의 어머니는 마흔도 안 돼 보였다.

"정말 그래. 생각난 김에 집에 전화해야겠다."

곧이어 전화에서 들려오는 꼬맹이의 목소리. 엄마의 스마트폰을 갖고 놀다가 받은 모양이었다.

"앗, 범수다."

내 눈짓에도 아랑곳없이 민지는 범수와 한참 수다를 떨고는 곧 들어갈 테니 걱정하지 말라며 어머니에게도 꽤나 곰살맞게 굴었다.

민지의 동생 사랑은 유별났다. 다른 남매들이 그렇듯이 아웅다웅 싸우면서도 엄마처럼, 누나처럼 영서를 챙겼다. 영서에게 치아 교정을 해 줘야 한다는 것도, 수학을 포기하면 성적 올리기 힘들다며 과외 얘기를 먼저 꺼낸 것도 민지였다. 항상 가족부터 챙기는 민지가 대견스러웠다.

어느 날 갑자기 화장품 가게에 들르자며 민지가 졸랐다. 쌍꺼풀 테이프를 사려고 그러나 싶어, 얼굴이 찡그려졌다. 외꺼풀 눈이 훨씬 매력적이라고 아무리 말해도 민지는 자신의 눈에 불만이 많았다. 데이트가 있는 날엔 쌍꺼풀 만드는 데 한 시간을 투자하는 민지였다.

"주름 더 늘어나지 않게 좋은 걸로 사 드려야지."

지난 추석 때 할머니한테 화장품 선물을 했는데 엄청 좋아하셨다며 연신 싱글벙글했다. 극장 안에서 파는 팝콘은 비싸다며 편의점에서 음료수와 팝콘을 사 오는 짠순이가 그런 기특한 생각을 하다니. 할머니까지 챙기는 마음이 너무 예뻐서 볼을 꼬집어 주었다.

내가 처음 여자 친구를 사귀겠다고 했을 때 엄마는 선선히 "그러든지" 이랬다. 고3 아들이 교육부 장관도 말려야 할 연애를 시작하겠다는데, 어이없었다. 절대 안 된다고 하면 민지가 얼마나 괜찮은 아이인지 삼십 가지쯤은 열거할 수 있었는데.

"오빠네 엄마는 오빠를 완전 믿는가 봐. 하긴 오빠가 좀 범생이잖아."

민지가 놀리듯 이렇게 말했다.

영화를 보러 가기로 한 날이었다. 약속 시간이 다 되었는데도 민지가 나타나지 않았다. 기다리다 지쳐 엘리베이터를 탔다. 현관문은 굳게 닫혀 있었다. 식구들 모두 아침 일찍 외출했다고 그랬는데. 그때 핸드폰이 울렸다. 문이 열려 있으니 들어오라는 민지의 문자였다. 하지만 꼼짝 않고 기다렸다. 아직 허락도 받지 않았는데, 보는 눈 없다고

집 안으로 들어갈 수는 없었다. 떳떳하지 못한 짓 같았다. 그래서 친구들이 구닥다리, 올드보이라고 놀리는지도 모르겠지만.

영화가 끝나고 가끔 들르는 보드 카페로 갔다. 아침의 일도 있고 해서 지금이라도 교제를 허락받자고 했다.

"안 돼. 우리 아빠 우긋히 무서우셔. 오빠와 같은 전형적인 A형, 알기? 세 번까지는 봐 주지만 네 번째는 어김없이 강펀치를 날리는 스타일."

"다음에 하면서 미룬 게 벌써 몇 번짼 줄 알아?"

"이다음에, 응, 오빠!"

민지가 팔에 매달리며 콧소리를 냈다.

"그게 언젠데?"

찜찜한 내 얼굴을 보고는 민지가 느닷없이 내 뺨에 입맞춤을 했다. 곤란할 때마다 못 말리는 애교로 넘기다니. 도저히 미워할 수 없었다.

어른들 몰래 숨어서 만나는 게 스릴 있을지 몰라도 난 께름칙했다. 고3이라 많이 놀아 주지도 못하는데 도둑고양이처럼 몰래 만나고 싶지 않았다. 남동생 영서와 농구 시합도 하고, 꼬맹이 범수와도 징거 게임도 하고, 아버지와 포켓볼도 치고 싶었다. 물론 이 모든 게 수능이 끝나야 가능한 일이겠지만. 독서실에서 같이 공부도 하고, 손잡고 도서관 숲길을 걷겠다는 바람이 있었다. 몇 번이나 인사드리자는 말을 꺼낼 때마다 민지는 난처한 얼굴을 했다. '남자 친구 생기면 제일 먼저 아빠에게 소개해 주는 거다.' 말씀은 그렇게 하지만 남자 친구는 대학 가서 사귀면 좋겠다는 토씨를 꼭 단다며 허락을 얻는 게 쉽지 않을 거라는 게 이유였다. 내가 더 믿음직하게 행동하면 아버지의 마음도 달라지겠지. 그래서 민지와 있을 때 행동이 조심스러울 수밖에 없었다. 모든 일에는 순서가 있으니 서두르지 말자, 우리에겐 새털같이 많은 날들이 있다며 되레 나를 설득했다.

벚꽃이 휘날리는 봄날을 느낄 새도 없이 중간고사가 기다리고 있었다. 어쨌든 3학년 올라서 첫 시험이니 여간 긴장되는 게 아니었다.

2교시 시험 때문에 우울해하고 있을 무렵 창문 밖에서 민지가 나오라는 손짓을 했다.

"이거 먹고 시험 잘 보기. 파이팅!!"

달달한 사탕과 함께 들이민 쪽지 속 익숙한 민지의 손글씨. 왠지 힘이 났다. 민지의 쪽지는 은근히 중독성 있는, 초강력 피로 회복제였다.

지난 크리스마스에는 직접 만든 카드를 돌려 볼링반 선후배들에게 환호성을 받고, 학급의 환경 미화 일은 도맡아 할 만큼 민지는 유난히 손재주가 많았다. 어머니도 떡볶이만큼은 레시피를 물을 정도라니 직접 음식을 만들어 가족과 오손도손 먹는 게 제일 좋다는 민지의 말은 헛말이 아닌 듯했다.

수시 전형을 앞두고 교수님과의 일대일 면접이 있는 날이었다.

"면접 같이 가 줄까? 혼자 가면 심심하잖아."

대학교는 시외버스에서 내려서도 한참 가야 하는 곳에 있었다.

"너무 멀고, 면접이 얼마나 걸릴지도 모르는데."

"그 학교에 내가 가고 싶은 과가 있을지도 모르잖아."

따라가고 싶은 속내가 빤히 보이는 말이었다. 피식 웃음이 나왔다.

"볼링반 선배랑 대학교 탐방 프로그램에 간다고 미리 허락도 받았는걸."

그러면서 대학 안내 팸플릿을 뒤적거렸다.

"여기 수의학과 있어. 내가 동물 엄청 좋아하는 거 알지?"

개나 고양이를 보면 그냥 지나치지 못하는 민지였다. 어렸을 때부터 기르던 강아지를 시골로 보낸 이후 여러 번 아버지한테 개를 기르자며 졸랐다는 말이 기억났다.

"정말 수의사 되고 싶은 거야?"

"오빠랑 같은 대학교 다니고 싶어서 그런 게 아니라니까."

민지가 입을 비죽이며 투덜댔다.

"그럼 내일부터 도서관 같이 다니자."

그날 이후 민지와 나는 도서관 데이트를 시작했다. 공부 체질이 아니라면서도, 민지

는 꼬박꼬박 도서관에 나타났다.

그림 그리기를 좋아했던 민지의 꿈은 화가였다.

"실업계 고등학교에 가서 미술 공부를 할 생각이었어."

"그럼 우리 학교에 오면 안 되는 거잖아?"

"그림 말고도 나중에 의상 디자인, 건축 디자인 같은 다른 공부를 하려면 인문계가 훨씬 유리하다고 아빠가 그러셨거든."

"굉장히 착한 딸이네. 아빠 말 잘 듣는 걸 보니."

내 말에 민지가 배시시 웃었다. 화가, 패션 디자이너, 네일 아티스트, 수의사. 민지는 하고 싶은 것도 되고 싶은 것도 많았다.

수학여행을 얼마 앞두고 민지에게 사고가 생겼다. 피구 시합을 하다가 손가락을 다친 것이다. 병원에 같이 다니면서 수학여행을 포기하자고 민지를 구슬렸다. 아버지 역시 나와 생각이 같았다. 병원에서도 덧날지도 모른다고 겁을 주었다. 하지만 민지는 수학여행을 가겠다며 고집을 부렸다. 초등학교 때는 수학여행이 없어져서, 중학교 때는 신종 플루 때문에 수학여행을 가지 못했다는 게 이유였다. 민지는 약 처방전을 받고, 상처 소독과 붕대 감는 법까지 익히고, 잠옷, 간식거리까지 다 챙겼으니 말릴 생각 말라며 단단히 쐐기를 박았다.

수학여행지가 지난해와 똑같은 코스라 한 군데도 안 빼놓고 다 얘기해 주겠다, 수학여행 가는 것보다 더 재미있게 놀아 주겠다고 했지만 소용없었다. 고집불통 민지 때문에 결국 말싸움까지 벌였다.

"식구들이 다 반대해도 오빠는 내 편이 되어 줘야 하는 거 아냐? 수학여행에 대한 추억 없이 사는 건 최악이야."

그렇게 나오는 데는 손을 들 수밖에 없었다. 출발 전날에야 꼬박꼬박 상처 소독하고, 자주 전화하겠다는 확답을 듣고서야 고개를 끄덕였다.

"수학여행 갔다 오면 내가 재미있는 얘기 많이 많이 해 줄게."

꼬깔콘 봉지를 내밀며 부루퉁해 있는 나를 웃겼다.

"돌아가면 오빠가 하고 싶은 것 다 하자."

첫날 밤, 선상에서 불꽃놀이 중이라며 들뜬 목소리로 민지가 전화를 걸어왔다.

"첫날은 같이 만든 음식으로 근사한 귀환 파티를 하자. 그다음 주엔 네가 가고 싶는 동물원에 가고, 토요일엔 신나는 액션 영화도 보고……"

다시는 민지와 함께 그 일을 할 수 없다니. 그날 그 말을 하지 못한 걸 지금도 후회하고 있다.

그래도 민지와 함께한 나의 열아홉 살은 눈부시게 아름다웠고, 충분히 행복했다. 넌 나의 아프로디테였다고, 오늘 밤에는 그 말을 꼭 해 줘야겠다.

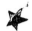

아름다운 것이 없다면 세상은 끔찍한 곳이겠지

안산 단원고 2학년 2반 **김소정**

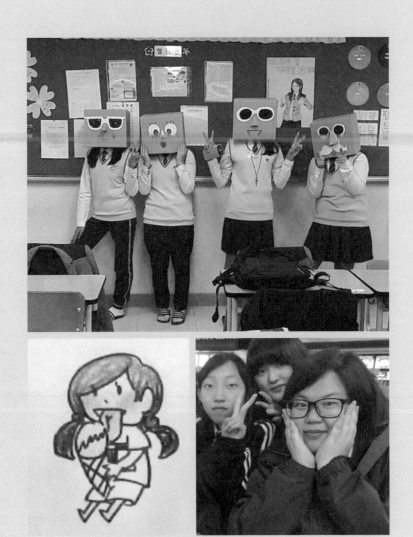

1. 반 친구들과 선생님까지 웃게 만든 날. 오른쪽 끝이 소정이다.
2. 친구와 함께 상을 탄 UCC 동영상 한 장면. 소정이가 그림을 그렸다.
3. 수학여행 떠나는 날 친구들과. 오른쪽이 소정이다.

아름다운 것이 없다면 세상은 끔찍한 곳이겠지

중3 겨울 방학 때다.

"얘들아, 얼른 일어나! 늦으면 추운데 줄 서야 돼!"

새벽 5시, 소정이는 친구들을 깨웠다. 같은 반 친구인 J, K, L과 소정이는 새벽의 원정을 위해 전날 밤 K의 집에 모여 잤다. 실은 밤늦도록 놀다가 눈만 잠깐 붙인 것이지만.

네 친구는 단단히 외투를 입고 배낭을 멨다. 전리품을 담기 위해 다들 넉넉한 배낭을 가져왔는데 개중 소정이 것이 제일 컸다. 서울 가는 전철 내내 꾸벅꾸벅 졸다가 학여울역에 내리니 7시였다. 목적지는 '서울 코믹월드'. 일명 '서코'라 부르는 만화 이벤트 행사장이다.

벌써 줄이 길었다. 달달 떨면서 세 시간을 기다리자 행사장 문이 열렸다. 행사장에 들어선 넷은 흥분했다. 늘어선 만화 부스를 구경하느라 점심도 건너뛰었다.

"와, 이거 내 최애캐(최고로 애정하는 캐릭터의 줄임말) 할래!"

한정판 만화책, 일러스트, 캐릭터 카드가 유혹했고 다들 지갑을 탈탈 털었다. 소정이는 모아 둔 용돈 5만 원을 다 썼다. 넷은 한쪽에서 열린 캐릭터 코스프레 행사에서 사진을 찍고, 또 다른 쪽에서 열린 '몸으로 말해요' 코너에 아예 직접 참가했다. '선풍기를 몸으로 나타내시오.' 소정이는 머리를 선풍기 날개처럼 붕붕 돌렸다. 주변이 자지러졌다.

오후 5시, 넷은 돌아오는 전철을 탔다. 다리가 다 풀렸다. 그래도 좋아하는 캐릭터로 꽉 찬 가방은 무겁지 않았다. 겨울 방학이 지나면 고등학생이 된다는 부담도 차창 밖으로 날아가 버렸다.

미대에 가서 만화가가 되기를 꿈꿨던 소녀

2013년 봄, 소정이는 단원고등학교에 입학했다. 새 교복이 몸에 어색하듯 학교도 그랬다. 중학교 친구들은 다른 학교로 흩어졌다. 아는 얼굴이 없는 1학년 7반 교실은 낯설었다.

전경진 담임 선생님이 생일을 맞은 반 친구에게 롤링 페이퍼를 만들어 주자며, 소정이에게 롤링 페이퍼 종이를 예쁘게 꾸며 주지 않겠냐고 권했다. 소정이가 중학교 때 미술로 상을 많이 탔다는 학생부 기록을 읽었던 것이다. 소정이는 "네"라고 대답했다.

생일을 맞은 아이는, 소정이가 꾸미고 친구들이 축하 글을 써 준 롤링 페이퍼를 받고 무척 좋아했다. 선생님이 소정이의 그림 실력을 칭찬하자 소정이 얼굴이 환해졌다. 교복이 몸에 맞아가듯 소정이는 새 학교에 적응해 갔다. 급식 시간에 모여 앉는 친구들도 생겼다.

전경진 선생님의 기억에, 소정이는 수업 시간에 질문을 많이 하거나 학급 일을 주도하는 학생은 아니었고 다소 과묵하기까지 했다. 하지만 조용히 자기 의견을 밝힐 줄 알았다고 전 선생님은 말한다. 환경 미화 시간, 소정이는 친구들이 주도하는 대로 따르다가 가끔 한마디씩 "여긴 이렇게 하면 좋겠다", "이게 있으면 좋겠다"라며 의견을 냈다. 소정이의 손이 간 곳은 마법의 붓으로 칠한 듯 밝아지고 깔끔해졌다.

성적은 그리 좋진 않았다. 하지만 어느 과목도 포기하지 않았다. 수학을 가르치는 전경진 선생님은 '오답 노트 만들기'를 과제로 냈다. 소정이는 수학을 잘 못 해서 남들보다 해야 할 양이 많았지만 과제를 한 번도 빼먹지 않고 제출했다. 영어는 어려운 발음 기호를 잘 읽지 못해 영어 단어 옆에 한글로 발음 기호를 하나하나 적어 가며 공

부했다. 사회 과목 요약 프린트에는 군데군데 별표를 넣었고 이렇게 쓰기도 했다. '여기 중요하다 YO!'

가장 열심히 한 과목은 아무래도 미술이었다. 수행평가에서 'A'를 받으려고 소정이는 며칠을 매달려 작품 하나를 만들었다. 색색 셀로판지를 촘촘하게 오리고 붙여 일본 애니메이션 〈디지몬〉에 나오는 캐릭터를 표현했다. 정성을 들인 결과는 다행히 A였다. 1학년 성적표에 미술과 음악은 '우수' 평가를 받았다. 마음처럼 성적이 안 나오는 과목에 대해 소정이는 엄마에게 "제가 기초가 부족해서 그런가 봐요"라며 아쉬워했다.

공부 외의 학교 생활도 소홀히 하지 않았다. 단원고는 5월에 학교 체육 대회가 열리는데 1학년 여학생은 단체 에어로빅을 해야 했다. 몸 움직이는 걸 좋아하는 성격이 결코 아니지만 소정이는 연습에 빠지지 않았다. 선생님의 권유로, 서울에서 열린 '윤동주 시인의 언덕' 둘레길 걷기 행사에도 참여했다.

윤동주의 하숙집 등 시인의 자취를 찾아가는 행사인데, 서너 시간을 꼬박 걸어야 했다. 소정이는 친구 S와 땀을 뻘뻘 흘리며 끝까지 걸었다. S와 1학년 말에는 '저탄소 녹색성장 UCC 대회'에 작품을 공동으로 만들어 출품했고 교내 2위를 차지했다. 전 선생님은 소정이의 1학년 학생부에 '우직하고 성실하다'고 썼다.

소정이의 성실한 태도는 장녀라서 그런 면도 있지만 그 이유만은 아니다. 소정이는 꿈이 분명했다. 그림을 그리는 직업을 갖는 것. 소정이는 만화가 또는 화가가 되고 싶었다. 그 꿈을 이루기 위해 동국대학교 미술학부 진학을 목표로 삼았다. 하지만 동국대를 가려면 성적을 올리고 학생부에 좋은 평가를 받아야 했다. 그 목표를 향해 소정이는 차근차근 벽돌을 쌓아 가고 있었다.

1학년 2학기 가을에 '진로 탐색 프로그램'으로 대학 탐방을 했다. 소정이 친구들은 이화여대로 많이 갔다. 소정이는 동국대를 찾아갔다. 2년 뒤 동국대 미술학부 신입생인 자신을 상상하며 소정이는 캠퍼스를 돌아다녔을 것이다. 캠퍼스의 낙엽을 밟고, 여

아름다운 것이 없다면 세상은 끔찍한 곳이겠지

대생 언니들을 부러운 듯 바라보고, 대학 식당에서 밥 먹고, 평소 말버릇대로 이렇게 말했을 것이다.

"여기 너무 좋다는! 꼭 올 거라는!"

친구들이 인정한 만화의 킹

소정이 책장엔 만화 캐릭터를 그리거나 스토리를 갖추고 컷도 나눠 만화를 그린 연습장이 40여 권 꽂혀 있다. 소정이는 집에 오면 좌식 책상을 펴고 연습장에 그림을 그렸다. 차곡차곡 늘어난 연습장은 소정이 그림 실력의 성장을 보여 주는 장편 역사책이다.

중학교 2학년 때 소정이는 엄마를 졸라 꿈에 바라던 태블릿(컴퓨터에 만화·그림을 그리는 도구)을 샀고, 태블릿으로 그린 그림을 자기 블로그에 올렸다. 중3 때 소정이가 블로그에 올린 '뱀파이어' 그림은 한눈에 봐도 꽤 공을 들였다. 눈이 큼직하고 이빨이 뾰족하고 머리가 헝클어진, 피처럼 붉은 장미꽃을 꽂은 미소년 뱀파이어였다. 소정이는 핼러윈데이 기념으로 그 그림을 올렸고, 블로그 친구들은 '엄청난 퀄(퀄리티, 질)'이라고 칭찬하며 스크랩해 갔다.

사람은 끼리끼리 노는 법. 소정이 주변으로 취미가 비슷한 친구들이 모였다. 소정이가 교실에서 연습장에 뭔가 그리고 있으면 애들이 지나가다 "뭐 그려?" 하며 관심을 보였다. J, K, L과도 그렇게 친해졌다. 주말마다 넷은 안산 시내의 제일 큰 서점인 대동서적에 발도장을 찍고 신간 만화가 나왔나 둘러보았다. 이미 소정이는 친구들에게 '킹'이라 불릴 정도의 만화 덕후(마니아를 뜻하는 일본어 '오타쿠'의 한국식 은어)여서, 주로 소정이가 작품을 추천해 주었다.

"너 이 만화 봤어? 한번 봐 봐. 캐릭터가 짱 좋아."

소정이는 〈쿠로코의 농구〉, 〈가정교사 히트맨 리본〉, 〈듀라라라〉, 〈흑집사〉, 〈금지

소년〉 같은 작품을 좋아했다. 또 일본 만화가 사쿠라가 메이, 나츠메 이사코, 요네다 코우의 팬이었다. 소정이는 소위 비엘(BL, Boys Love) 장르에 '꽂혀' 있었다. 비엘 장르는 미소년 주인공들이 우정과 사랑을 나누는 내용인데 독자층이 대부분 여성이다. 독자들은 이 장르를 좋아한다는 걸 주변에 잘 드러내지 않는다. 어쩌다 그 장르의 독자끼리 만나 속을 털어놓으면 도원결의하듯 친구가 되기도 한다.

고등학교에 와서 소정이는 S와 그렇게 친해졌다. 3월, 소정이는 우연히 S도 그림 그리기와 만화를 좋아한다는 걸 알았고, 학교 만화 동아리 '카툰 플레이어'에 같이 가입했다. 여름 방학에 소정이는 S를 포함해 반 친구들 몇 명과 안산 화랑유원지 캠핑장에 텐트를 치고 하룻밤을 보냈다. 이때 S가 소정이에게 슬쩍 '그 장르'를 아는지 물었다. 둘은 상대방이 자기처럼 숨덕(숨은 덕후)이라는 사실에 놀랐다. 그때부턴 공유가 시작됐다. 소장한 만화나 애니메이션 파일을 공유했고, 틈만 나면 신간 만화에 대해 또는 그림체나 스토리에 대해 수다를 떨었다.

대화도 가끔 만화식으로 했다. 한번은 소정이가 S에게 사탕을 주면서 "딱히 네가 좋아서 주는 건 아니거든?" 하며 새침을 뗐다. 만화의 '츤데레' 캐릭터 흉내냈다. 츤데레란, 속으론 애정이 있으면서 겉으로 툴툴대는 만화 주인공을 가리키는 은어다. 툴툴댐을 나타내는 의성어 '츤츤'과 부끄러워하다는 뜻의 '데레데레'를 합친 말이다.

2학년에 소정이와 S는 반이 나뉘었다. 수학여행 약 한 달 전, S의 생일에 소정이가 편지를 썼다.

"너 그거 기억나? 캠핑장에서 우리의 비밀을 공유했던 그 날 저녁. 그때 네가 '○○ 알아?'라고 했을 때 나 솔직히 머릿속에서 '설마! 내가 알고 있는 그것? 에이 설마 내가 잘못 들었겠지'라고 생각했어. 그걸 안다고 한 너를 보고 '대박!'이라는 감탄이 나오더군…… 학교에서 찾기 힘들다는 나의 동족이 바로 눈앞에, 같은 공간에 있었다니! 솔직히 네가 그걸 아냐고 물어보지 않았다면 난 졸업할 때까지 얘기하지 않았을 거야."

소정이는 자기의 세계를 소수의 친구와 공유했다. 아름다운 캐릭터와 멋진 스토리가 있는, 다른 사람들에겐 비밀번호가 절대 알려지지 않은 그들의 세계였다. 이곳에서

아름다운 것이 없다면 세상은 끔찍한 곳이겠지

소정이와 친구들은 상상의 날개를 자유롭게 폈고 행복감을 만끽했다.

아름다운 것을 무엇보다 사랑한 소녀

물론, 현실은 만화 같지 않다. 그걸 소정이두 잘 알았다. 미대에 진학하려면 미술 학원에서 체계적으로 배우는 게 좋지만, 수강료와 재료비를 합해 다달이 50만 원 이상 들어갈 학원비를 내기란 가정 형편상 어려웠다. 소정이는 학원 가고 싶다는 말을 부모님에게 하긴 했지만 사정을 알기에 조르지는 않았다. 대신 집에서 혼자 그림을 그렸다. "사람 손 그리기가 제일 어려워"라며 자기 손을 보고 데생 연습을 많이 했다.

소정이 부모님은 맞벌이를 했는데, 소정이가 고1 때 엄마가 몸이 아파 직장을 그만두고 집에서 일을 했다. 전자제품 부품을 상자째 갖고 와 조립도 하고 납땜도 했는데, 엄마가 납 연기를 맡는 것을 걱정한 소정이는 엄마에게 "그 일 안 하면 안 돼?"라는 말을 자주 했다.

2학기에 소정이는 다이어트 할 거라며 저녁 급식 신청을 안 하겠다고 했다. 엄마는 그 말을 믿었다. 야간 자율 학습 끝나고 온 소정이가 배고프다며 밥을 먹자 엄마는 다이어트 한다면서 밤에 먹으면 어떻게 하느냐고 했다. 사실은 엄마에게 부담될까 봐 일부러 급식 신청을 안 했다고 소정이가 고백하자 놀란 엄마는 소정이를 야단쳤다. 당장 급식을 신청하라고 했다. 그동안 소정이는 친구들이 매점 빵이나 주먹밥을 사 줘서 저녁을 대신하곤 했다.

주말이면 소정이는 엄마는 쉬시라며 자기가 집안일을 했다. 밥을 하고 세탁기도 돌리고 청소도 했다. 남동생 원일이도 자기가 챙겼다. 나중엔 원일이에게 밥물 맞추는 법, 세탁기 돌리는 법도 하나하나 가르쳤다. 아직 어린 원일이한테 왜 그런 걸 가르치느냐고 엄마가 얘기하면 소정이는 이렇게 대답했다.

"엄마, 얘 어린애 아니잖아. 또 나 없으면 얘도 할 줄 알아야 되잖아."

집에서뿐만 아니라 학교에서도 소정이는 '맏딸 스타일'이었다. 선생님도 친구들도

소정이를 듬직한 친구로 기억한다. 남의 뒤에서 욕하거나 누구에게 화를 내는 일도 거의 없었다. 싸움은 아예 피해 버렸다. 한번은 쉬는 시간에 공부하고 있는 친구의 필통을 다른 친구가 "공부 그만하고 놀자" 하며 숨겨 놓았다. 그때 소정이가 나서서 친구의 필통을 찾아 주었다. 친구들은 소정이의 어깨에 기대는 걸 좋아했다. 통통한 어깨가 푹신하다며.

소정이는 우리 사회도 만화 같지 않음을 알았다. 소정이의 블로그를 보면 사회 이슈에 관심을 가졌다는 것을 알 수 있다. 소정이는 사회 이슈를 논리적으로 분석하고 비판하는 아이는 아니었다. 대신 다른 사람이 쓴 글을 스크랩하곤 했다. 2013년 겨울에 경찰이 수배자를 잡는다며 민주노총 본부를 침탈했을 때 소정이는 공권력 남용을 비판한 긴 글을 찾아 스크랩했다. MBC 파업 때 노동조합의 주장을 알리는 만화나 노무현 전 대통령의 죽음에 관한 글도 블로그에 스크랩해 두었다. 스크랩한 후 단편적으로 자기 생각을 써 놓기도 했다.

'아…… 헐…… 왜 이런 일들이 생기는 거임……'

소정이가 좋아한 만화 〈쿠로코의 농구〉의 쿠로코는 키도 작고 체력도 약하지만 남들이 흉내 내지 못하는 재능이 있다. 귀신같은 패스로 동료들이 득점하도록 돕는 능력이다. 쿠로코는 자신이 스타가 되기보다는 동료가 빛을 발하도록, 팀이 승리하도록 최선을 다한다.

쿠로코의 명대사다. "나는 그림자입니다. 그림자는 빛을 두드러지게 만들어 줍니다." 소정이는 쿠로코와 자기가 닮았다고 생각했을 것 같다. 소정이는 어떤 일을 주도하는 것을 좋아하는 사람은 아니었다. 하지만 훌륭한 파트너가 될 재능이 있었다.

고1 늦가을, 친구 S와 소정이는 앞에 언급한 '저탄소 녹색 성장 과학 UCC 경연 대회'에 출품할 동영상 작품을 만드느라 끙끙댔다. 아이디어는 S가 냈다. S는 어릴 적 선풍기 앞에서 아이스크림을 먹다가 아이스크림이 녹아 버린 기억을 떠올려 '선풍기=에

아름다운 것이 없다면 세상은 끔찍한 곳이겠지

너지 사용, 아이스크림=지구'라는 주제로 동영상을 만들자고 했다. 그런데 실제로 연출해 보니 선풍기 앞에서 아이스크림이 잘 녹지 않았다.

S는 소정이에게 SOS를 쳤고, 소정이는 S의 콘티대로 각 장면을 그리고 색칠했다. 선풍기 앞에서 귀여운 여자애가 아이스크림을 먹는 장면, 아이스크림이 녹아 버리는 장면, 소녀가 이유를 깨닫고 선풍기를 끄는 장면…… 완성된 그림을 하나하나 찍어 연결하고 S가 자막을 넣고 음악을 깔아 동영상을 완성했다. S가 쓴 자막이다.

'지금 생각해 보니 그 아이스크림은 지구와 무척 닮아 있습니다.'

에너지 소비로 배출된 온실가스가 지구를 뜨겁게 하고, 뜨거워진 지구는 아이스크림 녹이듯 빙하를 녹이므로, 이제 지구의 온도가 올라가는 것을 막자는 내용이었다. S가 쓴 재미있는 스토리와 소정이가 그린 사랑스런 꼬마 주인공으로 인해 동영상의 주제가 잘 전달된다. 이 동영상은 대회 우수상을 받았다. 교장실에 불려 가 상을 받고 온 소정이는, 교장실은 난생처음 가 보는데 엄청 떨었다고 S에게 털어놓았다.

'가치관에 따른 직업 찾기' 수업에서, 선생님은 여러 문장을 주고 그 내용이 자기에게 '어쩌다' 그러한지 '언제나' 그러한지 나타내 보라고 했다. 어쩌다 그러면 1을, 언제나 그러면 5를 쓰고, 그 사이면 2~4를 쓰는 것이다. 5에 가까울수록(언제나) 자기 성격과 가치관에 가깝고, 1에 가까울수록(어쩌다) 자기와는 거리가 멀다.

소정이는 '보스가 되는 것을 좋아한다' '높은 지위에 오르고 싶다' '나는 리더십이 있다고 생각한다' 옆에 1을 썼다. 권력이나 권위를 추구하는 일에는 소정이는 관심도 없고 소질도 없었다.

소정이는 아래 문장 옆에 5를 썼다.
나는 신간 도서 사기를 좋아한다.

슬픈 글이나 영화에서 슬픈 장면을 보면 눈물을 잘 흘린다.

나는 아름다운 풍경을 보는 것이 좋다.

아름다운 것이 없으면 세상은 끔찍한 곳이 될 것이다.

소정이는 아름다운 것들을 사랑했다. 장차 돈이나 명예보다는 아름다운 이야기를 나눌 친구를, 아름다운 그림을 즐길 시간을 더 갖고 싶어 했다. 자기도 세상을 아름다운 것으로 채우는 당당한 직업인이 되고 싶었다. 소정이의 삶은 아름다운 것을 찾는 짧은 여행이었다.

아름다운 것이 없다면 세상은 끔찍한 곳이겠지

세상에서 만난 모든 것을 사랑했네

안산 단원고 2학년 2반 **김수정**

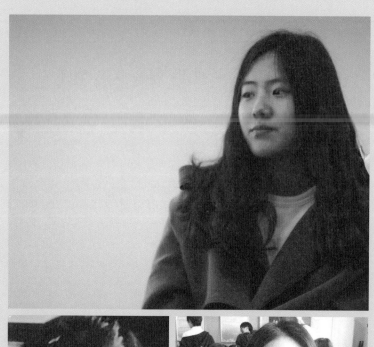

1. 청소년영상제작동아리(MFS) 활동 중에 잠시 휴식.
2. 수정이 걸음마 배울 때.
3. 중학교 때 교실에서 브이.

* * * *

넓은 보리밭이 펼쳐져 있었어. 잘 자란 청보리 물결 사이로 곰 세 마리가 나타났어. 새까만 털이 반질반질 귀여운 곰들이었지. 너무 귀여워 아빠는 쓰다듬고 싶었어. 그래서 손을 내미는데 곰이 갑자기 아빠의 가운데 손가락을 꽉 깨물지 뭐야.

"아야!"

아빠는 깜짝 놀라 꿈에서 깼어. 곰에 물려 피가 난 손가락이 생시처럼 얼얼하게 아팠어. 곰 세 마리와 아픈 가운뎃손가락. 아빠는 태몽의 의미를 오래도록 알지 못했지.

* * * *

둘째는 태아 때부터 엄마를 편하게 해 주었어. 입덧도 없고 몸도 가벼워서 엄마는 열 달 내내 잠도 잘 잤지.

1997년 7월 4일 눈망울이 또렷한 여자 아기가 태어났어.

"네 이름은 이제부터 수정이야. 김수정."

크리스탈처럼 투명한 눈빛의 둘째에게 아빠는 수정이란 이름을 지어 주었지.

수정이는 참 신기한 아이였어. 먹고 자고 먹고 놀고, 배만 부르면 울지 않았지. 보통

아기들은 생후 백일까지는 밤낮이 바뀐 채 울어 대는데 말이야. 몇 개월이 지나 엄마 젖이 모자라자 분유를 타 주었어. 수정이는 우유병을 혼자 붙잡고 먹다가 배가 부르면 뒹굴뒹굴 놀다 잠이 들었지.

"세상에 애기가 어쩌면 이렇게 순하니? 효정이가 아직 어려서 어멈이 힘드니, 당분간 우리가 키워 주마."

7~8개월 무렵 할머니가 수정이를 시골로 데려가셨어. 배만 부르면 잘 놀고 방긋방긋 예쁜 짓을 하니 할머니, 할아버지 얼굴에선 웃음이 떠날 날이 없었지. 그런데 몇 달 뒤 시골에 내려간 엄마 아빠는 깜짝 놀랐어. 수정이를 안으려 하자 뿌리치고 할머니한테만 가는 거야. 할머니를 엄마로 여긴 거지.

"안 되겠어요. 애기를 다시 데려갑시다."

엄마 아빠는 수정이를 서울 집으로 데리고 왔어. 그러자 이번에는 조부모님이 수정이가 보고 싶어 매일 눈물을 훔치셨지. 수정이도 한동안은 해 질 무렵만 되면 문 쪽만 쳐다보며 할머니를 기다렸고. 아기 때 애틋한 그리움의 정서를 알아 버렸기 때문일까? 수정이는 유난히 정이 많았어. 인연 닿은 이들이 좋아하지 않을 수 없는 아이였지.

네 식구가 모여 살게 되었으나 가정에 큰 위기가 찾아왔어. IMF로 어려움을 면치 못하던 아빠의 직장이 결국 없어지고 만 거야. 부모님은 의논 끝에 안산으로 이사를 결정했어. 수정이 큰이모부가 카센터를 하고 있었는데 아빠가 그곳에서 일하며 기술을 배우기로 했거든. 이리하여 1999년 수정이네 가족은 안산에 둥지를 틀게 되었어. 이듬해 두 살 터울로 막내딸이 태어나자, 아빠는 딱 한 번 꾸었던 태몽을 떠올리지 않을 수 없었지.

"너희 셋을 만나려고 곰 세 마리 꿈을 꾼 게로구나!"

가진 것 없는 빈털터리에 키워야 할 아이는 셋. 아빠는 가끔 너무 막막하고 힘들었어. 그러나 아빠가 퇴근하면 다투어 달려 나오며 온 맘과 온몸으로 사랑을 표현하는 딸들을 보면 없던 기운도 다시 솟았어. 어떻게든 아이들을 잘 키워야겠다는 용기와 희망이 생겼지.

엄마도 딸들에게 뭐라도 해 주고 싶어 전단지 붙이는 일도 했어. 그렇게 모은 돈으로 효정이에겐 분홍색, 둘째 수정이에게는 빨간 한복을 사 입혔지. 가난하지만 서로가 있어 행복했던 시간이었어. 수정이가 일곱 살 되던 해엔 새 집도 샀어. 언니와 수정이의 방도 생겼고, 수정이는 유치원에도 다니게 되었지.

"엄마, 이거 만들었어. 선생님이 잘했대."

수정이는 유치원을 좋아했고, 자기가 만든 것들을 기쁘게 보여 주곤 했어.

"정말 네가 한 거야? 참 잘했구나."

수정이는 그림도 잘 그렸고 종이접기며 만들기며 척척 잘했어. 평생 한복 짓는 일을 했고 종이 공예도 잘했던 할머니의 재능을 수정이가 물려받았나 봐.

아빠 차를 타고 온 가족이 나들이도 가끔 했지. 민속촌이며 양평 갈대숲, 올림픽공원이며 사도세자릉 등등. 가까운 화랑유원지는 특히 자주 갔어. 수정이는 운동장이나 풀밭 같은 탁 트인 곳을 특히 좋아했고, 그런 곳에 가면 계속 뛰어다녔어. 활짝 웃으면서 말이야.

그런데 수정이네 집에도 좋은 일만 계속되진 않았어. 어느 날 낯선 아저씨들이 들이닥쳐 가구마다 빨간 딱지를 붙인 거야. 누군가의 부탁을 거절하지 못한 엄마가 보증을 서 줬는데 일이 잘못되어 재산 압류를 당하게 생겼던 거지. 집안에는 한바탕 폭풍이 몰아쳤어. 마냥 크기만 했던 부모님이 고난을 겪으며 휘청거리는 모습은 수정이에게도 아픔을 주었어. 그러나 그 시간은 가족 모두를 단련하고 성장시키는 계기가 되었지. 수정이네 자매가 누구보다 알뜰하고, 부모님을 위하며, 스스로 노력하는 아이들로 자라게 된 데는 그때의 체험도 거름이 되었어. 다행히 부모님은 문제를 차근차근 풀었고, 시간은 걸렸지만 집안은 다시 평화로워졌지.

* * * *

여덟 살 수정이는 와동초등학교에 입학했어. 친구들과 어울리는 법을 배우기 위해

세상에서 만난 모든 것을 사랑했네

유치원에 몇 달 다닌 게 전부였기에 한글도 몰랐지만, 그랬기에 학교에서 배우는 모든 걸 수정이는 좋아했지.

어느 날 학교에서 돌아온 수정이가 종이 한 장을 내밀었어.

"○○이랑 짝꿍 해도 괜찮은지 부모님 사인을 받아 오래요."

왜 그런가 하나 자근자근 상황을 물어보니, 짝이 된 아이가 자폐 증세가 있었나 봐. 그래서 그동안 짝이 된 아이의 엄마들이 학교로 전화하여 짝을 바꿔 달라고 했대.

"너는 어떻게 생각하니? 같이 앉으면 많이 불편해?"

아빠가 수정이 생각을 물어보니, 그 애가 좀 다르게 행동하는 건 맞지만 짝꿍이 되어도 괜찮다고 했어.

"그렇구나. 너는 잠깐 불편할 수도 있지만 그 애는 항상 불편하고 힘들 거야. 그러니까 네가 좀 참고 이해해 주는 것도 좋겠구나."

부모님 의견에 수정이는 기꺼이 동의했고, 따돌림을 당해 왔던 그 애의 짝이 되어 돌봐 주었어. 약한 친구를 더 배려하는 성품의 수정이를 친구들은 좋아했고, 학년이 높아질수록 고민을 털어놓는 친구도 많아졌지.

집에서도 수정이는 듬직한 존재였어. 딸들이 활달하게 자라기 바랐던 아빠는 남자아이들이 주로 갖고 노는 무선 장난감 등도 종종 사 주었어. 샌드백도 걸어 주고 권투 글러브며 농구공도 갖고 놀게 했지. 그런데 셋 중에서 수정이가 유독 활달한 운동을 좋아했고, 아빠가 어떤 장난을 치든 더 신명나게 덤벼들었어.

"넌 우리 집 큰아들이야."

씨름이며 권투며 몸싸움도 마다하지 않는 수정이에게 아빠는 종종 이렇게 말하며 아들처럼 편하게 대했어. 그래서인지 수정이는 거친 운동도 잘했지. 특히 학교에서 피구 시합이 열리면 급우들은 서로 수정이와 같은 편이 되려고 했어.

엄마에게도 수정이는 의지가 되는 딸이었어. 가녀린 언니나 동생에 비해 그중 튼튼하고 건강했던 수정이는, 시장을 봐 올 때나 쓰레기를 버릴 때도 힘쓸 일을 도맡았어. 심지어 쌀자루도 번쩍 들어서 날랐지.

"엄마, 엄마. 내가 들게. 내가 할 수 있어."

늦게 일을 마치고 오는 엄마가 걱정되어 버스 정류장에 마중 나왔고, 고등학교에 간 뒤에는 야간 자율 학습 끝난 후 꼭 퇴근하는 엄마와 만나 함께 집으로 돌아오던 살가운 딸이었어.

수정이 초등학교 입학 전 지인의 부탁으로 잠깐 식당 일을 도와준다는 것이 그만 엄마의 긴 시간 맞벌이로 이어졌지. 그래서 먼저 퇴근한 아빠가 딸들 저녁을 챙겨 주며 주로 많은 대화를 했지.

"공부도 좋지만 그보다 책을 많이 읽어야 해. 책 속에는 지혜가 있거든. 지식보다 지혜가 훨씬 중요하단다."

다른 잔소리는 별로 하지 않는 아빠였지만 책 읽기는 자주 권하고 함께 읽기도 했어. 그래서 수정이도 책을 많이 읽었지. 학원에 다니지 않는 수정이에게 학교는 유일한 배움터이자 놀이터였어. 학교를 좋아하고 뭐든 열심히 참여하다 보니 학년이 높아질수록 매사 두각을 나타냈지. 학급 임원도 연달아 맡았고 5, 6학년 때는 방송부 활동도 했어.

* * * *

아이들이 먹는 데 부족함이 없도록 엄마는 항상 넉넉히 장을 보고 반찬을 만들어 두었어. 그리고 아무리 힘들어도 딸들 교복만은 꼭 직접 빨아 주었지. 그런데 이상하게 수정이 교복 등 쪽에 툭하면 코딱지가 묻어 있는 거야. 나중에 알고 봤더니 좋아하는 여학생 교복에 코딱지를 묻히는 게 중학생들 사이에 유행이었대. 그래서 인기 많은 수정이 교복에는 많은 코딱지가 묻어 있었던 거지.

여학생뿐만 아니라 남학생들과도 수정이는 편하게 잘 어울렸어. 그렇지만 수정이에게 함부로 실없이 구는 녀석은 없었지. 좋고 싫은 것이 분명했던 수정이는 경우에 어긋나거나 정도가 지나치면 얼굴을 찌푸리며 확실히 표현을 했거든.

세상에서 만난 모든 것을 사랑했네

"야, 쓰레기 빨리 주워. 수정이 보면 어쩌려고 그래?"

"맞아, 맞아."

수정이 친구들은 무심코 음료수 캔 같은 것을 버리다가도 다시 줍곤 했어. 수정이가 평소 길에 쓰레기를 버리거나 신호를 지키지 않는 등의 행동을 싫어했거든. 기본 질서를 중시하는 빈틈한 성품이었지만 그렇다고 수정이가 꽉 막힌 아이는 아니었어. 친구가 정말 많았고 특히 누리, 진솔, 채은이와는 항상 붙어 다니며 놀았지. 수업이 끝난 뒤 친구 집에서도 놀고, 근처 공원에서도 놀고, 영화도 보러 가고, 노래방도 갔어. 한번은 누리 아빠한테 대부도에 데려다 달라고 부탁하여 해변에서 물놀이를 실컷 한 적도 있고, 많은 친구와와 기차를 타고 1박 2일 캠핑도 다녀왔어. 미역국, 베지밀, 감자, 토마토 등 수정이가 좋아하는 음식이 많았는데 고기는 특히 잘 먹었어. 시간제로 양껏 먹을 수 있는 저렴한 고기 뷔페로 종종 몰려가 아이들은 더 이상 먹을 수 없을 때까지 먹기도 했지.

많이 놀고 학원도 안 다니는데 수정이의 성적은 항상 우수했어.

"학원에 안 다니는데 그 점수가 나온다는 게 말이 돼? 거짓말일 거야."

사실을 확인하기 위해 숨어서 수정이를 지켜본 친구들까지 있었지.

'나에게 가장 소중한 것 = 내가 가진 모든 것.'

수정이가 쓴 설문지의 질문과 답이야. 수정이를 잘 아는 사람은 그 말의 뜻도 알지. 수정이는 자신의 모든 것을 거의 모아 두었거든. 아기 때 우유를 먹으면서부터 한 손에 꼭 쥐고 있곤 했던 끝이 나달나달해진 호랑이 무늬 수건, 서너 살 때 갖고 놀던 장난감들이며 그네, 대여섯 살 때 보던 비디오, 유치원 가방, 크레파스…… 학교에 들어간 뒤에는 상장, 임명장, 성적표는 물론이고 교과서와 공책, 시험지도 하나 버리지 않았어. 그러다 시험 때가 되면 그 범위의 교과서와 노트, 시험지 등을 꼼꼼히 풀고 외웠지. 수업 시간에 집중하는 것과 학교에서 공부한 자료들을 외우는 것. 수정이의 공부 방법은 그것이 전부였는데도 늘 성적이 뛰어났어. 매 순간 진실로 그 자리에 있었기에 본질을 항상 꿰뚫을 수 있었던 거야.

"방송부가 있는 고등학교에 갈래요."

고교 진학을 앞두고 수정이는 방송부가 있는 학교들을 꼼꼼히 알아봤어. 사실 수정이는 중학교 때도 방송부에 들어갔는데, 1년 뒤 그만둬야만 했어. 방송 담당 선생님이 바뀌면서 무슨 이유에서인지 방송부원을 전부 바꿔 버렸거든. 그때 수정이는 오히려 깨달았지. 자신이 방송 일을 얼마나 좋아하는지를 말이야. VJ가 되겠다는 꿈을 꾸고 목표를 향해 노력하기 시작한 것도 그때부터였어.

수정이는 웃기도 잘하고 장난도 잘 치는 해피 바이러스였어. 친구들과 노래방에 가면 흥겨운 곡으로 분위기를 띄우는 것도 수정이 몫이었지. 그러나 스스로 정한 목표를 완수하지 못한 날은 노래방 구석에서도 노트북으로 영상 편집에만 몰두했어. 옆에서 무슨 일이 벌어지든 꿈쩍도 하지 않았지. 수정이의 놀라운 집중력과 열정은 친구들에게도 늘 경이로웠어.

* * * *

수정이는 단원고등학교 진학을 최종 결정했어. 선택한 학교에 입학하여 방송부에도 합격하자 수정이는 정말 좋아했지. 아침 방송을 준비하기 위해 가로등이 켜진 새벽에 늘 집을 나섰어. 학교까지 버스로 다섯 정거장 거리였는데, 버스를 기다리는 시간에 조금 더 빨리 나서서 걷는 게 낫다고 했어.

"너무 힘들어서 어쩌니."

엄마는 새벽어둠 속을 혼자 걸어가는 딸이 늘 안쓰러웠어.

"내가 좋아서 하는 일이니까 괜찮아, 엄마. 하나도 안 힘들어."

수정이는 나중에 방송국에서 일할 거라며, 영상 하면서 마추픽추랑 티베트 같은 데 엄마를 모시고 갈 거라고 했어. 졸업하면 자기가 용돈을 많이 드릴 거라며, 대학까지만 가르쳐 달라는 말도 했지. 엄마는 그 말도 마음 아팠어. 부모가 자식 가르치는 건 당연한 일인데…… 아빠도 그랬어. 학교 카메라나 영상 동아리 카메라를 빌려서 촬영하

는 딸에게 카메라를 사 주고 싶었지만 수정이는 늘 괜찮다고만 했어.

"나중에요, 아빠. 대학 가면 어차피 내 카메라가 있어야 해요."

학교 내 촬영은 물론이고 안산, 경기 영상 제작 동아리에서 활동했고, 전국 규모인 '청소년영상제작동아리 MFS'에 가입하여 운영진까지 맡았던 수정이였어. 늘 남의 카메라를 시유하면서 자기 카메라를 왜 갖고 싶지 않았겠어? 값이 비싼 줄 뻔히 알기에 아빠한테 부담을 드리지 않으려 했던 거야.

고등학생 수정이는 24시간이 모자랐어. 아침 방송, 점심 방송, 교내 촬영 등으로 종일 계단을 오르내렸지. 수업이 끝나면 야간 자율 학습을 했고, 동아리 활동으로 휴일과 방학도 없이 바빴지. 그런 가운데서도 학교 생활 매 과정에 충실히 참여했고 반 친구들과도 친했어. 생일 파티나 수련회, 학교 축제 때 같이 이벤트도 준비하고, 춤 연습도 따로 모여서 했지. 1학년 말에는 그동안 촬영한 친구들 모습을 동영상으로 편집하여 복사본을 한 명 한 명에게 나눠 주었어. 헤어지는 것이 아쉬웠던 친구들과 2학년이 된 뒤에도 일주일에 한 번 급식실에 모여 밥도 먹었어. '금요일 함께 점심을 먹는 9반 모임'을 아이들은 줄여서 '금구모'로 불렀지.

벚꽃이 꿈처럼 화사했던 2014년 봄. 수학여행을 앞두고 단원고 2학년들은 기대에 부풀어 있었지. 그런데 영상 촬영을 맡은 수정이에게는 즐거운 여행인 동시에 중요한 '일'이기도 했어.

'출발 장면부터 찍으려면 서둘러야 해.'

4월 15일에도 수정이는 혼자 꼭두새벽에 일어났어.

세 자매는 자기 방을 두고 늘 거실에서 수다를 떨다 잠들곤 했지. 곤히 잠든 언니와 동생이 깰까 봐 수정이는 살그머니 일어나 조용히 머리를 감고 샤워를 했어. 잠귀 밝은 엄마가 일어나려고 하자, 수정이는 아침밥을 벌써 챙겨 먹었다며 조금 더 주무시라고 했지.

몸도 약한데 늦게까지 힘든 일 하느라 고생 많은 착하고 여린 엄마. 오직 세 딸만 쳐다보고 무엇을 어떻게 더 잘 해 줄까 그 생각만 하며 살아온 딸바보 아빠.

'고맙습니다. 엄마 아빠.'

수정이는 수학여행 비용으로 받은 돈 가운데 만 원을 도로 봉투에 넣어 책상 위에 살그머니 올려놓았어. 어쩌다 용돈을 넉넉하게 받을 때 조금씩 도로 돌려드리곤 하는 것이 아직은 수정이가 할 수 있는 전부였기에.

'효정이 언니야, 나 여행 잘 갔다 올게. 유정아, 선물 꼭 사 올게.'

거실을 나가며 수정이는 언니와 동생을 다시 한번 바라보았어.

행여 식구들이 깰까 봐 현관문을 조용히 닫고, 일곱 살 때부터 오르내리던 계단을 사뿐사뿐 걸어 내려갔어. 그 길로 새가 되어 훨훨 날아갔어. 온몸과 마음을 다해 열심히 살았던 수정이, 세상에서 만난 모든 것을 사랑했던 소녀는.

아픈 손가락이 되어 버린 둘째가 보고 싶으면 아빠는 옥상으로 올라가. 그리고 하늘을 보며 말을 걸지.

"수정아. 너는 단지 멀리 유학 가 있는 거야. 너무 멀어서 지금은 만날 수 없는 거야. 다시 만날 때까지 보고 싶어도 참을게. 우리 네 식구 잘 지내려 노력할게. 먼 훗날 만나면 우리 딸에게 못다 해 준 것, 그때 아빠 엄마가 다 해 줄게."

그러면 수정이는 항상 대답하지. 갖가지 구름무늬로, 반짝이는 별빛으로, 부드러운 바람으로…… 나 여기 잘 있다고, 다시 만날 때까지 부디 서로 잘 지내자고. 가족이 행복해야 나도 행복할 수 있다고, 아마도 그런 말들을 담아.

세상에서 만난 모든 것을 사랑했네

망고 한 조각

안산 단원고 2학년 2반 **김주희**

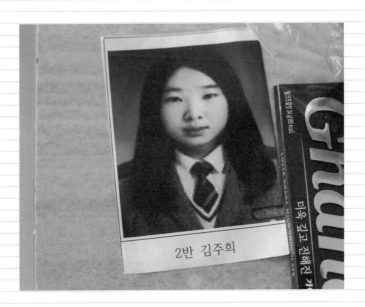

2반 김주희

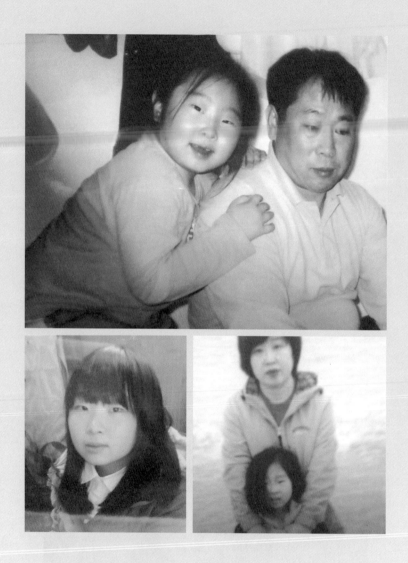

1. 아빠와 늘 장난을 치던 어린 시절.
2. 고등학교 시절.
3. 엄마와 함께.

망고 한 조각

"주희야, 그만 하고 나와 밥 먹어!"

엄마는 주희가 유치원에 다녀온 뒤 방에서 나올 기미가 보이지 않자, 은근히 걱정되었다. 요즘은 유치원에서도 왕따가 있다는 소리를 들었기 때문이다. 엄마가 방문을 열었지만 주희는 무엇인가를 만드느라 몰입한 상태였다. 알고 보니 주희는 고사리 같은 손으로 종이학을 접고 있었다. 주희 옆에 있는 상자 안에는 알록달록한 종이학들이 금방이라도 날갯짓을 할 태세로 주희 엄마를 쳐다보았다.

'주희가 언니나 동생이 있으면 웃고 떠들며 놀 텐데. 혼자라서 더 종이접기에 매달리는 건 아닌가! 저러다 외골수가 되면 어쩌나.'

엄마는 주희에게 왠지 미안하기도 하고 걱정이 되어, 주희를 꼭 안아 주었다.

"주희야, 심심해? 종이를 이렇게 많이 접어서 뭐하려고?"

오동통 볼살이 올라 귀여운 주희가 그제야 엄마와 눈을 마주쳤다. 엄마는 주희의 부드러운 머릿결을 만지며 생각에 잠겼다. 엄마는 늘 혼자 노는 주희가 안쓰러웠다. 주희를 생각해서라도 동생을 낳고 싶었지만 왠지 자신이 없었다. 남들보다 늦게 결혼을 해 노산이기도 했지만, 또 아기를 낳아서 키울 생각을 하면 엄두가 나지 않았다. 다행히 주희는 혼자도 잘 놀았다. 주희는 어려서부터 무엇이든 만드는 걸 좋아했다. 뚝딱, 주희의 손이 가면 놀이터도 생기고 예쁜 집도 금방 세워졌다. 특히 색종이만 주면 시간 가는 줄 몰랐다.

어느 날, 엄마는 주희가 자기 방에 앉아 열심히 종이학을 접는 모습을 물끄러미 바라보았다. 그러자 주희가 사슴처럼 맑은 눈동자로 엄마를 바라보며 말했다.

"엄마, 내가 만든 종이학 하늘로 날려 보내러 가자. 왠지 훨훨 잘 날아갈 것 같아. 나도 종이학 따라 하늘을 날고 싶어."

엄마는 주희의 엉뚱한 말에 무슨 답을 해야 할지 난감했다. 그때 마침 지방에 전기 공사가 있어 내려갔던 아빠가 들어왔다. 주희는 창문 밖의 복사꽃처럼 환한 미소를 지으며 아빠의 품에 안겼다. 아빠는 미처 씻지도 못한 채 주희를 안았다. 온 세상을 다 품은 것처럼 가슴이 벅찼다.

"우리 딸, 그동안 엄마랑 잘 놀았어?"

주희가 고개를 끄덕이자, 아빠는 간지럼을 태웠다. 까르르. 주희의 웃음소리가 창밖까지 울려 퍼졌다. 아빠는 비교적 늦은 나이에 주희를 가슴에 안게 되었다. 그래서 주희가 더욱 소중한 딸이었다. '눈에 넣어도 아프지 않은 존재가 자식'이라는 말이 실감났다. 아빠는 아무리 바쁜 일이 있어도 퇴근해서 이기의 목욕을 시키곤 했다. 위험 부담이 큰 전기 공사를 맡았을 때도 주희의 얼굴을 생각하면 힘이 절로 생겼다.

아빠는 남자 형제들이 많은 가운데 자라서 그런지 딸을 키워 보는 게 소원이었다. 평소에 아빠는 주희와 장난을 잘 치는 편이었다. 주희도 말이 없는 엄마보다는 아빠와 있을 때 더 밝게 웃고 떠들었다. 그렇게 자상한 아빠지만 특별한 경우도 있었다. 주희가 채 돌이 되기 전부터 혼자 잠을 자게 한 것이다.

"주희야, 넌 우리의 귀한 외동딸이야. 그래도 너를 이렇게 혼자 재우는 건 아빠의 특별한 뜻이 있어서란다. 그건 바로 네가 강하게 크길 바라는 마음이야."

목욕을 마친 주희가 목화송이처럼 뽀얀 얼굴로 누워 있는 것을 보며, 아빠가 속삭이듯 말했다. 엄마 아빠는 주희가 잠든 방문을 열어 놓고 자면서 주희의 홀로서기를 지켜보았다.

그 마음은 주희가 초등학생이 되어서도 마찬가지였다. 주희는 아빠의 마음을 눈치를 챘는지 무엇이든 혼자 알아서 잘하는 편이었다. 엄마에게 응석을 부리거나 떼를

쓰는 일도 드물었다. 엄마는 오히려 그런 주희가 너무 어른스러운 것은 아닌지 염려가 될 때도 있었다. 그래서 하루는 늘 종이접기며 혼자 앉아 블록 쌓기 놀이 등에 빠진 주희를 데리고 옆집으로 놀러 갔다. 그 집에는 주희보다 네 살 위의 언니가 있었다.

"어서 와라. 귀여운 주희가 왔네. 심심하면 우리 집에 와서 언니랑 놀아."

아주머니는 친이모처럼 주희를 반겼다. 그 옆에서 주희를 가만히 살펴보던 단발머리의 언니가 주희에게 장난감을 건넸다. 그러고는 자기 방으로 데리고 가 소꿉놀이 가방을 펼쳤다. 언니는 주희에게 예쁜 공주 인형을 주며 옷을 입히라고 했다. 주희는 기분이 좋았다. 처음으로 누군가와 노는 것이 즐겁다는 것을 알았다. 다음 날부터 주희는 시간만 나면 언니네 집에 놀러 갔다. 어느 때는 그 집에서 저녁까지 먹고 올 때도 있었다. 엄마는 주희를 친동생처럼 대해 주는 이웃집 언니가 너무나 고마워 가끔 간식을 보내기도 했다.

"오늘도 주희가 옆집에 가서 재밌게 놀다 왔어요."

저녁에 일 마치고 돌아오신 아빠에게 엄마가 기분 좋은 목소리로 말했다. 하지만 아빠는 뭔가 생각이 많아 보였다. 대충 옷을 갈아입은 아빠가 주희를 불렀다. 주희는 잠을 자려다 말고 아빠 곁으로 다가왔다. 아빠는 엄마가 내놓은 사과 한 쪽을 주희에게 건네며 말문을 열었다.

"주희야, 언니네 집에 놀러 가면 반드시 어른들에게 인사를 해야 하는 거야. 잘 놀고 나올 때도 고개 숙여 인사해야 하고. 그런 걸 예의범절이라고 하는 거란다."

아빠는 주희가 외동딸로 자라서 버릇없다는 말을 들을까 걱정이었다. 언젠가는 주희에게 이 말을 꼭 해야겠다고 마음먹었는데 기회다 싶었다. 주희는 아빠가 부드러운 목소리로 말은 하지만 심각한 표정이라 의아했다.

"예. 의. 범. 절이 뭐야? 아빠. 무서운 거야?"

"아, 말이 어렵구나. 한마디로 어른들을 보면 인사를 잘하라는 말이야. 그냥 남의 집에 불쑥 드나드는 건 버릇이 없는 거란다."

어린 주희에게 아빠의 말은 솔직히 좀 어려웠다. 그 순간은 졸려서 그냥 고개만 끄덕

이다 스르르 잠이 들고 말았다. 그런데 아빠는 다음 날부터 집에 들어오면 꼭 물었다.

"주희야, 언니네 집에 갔을 때 인사했지?"

그 후로 주희는 아빠에게 칭찬을 받기 위해서라도 어른만 보면 인사를 했다.

'세 살 버릇 여든까지 간다'는 말은 주희에게도 적용되는 말이었다.

어린 시절 아빠에게 받은 교육 덕분에 주희는 어딜 가나 인사성이 바르다는 말을 들었다. 친구들에게도 예외는 아니었다. 초등학교 6학년 때부터 단짝 친구가 된 유림에게도 주희가 먼저 손을 내밀었다.

"하이! 안녕? 오늘 우리 집에 갈래? 내가 맛있는 핫케이크 만들어 줄게."

주희는 같은 방향인 유림에게 스스럼없이 다가갔다. 유림은 푸근해 보이는 주희가 먼저 다가와 주어서 기분이 좋았다. 유림은 어딜 가나 친구들의 사랑을 받고 있는 주희가 마음에 들던 차라 반가웠다.

"와, 넌 핫케이크도 만들 줄 아는구나!"

주희의 집에 처음 방문한 유림은 주방에서 척척 간식거리를 만들어 내는 친구가 신기하기만 했다. 마침 같은 중학교에 입학하게 된 주희는 유림과 단짝 친구가 되었다. 그러던 어느 날, 유림에게서 쪽지가 날아왔다.

수업 마치고 잠시만 남아. 특별한 친구 소개해 줄게.

주희는 살짝 신경이 쓰였다. 유림이 자신 말고 다른 친구를 사귀고 있었다는 게 놀랍기도 하고 약간 질투심이 생기기도 했다. 한편으로는 어떤 아이일까 궁금하기도 했다.

주희는 정문 앞에 있는 의자에 앉아 유림을 기다렸다. 시간이 얼마 지난 후, 유림이가 키도 크고 당차게 생긴 여학생을 데리고 나타났다. 강하면서도 다정다감해 보였다.

"주희야, 윤소정이야. 너처럼 그림 그리는 거 좋아하고 책도 많이 읽는 친구라 소개하고 싶었어. 당근 공부도 잘하지. 너처럼."

유림 특유의 나긋나긋한 목소리로 친구를 소개했다. 곁에 있던 소정이 주희에게 악수를 청하며 밝은 목소리로 다가왔다.

"반갑다. 유림에게 네 이야기 많이 들었어. 얼굴도 본 적 있고. 앞으로 재밌게 지내자."

첫 만남부터 셋은 오랜 지기처럼 스스럼이 없었다. 주희와 소정은 애니메이션을 좋아해서 더욱 쉽게 친해졌다. 재밌는 책이 있으면 반드시 공유하는 것은 물론, 책 속 주인공의 얼굴이며 표정 등을 따라 그린 것을 교환해 보면서 즐거워했다.

"너희 나 빼놓고 너무 많이 친해지는 거 아냐?"

유림이 질투를 낼 정도였다. 그럴 때마다 주희는 둘을 집으로 불러 과자를 만들거나 핫케이크를 만들어 주며 화해 분위기를 조성해 나갔다.

아카시아 꽃이 흐드러지게 핀 토요일이었다. 세 친구는 그날도 유림의 집에서 만나기로 약속했다. 유림의 집으로 가는 주희의 가방에는 세 권의 책이 들어 있었다.

주희는 유림이 늘 멋지게 옷을 입고 있는 게 부러웠다. 청바지에 간단한 셔츠만 입고 다니는 자신과는 확실히 달랐다. 잠시 후, 소정도 밝은 얼굴로 들어왔다.

"우리 만나서 수다만 떨지 말고 책 읽으면 어떨까?"

주희가 가방에서 주섬주섬 책을 내놓으며 말했다.

《망고 한 조각》
《파란 줄무늬 파자마를 입은 소년》
《샬롯의 거미줄》

유림과 소정은 느닷없는 주희의 행동에 의아한 눈길을 주고받았다.

"난, 이모가 자주 책을 사 주는 편이야. 이 책은 내가 읽은 책 중에 가장 인상 깊은 책이거든. 《망고 한 조각》은 전쟁을 겪은 한 소녀가 겪는 기막힌 이야기야. 가슴 아픈 사연이 많은데 나중에는 결국 인권운동을 해. 나는 《망고 한 조각》 이 책을 읽으면서 책

읽는 재미를 알았어. 《파란 줄무늬 파자마를 입은 소년》은 유대인 수용소에 갇힌 아이와 독일인 장교 아버지를 둔 아이와의 색다른 우정을 다룬 책이야. 반전이 대단한 소설이야. 나도 이렇게 재밌는 소설을 쓰고 싶다고 느낀 책이라 소개하고 싶어."

주희가 책을 읽던 순간의 감동을 떠올리며 목소리 톤을 높이자, 유림의 얼굴이 환해졌다. 주희는 유림이 민들꽃처럼 해맑게 웃어 주자 어깨가 으쓱했다.

"완전 주희가 책에 빠졌구나. 이야기 듣고 보니 정말 재밌을 것 같다. 나도 《망고 한 조각》 꼭 읽어 봐야지. 같이 책 읽고 이야기 나누는 것 좋을 것 같아. 나도 《샬롯의 거미줄》은 재밌게 읽었어. 참된 우정에 관한 이야기를 그린 동화지. 그러고 보니 우리 셋이 만날 때마다 자기가 감명 깊게 읽은 책 이야기 나누는 것도 괜찮겠다. 아니면 똑같은 책을 읽고 토론하는 시간을 갖든지……"

역시 똑똑한 소정이 다운 발언이었다. 그날 이후, 셋은 만나면 책 이야기를 많이 나누었다. 때로는 뛰어난 애니메이션 작품도 서로 읽고 온 뒤, 생각나는 이미지를 그리기도 했다. 삼총사의 만남은 지칠 줄 모르고 많은 것을 채워 나가는 데 많은 시간을 할애했다.

중학교 3학년이 되자 남들은 입시를 앞두고 학원이다 과외다 바쁘지만 셋은 집에서 공부하는 타입이었다. 그러다 번개로 모여 수다를 떨거나 맛있는 것을 해 먹으며 놀았다. 주희는 주방에만 들어가면 딴사람이 되었다. 별다른 재료가 없이도 주희는 과자는 물론 다양한 먹을거리를 만드는 재주가 있었다.

"주희야, 넌 요리사 해도 짱일 것 같아!"

소정이 입에 침이 마르도록 칭찬을 했다. 그러자 프라이팬을 닦던 주희가 심각한 얼굴로 물었다.

"정말 요리사나 할까. 난 아직 뭘 해야 할지 모르겠거든. 너희들은 꿈이 있어?"

농담처럼 한 말에 주희가 무겁게 대응을 하자 유림과 소정도 갑자기 얼굴이 굳었다. 웃고 떠들며 아무렇지 않은 것 같지만 고등학교 입시를 앞두고 똑같은 고민을 안

고 있었기 때문이다.

"나는 옷에 관심이 많잖아. 의상 디자이너가 되고 싶어. 난 디자인 학교에 갈 거야. 지금 엄마하고 이야기를 하고 있는 중인데…… 별 어려움은 없을 것 같아."

유림이 자신만만하게 말하자 주희는 왠지 움츠러들었다. 어려서부터 딱히 하고 싶은 게 없었다. 시간 날 때마다 하얀 백지에 그림을 그리고 있으면 마음이 편해지기는 하지만 화가가 되고 싶지는 않았다. 책 읽기도 좋아하고 글쓰기도 좋아하지만 특별한 재능이 있다고 느껴 본 적도 없다. 학교 백일장에서 글쓰기로 몇 번 상을 받으면서도 그저 운이 좋았다는 생각일 뿐이었다. 그렇다고 친구들 말대로 요리사가 되고 싶은 건 더욱 아니었다.

"난 그냥 인문계 가서 공부하면서 내 꿈을 생각해 볼래. 주희, 너는 잘하는 것 많은데 무슨 고민이야? 넌 그림을 그리거나 글을 써도 좋을 것 같은데."

늘 예리한 지적을 잘하는 소정이 주희에게 언니처럼 말했다. 그제야 주희의 얼굴이 활짝 펴졌다.

"에이, 우리 주희가 만든 과자나 맛있게 먹자. 가다 보면 길이 나오겠지. 호호."

유림이 주스를 건네며 큰 소리로 외쳤다. 세 친구는 주스 잔을 크게 부딪치며 한목소리를 냈다.

"우리의 멋진 꿈을 위하여!"

주희는 친구들과 헤어져 집으로 돌아오며 생각이 많았다. 불현듯 자신의 '10년 후의 모습'이 궁금해지기도 했다. 집 앞의 가로등에 비친 주희의 얼굴이 그 어느 때보다 진지했다.

'지금까지 통통해서 귀엽다는 말을 들었으니, 그때도 통통하겠지? 외유내강의 성격도 여전할 테고. 지금처럼 내가 가는 곳에는 늘 사람들이 들끓을 거야. 내가 사람을 좋아하니까. 멋진 남자 친구도 있겠지. 아빠처럼 나를 전폭적으로 지지해 주는 사람이면 좋겠다.'

105

주희는 혼자 미소까지 지으며 상상의 나래를 펼쳤다. 하지만 외모는 떠오르는데, 구체적으로 무슨 일을 하고 있을지는 그림이 잘 그려지지 않았다. 답답했다. 그날 이후로 주희는 자신의 미래에 대해 진지하게 생각하곤 했다.

집으로 돌아오자 엄마 아빠가 텔레비전을 보고 있었다. 주희도 살짝 옆에 앉았다. 마침 광고 방송 시간이었다. 아역 배우가 식품 광고를 하는데 깜찍하면서도 신선했다. 꼬마 모델이 먹는 제품을 당장이라도 사 먹고 싶었다. 주희의 눈빛이 빛났다.

'아, 나도 광고 디자이너가 되고 싶다. 소비자의 눈과 마음을 잡아끄는 광고를 만드는 여자. 멋있잖아. 꼭 해내고 말 테야.'

주희는 속에서 끓어오르는 희열을 감추지 못하고 곁에 있는 아빠에게 털어놓았다.

"아빠, 나도 소비자의 마음을 잡아끌 수 있는 광고를 만드는 디자이너가 되고 싶어!"

느닷없는 말에 아빠는 멍하니 주희를 바라보았다.

"광고 디자이너가 되고 싶다고. 음…… 좋은 생각인데. 너는 그림도 잘 그리고 글도 제법 쓰니까 문제없어!"

아빠의 말에 주희는 진짜 광고 디자이너가 되기라도 한 것처럼 어깨가 으쓱했다. 주희는 꿈을 꾸기 시작하면서부터 삶이 달라졌다. 시간만 나면 하얀 종이에 그림을 그렸고, 책을 보며 좋은 문구가 있으면 반드시 필사를 했다. 그렇게 낙서처럼 그림을 그린 공책이 방 안 가득 쌓여 갔다. 입시를 앞두고 진로에 대해 생각이 깊은 날은, 그림과 온갖 낙서가 그려진 공책이 널브러져 있곤 했다.

"나는 옷 만드는 일 하고 싶다고 했잖아. 얼른 기술 배워서 일하고 싶어서…… 디자인문화고등학교에 원서 넣었어."

입시를 앞둔 어느 날, 셋이 모인 자리에서 유림이 선언했다. 말은 안 했지만 셋은 고등학교까지도 같이 다닐 거라 믿었기 때문에 주희는 적잖이 놀랐다. 소정도 마찬가지였다.

"학교는 달라도 우리 우정은 변함없을 거야."

두 친구의 마음을 읽은 유림의 말에 셋은 하이파이브를 했다. 졸업을 하고 세 친구는 각기 다른 학교에 다니게 되었다.

다행히 주희가 선택한 학교는 깨끗하면서도 학업 분위기가 좋았다. 주희는 꿈을 위해 그림도 간간이 그리고, 무엇보다 열심히 공부했다. 삼성에서 제공하는 학업 장학금을 받았을 때, 엄마 아빠가 좋아하시는 모습을 보며, 주희는 기뻤다. 왠지 자신이 꿈꾸는 세상을 향해 한 발자국 가까이 다가가고 있다는 생각이 들었다.

고등학교 2학년이 된 주희는 더욱 차분하게 앞날을 준비했다. 공부에 파묻혀 학교와 집만 오가던 주희에게 제주도 수학여행은 달콤한 잔치나 다름없었다.

"엄마 아빠, 잘 다녀올게요."

박꽃처럼 환한 미소로 집을 나간 주희는 영영, 만질 수도 부를 수도 없는 나라로 가고 말았다.

멋진 광고 디자이너! 김주희는 어쩌면 어린 시절 자신이 접은 종이학을 따라 하늘을 날고 있는지도 모른다. 늘 사랑하는 엄마 아빠, 친구들의 모습을 그리며.

추억의 창고, 노란 앨범

안산 단원고 2학년 2반 **김지윤**

1. 지윤이 마지막으로 보내 준 사진이라 더욱 애틋하다.
2. 지윤은 어려서부터 주위의 사랑을 듬뿍 받고 자랐다.
3. 동생과 함께.

추억의 창고, 노란 앨범

"지윤아, 밤새 안녕이지? 네가 좋아하던 앞동산의 숲이 유난히 푸르른 아침이네."

엄마는 오늘도 액정 속의 지윤에게 혼잣말을 건네는 것으로 하루를 시작합니다. 4층 빌라의 통유리 속으로 들어온 앞산의 녹음을 보며, 엄마는 조용히 두 손을 모읍니다.

"하나님, 오늘 하루도 우리 가족 모두 평화로운 하루가 되게 하소서."

엄마는 총알 기도를 드린 뒤, 부지런히 아침 준비를 합니다. 압력밥솥에서 밥이 다 되었다는 신호가 정겹게 들려옵니다. 지난밤 슈퍼에서 손님을 맞느라 늦게 들어온 아빠가 방에서 나와 기지개를 켜며 앞산을 바라봅니다. 하늘이 금방이라도 내려앉을 듯 시커먼 구름으로 싸여 있습니다. 아빠의 눈빛 속에 진한 그리움이 넘쳐납니다. 아빠는 늘 지윤에게 마음과는 달리 다정하지 못했던 시간이 아쉽기만 합니다.

학교 갈 준비를 끝낸 태경이 가방을 멘 채 식탁에 앉습니다. 채 5분도 안 되어 밥을 뚝딱 다 먹은 태경이 현관문 앞에서 인사를 합니다.

"학교 다녀오겠습니다. 엄마 아빠."

엄마 아빠는 한없이 그윽한 눈빛으로 아들의 뒷모습을 바라봅니다. 중학교 3학년이 되면서 더욱 듬직해진 아들이 그저 든든하기만 합니다. 형이 나가고 나자, 막내인 태웅이 나옵니다. 엄마는 태웅이 좋아하는 반찬을 정성껏 차려 준 뒤, 그윽한 눈길로 막내의 밥 먹는 모습을 지켜봅니다.

"많이 먹어. 요즘 별일 없지? 학원에도 잘 나가고 있는 거지? 너는 사랑받기 위해 태어난 것 잘 알고 있지? 너나 형이 그 말을 한순간도 잊지 않았으면 좋겠다. 막내야."

"네. 잘 알고 있어요. 엄마가 늘 제게 말씀해 주셔서 명심하고 있어요."

태웅은 엄마를 달래듯 씩씩하게 말합니다. 간단히 식사를 마친 아빠가 슈퍼 문을 열기 위해 부리나케 나갑니다. 곧이어 식사를 마친 막내도 가방을 메고 현관문을 나섭니다. 온 가족이 나간 뒤, 집안 가득 정적이 깃듭니다. 엄마는 출근 준비를 하다 말고 가방을 내려놓습니다. 이상하게 오늘은 집에서 쉬고 싶다는 생각이 들었습니다. 엄마는 보이지 않는 힘에 의해 지윤의 방문을 열고 들어섭니다. 지윤이 화사한 미소로 엄마를 반깁니다. 엄마는 갑자기 울컥 목젖이 아파 옵니다.

"엄마가 낮에는 부동산에 나가느라 눈코 뜰 새 없이 바쁘고, 밤에는 종일 슈퍼를 지키느라 식사도 제대로 못 한 아빠와 교대를 해 주어야 하는 것 잘 알고 있지? 바쁘다는 핑계로 너와 눈 마주치고 이야기할 시간이 없었구나."

엄마는 지윤을 바라보며 조용히 속삭입니다. 불현듯, 작은 상자 속에 든 노란 앨범이 눈에 들어옵니다. 눈에 넣어도 아프지 않을 만큼 예쁜 딸이 이 땅에 오면서부터 제주도로 수학여행을 떠나기까지 찍은 사진이 들어 있는 사진첩입니다. 그때였습니다. 어디선가 미세한 음성이 들려오는 것 같았습니다.

"어서 추억의 창고 속으로 들어오세요. 엄마."

엄마는 마법에 이끌리듯 앨범 속으로 추억 여행을 떠나게 됩니다.

곱게 수놓은 고깔모자. 짙은 분홍 저고리에 연분홍 치마를 입고 웃는 지윤의 사진이 가장 먼저 눈에 띕니다. 지상에서 가장 예쁜 아기 사진입니다. 엄마는 앨범 속에서 사진을 빼내어 가슴에 꼭 안습니다. 보들보들. 솜털처럼 곱던 딸의 따뜻한 체온이 온몸을 감싸 안는 듯싶습니다. 딸을 품고 젖을 먹일 때 느껴지던 분 냄새가 나는 것 같기도 합니다. 사진을 가슴에 품자 많은 생각이 주마등처럼 스쳐 갑니다.

"아가야, 내가 잘 아는 병원이 있는데 한번 가 보면 어떻겠니?"

결혼한 지 두 달밖에 안 된 새색시에게 시아버지는 단호하게 말씀하셨습니다. 새색시는 뭐라고 말씀드릴 수가 없어 얼버무리다 전화기를 내려놓고 맙니다. 남편이 돌아오자, 새색시는 수줍은 듯 시아버지의 전화에 대해 말했습니다.

"아버님이 어떻게 아직 신혼인 며느리에게 산부인과에 가 보라는 말씀을 하실 수 있어요? 당황스러웠어요, 정말."

흥분한 아내와는 달리 남편은 허허 웃으며 대수롭지 않게 받아넘겼습니다.

"아버님이 손자가 빨리 보고 싶으신가 보네. 얼른 소원을 풀어 드려야겠는걸."

그 일이 있은 지 얼마 되지 않아 엄마는 곧바로 임신을 하게 되고, 지윤이 태어나게 되었습니다. 할아버지의 간절한 소망이 이루어진 셈이지요.

"맏딸은 집안의 대들보라는데…… 경사났구만."

시골에서 달려오신 할아버지와 할머니는 온 세상을 다 얻은 듯 기뻐하셨습니다. 아기는 시골 들녘의 청보리처럼 쑥쑥 잘 자랐습니다. 특별히 병치레한 적도 없이 잘 먹고 잘 웃었습니다. 명절이나 집안 행사가 있어 시골에 내려가면 지윤은 땅에 발을 디딜 새가 없었습니다. 할머니가 어린 지윤을 업고 집집마다 다니며 자랑을 하느라 바빴거든요. 지윤은 온 집안 어른들의 사랑을 먹고 자라서인지, 사진 속의 얼굴마다 행복이 철철 넘쳤습니다.

네 살 터울로 동생 태경을 보게 되고, 막내인 태웅까지 태어나자 지윤은 맏딸로서의 역할을 톡톡히 하게 됩니다. 엄마는 태경이 태어나면서부터 바깥일을 했습니다. 지윤은 맞벌이를 하는 부모님 대신 집안일을 도맡아 해야 했습니다.

"태웅아, 배고픈데 얼른 밥 먹어. 누나가 씻겨 줄게."

일곱 살 터울이지만, 누나는 막내에게 엄마나 다름없었습니다. 지윤은 타고난 맏이였습니다. 한 번도 동생들에게 짜증을 내거나 엄마에게 투정을 부리지도 않았습니다. 다른 친구들이 밖에서 신나게 놀 때 지윤은 막내를 챙기기에 여념이 없었습니다. 두 동생을 낳으면서 더욱 바빠진 엄마는 맏딸인 지윤에게 미안하지만, 어쩔 수 없었습니다.

'지윤아, 그때는 너무 바빠서 네가 얼마나 힘든지 헤아리지 못했다. 미안해. 너도 다

른 아이들처럼 학교에 다녀오면 맘대로 놀고 싶었을 텐데……'

엄마는 사진을 들여다보며, 눈가를 훔칩니다. 회한의 눈물이 강같이 흐릅니다. 그때는 당연한 일로만 여겼던 것이 송곳으로 가슴을 찌르듯 아파옵니다.

그러면서 지난 주말이 생각났습니다. 저녁을 먹었는데도 막내가 출출한지 혼자 부엌에 들어가 라면을 끓여 먹는 거였습니다. 그 모습을 물끄러미 바라보던 아빠가 울컥, 속울음을 삼키는 걸 엄마는 보고 말았습니다.

"지 누나가 있었으면…… 동생이 말하기 전에 맛있게 라면을 끓여 줬을 텐데……"

그 말을 남긴 채, 아빠는 휭 하니, 문을 열고 나가셨습니다. 어쩌면 남들이 보지 않는 곳에 가 소리 내어 울고 싶었는지도 모릅니다. 지윤의 빈자리는 이렇게 시도 때도 없이 돌출되어 가족의 눈물주머니를 건드립니다. 엄마는, 마음을 진정하고 다시 앨범을 넘깁니다. 유치원 다닐 때 공주 드레스를 입고 찍은 사진이 눈에 확 띕니다.

"지윤이는 얼굴에 복이 듬뿍 들어 있어요. 어쩌면 어린아이가 남을 그렇게 배려하는지 몰라요. 정말 놀라워요. 친구들에게도 늘 언니처럼 모든 걸 참아 주고 품어 주는 걸 보면 놀라워요. 참 대견해요."

지윤이 어릴 때 교회 학교에서 담임을 맡았던 집사님이 해 주시던 말씀이 생각났습니다. 그러고 보니 지윤은 어리지만 믿음 생활을 참 잘했습니다. 주일날, 한 번도 꾀부리지 않고 예배 시간 맞춰 갔고, 모든 프로그램에 적극적으로 참여하며 즐거워했습니다.

"엄마, 교회에 가면 친구들도 만나고 뭐든지 재밌어요. 그리고 예수님 잘 믿으면 천국에서 행복하게 영원히 살 수 있대요."

초등학교에 들어가서도 지윤은 교회에서 배운 성경 말씀이나 찬양을 엄마에게 전해주는 걸 즐겨 했습니다. 엄마는 지윤의 그 모습이 너무도 고맙고 예뻤습니다. 동생 태경과 태웅도 누나를 따라 예배당 뜰을 오가는 걸 즐겼습니다. 지금 생각해 보면, 지윤이 천국에 대한 확신을 갖고 있다는 사실이 적잖이 위로가 됩니다. 천국에서 다시 만날 수 있다는 확신과 희망이 있기 때문이지요. 태경과 태웅도 누나와 함께 얻은 천국

에 대한 소망을 가슴에 간직한 게 틀림없습니다.

누나, 보고 싶어. 천국에서 잘 지내고 있지? 여태까지 시비 걸어서 미안해, 누나.
우리 나중에 천국에서 가족끼리 웃으면서 만나자.
그때까지 아프지 말고 행복하게 있어야 해.
-누나를 많이 그리워하는 동생 태경이가

누나, 천국은 어때? 천국은 행복해? 누나와 함께한 추억들이 그리워. 누나 보고 싶어.
나중에 천국에서 날 마중 나와 있어 줘. 누나에게 꼭 갈게. 누나 기다려 줘.
-누나가 사랑해 준 막내 태웅이가

노란 앨범의 중간쯤 지나자, 사진 속의 지윤이 영어책을 들고 환하게 웃고 있는 모습이 보입니다. 엄마는 출근해야 한다는 사실도 잊은 채, 지윤과의 추억 여행에서 벗어나고 싶지가 않습니다. 가만히 눈을 들어 지윤이 쓰던 책꽂이를 바라봅니다. 유난히 영어책이 많습니다. 영어 사전도 종류별로 있는 편이고요. 지윤의 꿈은 '영어 선생님'이 되는 것이었습니다. 그 동기가 아주 독특합니다. 꿈 이야기를 하려면 지윤의 단짝 친구 '성빈'의 이야기를 빼놓을 수 없습니다.

성빈과 지윤은 초등학교도 같이 다녔지만 중학생이 되면서 더욱 친하게 지냈습니다. 성빈은 모든 아이가 우러러보는 '모범생'이자 성적도 전교 1등이었습니다. 지윤은 성빈에 비하면 성적이 그리 좋은 편은 아니었습니다. 성실하게 노력은 했지만, 기대만큼 성적이 나오지 않았던 거지요. 그럼에도 둘은 아무런 거리낌 없이 친하게 지냈습니다. 성빈은 1등이라고 해서 오만하거나 남을 무시하지 않았습니다. 지윤 역시 공부가 조금 뒤진다고 해서 열등감에 시달리는 학생은 아니었습니다. 오히려 당당했습니다.

"네가 하고 싶은 것을 하면서 사는 게 가장 행복한 거란다. 무슨 일이든 최선을 다했으면 되는 거야. 살다가 고난이 닥치면 그 자체를 걸림돌로 생각지 말고, 디딤돌로 만들어 가며 살면 되는 거야"라는 엄마의 말이 지윤의 성격을 형성하는 데 큰 몫을 했습니다. 느긋하던 지윤도 고등학교 입시를 앞두면서는 조금 긴장이 되었습니다. 비로

소 진로에 대해 생각하게 되면서 학원에 다녀야겠다는 생각을 했습니다. 지윤은 성빈과 같이 공부를 하면 뭐든 잘할 수 있을 것 같았습니다. 성빈 어머니는 명문 대학 출신으로 안산에서 입시 학원을 오랫동안 운영해 오신 분이었습니다. 아빠도 마찬가지였고요. 지윤은 성빈과 같이 공부하게 된 것을 몹시 기뻐했습니다. 하지만 기쁨도 잠시였습니다. 아빠가 덜컥 일을 쉬게 된 것입니다. 당연히 집안 형편이 어려워졌지요. 혼자 일해서 세 자녀를 키우는 터라 지윤은 어쩔 수 없이 학원을 끊어야만 했지요. 맏딸인 지윤은 그때 많이 애가 탔던 것 같습니다. 기초부터 부족한 자신의 실력을 생각하면 학원에서 더 많은 걸 배우고 싶은데, 엄마의 형편을 아는지라, 떼를 쓸 수도 없었던 거지요.

"엄마, 저는 괜찮은데…… 태경이와 태웅이는 학원 안 끊었으면 좋겠어요."

어느 날, 지윤은 일을 마치고 돌아온 엄마에게 조심스럽게 말했습니다. 엄마는 딸의 말에 든 속뜻을 잘 몰라 의아한 얼굴로 바라보았지요.

"수학이나 영어는 기초를 놓치면 따라가기가 힘들어요. 전…… 그게 안타까워서요."

그때 엄마는 사는 게 너무 팍팍해서 딸의 간절한 말을 들어주지 못했습니다.

그즈음이었던 같습니다. 지윤이 어느 날, 학교에서 돌아와 엄마에게 조심스럽게 말을 건넸습니다.

"엄마, 제가 학교에 장학금 달라고 신청해 놓았어요. 아빠가 일을 쉬고 있고, 엄마가 혼자 부동산에 나가 벌어서 우리 세 자녀 키우시느라고 힘들다고…… 꼭 장학금 부탁한다고 말씀드렸으니까 기다려 보세요. 엄마."

엄마는 딸에게 부담을 주는 것 같아 마음이 무거웠습니다. 미안하기도 하고 부모로서 부끄럽기도 했지요. 다행히 어느 정도 지나 아빠가 동네에서 슈퍼를 열게 되었고, 할아버지가 갖고 계시던 건물도 물려주셔서 집안 형편이 풀리게 되었습니다.

다시 지윤은 성빈 엄마가 운영하시는 입시 학원에 다니면서 공부를 하게 되었습니다. 그때까지 별다른 꿈이 없던 지윤에게 새로운 비전이 생겼습니다. 늘 당당한 모습으로 영어를 가르치던 원장 선생님. 영원까지 함께하리라 다짐한 친구 성빈의 엄마가

영어를 가르치는 모습을 보며 반했던 것입니다. 어려운 영어를 쉽고도 재밌게 가르치는 원장님을 닮고 싶다는 생각이 들었습니다. 지윤은 수업이 끝나고도 원장실에 가 많은 질문을 던지곤 했습니다.

"원장님, 영어를 잘하려면 어떻게 해야 해요?"

"영어 선생님이 되는 건 어떤 길을 택해야 하나요?"

등등 가슴속에 일렁이는 궁금증을 모두 풀어놓았습니다. 그럴 때마다 원장 선생님은 성심껏, 기초부터 튼튼히 실력을 쌓아 나가야 하는 방법에 대해 진지하게 상담을 해 줬습니다. 뒤늦게 지윤이 자신을 롤모델로 생각했다는 것을 알게 된 성빈 어머니는 이렇게 회고했습니다.

"기초는 부족했지만, 늘 열심히 뭔가 하려는 의지로 가득 찬 눈빛이 지금도 잊을 수 없어요. 영어 선생님이 되고 싶다는 건 알았지만, 내가 롤모델인 줄은 몰랐네요. 진작 알았더라면…… 더 많은 이야기를 해 주었을 텐데……"

사고 후, 같은 날 같은 장소에서 나온 성빈과 지윤을 생각하며 성빈 어머니는 오열했습니다. 한참을 울고 나신 뒤, 어렵게 말씀을 꺼냈습니다.

"지윤과 성빈은 정말 요즘 아이들 같지 않았어요. 서로를 얼마나 배려했는지 몰라요. 성빈이 학교에 일찍 가서 지윤에게 공부를 가르쳐 주었다는 것도 나중에 알게 되었어요. 그렇다고 지윤이 창피해하거나 부끄러워하지도 않았어요. 공부 잘하는 친구가 자기가 모르는 걸 가르쳐 주는 것에 대해 무척 고마워했던 걸로 알고 있어요. 서로가 정말 사랑하고 아끼는 친구였는데……"

그토록 특별한 관계였던 성빈과 지윤이 천국을 향해 가는 그 길목까지도 함께했다는 사실이 놀라울 뿐입니다.

"같은 반도 아닌데 어떻게 같이 있었는지는 미스터리지만, 차갑고 무서운 바닷속에서 그나마 성빈과 지윤이 함께했다는 생각만으로도 조금은 위로가 됩니다."

성빈 어머니는 자신의 목숨보다도 더 소중한 자식을 잃은 것도 슬프지만, 지윤처럼 아끼고 소중히 여기던 제자이자 딸의 절친을 잃은 게 더욱 힘들다며 흐느껴 우셨습니

다. 중학교 때 친구였던 초원도 이렇게 증언해 주었어요.

"지윤이는 어디를 가나 영어책을 들고 다녔어요. 어디서나 영어를 크게 소리 내어 읽는 걸 좋아했지요. 지윤이가 영어 선생님이 꼭 될 줄 알았는데……"

말을 다 잇지 못하는 옛 친구의 목소리가 빗줄기 속으로 공명처럼 퍼져 나갔습니다.

따르릉…… 갑자기 엄마의 손전화기가 울려 퍼집니다. 앨범 속으로 빠져들어 갈 듯 넋을 놓고 있던 엄마가 화들짝 놀라 전화를 받았습니다.

"아…… 곧 나갈게요."

부동산에서 걸려 온 전화였습니다. 엄마는 앨범을 덮고 거실로 나왔습니다. 겉옷을 입고 출근을 서두르는데 눈에 들어오는 게 있었습니다. 바로 어항 속의 물고기들이었습니다. 물고기들이 배가 고프다는 듯 극렬하게 몸을 흔들어 댑니다. 아무리 마음이 급하지만 그냥 나갈 수는 없었습니다. 엄마는 구피들에게 먹이를 주며 그윽한 눈길로 들여다보았습니다.

"맛있게 먹어라. 이제 니들끼리 싸우지 않아 보기 좋다. 지윤이가 살았을 때는 서로를 못 잡아먹어서 서로 물고 뜯더니…… 이상하구나. 요즘은 서로 절대 잡아먹지 않는 걸 보면…… 우리 지윤이가 너희들도 화해시킨 것 아니니? 우리 가정의 대들보 맏딸로서 늘 자리 잡고 지켜 주는 것처럼……"

실제로 그랬습니다. 늘 엄마가 힘들까 봐 용돈도 아끼고 절약하는 등, 남을 배려하는 마음이 깊었던 지윤이 집 안 곳곳에서 따스한 기운으로 늘 함께한다는 걸 피부로 느낄 때가 많습니다.

"엄마, 우리는 천국에서 만날 거잖아요. 슬퍼하지 마세요."

엄마는 마치 살아 있는 딸의 음성이 들리는 것 같아 주위를 둘러봅니다. 실제로 그랬습니다. 맏딸 지윤을 생각하면, 가슴이 미어질 듯 아프지만, 집에만 들어오면 봄날의 햇살처럼 따사로운 기운이 가슴에 넘쳐날 때가 많습니다. 남들은 이해 못 하는 하늘로부터 오는 위로와 평강입니다. 그래서 아프면서도 행복합니다.

마음은 이미 사학자

안산 단원고 2학년 2반 **남수빈**

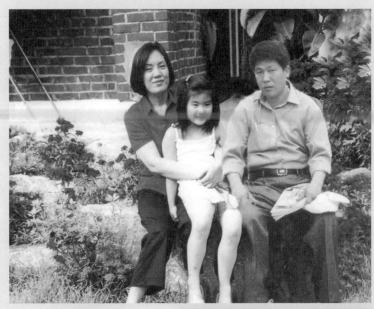

1. 상록구 일동의 단독주택 시절.
엄마 아빠와 다정한 한때를 보내고 있는 수빈(일곱 살 때).
2. 단원고 1학년 독사진.
3. 가족이 자주 찾던 청룡사에서 친구와 함께. 왼쪽이 다섯 살 수빈이.

마음은 이미 사학자

　수빈은 지금 공부하고 있어. 독서실 책상 알지? 머리 위에 작은 형광등 달려 있고 양옆이 막혀 있는 일인용 책상 말이야. 어두운 자기 방에서 중간고사를 준비하고 있는 수빈의 두 눈에선 거의 불이 뿜어져 나올 지경이야. 응, 무슨 말이냐고? 믿기 힘들겠지만 그 독서실 책상은 수빈의 방 안에 있거든.

　지금 내가 보고 있는 수빈은 중학교 3학년인 소녀야. 아빠는 수빈이 한의사가 됐으면 하고 틈만 나면 바람을 넣곤 하지만 정작 당사자는 법대를 가고 싶어 해. 의학엔 눈곱만큼의 관심도 없었거든. 그런데 어느 경우든 성적이 좋아야 하니까 공부를 안 할 수는 없잖아. 그나저나 자기 방에 독서실을 들여놓은 엉뚱한 아이. 상상이 가?

　나는 수빈의 모든 것을 알고 있어. 태어난 순간부터. 그게 어떻게 가능하냐고? 사실 나는 수빈의 바람이고 빛이자 향기야. 항상 수빈의 주변을 떠난 적이 없었거든. 엄마와 할머니는 수빈을 보기 위해서 절에서 백일기도를 드리셨대. 그 기도가 통해서 수빈이 세상에 나올 때 나도 함께 나온 거야. 나중에 수빈이 어른이 되어 내가 들녘의 바람과 나뭇잎 사이의 빛, 그리고 들꽃의 향기로 돌아가기 전까지 나는 늘 이 아이와 함께 있어야만 돼.

　수빈은 엄마 나이가 서른다섯일 때 세상에 나온 늦둥이야. 그리고 처음이자 마지막인 외동이기도 해. 그래서 태어난 그날부터 집안의 사랑이란 사랑은 독차지하면서 컸지. 하지만 수빈이 받기만 한 것은 아니었나 봐. 엄마 아빠로부터 늘 복덩이라고 불렸

어. 여의치 않은 형편이었는데 수빈이 태어나면서부터 모든 일이 잘 풀렸대. 아마 그래서 할머니나 부모 모두 아이가 집안에 복을 불러들인다고 생각하셨나 봐.

나는 지금 잠깐 창밖으로 나갈 거야. 바람인 내겐 어려울 것 없어. 이렇게 창틈으로 스미기만 하면 돼. 그곳엔 수빈이 아주 어릴 적 살던 집이 있어. 엄마 말에 의하면 수빈 덕에 아빠의 일이 얼마나 잘 풀렸던지 산 지 1년 만에 대출금을 다 갚았다는 그 집이야. 뒤엔 작은 동산이 있고, 앞에는 잔디가 깔린 너른 마당이 있어. 그곳에서 다섯 살 수빈은 강아지 진순이와 놀고 있어. 예전엔 아롱이도 있었고 다롱이도 있었지만 지금은 진순이야.

휴일인데도 아빠는 일을 하고 계셔. 거실 소파에 앉아 여기저기 무슨 주문을 하는 것 같은데 통화가 끊임이 없어 보여. 그 시절 아빠는 베트남 등지로 중장비를 수출하셨는데 물건만 잡으면 무조건 돈이 되었대. 다른 사람이 사기당하거나 망할 때도 아빠만큼은 탄탄대로를 달리고 있었던 거지.

그래서인지 엄마 아빠는 하나밖에 없는 딸 수빈에게 모든 걸 다 해 주려고 했어. 원어민만 있는 영어유치원을 보냈고, 수빈이 초등학교를 다닐 때에도 피아노, 속독법, 한문 등 하고 싶어 하는 것은 다 들어주셨어.

참 호기심도 많고 하고 싶은 것도 많은 아이지. 책 읽기를 좋아한 데다 속독이었으니 벽마다 책이 가득 들어찼는데 그중 상당 부분은 추리 소설이나 스릴러물이었어. 그뿐이 아냐. 고등학교에 들어갔을 때엔 이미 태권도 유단자, 그것도 3단이나 돼 있었지 뭐야.

사실 수빈은 갓난아기 때부터 부모 속을 편하게 해 주던 아이였어. 밤에 자주 깨서 우는 법도 없고 잔병치레도 별로 하지 않았어. 가끔은 나도 살며시 아이의 뺨에 대고 숨소리를 확인해 볼 정도였다니까.

뭘 사 달라고 떼를 쓸 줄도, 반찬 투정도 몰랐던 아이야. 어린애가 김치만 있어도 군소리 없이 한 끼를 뚝딱 해치우는 거 상상만 해도 희한하지 않아? 그런데 그렇게 조용

하고 순둥이만 같은 애가 뭔가 자신에게 꽂힌 것을 배울 때면 보통 집요한 게 아니었어. 뭐랄까. 끝을 보고 마는 성격?

나는 다시 수빈의 방으로 들어왔어. 밀려오는 졸음을 쫓아내려는지 크게 기지개를 피는 중이야. 그리고 책을 뒤적여 자신이 오늘 공부한 양을 셈해 보고는 흡족한 미소를 짓네. 사실 수빈이 중학교 들어온 후 이렇게 공부해 본 적이 없거든. 내가 다 기특한 느낌이 들어서 어깨를 토닥여 줬어. 물론 수빈은 나의 손길을 느낄 수가 없지만.

나는 슬며시 수빈의 방을 빠져나와 거실로 들어섰어. 그런데 분위기가 심상치 않아. 아빠와 수빈은 서로를 노려보며 씩씩거리고 있고 앉아 계신 엄마는 안절부절못하는 표정이셔. 아, 그러고 보니 이건 딱 1년 전의 장면이네.

"알아서 공부해라. 너 그러다 독도 대학 간다."

아빠가 농담 삼아 심심하면 하시던 말이야. 실제로도 아빠는 한 번도 딸의 성적표를 보신 적이 없어. 공부도 다른 것과 마찬가지로 스스로 알아서 하고 책임도 자신이 진다는 주의시거든. 그렇다고 아이의 성적표가 어떤지 모르시겠어? 흔히 주요 과목이라고 하는 국영수를 제외한 나머지 과목의 성적이 신통치 않은 걸 잘 알고 계셨던 거야. 그래서 이따금씩 지나가는 말로 암기 과목 같은 것도 신경 쓰라고 채근을 하곤 하셨는데 그날엔 수빈이 폭발을 해 버린 거야.

"내 공부는 내가 알아서 한다니까!"

수빈이 냅다 소리를 지르더니 자기 방문을 부서져라 닫고는 들어가 버려. 안 돼, 아빠한테 그러면 못써! 나도 모르게 수빈을 향해 외쳐 보지만 바람일 뿐인 내 목소리가 들릴 리 만무해. 아빠 엄마 모두 돌발적인 딸의 행동에 당황해서 얼굴이 벌겋게 달아올랐어. 특히 아빠는 너무 화가 난 나머지 두 주먹을 쥐고 떨고 계셨어. 손에 뭐라도 잡히면 다 부숴 버릴 기세였지.

짐작이 가지? 집 안에 탐스럽게 피어 있던 예쁜 꽃이 어느 날 갑자기 용광로나 폭발물로 변해 있는 것 같은 상황 말이야. 맞아, 수빈은 이때 호된 사춘기를 겪고 있을 때

마음은 이미 사학자

였거든. 부모님도 알고는 있었는데 어떻게 대처해야 하는지 똑 부러진 해답을 못 찾고 계셨던 거야.

"엄마, 학교는 시끄러워."

수빈은 학교를 다니는 것조차 달가워하지 않았어. 머리 손질에 화장까지 하면서 예쁜 내무새를 만들기에 바쁜 여자애든이나 바낱 어리애만 같은 남자애들 모두 수빈의 관심 밖이었어. 경쟁하듯 외운 것으로 점수를 매기는 과목들의 수업 시간엔 딴 생각에 사로잡혀 있기 일쑤였고 말이야.

게다가 아이들은 수업이 끝나면 학원으로 몰려가 거기서도 따로 어울려 놀잖아? 하지만 수빈은 집에서 일대일 과외만 받았거든. 사실 수빈에게는 과외 선생들과의 대화가 훨씬 더 편했는지도 몰라. 약간은 애늙은이의 느낌이랄까. 그러다 보니 수빈은 한 명의 친구도 깊이 사귈 수 없었나 봐. 학교 친구를 집으로 데려와 본 적도, 학교 친구의 집에 놀러 가 본 적도 없는 아이였지.

친구들과 어울리는 대신 수빈은 무언가를 배우는 데 열중했어. 과외가 없는 날엔 기타를 배우러 다니기도 했고, 심지어는 색소폰을 배우기 위해 학원에 다니기도 했어. 그렇게 보면 학원을 아예 안 다닌 건 아니었네. 그리고 가끔은 농사를 경험한다고 아빠의 텃밭 일을 돕기도 했고 부모님이 운영하시던 밥집에 가서 설거지를 돕기도 했어.

부모님은 수빈이 초등학교 4학년 때 밥집을 시작하셨어. 아빠가 사업상의 술자리와 스트레스를 더 이상 견디지 못했기 때문이야. 할머니가 돌아가신 뒤였는데 그 밥집도 잘됐어.

대개 밤 10시나 돼야 귀가하시는 부모님께 수빈은 어린 나이에도 투정 한 번 안 부렸어. 오히려 씻으라고 엄마를 화장실에 밀어 넣고 자기가 잠자리를 대신 봐 줄 정도였다니까.

그래도 혼자 있던 시간의 외로움은 감출 수 없었나 봐.

"난 일찍 시집가서 애는 다섯을 낳을 거야."

결혼이나 자녀가 화제에 오를 때면 수빈이 입버릇처럼 하는 말이야. 그 시절의 수

빈은 어린 딸에게 시간을 제대로 내주지 못해 마음 아파하던 부모님의 심정을 알았을까? 물론 한집에 기거하는 나는 죄다 알고 있었지만 말이야.

나는 지금 수빈과 함께 학교에서 돌아오는 중이야. 회색 정장 상의에 베이지색 조끼. 새 교복이지? 수빈이 벌써 고등학생이 되었거든.

내게서 약간의 땀 냄새가 날 거야. 왜냐하면 나는 수빈의 향기이기 때문인데 얘가 춤 동아리에 들어서 방과 후에 신나게 춤을 익히다 왔거든. 오늘은 힙합의 기본 동작들을 배웠고 지난 몇 번은 걸그룹의 춤도 추었는데 글쎄…… 내가 보기에 수빈은 춤에는 그리 소질이 있는 것 같진 않아. 하지만 힘들었을 텐데도 뭐가 좋은지 집으로 가는 내내 싱글벙글하네.

그런데 이 대목에서 뭔가 달라졌다는 느낌 안 들어?

바로 그거야! 고등학교에 들어가더니 수빈이 친구들과 어울려 동아리 활동을 시작했다는 사실이야. 본인이 몸치인 건지 아니면 춤이 자신과 잘 안 맞는 건지 뜻대로 몸이 따라 주지 않을 때는 슬쩍 짜증도 나지만 친구들과 어울려 몸을 흔들 때면 마냥 즐거워하는 거야.

"단원고 어떠냐?"

입학한 지 얼마 안 돼서 아빠가 툭 하고 던진 질문에 수빈은 깊이 생각할 필요도 없다는 듯 바로 대답해 버렸어.

"한마디로 표현하면 밝고, 즐겁고, 자유롭다? 이 학교 오길 잘한 것 같아, 아빠. 거기다 애들이 다들 순해."

집에서는 제법 먼 단원고를 수빈이 지원한 건 근처에 외할머니가 살고 계시기 때문이었어. 그러니까 어렸을 때부터 이 학교가 낯설지 않았던 거야.

"그럼, 친구들도 좀 생겼겠네?"

"응, 그렇지 않아도 어제는 우리 반 친구 집에 놀러 갔다 왔는걸. 그런데 아파트라는 게 생각보다 작던데. 난 아파트는 굉장히 큰 집일 거라고 상상했거든."

친구의 집을 다녀왔다는 말을 듣고 제일 기뻐한 것은 엄마였어. 엄마의 입가엔 감출 수 없는 미소가 번졌지.

"그럼 너도 가끔 친구들 데려오렴."

"응. 그렇지 않아도 그럴까 해, 엄마."

고등학교에 진학한 후 수빈은 다시 안전한 곳으로 돌아와 있었어. 중학생 시절 부모를 수시로 놀라게 하던 사춘기적 징후가 빗물에 씻겨 나간 듯 사라져 버린 거야. 그뿐이 아니야. 친구들과 어울리면서 생각도 몰라보게 깊어졌어.

친구들의 사정이 모두 자신과 같지 않다는 것을 알게 된 것도 그즈음일 거야. 가난한 친구, 부모가 이혼해서 엄마나 아빠 중 한 분하고만 사는 친구, 혹은 재혼한 부모와 사는 친구들까지…… 자신이 우물 안 개구리로만 살았다고 느꼈는지 친구들과 어울리고 돌아온 저녁엔 가끔 깊은 상념에 잠기곤 했어. 그리고 말이야, 어느새 키도 165센티미터까지 자라서 아빠를 살짝 내려다보게 되었다고.

수빈이 학교 수업 말고 동아리에서 춤만 춘 건 아니었어.

하여간 하고 싶은 게 맘속에서 불쑥 솟아나면 참지를 못하는 성격이라니까. 언제부턴가는 권투 도장을 드나들기 시작한 거야. 유리창에 '다이어트 권투'라고 쓰여 있던 도장이었는데 살도 그리 안 찐 애가 뭘 뺄 게 있다고 뛰고 휘두르고 해대는지. 나한테서 쉰내가 날 지경이었다니까. 그런데 권투 도장을 다녀온 날은 아빠가 고생이었어.

그렇지 않아도 식당 문을 닫고 집에 올 때 이미 파김치가 되어 있는 아빠를 마사지사로 만들어 버렸거든. 엎어져 있는 수빈의 종아리를 음료수병으로 연신 문질러 대야만 했어. 운동하는 건 좋은데 자기도 여자라고 다리 굵어지는 것은 싫었나 봐.

"이놈의 시키, 애비한테 지 종아리까지 마사지하게 만들어?"

아빠의 푸념이 늘 뒤따르지. 하긴, 내가 보기에도 좀 심했다 싶었으니까. 하지만 아빠는 늘 그때뿐이야. 매번 그랬지. 한 번도 딸을 이겨본 적이 없어. 수빈이 사춘기 때 딸과 극심하게 대립했다가도 다음 날이면 항상 아빠가 먼저 꼬리를 내렸어. 게다가 텃밭에서든 식당에서든 일을 도울 때면 적지 않은 용돈을 꼬박 챙겨 주셨다니까. 아이

버릇 나빠질지 모른다고 엄마가 아무리 말려도 막무가내였어.

"엄마, 많이 기다렸어?"

엄마는 차 밖에 나와 계셨어. 학원을 나온 수빈은 엄마를 보자마자 팔짱을 끼면서 좋아했어. 나는 수빈이 엄마와 살을 부빌 때가 제일 좋더라. 하늘엔 반달 주변으로 예쁜 달무리가 꿈결처럼 일렁이고 있네. 아, 그런데 웬 학원이냐고?

작년 가을, 그러니까 1학년 2학기부터 수빈은 학원을 다니기 시작했어. 성포동에 있는, 안산에서는 꽤 유명한 단과 전문 학원인데 그곳에서 영어와 수학을 듣고 있지. 수빈이 목표로 삼은 대학을 가기 위해 전문가들의 도움을 받기로 한 거야.

학원이 끝나는 시간이 밥집 문 닫는 시간과 비슷한 밤 10시쯤이었는데 엄마와 아빠가 번갈아 가면서 학원 앞으로 수빈을 마중하러 오셔. 고등학교 2학년이나 됐으니 혼자서 충분히 버스를 타고 귀가할 수도 있지만 부모님은 한사코 직접 태우러 오시는 거야. 하루도 안 거르고 말이지.

고등학교에 진학한 이후로 수빈을 매료시킨 과목이 있었는데 그게 바로 한국사야. 그래서인지 그 수업 시간만 되면 수빈의 두 눈은 별빛보다 더 반짝였어. 사학자라는 자신의 미래를 꿈꾸기 시작했지. 그리고 성균관대학교 사학과. 똑 부러진 게 정말 수빈답기도 하지. 그 미래로 가는 경유지까지 아예 확정을 해 버린 거야.

목표가 정해진 수빈은 정말 열심히 공부하기 시작했어. 그리고 젊을 때 견문을 넓히기 위해 유학이나 교환학생 같은 프로그램도 머릿속에 그리기도 했는데 아빠는 쉽게 동의하지 않으셨어. 난 그런 아빠의 속을 알지. 무남독녀 외동딸이 너무 금쪽같았거든.

수빈이 그 생각을 한 데는 이유가 있어. 1학년 2학기에 학교에서 만난 친구가 있었는데 프랑스에서 온 케이틀린이라는 이름의 교환학생이야. 영어로 의사소통이 가능했던 수빈과 금세 친해져서 자주 어울려 다닌 친구인데 한솔지라는 한국 이름도 갖게 된 아이야.

마음은 이미 사학자

2학년 겨울 방학에 그 프랑스 친구의 집에 가서 며칠 동안 지내다 오기로 약속까지 했는데 그것만큼은 부모도 허락하셨어. 그 친구와 일주일 뒤에 가게 될 수학여행을 함께하지 못하는 걸 수빈은 못내 아쉬워하고 있지.

사실 수빈도 처음엔 수학여행을 안 갈까 했어. 단체로 우르르 몰려다니는 데 적응이 잘 안 될 것 같았거든. 하지만 딸이 평생의 추억거리를 친구들과 함께하지 못할까 봐 걱정한 부모님의 설득으로 마음을 바꿨어.

요즘 수빈에겐 고민이 하나 있어. 같은 반 친구인 하영의 끈질긴 권유로 그 애가 다니는 교회를 일요일마다 다니기 시작한 지가 제법 됐는데 아직 그 예배에 적응을 못 하고 있는 거야. 아주 어릴 때부터 할머니 따라 다녀서 그런지 절에는 언제 가도 마음이 편한데 교회에서는 설교를 듣든 찬송가를 부르든 어색하기만 한 수빈의 표정을 난 매번 보거든.

그런데 수빈은 하영이뿐 아니라 교회에서 보는 친구들을 모두 좋아했어. 수빈 눈에 그 친구들은 늘 밝고 매사에 긍정적이었기 때문이야. 그래서 '믿음이 생기게 해 주세요'라는 작정기도문까지 써 놓았지만 일요일 아침마다 교회를 갈까 말까 망설이는 건 변함이 없지 뭐야. 수학여행 중에 어떻게든 짬을 내서 자신의 고민을 하영에게 털어놔야겠다는 수빈의 마음이 보여.

"수빈아, 이걸 꼭 배워야 돼?"

"당연하지. 학원 앞에서 무작정 기다리지 말고 이걸 보내, 엄마. 알아두면 엄청 요긴하거든."

지금 수빈은 거실에서 엄마에게 문자 보내는 법을 가르치고 있어. 학원 끝나는 시간이 때론 늦을 때가 있는데 매번 전화도 못 하고 기다려야만 하는 엄마가 안쓰러웠던 거야. 아직 접이식 핸드폰을 쓰는 부모는 카톡은 물론이고 문자도 모르셔.

하지만 이렇게 엄마를 문자의 세계에 초대해 놓으면 언제든 친밀한, 때로는 은밀한 대화도 모녀지간에 나눌 수 있게 되는 거지. 수빈은 벌써 여행지에서 엄마와 문자를

주고받고 있을 자신의 모습을 그리고 있어.

엄마에게 문자를 가르치고 방으로 들어간 수빈이 늦은 시간임에도 책상에 앉네. 자신이 원하는 걸 얻기 위해선 어느 것 하나 소홀할 수 없는 걸 알고 있는 게 분명해.

수빈의 마음은 이미 사학도야. 알지?

지현이의 기도

안산 단원고 2학년 2반 **남지현**

1. 첫째 언니, 둘째 언니와 찍은 사진.
2. 여섯 살 때 유치원 체험학습 가서 찍은 사진(잔머리가 많고 귀가 쫑긋하고 예쁜 사진).
3. 2학년 새 학기가 되고 얼마 지나지 않았지만 정말 친해진 친구 세영이(왼쪽)와.

지현이의 기도

하늘빛이 그대로 들어와 앉은 바닷가. 맑고 깨끗한 물 아래 빛나는 돌멩이를 줍는 태몽을 꾸고 나서 1998년 1월 21일 보석처럼 빛나는 지현이가 태어났다. 세상에 나오기 전 지현은 엄마 배 속에서 거꾸로 있었다. 지현이의 외할머니는 다리를 쓰지 못하는 아이가 나올까 봐 마음을 많이 쓰셨고 누구보다 안쓰럽게 걱정한 사람은 지현의 아버지였다. 어린 아기가 다리를 펴지 못하고 있었으니 얼마나 힘들었을지를 생각하며 지현의 아버지는 아기의 다리를 쓰다듬어 주었다. 태어날 때는 걱정 속이었으나 지현이는 매우 씩씩한 아이로 자라났다.

"울라, 울라!"

거울 앞에서 엉덩이를 오른쪽 왼쪽으로 흔들며 춤을 추는 세 살배기 지현이. 작고 귀여운 이마에 땀이 송골송골 맺혔다. '매이지 매이지'라고 웅얼거리면서 노래도 불렀다. 지현의 눈엔 거울 속에 있는 자신이 마치 가수처럼 보였다. 지현의 엄마와 언니들이 어린 지현이 부르는 알 수 없는 노랫말이 재밌어 박수를 치면 지현은 더욱 신이 나서 춤을 추었다. 어린 지현은 춤과 노래뿐만 아니라 아는 것도 많았다. 달력에 있는 숫자도 잘 맞추고 어려운 자음자인 'ㄱㄴㄷ'도 쓸 수 있었다.

밝고 호기심 많은 지현이 네 살 때의 일이다.

"아! 너무 예쁘다."

어린 지현은 초롱초롱한 눈망울로 자신을 바라보는 강아지가 너무 신기했다. 보드

라운 털이며 콧잔등이 촉촉이 젖은 강아지를 따라 집으로부터 멀어져 갔다. 아장아장 걸어갔다. 하염없이 걸어갔다. 한참을 걷다 보니 너무 멀리 왔다. 덜컥 겁도 났을 법한데 씩씩한 이 꼬마 아가씨는 아무렇지도 않게 집을 향해 발걸음을 돌렸다.

"지현아! 우리 아가!"

없어진 지현이를 찾아온 동네를 헤매다 눈물범벅이 된 엄마 앞에 지현이가 나타났다. 엄마는 지현이를 얼른 껴안았다. 지현이는 울지 않았다. 길을 나섰던 사실이 하나도 두렵지 않았고 자신을 애타게 찾고 있었을 부모님 생각을 하지 못했기 때문이다. 지현을 찾은 아빠도 안도의 숨을 내쉬며 지현을 따뜻하게 안아 올렸다.

겁이 없고 대담한 놀이를 좋아한 지현이는 집 안보다는 바깥세상이 늘 새롭게 빛나고 끌리는 곳이었다. 그중에 놀이터는 지현이에게 수많은 말을 건네는 친구였다. 그리고 놀이터에서 친구와 노는 시간의 지현은 상상 속의 나래를 한껏 펼칠 수 있었다. 한번은 놀이터에서 친구를 모래밭에 눕혀 놓고 모래로 친구의 몸을 죄다 덮어 주어 엄마를 당혹하게 한 적도 있었다. 모래가 이불로 변신하는 놀이였던 것이다.

유치원에서 그림을 그릴 때도 지현이는 자신의 생각을 잘 드러내었다. 가족의 모습을 그리는 시간이었다. 활짝 웃고 있는 예쁜 엄마를 제일 먼저 그리고, 그 곁에 우뚝 서 있는 믿음직한 아빠를 그렸다. 엄마와 아빠의 손을 잡고 활짝 웃는 자신을 그렸다. 주름치마도 입히고 머리도 예쁘게 꾸며 주었다. 지현의 마음에 자신이 그린 모습이 흡족하였다.

'우리 언니들은 나보다 조금 못생기게 그려야지.'

예쁘고 고운 엄마와 지현이 그리고 멋진 아빠 곁에 조금 못생긴 언니를 그렸다. 치마 대신 바지를 입혀 주면 언니들은 덜 예뻐 보일 것이었다. 눈을 그렸으되 길고 고운 속눈썹을 그려 주지 않으면 못생긴 언니는 완성되는 것이었다. 장난꾸러기 지현이는 그림 속에서 엄마 아빠의 사랑을 독차지하는 공주였다. 실제로도 집에서 넘치도록 사랑받는 막내였지만.

활달하고 명랑한 성격의 지현은 와동초등학교에서 생애 첫 미니 북을 만들었다. 자

신의 성장 역사를 표현하는 사진을 우선 골라야 했다. 지현은 자신의 최초 사진은 엄마가 간직하고 계신 태아의 모습, 그러니까 초음파 사진이라고 생각했다. 그런데 아무리 들여다보아도 이게 자신의 모습인지 알 수가 없었다. 그래서 지현은 초음파 사진 아래 아주 솔직하게 쓰기로 마음먹었다.

'내가 엄마 배 속에 있을 때 사진인데 솔직히 잘 몰라보겠다!'

두 번째로 지현이가 고른 사진은 아빠가 예쁘게 옷을 입혀 주고 찍어 준 사진이다. 그 순간이 지현은 생각이 나지 않았지만 사진 속의 아기가 방실거리고 있는 것을 볼 수 있었다. 그리고 기분이 아주 좋았다고 또박또박 적었다.

그다음 사진으로는 짱구와 함께한 사진을 선택했다. 짱구와 지현이는 서로 좋아하는 사이였다. 한번은 짱구가 지현이 볼에 뽀뽀를 하였고 지현이도 싫지 않았다. 짱구는 지현이를 무척 좋아했다. 지현이는 짱구와 함께 뽀뽀를 했다는 이야기를 책에 써넣으면서 지금 짱구는 어디서 무엇을 할까 궁금했다.

초등학교 2학년 때부터 지현이는 매일 성경 노트를 쓰기 시작했다. 하루도 빠뜨리지 않고 꼼꼼하게 적어 갔다. 어느 날은 힘들어서 쉬고 싶을 때도 있었다. 하지만 자신과의 약속을 꼭 지키고 싶었다.

성경 노트를 쓰면 교회 선생님께서 "지현이 충열이 생일잔치 갔다 와서도 성경을 아주 잘 썼구나"라는 칭찬의 글을 써 주었다. 그런 말이 없는 날엔 지현이 혼자서 "메롱"이라고 써넣으며 웃기도 했다. 그리고 공책의 마지막 장에 '기도 제목'을 정하여 기록하였다.

시험 잘 보게 해 주세요. 아빠 엄마 언제나 건강하게 해 주세요. 착한 딸이 되게 해 주세요. 영어 예배부 찬양팀 되게 해 주세요. 선생님에게 사랑받는 지현이가 되게 해 주세요. 우리 가족 언제나 행복하게 해 주세요.

이 기도 제목을 정하고 지현이는 두 손을 모아 기도를 시작했다. 가족이 잠든 밤에

지현이의 기도

도 홀로 깨어 기도하였고 교회에서 기도 시간에도 간절한 마음으로 고개를 숙였다. 어렸지만 속이 꽉 찬 지현의 눈가에 눈물이 맺힐 때도 있었다.

지현이가 성경 노트만큼 정성을 기울인 것은 일기였다. 자신의 하루를 돌아보고 마음을 표현하는 일이 지현이는 좋았다. 일기를 쓰면서 미래에 대한 꿈이 싹트기 시작했던 지현은 질문이 많아졌다.

"엄마는 내가 무엇이 되었으면 좋겠어?"

눈빛을 반짝이며 조잘거리는 지현을 엄마는 흐뭇하게 바라보기만 하셨다. 그저 곁에 있어 주기만 해도 사람을 행복하게 하는 지현이었기에.

초등학교 저학년 때의 어느 날. 바로 위 언니가 지현이 머리를 펴 주었다.

그날의 느낌을 지현이는 일기로 써 내려갔다.

12월 14일 수요일

제목: 길어진 내 머리

나는 오늘 머리를 폈다. 우리 서현이 언니가 머리를 펴 주었다. 마음이 뿌듯하였다. 내가 꼭 공주 같은 생각이 들었다. 머리를 피니깐 내 머리가 더욱 길어졌다.

초등학교 때 지현이는 헤어 디자이너가 되고 싶은 꿈을 잠시 꾸었다. 헤어 디자이너가 되려면 유학도 다녀와야 한다는 엄마의 말에 지현이는 고개를 저었다. 거창한 헤어 디자이너가 아니고 동네 사람들 머리를 예쁘게 만들어 주는 동네 미용사가 되고 싶다고. 늘 가까이 있는 사람들을 아름답게 만들어 주는 일이 지현이는 더욱 즐거웠다. 그래서 초등학교 5학년 때는 머리 모형도 사 달라고 하고, 나중에 중학교 때는 미용 학원도 보내 달라고 하였다.

지현이는 유머도 풍부해서 엄마 아빠에게 효도 쿠폰과 상장을 재미있게 만들어 선물했다. 세상에서 이런 이름의 상은 하나밖에 없을 것이다.

하트 뽕뽕상

아빠, 엄마

위 어른은 막내 지현에게 항상 사랑을 듬뿍 주었으므로 이 상을 수여합니다.

2010년 2월 11일

지현 교장 사랑해 印

엄마 아빠를 생각하는 마음에 지현이는 '하트 뽕뽕상'을 만들면서 행복한 웃음을 지었다. 특히 가족을 위해 늘 힘들게 일하시는 아빠를 걱정하는 마음이 컸다. 아빠가 손을 다쳐서 병원에 입원해 있었는데 그때 지현이는 마음이 많이 아팠다. 가족을 위해 일하시느라 늘 애쓰시는 아빠의 주름이 깊어 보이기 시작한 것도 그때부터였다.

지현이는 자신의 꿈보다는 아빠, 엄마, 언니들을 위한 기도를 더욱 열심히 했다. 교회 수련회에서 서로의 기도 제목을 나눌 때도 지현은 가족을 위한 기도를 제일 앞자리에 두었다. 교회의 벗들도 그런 지현이를 기특하게 여겼고 무척 좋아했다. 오예진, 한은지, 정재윤, 한효정. 이렇게 다섯이 함께 뭉쳐 다니면서 찬양도 열심히 하고 교회 활동에도 적극적이었다.

하루는 지현이가 재윤이에게 편지를 쓰고 있는데 재윤이에게서 전화가 왔다. 그때 마침 지현이가 좋아하는 배우 이민호가 티브이에 나왔다. 드라마를 엄마와 함께 보면서 재윤이와 통화를 했다. 그 모습을 본 엄마가 물었다.

"재윤이가 네 남자 친구니?"

지현과 재윤은 엄마의 이야기를 듣고 한참을 웃었다. 둘이는 그렇게 오글거리는 우

정을 쌓아갔다. 지현이는 재윤이 생일에 클렌징크림을 선물하며 핑크색 전지에 긴 편지를 함께 주기도 하였다. 수련회에 가서 재윤이가 자신과 관련된 개인적인 이야기를 어렵게 꺼냈을 때, 지현이는 아주 안쓰러운 마음으로 "네가 그렇게 힘들었을지 몰랐어. 미안해"라고 말하며 따스하게 재윤이를 안아 주었다. 재윤이는 고맙고 듬직한 친구인 지현이의 긴편지를 그때 또 새 되었다. 또히 재윤이는 지현이의 패션 감각을 부러워했다. 눈썹을 잘 다듬는다든지 옷을 잘 맞춰 입는 법, 특히 청바지에 받쳐 입은 헐렁한 주황색 티셔츠가 그렇게 멋져 보일 수가 없었다.

사람을 좋아하고 잘 사귀는 지현이는 재윤이뿐만 아니라 의자매처럼 지낸 혜미와도 많은 시간을 보냈다. 밖에서 우연히 마주치면 마치 트램펄린을 타는 아이처럼 깡충깡충 뛰면서 혜미를 반기는 지현이가 재윤에겐 더없이 귀여웠다. 지현이는 혜미보다 나이는 어리지만 친구 같은 존재로 느껴졌다. 지현은 혜미에게 고민이 있으면 다 털어놓으라고 자신은 입이 엄청 무겁다고 이야기했다. 수다를 잘 떨지만 실제로 고민을 들어 주는 데는 과묵한 지현이었다. 그리고 누구의 이야기를 들어 주어도 그 사람의 마음에 생긴 우물의 그림자를 들여다볼 줄 알았다.

그런 공감의 품을 넉넉히 가지고 있는 지현이를 효정이도 예진이도 사랑하였다. 예진이가 지현이 집에서 자는 날은 지현이가 밤새 예진의 고민을 들어 주는 상담자 노릇을 하였다.

꿈이 많고 자주 바뀌는 시기의 친구들은 늘 꿈에 대한 이야기를 많이 나누는데 효정에게 지현은 이렇게 말했다.

"난 많은 사람을 도와주고 싶어. 행복하게 해 주고 싶어."

그때 지현이의 눈 속에서 빛나는 별 하나를 효정은 보았다. 효정은 지현이 참 근사하게 느껴졌다. 교회에서 함께 기도하고 활동하며 정을 나눈 친구들은 우정의 반지를 만들었다. 지현이 곁에 하나님이 계시고 그 하나님이 우리와 함께 계신다는 뜻으로 'Immanuel'이라는 글자가 반지에 새겨졌다. 예진-지현-하나님-효정-은진-재윤으로 이어지는 사랑. 둥근 반지처럼 서로의 손을 잡고 마음을 나누는 우정은 지현에

게 늘 삶의 동력이었다.

　사람 사귀는데 막힘이 없고 성정이 온후한 지현에게는 교회 친구들 못지않게 우정을 나눈 친구들이 있었다. 중학교 때부터 사춘기 풋풋한 슬픔과 기쁨을 함께한 벗들. 고하영, 김은지, 김연희, 김아현, 조수빈, 백은비.

　은지네서 함께 지내고 싶은 날, 외박을 싫어하시는 지현의 어머니 허락을 받아 내기 위해 지현은 탁월한 연기력을 발휘했다. 절박하고 아련한 마음을 전하기 위한 표정 연기에 지현의 어머니는 다 알면서도 속아 넘어가는 일이 즐거웠다. 막내의 재롱은 언제 보아도 귀여웠다. 허락을 받아 낸 지현이 뛸 듯이 기뻐하면 은지는 그 모습이 그렇게 예쁠 수가 없었다.

　은지의 어머니께서 몸이 편찮으셔서 검진을 받았던 날, 중병일지도 모른다는 소식에 은지는 무거운 마음으로 학교에 갔다. 가자마자 지현이를 찾았고 지현이에게 말했다. 수업 시작하기 3분 전인데 지현이는 은지의 손을 이끌고 학교 뒤편으로 가서 은지의 마음을 어루만져 주었다. 친구의 아픈 마음을 위로하는 지현에게 수업 시작을 알리는 수업 종은 중요하지 않았다. 그런 친구 지현을 은지는 더없이 좋아했다.

　중학교 2학년 마지막에는 연희와 같이 짝을 하였다. 연희는 지현에게 편지를 쓸 때면 재미있게 부르는 재주가 있었다.

　　"안녕! 거지현, 에이포용지현, 나뭇가지현, 강아지현, 보물단지현, 연희빠!!!"

　이렇게 시작하는 편지를 읽을 때면 지현은 절로 웃음이 나오곤 했다. 연희는 지현을 살찌게 하려고 은지랑 집에서 먹을거리를 만들면서 '돼지현' 하고 부르고 싶어했다. 뼈 구조가 자신과 다르다면서 지현을 부러워하던 연희는 하루가 멀다 하고 카톡으로 서로의 일상과 안부를 챙겼다. 그리고도 학년 말에 중학교 3학년 반이 결정될 때도 연희와 지현은 같은 반이 되어 서로 박수를 치고 무척 좋아했다.

　친구들은 지현이가 들려주는 드라마 이야기에 푹 빠져 있었다. 지현이는 실제 드라

마보다 이야기를 더 재밌게 구성하는 능력이 있었다. 그리고 자신이 알고 있는 사실을 드라마와 함께 섞어서 이야기를 해 주니 친구들이 재미있어 하였다. 개그맨처럼 재기가 묻어나는 말투와 대장군처럼 호탕한 웃음을 섞어서 이어지는 지현이의 이야기는 주위 사람들을 행복감에 휩싸이게 하는 힘이 있었다.

중학교 3학년이 되면서 지현은 인소가, 권혜린, 김혜민, 정영수와도 친하게 되었다. 지현은 친구들과 뛰어노는 것을 즐겼다. 런닝맨 놀이, 눈 감고 하는 숨바꼭질, 술래잡기, 품바 게임, 제로 게임, 프라이팬 놀이…… 다른 아이들은 똑같은 놀이를 해도 시시해서 이내 하다가 말아 버리는데 지현이와 친구들은 새로운 생각도 덧붙이고 또 지현이 특유의 장난이 섞이니 똑같은 놀이를 계속해도 늘 재미있었다.

만나면 늘 웃음이 넘쳐 나는 지현과 친구들은 거리극 축제에 가서 불꽃놀이 구경하는 것도 좋아했다. 특히 지현은 불꽃의 화려한 색과 현란한 움직임을 좋아해 환호성을 지르곤 했다. 어두운 밤하늘에 꽃처럼 수 놓이는 그 아름다운 광경을 지현은 좋아했다.

지현과 친구들에겐 전통이 하나 있었다. 그것이 언제부터였는지 모르지만 크리스마스엔 함께하는 것이다. 그날은 어디를 가도 사람이 많을 테니까 주로 중앙동을 무대 삼아 돌아다녔다. 호기심에 어른들 몰래 술도 마셔봄직한데 그런 것은 나중에 졸업할 때 해 보자는 약속을 하면서 아주 건강하게 놀았다. 지현이와 친구들은 나중에 고등학교를 졸업하면 다 같이 멀리 여행을 떠나자는 약속도 하였다. 그리고 어른이 되어 다들 엄마가 되었을 때, 자신이 낳은 자식들을 소개해 줘서 친구하도록 만들자는 약속까지 하였다. 아이 엄마가 되어 있는 지현이와 친구들의 모습, 그리고 지현이와 친구들을 쏘옥 빼닮은 예쁜 아이들을 상상하면서 모두 행복하였다.

친구들 중 첫 번째 고민 상담자 역할을 많이 한 지현이. 친구들이 고민이 생기면 지현이와 제일 먼저 이야기를 나누었다. 지현이 역시 친구들에게 먼저 고민을 털어놓기도 했다. 지현이가 좋아하는 남자 친구가 생겼을 때에도 친구에게 알리고 친구들은 함

께 생각을 이야기했다. 마음을 나누다 보면 서로에게 좋은 친구가 되어 주는 것 같아서 친구들은 지현이를 유달리 좋아했다.

한번은 연희가 제일 친하게 지낸 친구랑 서운한 것이 쌓여서 싸웠을 때도 지현이가 중재자 역할을 훌륭하게 해내어 화해하도록 돕기도 했다. 지현이는 그렇게 친구들 사이에서 의젓하고 생각이 깊은 존재로 자리했다.

지현이 중학교 절친 그룹은 고등학교에 진학하면서 각기 다른 학교를 가게 되었다. 새로운 친구를 사귀게 되고 그러다 보면 만나는 시간이 줄겠지만 그래도 변함없는 우정을 나누자고 반지를 샀다. 다들 돈이 없는 학생들이니 그냥 문구점에서 파는 것 중에 예쁜 것으로 골랐다. 지현이는 그 반지가 마음에 들었다. 비록 값싼 반지이지만 친구들과 하나로 이어진 느낌이 좋았다. 지현이와 친구들은 나중에 꼭 돈 모아서 녹슬지 않고 더 좋은 반지를 맞추기로 약속하였다. 반지에는 수빈이와 아현이가 생각해 낸 글귀가 새겨져 지현이의 마음에 울림을 주었다. 그 울림은 작은 원에서 시작된 둥근 소리였지만 하늘과 땅, 사람과 사람을 이어 주는 떨림이 되고 있다.

We always exist around you. (우리는 항상 너의 주변에 있다.)

그렇다. 지금도 여전히 지현이 곁에는 가족과 친구들이 함께 있다. 하늘공원에 자주 들러 슬그머니 편지를 놓고 가는 다인이. "안녕? 애기!"라고 부르며 하트 모양의 편지지에 그리움을 적는 친구 현경이. 귀여운 만화 캐릭터를 그려 다녀가는 은비. "엄지! 너의 영원한 사랑"인 수빈이. 혜진이, 소망이 그리고 주이. 사랑하는 엄마와 아빠, 언니들. 그래서 지현이는 오늘도 행복하다. 우리와 함께.

괜찮아요? 괜찮아요!

안산 단원고 2학년 2반 **박정은**

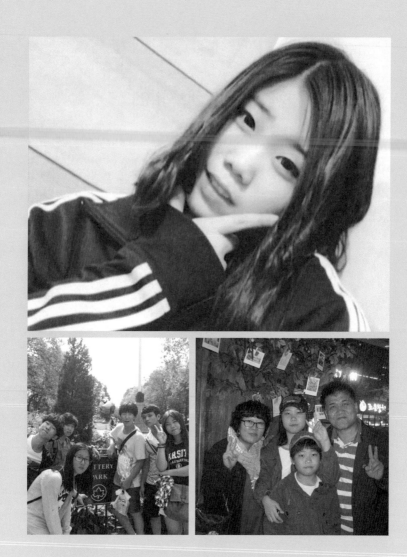

1. 마음먹고 찍은 셀카. 긴 머리로 양 볼을 살짝 가리고 가윗!
2. 고등학교 1학년 여름 방학. 교회 친구들과 간 미국 여행에서. 맨 오른쪽이 정은.
3. 야간 자율 학습 후 온 가족이 심야의 탈주. 사진기를 든 아버지나 어머니가 사진에서
 빠지기 마련이라. 특별히 카페 직원에게 부탁하고 포즈를 잡았다.

괜찮아요? 괜찮아요!

석양을 받아 친구들의 얼굴이 붉고 환했다. 그러나 바람은 매섭게 찼다. 자, 요 앞에 있는 선까지만 중학생 시절이라 치자. 이제 그 선을 넘으면 우리는 고등학생이 되는 거다. 디스코팡팡도 노래방도 끝, 아주 끝은 아니겠지만 거의 못 갈 테니 끝이나 마찬가지다. 아, 엑소 오빠들, 나의 디오, 미안해요. 앞으로 3년간은 잘 챙겨 드리지 못할 거예요.

"하나, 둘, 셋!"

박정은은 친구들과 손에 손을 잡고 뛰어올라, 발길에 다져진 눈 위에 운동화 옆 축으로 그려 놓은 선을 넘었다. 한 교회에서 유치부 때부터 함께 자라 온 친구들로, 초등학교, 중학교 올라갈수록 학교가 갈렸고 고등학교는 더욱 갈리겠으나 끄떡없이 한 팀이었다. 열심히 공부해서 대학에 가고, 하나님의 향기를 풍기는 어른이 되자! 다양한 분야에서 각기 으뜸이 되어, 같이 일하고 같이 여행 가고 같이 사역하자! 2013년 1월 시화방조제, 중학교 졸업식과 고등학교 입학식을 이들은 자기들끼리 미리 치렀다.

뺨이 얼어서 돌아온 딸이 제 방으로 들어가 버리자, 어머니 권희정은 닫힌 방문을 쳐다보았다. 여행담을 쏟아 내지 않다니 딸답지 않았다. 찬장에서 식초를 꺼냈다가 도로 넣고, 어머니는 흐르는 수돗물을 급히 잠갔다.

정은은 침대에 벌렁 누웠다. 대학 입시의 지옥문이 열린다. 다들 나더러 문과 쪽이라지만, 내가 좋아하는 요리는 이과, 자신 있는 디자인은 또 예체능 계열이다. 그리고 보

면 나는 공부만 빼고는 다 꽤 하는 것 같다. 하지만 하필 그 공부가 제일 문제다. 공부를 잘하려면 흥미를 가져야만 한다. 그런데 흥미를 가지기 위해서는 질리지 않을 만큼 적당히 해야 하건만, 적당히 하다가는 대학에 못 간다…… 난 뭐가 될까?

남동생 박주원이 들어와 책꽂이에서 한동안 안 보던 그림책을 빼서는 옆에 걸터앉았다. 어젯밤 자기 전에 같이 몰래 라면 무쉬 먹은 걸 오늘 아침 동생이 어머니에게 실토해 버렸기 때문에, 둘은 냉전 중이다. 딴에는 화해 신청이라고 동생은 엉덩이로 슬슬 밀기 시작했다. 아 놔, 인생의 무게를 네가 알겠냐, 정은은 벽으로 돌아누워 버렸다. 그랬더니 녀석은 아예 침대에 올라앉아 낑낑 용을 썼다. 평소에 침대에서 서로 밀어내기를 할 때면 여섯 살이나 나이 차이가 나는 동생이 귀엽고도 안쓰러워 정은이 떨어져 주기도 하지만, 이번만큼은 발로 툭 밀었다. 쿵!

이럴 수는 없다! 주원은 눈에서 서러운 눈물이 쏙 나오고, 화가 나서 얼굴이 엉덩방아를 찧은 엉덩이보다도 더 화끈거렸다. 말다툼하며 걷다가도 다리 아프다면 업어 주던 누나가, 초등학교 상급반 형들이 못살게 군다고 했더니 자기 친구 100명을 데려오겠다며 씩씩대던 누나가! 침대에서 반쯤 일어나 내려다보는 누나의 걱정스러운 표정이 주원을 더욱 흥분시켰다. 으아…… 업.

정은이 뛰어내려 오른손으로 동생의 입을 틀어막고 왼팔로는 머리통을 끌어안았다. 그리고 콧구멍을 벌름대며 몸부림치는 동생을 제 가슴에 대고 머리를 숙여 감쌌다. 초인종이 울렸다. 아버지 박병상이 귀가했다.

"오, 뷰티풀!"

낙지볶음은, 뭐 고추장이 들어간 볶음은 다 그렇지만, 언제 봐도 아름답다. 정은은 두 팔을 세워 팔꿈치를 턱 밑에 모으고 부르르 떨었다. 딸의 표정을 주시하던 어머니는 얼른 접시를 밀어 주었다.

"요즘 학생들 욕 너무 해! 혹시, 너도 하니?"

고등학교 학생 주임, 태권도 학원 관장을 역임한 아버지가 또 어디선가 못마땅한 장면을 목격했는지 딸에게 물었다. 정은은 배시시 웃었다. 아버지가 놀라서 적어 보라

하자 종이와 펜을 가져다 좋아하는 음식 목록 적듯 써 내려갔다. 주원이 끼어들었다.

"누나 '이응'(더 이상 대화하지 않겠다는 뜻의 냉정한 '응')도 하잖아."

"그건 욕 아니거든!"

"하나님께서 주신 정결한 입술로 이런 말을 해서야 되겠니? 기도하자."

아버지의 식기도로 시작된 저녁 식사는 다시 아버지의 회개 기도로 끝났다.

티브이 앞에 아버지가 큰대자로 눕고, 양쪽에 어머니와 딸이 한쪽 팔씩 베고 누웠다. 차지할 팔이 없는 아들은 아버지의 다리 사이에 누웠다. 이 집의 주말 저녁 풍경은 대개 이랬다. 정은이 꼽는 재산 목록 1호는 가족, 여가의 제1순위도 가족 모임이었다. 개그 프로에 천장이 떠나가라 웃어 젖히는 딸 때문에 어머니는 웃음이 나왔다.

'울쩌니(우리 정은이) 아직 사춘기 아니네. 딴 애들보다 늦나? 설마 벌써 지나간 건 아니겠고……'

정은은 생일이 한 해의 마지막 날인 12월 31일이라, 태어나자마자 두 살을 먹었다. 친가 쪽으로나 외가 쪽으로나 첫 손주였다. 귀한 첫 손주가 행차하는 날에는 조부모님이 집 앞에 나와 기다리곤 하셨다. 한 빌딩의 3, 4층을 전부 빌려 아버지는 태권도 학원을, 어머니는 피아노 학원을, 이모는 미술 학원을 운영했으므로, 정은은 따로 놀이방에 갈 필요가 없었다. 아침이면 부모님과 함께 출근해서 학원 사무실들을 오가며 놀고, 좀 더 커서는 훨씬 큰 오빠, 언니들 틈에서 배우고, 저녁에 함께 퇴근했다. 24시간 가족 품에서 지냈으며 남의 손에 맡겨진 적이 없었다. 6년간이나 혼자서 사랑을 듬뿍 받은 덕분인지 정은은 동생이 태어나도 시샘이 없었다. 여유롭고, 치과에서도 무덤덤할 만큼 배포가 컸다. 학원 발표회 준비가 부족하여 부모가 가슴 졸여도, 정작 본인은 눈 하나 깜짝 않고 무대에 올라 역할을 마쳤다.

누구도 시키지 않았건만 어린 마음에 원칙이 있었다. 태권도 학원생들과 줄지어 복도를 이동하다가 어머니를 만나면 굳이 모른 척했으며, 피아노 학원이나 미술 학원에서는 아버지가 들어와도 그 순간의 원장님께만 집중했다. 세 학원의 원장들은 가끔 서

로 눈을 찡긋해 가며 웃었다. 정은은 규율에 철저하고 인내심이 많은 아이였다. 유치부생 중에서 유일하게 태권도 기본 24 동작을 끝까지 따라 하더니, 초등학교 입학 전에 1품(어린이 단 체계)을 따내고 졸업 무렵에는 3품이었다.

초등학교 4학년 때, 정은의 양친은 경영이 여의치 않아 학원 문을 닫아야 했다. 한창 재미있게 다니던 녘이 히히 프루그램을 더분가 중단해야겠다는 말을 듣고, 딸은 눈에 눈물이 글썽글썽했다. 그게 다였다. 딸이 떼쓰지 않아서 부모는 마음이 더 아팠다.

양친이 각기 직장에 나가게 됐으므로 정은이 방과 후에 동생을 돌보았다. 자기가 그 나이 때 누렸고 지금 동생은 못 누리는 것들이 떠올랐다. 첼로, 드럼, 더 넓은 집, 툭 하면 학교를 조퇴하고 놀러 갔던 놀이공원, 계곡과 바다. 부모님과 꼬박 함께하던 나날들. 동생과 간식 나눠 먹고 나란히 누워 벽에 발을 걸친 채 누나가 지어내는 밑도 끝도 없는 이야기들은, 하여튼 결말에 이르면 등장인물 모두가 행복해졌다. 햄스터, 고슴도치, 열대어, 사슴벌레, 소라게, 장수풍뎅이…… 호기심 많은 동생이 난데없이 들고 들어오거나 제가 책임지겠다고 수없이 맹세하고 사들이는 애완동물들도, 결국은 누나의 몫이었다. 동물을 못 만지는 어머니는 옆에서 쩔쩔매고 정은이 그들을, 수명이 길면 몇 년씩, 먹이고 집을 청소해 주었다. 중학생이 되어 종합 학원까지 다니면서도 깜빡하거나 미룬 적 없고, 불평 한마디 없었다. 주말에 이모가 데려온 조카도 탈이 나자, 아침에 어른들보다 먼저 일어나 죽을 데워 떠먹이고 있었다.

하루는 근무 중인 어머니에게 주원이 전화했다. 누나가 아파서 학원 못 가고 집으로 왔는데 이마가 뜨겁다는 것이었다. 어머니가 서둘러 집에 와 보니 딸은 몸살로 뻗어 있고, 점심때 학교 급식도 못 먹었다 했다. 우선 약을 먹이고 흰죽을 쑤었더니 딸은 한술을 힘겹게 넘겼다. 죽도 못 삼킬 만큼 병이 심한가 해서 어머니는 철렁했다.

"많이 아파?"

"엄마가 숨도 못 쉬고 뛰어왔잖아요."

딸은 목멘 소리로 대꾸했다. 자신이 숨을 헐떡이는 줄도 몰랐던 어머니는 목마저 메어 버렸다.

언젠가부터 남매가 부모를 밀어내고 생일과 기념일의 이벤트를 주도했으며 각본, 연출, 무대감독은 정은, 주원은 그 외 스태프와 다수의 배역이었다. 촛불 아래 진지한 편지 낭독, 누나의 피아노 반주에 동생의 춤과 노래, 종이 인형들이 엎치락뒤치락하다 합창으로 얼버무리는 인형극 등 레퍼토리는 다채로웠다. 주원이 얼굴 반쪽만 어머니의 화장품으로 떡칠하고 나오는 엽기도, 정은이 뛰어올라 공중에서 사지를 퍼덕이는 익살스런 묘기도 있었다.

어버이날 선물은 야심작이었다. 정은은 손톱만 한 붉은 장미를 수십 개 일일이 접어 팔뚝 굵기로 엮어서는 하트 모양의 화환을 만들었다. 그런데 부모님은 화환보다 먼저 글루건에 온통 데어 버린 딸의 손을 쳐다보았다. 어머니는 안경을 올리는 척 눈물을 훔치고는 손을 꼭 잡아 주었다. 작고, 손등은 도톰하고, 손가락은 가늘고 유연한 그 손은 어머니나 아버지의 피곤한 기색을 예민하게 감지했다. 안마를 하면 그만하라 할 때까지 그치지 않고, 그만두라 하면 5분만 더 하겠다 하고, 10여 분 더 하고 나서 딸은 물었다.

"시원해요? 이제 괜찮아요?"

물론, 고등학생 정은은 어머니가 사 준 옷은 절대로 입지 않았다. 인터넷을 꼼꼼히 뒤져 남들 다 하는 유행하는 스타일은 제쳐두고, 평범하든지 반대로 입기 불편한 것들도 피하고, 털털한 듯 특색 있는 옷들만 간택했다. 패턴 무늬에는 후한 가산점을 주었다. 약간 통통한 편이라도 짧은 치마와 반바지를 고수했으며, 어머니가 안 쓰는 화장품들이 제 방의 조그만 바구니로 살금살금 이동하는 기현상과 정은은 분명히 관련이 있었다. 사복으로 만나게 되는 교회 남자애들에게는 보다 못해 한마디씩 하지 않을 수 없었다.

"초록 스웨터에 보라 스카프가 어울린다고, 너는 생각하니?"

"알았어? 네 셔츠 중에 이게 제일 낫다고."

친구들을 데리고 집에 와서 떡볶이 해 먹고, 치운다고 치워도 흔적을 싹 없애지는

못하고, 시험을 앞두고 서로 가르쳐 주려 시작한 카톡은 어느새 엑소의 근황으로 새 나가기 십상이었다.

모든 부모가 제 부모처럼 잉꼬부부는 아님을, 프라이드치킨을 시킬지라도 자식과 편을 짜서 치킨값 내기 게임을 하지는 않음을, 정은은 진작 알았다. 집안 문제로 고민 하는 친구와 말이 일고, 밥 때에 세끼를 변이놓고, 쪽지와 작은 선물을 부지런히 주 고받았다. 학교에나 교회에나 친구가 많았다. 자칭 유머의 고수이며 애교 있는 표정과 몸짓도 곧잘 하지만, 운동 시합이 붙었다 하면 투지에 불타 방방 뛰었다.

"나 자신의 능력을 신뢰하지 않는다."

학교의 진로 탐색 시간에 정은은 매번 이 항목에 동그라미를 쳤다. 성적이 영, 부모 님이 무리해서 과외를 시켜주는 영어, 수학이 더군다나, 오르지 않았다. 지난 방학 동 안 감명 깊게 읽은 책을 묻는 질문에는 힘 없이 적었다. "한 권도 읽지 않았음." 그리고 최대 목표였던 다이어트, 이소라 다이어트, 황제 다이어트, 팔뚝 기아 다이어트 죄다 실패! 자신을 한마디로 소개한다면?

"밝고 꽃 같은 사람."

매일 밤 10시쯤 야간 자율 학습이 끝나면 아버지가 차로 데리러 왔다. 딸이 바쁘신 몸이 되어 간간이 부녀간에 스파게티를 사 먹으며 하던 데이트도 못 하고, 대화할 기 회는 학교에서 집까지 가는 잠깐 동안뿐이었다.

"아빠는 네가 눈치 보지 않았으면 좋겠어. 너는 첫째라 아빠가 서툴렀지. 아빠도 아빠 하는 거 처음이었으니까. 주원이가 장난치다 다쳐도 누나라고 너를 야단치고."

"그런 건 괜찮은데요, 아빠는 정답 맨이에요. 맨날 정답만 바라잖아요."

정은은 피로로 파리한 입술을 삐죽였다.

"그래, 다 얘기해. 엄마 아빠한테는 얼굴에 철판 깔고 아무 얘기나 해도 된다니까! 예의만 지키면."

"아하하, 정답 맨!"

아침마다 못 일어나는 딸과 깨우려는 어머니의 줄다리기가 반복되었다. 급기야 어

머니가 격앙되고 딸은 눈물을 비추며 현관을 나선 날, 둘은 저녁 때 만사를 접고 대학로까지 진출해 버렸다. 영화관에서 〈겨울왕국〉을 본 후 매콤한 콩나물 불고기를 먹었다. 디저트로는 줄 서서 기다려 생과일주스를 사 들고, 공원을 거닐며 딸의 학교 동아리 이야기를 했다. 제과 제빵 동아리를 하다가 뒤늦게 방송부로 바꾸었으니, 어떻게 적응할 것인가? 둘 다 감각 있는 터, 팬시점 시찰도 빠뜨릴 수 없었다. 정은은 어머니의 팔을 두 손으로 감싸고 기대며 말했다.

"난 우리 가족을 생각하면 힘이 나요. 엄마 아빠 딸이고 쭈붕(주원의 애칭)이 누나인 게 행복해요."

진로 문제를 정은은 부모님, 그리고 하나님과 상의했다. 하나님께 제 인생의 비전을 보여 주시기를 간절히 기도했다. 교회에서 정은은 '청소년 리더'였으며 찬양단도 열심히 했다. 신앙심이 깊었다.

고등부 수련회로 갔던 미국 여행, 다들 극도로 들떠 있었다. 자유의 여신상 앞에서 유람선 표인 줄 알고 산 것는 익스트림 스포츠라 할 만치 빨리 달리는 쾌속정의 그것이었다. 물보라를 가르며 이리저리 위태롭게 쏠리면서 목이 터져라 소리 지르고, 얼굴이 아프도록 웃고, 정은은 넓은 세상을 보았다. 우리가 간다! 삶이 온다!

1인당 용돈의 총액과 1일 지출 가능 액수가 엄격히 정해져 있었으나, 정은은 첫 번째 들른 가게에서 용돈의 절반으로 아버지의 아디다스 티셔츠를 샀다. 인솔하는 선생님의 호된 꾸지람을 공손히 듣고, 남은 일정은 알뜰하게 소화해 냈다.

가능한 한 많은 것을 보기 위해 이른 아침부터 밤까지 빡빡한 일정, 점차 체력이 소진되자 각각의 성격이 드러나고 신경도 날카로워졌다. 제 한 몸 가누기, 제 짐 챙기기가 고작이었다. 여행이 끝날 즈음에야 일행은 정은이 늘 막내인 초등학교 6학년생과 함께 맨 뒤에서 걷고, 맨 나중에 도착해서 씻고 밥 먹고, 잠도 같이 잤음을 새삼 상기했다. 여행에서 돌아와 시간이 흐를수록 그 기억은 오히려 더 강해졌다.

1학년 겨울 방학 동안 정은은 전례 없이 도서관을 들락거리며 방송 관련 책들을 빌려다 읽었다. 방송 피디가 되고 싶다고, 2학년 초에는 친구들에게 수줍고도 열기 띤

얼굴로 말했다. 사람들이 하나님께로 올 수 있는 통로를 만드는 것이 제 할 일이라는 생각이 드는데, 현대의 통로란 무엇보다 방송이었다. 정은은 마침내 오랜 기도의 응답을 받았다.

2014년 4월, 수학여행을 가기 직전에 두 가지 큰일이 있었다. 우선 외할머니께서 특별히 마련해 주신 손녀 장려금으로 그토록 원하던 아디다스 운동화와 노스페이스 가방을 샀다. 어머니와 함께 눈이 빠지게 사이트를 섭렵하여 꼭 맘에 드는 것들로 주문장을 넣어 두었다. 수학여행에서 돌아오면 가방과 신발이 기다리고 있을 것이었다.

다른 하나는 출발 이틀 전 일요일, 아버지에게 된통 야단을 맞은 일이었다. 남매가 티격태격하기에 아버지가 가 보니 정은이 동생의 입을 틀어막았고, 그래서 더욱 혼이 났다.

하루 전 월요일, 양친이 전날의 사건에 대해 진중히 얘기해 보려고 외출했는데, 학교에서 자율 학습하고 있을 줄 알았던 딸이 맞은편에서 걸어왔다. 친구와 함께 수학여행에 갖고 갈 치즈과자를 사러 왔다는 것이었다. 평소에 동선을 세세히 알리는 딸이 그날따라 말도 없이 시내에 나왔다가 들켰으니 얼마나 당황스러우랴 싶어서, 부모는 "어, 어, 그래?" 하면서 어서 가라는 손짓을 했다. 딸도 더 말 않고 엇갈려 갔다.

출발 당일, 아침에는 정신이 없었고 오후 4시까지는 학교 수업이 진행됐으므로, 저녁에야 어머니는 딸과 메시지를 주고받았다.

"아빠 말씀 듣고 주원이한테 정말 미안했어요. 집안 분위기가 어두워지는 게 싫어서 제가 먼저 주원이를 제재했는데, 주원이는 화가 쌓였겠다는 생각이 들었어요. 저한테 안 좋은 영향을 받는다는 걱정도 됐어요."

예전에 주원이가 누나에게 대들자 아버지가 정말로 화를 낸 적이 있었다. 그때 정은은 매우 놀랐고, 이후로는 부모님의 눈치를 보았다. 동생이 제게 대들다가 야단맞는 것, 정은은 그걸 막으려 했다.

"아빠한테 섭섭한 느낌 남아있어?"

지연되던 배의 출항 소식과 함께 정은은 마지막 메시지를 보냈다.

"그런 거 전혀 없어요. 전 괜찮아요!"

사춘기가 있었나 싶을 정도로 천진한 딸이 일찍이 자신들을 품고 있었음을, 부모는 나중에야 깨달았다. 정은은 언제나 묵묵히 제자리를 지켰다. 나서는 법 없고 두드러지려고도 하지 않았으나, 그 빈자리는 너무나 컸다.

"이제 알았어. 너 아니면 안 된다는 걸."

한 친구는 빈 책상에 둔 편지에 이렇게 썼다.

엄마, 가끔 하늘을 봐 주세요

안산 단원고 2학년 2반 **박혜선**

1. 초등학교 5학년 때 선부동 성당에서 세례(세실리아)를 받고 엄마랑.
2. 수학여행을 얼마 앞둔 봄날, 학교 마치고 엄마랑 집으로 가는 길.
3. 초등학교 1학년 여름 방학 때 양평 용문사로 휴가 가서 아빠, 혜원 언니와 함께.

엄마, 가끔 하늘을 봐 주세요

엄마! 〈한겨레신문〉(2014년 7월 8일)에 실린 편지 잘 봤어요. 제목이 참 마음에 들더군요. "엄마가 하늘을 보면…… 좋겠다, 넌 엄마 얼굴 볼 수 있어서"라니요. 맞아요. 전 볼 수 있어요. 그런데 얼굴뿐이겠어요? 편지도 엄마 마음도 다 볼 수 있어요. 그러니 엄마, 가끔 하늘을 봐 주세요. 혹시 알아요? 어느 날 엄마도 제 얼굴을 볼 수 있을지, 또 이 편지를 읽을 수 있을지 말이에요. 손꼽아 헤아려 보니 오늘이 엄마랑 헤어진 지 500일 되는 날이군요. 늦게나마 이렇게 답장을 드려요. 부디 이 편지를 읽을 수 있길 바라요. 그땐 사랑하는 아빠와 혜원 언니도 옆에 앉혀 놓고 또박또박 읽어 주시면 고맙겠어요.

'애교쟁이 막내딸'이라고요? 에이, 엄마. 왜 이러세요. 저는 애교 없는 딸이라는 걸 잘 아시잖아요. 엄마에게도 아빠에게도 늘 그게 미안했어요. 오죽하면 제가 편지를 쓸 때마다 늘 "애교 많은 딸이 될게요"를 빠트리지 않고 썼을까요. 아시다시피 저는 속에 든 마음을 잘 표현 못 하는 아이잖아요. 마음은 안 그런데 응석도 애교도 제대로 부리지 못하고 늘 데면데면했던 것 같아요. 저도 그런 제 자신이 안타까웠어요. 지금도 그게 마음에 걸려요. 막내답게 어리광도 피우고 좀 더 살갑게 그랬으면 얼마나 좋았을까요. 그래도 그런 저를 '애교쟁이'라고 불러 줘서 너무 고마워요.

편지 첫머리부터 제 눈 걱정하시는 이야기네요. 제가 눈이 나쁜 건 엄마 아빠 탓이

아니에요. 병원에서 아무리 선천적이라고 해도 일부러 그런 것은 아니잖아요. 엄마 아빠 두 분이 사랑해서 저를 낳아 주신 것만으로도 저는 행복해요. 저를 낳을 때 난산으로 고생하셨잖아요. 거꾸로 있어서 결국 수술까지 하면서 고생하신 거 다 알아요. 난산 도중에 제가 태변을 좀 먹었다는데, 그것 때문에 장도 안 좋아지고 눈도 나빠졌다고 생각하시는데 그러지 마세요. 다리는 셋은 하늘의 뜻이잖아요. 비록 여섯 살부터 안경을 껴야 했지만 엄마 아빠, 언니 얼굴 충분히 볼 수 있었어요. 아름다운 세상도 마음껏 봤어요. 그러니 제 눈 나쁜 거, 안경 쓴 거에 대해서 더는 미안해하지 마세요.

생각해 보면 엄마, 아빠가 가장 어려울 때 제가 태어났죠. 때는 1997년 11월 1일 밤 9시 35분, 나라 전체가 IMF 위기로 분위기가 뒤숭숭하던 때였으니 오죽했겠어요. 아버지의 일도 점점 어려워지던 때에 저까지 태어나는 바람에 더 힘드셨겠죠. 제가 태어나고 딱 20일 뒤에 정치권은 IMF 구제 금융을 수용하는 바람에 나라 전체가 허리띠를 졸라매야 했죠.

엄마는 늘 그러셨죠. 혜원 언니 때는 분유를 박스로 사다 놓고 먹였는데, 저를 키울 때는 쪼들리는 살림에 겨우 한 통씩 사다 먹이느라 배불리 못 먹였다고. 영양 상태가 부족해서 눈이 더 나빠진지도 모른다고 한탄하셨죠. 그러고 보니 우리 또래가 IMF 직격탄을 맞은 세대군요. 물론 우리 단원고 친구들도 마찬가지고요. 단란한 가족이 해체되는 가정도 많았고, 가난에 쪼들려야 했던 고통을 겪은 친구들도 많았죠.

아무튼 선천적으로 나쁜 시력은 라식이나 라섹 수술을 받을 수 없다는 의사 소견에 더욱 안타까워하셨죠. 6개월에 한 번씩 받는 정기 검진 외에는 더 해 줄 수 없는 것을 미안해하셨죠. 그렇게 편지에 미주알고주알 적지 않아도 다 알아요. 엄마 아빠가 얼마나 제 눈 때문에 마음 쓰셨는지. 눈에 좋다는 음식은 다 해 주셨잖아요. 제가 입이 짧아서 즐겁게 먹지 않아 더 마음이 아프셨죠? 미안해요. 눈 때문에 항상 제게 미안해하시고, 마음 아파하신 거 다 알아요.

"엄마, 배가 흔들려. 구명조끼 입고 대기하래……"

배가 기울고 있던 그날 아침 9시쯤 엄마와 통화했죠.

"친구 손 잡고 선생님 곁에 있어."

말씀은 그렇게 하셨지만 혹시 제가 안경을 잃을까 봐 걱정하셨죠? 죄송해요. 늘 엄마 마음자리에는 제 안경이 걱정거리였죠. 끝내 걱정거리를 덜어드리지 못해 마음이 좀 그래요. 아빠도 제 눈을 걱정하긴 마찬가지셨죠. 아직도 그날을 생각하면 마음이 아파요.

"혜선아! 깜깜한데 스마트폰을 그렇게 오래 하면 어떻게 하니! 안 그래도 눈이 나쁜데……"

고등학교 1학년 때 일이죠. 그날 아빠가 자꾸 만류하는데도 고집 피우고 하는 바람에 결국 아빠 화를 돋우고 말았죠. 그렇게 화내시는 모습은 처음 봤어요. 마음이 무척 아팠어요. 첨엔 아빠가 밉기도 했지만 생각해 보니 제 잘못이 컸죠. 그때부터 아빠 말씀 잘 듣겠다고 다짐했죠. 아시죠? 생신 때나 어버이날 편지를 쓸 때 입버릇처럼 '엄마 아빠 말씀 잘 들을게요'라고 쓴 거. 저도 그렇지만 아빠도 마음이 무척 아프셨겠죠. 아니라도 애교가 없는데 한동안 뾰로통해 있어서 마음 많이 아프셨을 거예요. 엄마! 아빠께 이젠 그때 일로 너무 미안해하시지 말라고 전해 주세요. 아빠가 절 사랑해서 그런 거 다 알아요.

생각해 보니 아빠는 가족을 위해 최선을 다해 사시는 분이란 걸 새삼 느꼈어요. 원형탈모 때문에 고생도 하시고, 멀리 필리핀까지 가서 일하실 정도로 우리를 위해 헌신하신 분이죠. 아빠가 서운하게 하신 것 그 일 딱 한 번이고, 언제나 우리를 위해 묵묵히 살아오셨다는 것을 잘 알아요. 언젠가부터 아빠를 보면 마음이 아팠어요. 흰머리도 점점 늘어 가고, 자꾸만 늙어 가시는 모습이 안타까웠어요. 그럴 때면 '아, 나도 크고 있구나' 하고 생각했어요. 혜선인 언제나 아빠 편이란 걸 전해 주세요.

"우리 애기!"

밖에 나가면 당연히 제 이름은 '박혜선'이었지만 집에서는 항상 '우리 애기'였죠. 엄마는 물론이고 연년생인 혜원 언니도 항상 그렇게 불렀죠. 저는 막내였고, 언제나 애

기였어요. 아무것도 할 줄 몰랐고 늘 받기만 했죠. 엄마나 언니를 종 부리듯 부려 먹기만 한 것 같아요. 그래요. 엄마 말씀처럼 가스 불도 제대로 켜지 못하고 라면 하나도 제대로 끓일 줄 몰랐죠. 라면을 끓일 때도 봉지에 적힌 방법대로 꼭 그렇게 끓였죠. 시계를 가져다 놓고 딱딱 맞춰 가면서 말이에요. 좀 답답하셨죠?

세상에서 가장 맛있는 밥은 엄마가 차려 주신 거예요. 엄마랑 저는 토속 음식 같은 것을 좋아하고, 아빠와 언니는 고기나 양식 같은 걸 좋아했죠. 저는 엄마가 해 주신 닭볶음밥이 특히 맛있었어요. 된장찌개며 육개장, 소고기뭇국, 코다리조림, 오이소박이도 아주 좋았어요. 엄마랑 외식할 때면 새우볶음밥이 늘 일번이었죠. 고기는 좋아하는 편이 아니지만 엄마가 해 주시는 불고기는 정말 맛있었어요. 그리고 따뜻한 밥. 제가 식은 밥을 싫어해서 때마다 따뜻한 밥을 지어 주셔서 너무 좋았어요. 엄마는 좀 성가셨죠? 어쨌거나 제 입맛 때문에 아빠랑 언니는 좀 불편했을 거예요. 아, 그래도 아빠랑 입맛이 맞는 게 하나 있네요. 초콜릿 말이에요. 아빠랑 같이 먹는 초콜릿은 정말 살살 녹았어요.

엄마! 편지에 보니까 아직도 제가 밥 못해서 굶을까 봐 걱정하시네요. 그래서 매일 매 끼니마다 따뜻한 밥과 국을 제 방에 가져다 놓는 거예요?

아, 참! 아빠가 만들어 주신 김치찌개 생각나시죠? 엄마랑 제가 아빠가 지은 밥 먹으려고 작전을 짰을 때 만들어 주신 것 말이에요.

"어머! 어떻게 김치만 넣고 끓였는데도 이렇게 맛있어요?"

엄마와 나는 눈을 찡긋하며 맛있게 먹었죠. 아빠는 나중에 비밀을 털어놓듯 그 비결을 말씀하셨죠. 신김치와 엠에스지 덕분이라고.

"엄마 목소리도 듣기 싫어요!"

아직도 엄마 마음속엔 그 말이 상처로 남아 있나 봐요. 중학교 3학년이 끝나가던 어느 날이었죠. 엄마랑 다투다가 무심코 던진 이 말이 아직도 후회로 남아 있어요. 사춘기에 겪게 되는 모든 혼란이 겹쳐져 결국 폭발한 거겠죠. 꿈을 못 찾아 갈팡질팡하고,

어딘지 모르게 모가 나 있던 그때 말이에요. 여드름은 또 왜 그렇게 돋아나던지요. 두터운 안경도, 벗으면 생활이 거의 불가능한 시력도 한몫했겠죠. 중학교 3학년 내내 말이에요. 그땐 정말 모든 게 불안하기만 했어요.

2012년, 크리스마스를 코앞에 둔 12월 21일 금요일이었죠. 눈이 엄청나게 내리는 날이었죠. 학교 가기 싫다고 떼를 쓰는 제가 안타까우셨는지 저를 데리고 길을 나섰죠. 엄마는 무슨 생각에선지 저를 남산에 있는 '사랑의 열쇠 탑'에 데려갔죠. 우리는 자물쇠에 마음을 적었죠. 저는 '엄마 말씀 잘 들을게요'라고 써서 채워 뒀죠. 엄마는 우리 표현처럼 '혜서니와 나들이'라고 쓰셨지요. 떼를 쓰는 저와 달래려는 엄마의 마음이 천천히 하나가 되는 것을 느꼈어요. 그렇지만 산에서 내려와 지하철역 근처에서 우리는 또 한바탕 실랑이를 벌였죠. 기분 풀려고 노래방에 간 게 화근이었죠. 노래방이 마음에 들지 않는다며 저는 다른 데 가자고 우겼고, 엄마는 아무려면 어떠냐고 들어가자고 제 손을 끌었죠. 엄마 손을 뿌리치고 저 혼자 지하철을 타 버렸죠. 엄마는 뒤따라오시면서 전화로 문자로 달래셨죠. 결국 중앙역에서 만나 화해를 하고 다시 노래방에 가서 우린 마음을 풀고 노래를 불렀죠.

고등학교 1학년 여름 방학 땐가요? 한강에 가서 유람선도 탔죠. 여의도에서 선유도 오가는 배 말이에요. 난생처음 배를 타 본 날이었죠. 물을 두려워하는 제가 어떻게 배를 탔는지 모르겠어요. 마포대교에 새겨진 글귀들도 봤죠. 자살을 방지하기 위해 적어 놓은 글귀들이지만 꿈에 대해, 인생에 대해 고민이 많던 저에게 도움이 되는 말이 많았어요. 엄마가 다 생각해서 저를 그곳에 데려가셨겠죠. 그날 애슐리 레스토랑은 참으로 근사했어요.

꽃과 같이 예쁘게 자라렴. 사랑하는 혜선아! 선생님은 네가 있어서 너무너무 행복하단다. 늘 지금처럼 밝고 예쁘게 자라서 훌륭한 모델이 되거라. 사랑해.

선부초등학교 1학년(2004년) 때 담임이셨던 우경숙 선생님께서 어린이날에 제게

써 주신 말씀이죠. 그땐 제 꿈이 모델이었던가 봐요. 자라면서는 음악이 좋아 그쪽으로 가 볼까도 생각했지요. 그러나 혜원 언니의 꿈이 음악을 하는 쪽이니 저까지 따라나서는 것도 망설여졌지요. 아무튼 제 처음 꿈을 기록으로 남겨 주신 우경숙 선생님. 저 때문에 많이 우셨다면서요. 힘들어서 휴직하고 쉬고 계시다면서요. 뭐라 드릴 말씀은 없고 그저 보고만 싶네요.

꿈. 고등학교 2학년이 되어서야 제 꿈이 보였어요. 방송 작가나 국어 교사로 좁혀졌지요. 1, 2학년 때 담임이셨던 전수영 선생님 영향이 컸지요. 우리의 요청으로 1학년에 이어 2학년 때도 우리 반을 맡아 주신 분이시죠. 고려대학교에서 국어교육학을 전공하시고 저희 반과 처음 인연을 맺었지요. 국어를 배우면서, 우리를 사랑해 주시는 인품을 존경하면서 자연스레 제 꿈도 방송 작가에서 국어 교사로 옮겨 갔죠.

여기엔 선배들의 조언도 도움이 되었어요. 문예창작학과를 가서 방송 작가가 되고 싶었지만 선배들의 조언을 듣고 국문과나 국어교육과로 가기로 마음먹었죠. 꿈을 가꾸어 가는 데 훨씬 효율적이라고 생각했기 때문이죠. 동국대학교 국어국문학과. 이렇게 목표를 설정하고 나니 마음이 홀가분해졌지요. 우리 담임인 전수영 선생님처럼 멋진 국어 교사가 된다고 생각하니 무척 설레었답니다.

제가 수학여행을 떠나기 한 20일 전인 3월 26일이 엄마 생신이셨죠. 그때 편지 기억나시죠? 18년 동안 키워 주셔서 감사드린다는 이야기며 좋은 친구들과 좋은 담임과 같이 지내게 되어 행복하다, 동국대 국문과로 꿈을 정했다, 4월부터 열심히 공부하겠다, 언니랑 제가 결혼해도 엄마 아빠 두 분께서는 행복하게 오래 사셔야 한다, 무슨 날이 아니어도 가족 여행 자주 가자, 수학여행 갈 때 사용할 캐리어 사 주셔서 감사하다, 성인이 되면 최고급 레스토랑에 모시고 가겠다는 약속 등을 담은 편지 말이에요. 그때쯤 저는 꿈을 정하고 마음이 많이 안정되었던 거 같아요.

전수영 선생님. 그 분은 제 꿈을 지켜 주시기 위해, 우리의 꿈을 지켜 주시기 위해 마지막 순간까지 함께해 주셨어요. 제가 눈은 나빠도 사람 보는 눈은 좋은가 봐요. 선생님처럼 멋진 국어 교사가 되는 꿈을 꾸길 잘했다는 생각이 들었어요.

제가 돌잔치 때 돌잡이로 연필을 잡았다고 하셨죠? 국어 교사와 연필은 썩 잘 어울리는 것 같죠?

엄마! 우리 가족이 마지막으로 놀러 간 게 2013년 여름 방학 때였죠? 늘 서해 바다로 갔었는데 그땐 동해 바다로 갔죠. 경포대 구경하고 정동진에서 놀았죠. 맑은 모래사장과 해안선이 빚어내는 풍광은 갯벌이 많은 서해와는 또 다른 풍경이었어요.

조수 간만의 차이가 별로 없는 동해 바다는 새로웠지요. 물은 또 얼마나 깊고 푸르던지요. 그러나 엄마도 잘 아시다시피 제겐 제아무리 시원한 물도 그림의 떡이죠. 아무리 더워도 물에 들어가 더위를 식히는 법이 없었죠. 아무리 맑고 깨끗하고 시원하다 해도 물에 들어가는 것은 죽기보다 싫으니 말이에요. 발을 담그면 딱 좋을 계곡물도 꺼려할 정도로 물을 두려워하는 마음은 대체 어디에서 비롯된 것일까요?

아빠랑 언니랑 신나게 해수욕하는 것을 뒤로하고 엄마와 나는 〈모래시계〉 촬영지를 산책했죠. 그게 우리 가족이 모두 함께한 마지막 여행이 되고 말았죠.

제가 가족과 떨어져서 여행을 가 본 것은 원일중학교 3학년 때가 처음이었죠. 친구 슬기네 할머니집이 있는 대부도. 가까운 친구 집도 외박을 허락하지 않는 엄마로선 크게 마음을 내신 거겠지요. 아주 먼 곳은 아니었지만 친한 친구들끼리 여행을 간 것은 의미 있는 일이었지요. 밤새 친구들과 놀 땐 얼마나 즐겁던지요. 그땐 정말 제가 불쑥 자란 느낌이었어요. 엄마, 고마워요!

엄마! 편지 마지막 구절이 "하늘의 별이 된 우리 아기에게. 지켜 주지 못해 너무도 미안한 엄마가"라고 되어 있네요. 이 구절을 보니 제가 겨우 한글을 깨칠 무렵 쓴 독후감이 생각나네요. 책 제목이 《우리 엄마 아니야》였던 것 같은데 확실하게 기억은 나지 않지만 제가 쓴 글은 기억이 나요.

"아기별이 엄마를 잃어버렸어요. 그래서 울고 있어요. 천사를 만나서 엄마를 찾아다녔어요. 그때 어디선가 반짝반짝 빛나는 별을 보았어요. 엄마였어요. 기뻐서 깡충깡

충 뛰었어요. 앞으로 엄마 손 꼭 잡고 다녀요."

그림 독후감이라서 옆에 눈물 흘리는 별 그림도 그려 넣었더랬지요. 엄마를 잃어버린 슬픈 별의 눈물인지, 엄마를 찾아서 기쁜 별의 눈물인지는 기억이 안 나요. 하지만 엄마와 아기가 서로를 찾는 이야기는 아직도 가슴을 울려요.

엄마! 엄마가 하늘을 올려다보면 제가 엄마 얼굴 볼 수 있어서 좋겠다고 하셨나요? 그래요, 고마워요. 자주 얼굴 보여 주세요. 그런데 엄마도 좋겠어요. 별이 된 '혜선 애기별'을 찾을 수 있어서요. 그러니 저 혼자만 좋다고 생각하시진 마세요. 그러니 엄마, 가끔 하늘을 봐 주세요.

제가 쓴 일기장 갖고 계시죠? 가끔 울고 있는 아기별이 있는 독후감도 찾아 읽어 보세요. 삐뚤빼뚤 쓴 글씨와 겨우 별같이 그린 그림 보시면 잠시 웃으실 수도 있을 거예요.

엄마! 곁에 언니 있죠? 새로 사 주신 캐리어를 끌고 수학여행 갈 때 언니에게 다짐받은 약속을 잊지 않고 지켜 줘서 고맙다고 전해 주세요. 드라마 〈신의 선물〉 보고 '스포 날리지' 말아 달라고 한 약속 말이에요. 제가 돌아가면 보겠다고 했는데, 하여간 어떻게 끝났는지 궁금해 죽겠어요. 한 가지 더. 제가 포기한 음악의 꿈까지 이루라고 전해 주세요. 이 약속도 꼭 지키라고. 그리고 욕심쟁이처럼 혼자서만 제 침대에서 자지 말고 엄마도 좀 자게 해 달라고 하세요. 제가 부탁한다고.

올해 1월 1일 남산 '사랑의 열쇠 탑'에 다녀오셨다면서요. 그때 엄마랑 제가 달아 놓은 자물쇠는 못 찾고 다른 걸로 새로 채워 놓고 오셨다면서요.

"우리는 네 식구다"

이렇게 써 놓으셨죠? 다 알아요. 엄마 아빠, 언니, 저까지 넷 모두 혈액형이 B형이잖아요. 그래요. 우리는 '네 식구'가 맞아요.

엄마, 약속해요. 우리 네 식구 생일만 기억하기, 어때요? 저부터 해 볼까요? 음력으로 아빠는 소띠 1월 3일, 엄마는 뱀띠 2월 26일, 혜원 언니는 양력으로 쥐띠 4월 24일, 저는…… 아시죠? 소띠 11월 1일. 저도 생일만 기억해 주세요. 아셨죠?

아, 그리고 박재동 화백님께 감사하다고 전해 주세요. 엄마 편지에 제 얼굴 그려 넣어 주셨더군요. 엄마가 찍어 준 사진 만큼이나 예쁘더군요. 어깨 위에 써넣은 '혜선이'라는 이름자도 정감이 가는 글씨체여서 좋아요.

제가 떠나고 국회다 광화문이다 다니시느라 아빠는 건강이 안 좋아지셨다면서요. 건강 되찾길 바라요. 엄마는 그때 생일 선물로 사 드린 검정색 면바지가 찢어졌다면서요. 그래도 잘 입고 다니시니 고마워요. 우리는 '네 식구'라는 걸 아시죠? 건강하셔야 해요.

이쯤 해서 편지를 맺어야겠어요. 맺는 인사는 수학여행 떠나기 전에 생일 축하 편지에 썼던 그대로 쓸게요.

항상 죄송하고 감사하고 사랑해요.♡

From. 임선미 어머니의 예쁜 막내딸 혜선 올림.

엄마, 가끔 하늘을 봐 주세요

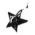

쪽지 편지

안산 단원고 2학년 2반 **송지나**

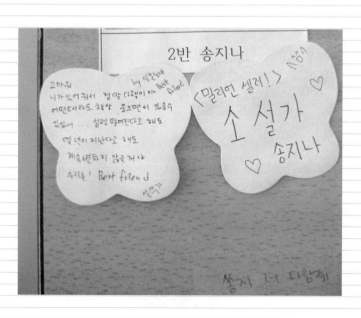

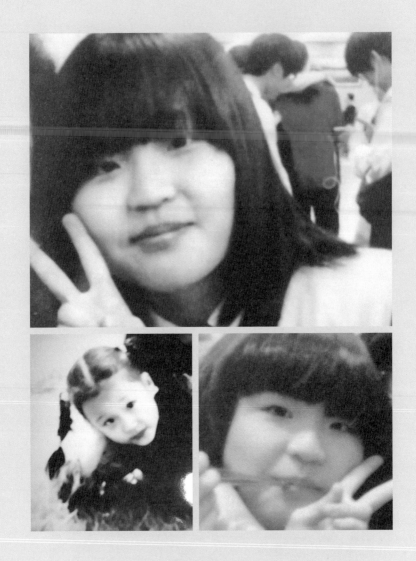

1. 중학교 시절. 겨울. 친구와 분식점에서 즐거운 한때를 보내는 모습.
중학교 시절에 지나는 뱅헤어 스타일을 고수했다.
2. 어린 시절 지나의 모습. 가족과 나들이 갔을 때 잔디밭 위에서 찍은 지나의 얼굴은 엄마를 닮았다.
3. 수학여행 가는 길의 지나 모습.
고대하던 여행의 설렘이 고대로 담긴 이 사진이 지나의 가장 최근 사진이다.

쪽지 편지

뒤늦게 알았다. 쪽지 편지를 좋아했단다, 내 딸 지나가.

야근 잦은 일을 하느라 피곤해서, 바빠서…… 지나를 챙겨 주지 못했다. 아쉬움이 이제는 슬픔이, 한이 되어 버렸다.

내 딸 지나, 지나, 지나. 네가 크고 나면 같이 해 보고 싶은 것이 많았는데, 딸과 엄마 사이라기보다는 친구 같았던 내 딸 지나. 이제야 딸에게 쪽지 편지를 쓴다. 내 딸 지나를 기억하기 위해. 내 딸이 나에게 받고 싶었던 사랑, 내가 내 딸에게 주고 싶었던 사랑을 담아서 쪽지 편지를 쓴다.

축 입학! 지나의 초등학교 입학을 축하합니다!
3월인데도 엄청 춥다 그치? 운동장에 서 있는 지나 코가 빨갛더라.
이제 초등학교에 들어가니까 친구도 많이 사귀어서 즐겁게 지내길!

지나는 일곱 살에 초등학교에 입학을 했지. 두 살 많은 오빠가 몸이 아파서 병원에 입원할 때마다 지나는 할머니네 집에, 이모네 집에 맡겨졌지.

엄마 아빠가 맞벌이하다 보니, 지나 혼자 있어야 하는 때가 많았지. 그래서 학교에 일찍 보낸 거야. 학교에 가서 친구들도 사귀면 지나에게 좋을 줄 알았지. 그래서 아직 일곱 살인데도 학교에 보낸 거야.

지나야.

누가 널 괴롭히고 때리면 가만히 당하고 있지 말아! 맞붙어 싸워야 해.

소중한 우리 지나. 착한 지나.

일곱 살에 초등학교를 보냈더니, 지나가 적응을 잘 못 했지. 집에서는 밝게 지내니까 학교에서도 잘 지내는 줄 알았지. 1, 2학년 때는 친구가 별로 없었어. 지나는 누가 자기한테 말 걸어 주면 너무 좋아하는 거야. 그래서 그랬는지 그 애한테 지나가 많이……

그 애는 엄마 아빠 직장 따라서 여기저기 이사를 다니느라 친구가 없었다는군. 지나도 친구가 없으니까 둘이 친해졌지. 다른 애들은 아예 그 애랑 같이 놀려고 하지 않았다 했어. 근데, 그 애가 하자는 대로 안 하면 지나를 때리고, 그런 것을 담임 선생님이 알게 되었지. 담임 선생님한테 연락을 받고 학교에 가서야 엄마는 그 사실을 알았어.

한번은 중학교에 가서도 담임 선생님한테 연락이 왔지. 지나가 친구들과 관계를 맺고 유지하는 데 많이 어려워하고, 또 지나치게 자기 안으로만 파고드는 성향이 크다고. 발달 장애가 있는지 검사받기를 권하셨지.

일곱 살에 학교를 들어가더니 계속해서 관계 문제가 일어나는 것 같았어. 병원에 가면, 의사 소견을 받으면, 우리 지나가 나아질까? 그때부터 엄마와 지나가 이야기하는 시간이 늘어났지. 그때가 아니었으면 바빠서, 피곤해서 지나와 이야기하는 시간을 미뤘을지도 몰라. 어쩌면 지나의 사춘기는 그런 것이었을까? 다른 애들은 투정하고 반항하면서 사춘기를 보낸다는데 내 딸 지나는 '홀로 있는 것'과 싸우는 사춘기를 맞이한 것일까?

지나 파이팅!

우리 지나 혼자가 아닌 거 알지? 엄마도 아빠도 오빠도 우리 지나 편이라는 거.

혼자가 아니니까 부딪혀 봐. 친구들에게 먼저 다가가 보는 거야. 홀로 섬에서 탈출!

파이팅 지나, 지나, 내 딸 지나!

지나가 조금씩 바뀌는 것 같았지. 담임 선생님이 신경을 많이 써 주셨어. 그러니까 지나가 공부에도 관심을 갖더라고. 시험 점수가 올라가면 애들 앞에서 칭찬을 크게 해 주곤 했어. 자신감이 생겼는지 공부에도 신경 쓰기 시작했지. 그전에는 공부는 별로였어.

예쁜 지나.
공부를 너무 못해도, 안 해도 친구가 없을 수 있어. 그러니까 공부에도 신경 써 보자.
공부도 어느 정도는 해야 무시를 당하지 않아. 또 어른이 돼서 직장 생활 하려면 기본적인 것은 알아야 하니까. 공부에도 관심을 가져 보렴.

곱슬머리 지나.
아빠 닮아서 곱슬곱슬. 스트레이트 파마를 한 지 보름밖에 지나지 않았는데 다시 삐죽삐죽. 지나야 머리카락 때문에 너무 스트레스 받지 마. 지나는 맘에 안 들어도, 엄마는 지나가 귀엽고 예쁜걸. 곱슬머리 지나 모습 그대로. 엄마는 지나를 사랑해.

지나 담임 선생님도 심한 곱슬머리였지. 선생님이, 지나가 머리 때문에 신경 많이 쓸 거라고 걱정해 주셨지. 선생님도 아마 지나 나이 때 많이 스트레스를 받았었나 봐.

지나야. 오빠가 아프니까 조금만 양보해 주자.
엄마가 오빠 병원에 있어야 하니까 고모네 집에서 잘 지내구 있어.
사랑해. 지나야.

지나한테는 사랑한다는 말보다 '지나가 양보해 주자'라는 말이 늘 앞섰던 것 같아. 오빠가 몸이 약해 병원에 자주 다녔지. 엄마 곁을 오빠한테 내줬어. 한번은 지나가 '나는 어렸을 때 다른 집에 많이 가 있었지' 하며 물었어. '오빠한테, 지나가 양보해 주자'라는 말이, 지나한테는 당연하게 박혀 버렸지. 딸과 엄마 사이가 가까운 거지만, 지나는 엄마랑 붙어 있는 걸 좋아했어. 지나한테 '전생에 너랑 나랑은 엄마 딸이 아니라

쪽지 편지

연인 관계였던 것 같아'라고도 말했지. 고등학생이 되어서도 엄마 팔짱 끼고, 엄마 부둥켜안고 뽀뽀하고. 지나가 엄마한테 애정 표현을 많이 했지. 오빠나 아빠도 엄마 옆에 못 오게 하고 종종 '엄마는 내 거야'라고 말했지. 엄마한테 '엄마는, 내가 최고지?' 이러면서 사랑을 확인받고 싶어 했어.

지나도 엄마 거. 엄마도 지나 거.
지나를 보고 있으면, 보고 있는데도, 옆에 앉아 보고 있는데도 좋아서, 같이 있는 게,
옆에 있는 게, 보고 있는 게 너무 좋아서 어떻게 해야 할지, 모를 정도로 좋아.
지나 엄마 딸. 사랑해.

사랑스런 아이, 다정한 아이 지나. 학교 갔다 오는 지나의 가방을 받으려고 하면, 지나는 가방을 주려 하지 않았지. 돌멩이가 든 것처럼 무거운 고등학생의 가방. '안 돼. 엄마 허리 아파. 무거워서 안 돼', '힘들잖아, 엄마' 이러면서 절대 가방을 주지 않지, 엄마가 괜찮다고 뺏어도 그랬지. 가방 가지고 옥신각신하면, 내가 학교 갔다 돌아온 딸 같고 지나가 엄마 같았어. 엄마 딸 사이가 그런 건가? 여자라서 유독 그런 건가? 아들하고 또 다른 사이가 딸에게서 있는 것 같아.

지나야, 조금만 더 참자.
엄마 소원은 그냥 엄마가 직장 안 다니고, 너랑 오빠가 학교 갔다 오면 맞아 주고, 아침에
학교 갈 때 배웅해 주는 게 소원이야. 하지만 지금은 엄마가 일해야 하니까 그러지 못해서
속상해. 엄마가 너희 둘 대학교 갈 때까지 일하고 그다음에는 여행도 많이 하고, 보고 싶
은 것 많이 보고, 하고 싶은 것 다 해 보자. 그때까지 지나야 조금만 더 참자. 응?
우리 지나 그럴 수 있지? 엄마 맘 이해하지?

엄마 없이 자란 내가, 엄마한테 받고 자라지 못했던 것 지나에게 해 주고 싶었지. 하지만 경제적으로 어려우니까 직장에 다녀야 했으니, 조금만 참으면 될 거라 생각했어. 지나가 크면 결혼하고, 결혼해서 아이 낳는 것도 보고, 친정 엄마 노릇이란 걸 확실하

게 하고 싶었지. 여행도 많이 가 보고 싶었어. 지나가 태어난 지 여섯 달이 되었을 때, 심장이 좋지 않아서 수술을 해야 했어. 신생아라 하기 힘든 수술이었지. 돌도 되기 전에 겨우 수술을 했어. 엄마는 지나와 지나 오빠가 아파서 항상 병원비 걱정을 해야 했어. 여행을 간다 하면, 그걸 메꿔야 한다는 생각에 엄두도 내지 못했어. 아빠랑 둘이 열심히 벌지 않으면 안 되었지. 어디 기댈 곳도 없는 처지니. 나중에 지나가, '엄마 대학교 가고 싶어요' 했을 때, '나 이거 꼭 해야 해요. 이거 정말 하고 싶어요' 했을 때 못 해 주면 안 되잖아. '안 돼. 형편이 안 돼'라고 말하고 싶지 않았지.

지나야, 멋진 꿈이 생겼구나.
소설가. 엄마는 생각도 못 해 본 거네. 소설가, 멋진 직업이야.
근데 지나야, 글을 쓰는 건 취미로 하면 안 될까?
엄마는 지나가 안정적인 직업을 가지면 좋겠어. 글 쓰는 게 반대라는 건 절대 아니야.
글도 열심히 쓰고, 경제적으로 안정된 직업을 찾아 보면 좋을 것 같아.

지나가 책 보는 것 좋아하고, 글 쓰는 것 좋아했지. 인터넷 소설 카페에 가입해서 카페에 올라오는 다른 아이들 글도 평해 주고, 자기 글도 발표하고 그랬다지. 하지만 글 쓰는 직업을 갖는 걸 반대했어. 글 쓸 때마다, 잘 된다고 보장된 게 아니잖아. 정말 많은 노력이 필요할 텐데, 글 쓰는 것 때문에 걱정하고 괴로워하며 살기보다 지나가 안정된 직업을 가져서, 잘 먹고 잘살길 바랐지.

지나야, 고슴도치 잘 키워야 해.
병아리 키울 때처럼 아무 때나 목욕시키지 말고. 잘 돌봐 줘야 해.
오빠 아토피가 심하니까 청소도 잘하고.

지나가 강아지, 강아지. 강아지 키우고 싶어 떼를 쓰고 졸랐지. '엄마가 동생 하나 낳아줄까?' 하면 기를 쓰고 싶다고 했지. 동생한테 엄마 빼앗기는 거 싫다고, 강아지가

좋다고 졸랐지만 못 키우게 했어. 그 대신 고슴도치를 키우게 해 줬더니 지나가 무지 좋아했지. 하지만 고슴도치가 죽었어. 아침에 일어나 보니까 고슴도치가 움직이지 않았지. 지나 방에서 꼼짝 않고 누워 있는 모습을 보고 놀랐어. 지나가 아빠와 고슴도치를 묻어 줬는데 그러고 나서는 무얼 키우고 싶다는 말을 안 했지. 고슴도치 키울 때 지나 별일이 교시람 있어 아주 한한 얼교이었는데

지나야, 단원고등학교 입학을 축하한다!
어느새 고등학생이 되다니, 엄마가 더 기쁘다. 엄마 딸, 고등학생이 되면 친구도 많이 사귀고, 공부도 더 열심히 하렴. 이따 교복 사러 가자. 바지 입고 싶으면, 바지 사 줄게. 엄마도 스타킹값도 안 들고 좋아. 근데 지나야, 동복은 바지로 사고 하복은 치마로 사자. 추울 때는 바지 입고, 또 치마 입고 싶을 때도 있을 거야. 그땐 치마 입을 수도 있게.

지나 옷 입는 것은 까다롭지 않았지. 털털했어. 아디다스 이런 거 메이커 있는 옷 사 줄까, 그래도 됐다고 했지. '에이, 비싸기만 한데, 뭘' 그러면서. 오빠 패딩을 입고 학교에 간 적도 있어. 지나 담임 선생님이 지나한테 '그거 남자 옷이잖아' 했더니 '저도 알아요. 남자 옷인데, 오빠 거예요' 거리낌 없이 말하니까, 선생님이 되려, '아이쿠, 미안하다'고 했지. 하고 다니는 거 주눅 들지 않고 당당했어. '아무거나 입고 다녀도 돼' 이랬지. 운동화가 다 닳아 떨어졌는데, 미처 사 주지 못했더니, 엄마 운동화도 신고 가고 그랬지. 창피하다 부끄럽다, 그런 말이 없었어. 교복도 바지를 입고 다녔으니까. 바지가 편하고 좋다고. 고등학교에 들어가서 바지를 입고 다니니 애들이 노는 애라고 생각했다고들 했어. 선뜻 애들이 말을 걸지 않더라고. 지나가 웃음소리가 호탕한 편이야. 웃음소리도 독특하다고 그랬다지.

엄마 닮은 지나.
엄마 닮아서 힘이 센 편이야. 지나야 누가 괴롭히면 도망가지 말고 맞서야 해. 잘못도 안 했는데 시비를 건다면 죽기 살기로 버티고 싸우는 거야. 피하지 말고.

고등학교에서 애들이 처음엔 노는 애인 줄 알았다고 해서 걱정했지. 근데 지나가 당찬 데가 있는 거야. 털털하고. 체육 대회 때 응원을 열심히 하고 있는데 상대편 아이가 와서 응원하지 말라고 했어. 그 아이가 소위 '짱'이라고 했지. 기죽지 않고 지나가 혼자 응원을 했지. '우리 팀 응원하는데 왜 그러냐고' 하면서, 그랬더니 그 애가 그냥 가 버렸다고 했지.

어렸을 때는 소극적이던 애가 크니까 다르더라고. 친구도 차츰 많아지는 거 같았어. 집으로 친구들 데리고 와서 놀다 가면 '쟤는 어떤 애야?' 시시콜콜 물으면 싫어했지. 엄마가 자기 친구들 이렇다, 저렇다 얘기하는 게 싫다고.

지나야, 다이어트 시작!
수학여행 가기 전까지. 열심히 해 보자. 엄마가 열심히 응원할게.
넌 할 수 있어.

고등학교에 들어가서 살이 많이 쪘어. 그 덕에 생리 불순도 생겼지. 한의원에서 해독 주스를 만들어서 꾸준히 먹여 보라고 했어. 채소랑 과일을 데쳐서 갈아 줬어. 그거 먹으면 운동 따로 안 해도 몸무게 차이가 있을 거라고 하니까 지나도 좋다고 했지.

겨울 방학 때 집중적으로 했어. 아침저녁마다 해독 주스를 먹었지. 점심에는 밥을 먹고. 운동도 같이 했어. 윗몸 일으키기 하루 백 개씩, 실내 자전거도 하나 장만해서 30분씩 했어. 엄마는 다이어트 하는 동안 지나한테 달라붙었어. 매일매일. 한 25일 하니까 7킬로그램까지 빠진 거야. 먹고 싶은 거 말할 때마다 '지나야, 조금만 참자'고 했지. 안 하면 건강이 안 좋아지니까 그렇게 달라붙어서 지나 다이어트를 챙겼어.

한번은 통닭이 너무 먹고 싶다고 해서 통닭을 실컷 먹게 해 줬어. 그랬더니 지나가 먹은 만큼 운동한다고 또 자기 스스로 열심히 했지. 자기 스스로 다짐한 건 꼭 지키려고 했어. 건성건성 하지 않고 열심히, 진짜 열심히 해서 생리 불순도 고쳤지. 3월에 생리를 한 거야. 생리 끝나고 수학여행을 간 거지. 신나고 좋아했는데……

지나야. 엄마 또 야근 알지?

내일이 수학여행인데 엄마가 저녁에 못 챙겨 줘서 미안. 내일 저녁에 제사도 있어서 엄마가 제사 준비 때문에 신경 쓸 겨를이 더 없네. 지나가 필요한 거 알아서 챙겨 놔. 수학여행 갈 때 가져갈 거, 가방이랑 엄마 침대 위에다 놓아 두면, 엄마 퇴근하고 와서 짐 싸 놀게. 지나가 찾기 쉽게 짐 싸 놀게.

엄마가 지나 수학여행 가방을 쌌으니까, 지나가 무엇을 가지고 갔는지 다 알 수 있었지. 아침에 지나가 가는 것도 못 봐 줬지만, 여행 가서 지나가 어떤 옷으로 갈아입었는지 다 알 수 있었지. 학교 체육복 반바지. 집에서 늘 입던 티셔츠와 남방. 너무 털털해서 그렇긴 한데, 수학여행 가는 여고생 패션을 보니 엄마 맘이 미안했어. 수학여행 간다고 그렇게 좋아했는데, 좀 멋진 옷 좀 사 줄걸. 비싼 옷도 좀 사 줄걸.

「엄마 나 비염 약 좀 갔다 주면 안 돼요?」

제사 준비하느라 바쁜데 핸드폰으로 지나한테 쪽지 문자가 왔다.

뜬금없이 비염 약을 찾았다. 엄마가 와 주길 바랐던 것 같다. 근데 갈 틈이 나지 않았다. 핸드폰도 문자도 늦게 보았고.

지나는 비염이 있다. 평소에는 비염 약을 잘 챙겨 먹지 않았다. 생각나면 먹곤 했던 약이다. 지나 연락을 늦게 보고서야, 멀미약은 먹었냐고, 쪽지 문자를 보냈다.

「응.」

짧게 답신이 왔다. 출발했냐고 물을 땐 바로 답신이 오지 않았다.

친구들이랑 좋은 추억 만들고 와. 사랑해 우리 딸.

이렇게 지나에게 열아홉 글자를 보냈다. 좀 있다가 '배 인제 출발한대요'라고 연락이 왔다. 그때가 밤 9시. 그것이 지나와 나눈 마지막 메시지가 되었다. 나는 아직 보내

보지 못한 쪽지들이, 문자들이 많은데 내 팔과 목에 매달리던 지나의 모습이 생생한 데…… 내 딸 지나. 지나가 쪽지 받는 것을 좋아했다고 한다. 나중에야 알았다. 이제야 딸에게 쪽지 편지를 쓴다. 내 딸 지나를 위해.

갑판에서 다시 선실로 뛰어든 반장

안산 단원고 2학년 2반 **양온유**

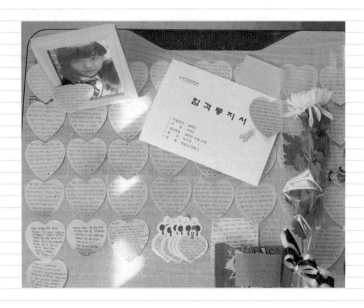

1. 꿈 많고 예뻤던 시절, 그 한순간을 담아.
2. 가장 예쁘하던 막내 동생과의 셀카놀이.
3. 수학여행 떠나기 직전, 열여덟 생일에 가족과 함께

갑판에서 다시 선실로 뛰어든 반장

사고 소식을 접하고 서둘러 진도 팽목항으로 향하던 길이었다. 차에 몸을 싣고 있던 우리는 두렵고 초조했다. 그 상황에서 안위를 갈구하는 간절한 기도를 올리지 않을 사람은 아무도 없었을 것이다. 지푸라기라도 잡는 심정으로 속속 들려오는 방송을 접하면서 기도했단다. 제발 무사하여 가족의 품으로 돌아오기를.

팽목항을 향해 얼마나 달렸을까. 들려오는 소식들은 점점 상상조차 하기 싫었던 방향으로 흐르고 있었다. 간절한 기도에도 불구하고 불길한 예감이 들어맞는 쪽으로 기울어 가고 있었다.

아마도 그때쯤이었던 것 같다. 퍼뜩 온유, 너의 그 밝은 미소를 다시 보지 못할지도 모른다는 생각이 들었다. 다시는 우리에게 돌아오지 못할 수도 있다고……

하나님은 인간의 몸을 만들 때 육체와 정신과 영혼을 함께 불어넣어 주었다. 유독 인간에게만 입김을 통해 혼을 넣어 주었다고 한다. 그 진정한 의미를 깨달은 것은 그 순간이다. 평소 영혼이 충만했던 너는 그 상황에서 어떤 판단을 내리고, 어떻게 처신하였을까.

저절로 눈물이 흘러내렸다. 초조한 마음으로, 너의 무사를 기도하며 팽목항으로 가고 있었지만 우리는 알고 있었다. 그런 상황에서 네가 어떤 선택을 하였을지를.

얼마 전이었다. 학교에서 돌아온 네가 불쑥 꺼낸 말이었다.

"나 이번 학생 대표 선거에 나가지 않을 거예요."

네가 학생 대표 선거에 나가기 위해 무척 공을 많이 들였다는 것을 알고 있기에 정말 뜻밖이었다. 어느 부모라도 누구나 그랬을 것이다. 너에게 혹시 무슨 일이 있었던 것은 아닐까, 아니면 집안 형편을 생각해서 그런 결정을 내린 것은 아닐까. 걱정이 앞섰다.

너는 입학하자마자 1학년 학생 대표를 지냈다. 그것도 네가 원해서 맡은 것이 아니라 학교 선생님들이 책임을 맡기신 거라고 들었다. 2학년에 올라와서도 반장을 맡고, 주변 친구들을 대표하여 학급 일을 도맡아 했다고 들었다. 너에게 학생 대표는 명예라기보다는 봉사의 자리로 여긴다는 것을 알고 있었기에 더욱 의외였다. 너는 자질구레한 일을 하면서도 힘들다고 하거나 짜증 한 번 내는 것을 본 적이 없었다. 주변 사람들은 그런 너를 보고 기특하다고 말했지만 우리는 어려서부터 몸에 익은 '맏이 기질' 때문이라고만 여겼다.

그래도 염려스러운 마음에 까닭을 묻고야 말았다.

"친한 친구가 학생 대표를 하고 싶어 해요. 그 친구가 하고 싶어 한다는 것을 알면서 내가 출마하는 것은 도리가 아니라고 생각해요."

네 말을 듣고 잠시 어안이 없었다. 아무리 그러기로서니 고등학교 재학 시절에 가질 수 있는 좋은 기회를 순순히 양보하는 사람이 어디 있단 말인가. 그러나 그때는 아무 말도 할 수 없었다. 온유라는 이름과는 걸맞지 않게 그런 결정을 내렸을 때 너의 고집이 어떠한지를 알고 있기에 그랬다. 그토록 친구들을 사랑하고, 다른 사람을 배려하는 네가 배가 가라앉는 상황에서 어떤 결정을 내렸을까. 짐작은 갔지만 우리는 차마 입 밖에 낼 수는 없었다. 그때까지만 해도 희망이 있다고 생각했고, 두려운 마음을 감추고 싶었단다. 자식 일 앞에서는 우리도 평범한 부모였다.

지금도 진도 팽목항을 잊지 못한다. 도착한 팽목항에서 듣고 본 것은 방송 보도도, 기사도 사실과는 맞지 않았다. 실낱같은 희망을 버리지 않는 부모들도 많았다. 아니, 많은 부모들이 희망을 버리지 않았다. 하지만 그날 밤이 지나면서 우리는 직감했단다.

그 상황에서 생존을 기대한다는 것이 얼마나 헛된 일인지를.

아마도 그때부터였던 것 같다. 열심히, 정말 열심히 너를 기억했다. 생각해 보니 어렸을 때의 너에게 교회는 생활의 전부였던 것 같다. 교회 사택에서 생활했고, 주말에도 교회를 떠난 적이 없었다. 여름휴가는 교회 수련회였고, 교회에서 만나는 오빠 언니들, 친구들이 곧 너의 형제였다는 것도 깨달았다.

아마 다른 아이라면 교회 울타리 안에서만 이뤄지는 그 생활에 짜증을 내고, 지겨워했을 것이다. 하지만 너는 그런 적이 없었다. 그 생활을 당연하게 받아들였고, 오히려 그 생활을 즐겼던 것 같다.

너를 기억하면서 교회 사택에서 생활하는 동안 무려 11번이나 이사를 해야 했던 일이 무척이나 미안했다. 어릴 적에는 한동네에 오래 살면서 친구들을 만들고, 성장한 뒤에도 오랫동안 기억에 남을 추억거리를 쌓아야 한다는 것을 우리인들 왜 모르겠니. 하지만 우리 가족은 서울에서부터 시작하여 인천을 거쳐 이곳 안산에 이르기까지 11번이나 이사를 했다. 이사 횟수를 따지면 1년에 한 번은 이사를 한 셈이다. 이사할 때마다 동네는 얼마나 낯설었을 것이며, 익숙한 것들, 친구들을 남겨 두고 떠나야 하는 어린 네 마음이 어땠을지는 충분히 짐작이 간다. 우리 가족의 믿음 때문이었지만 어린 너에게는 참으로 미안했다.

생각해 보면 너의 생활은 온전히 가정, 학교, 교회가 전부였던 것 같다. 너는 한참 잠이 많을 성장기에도 교회 일이라면 기꺼이 네 생활을 양보했다. 중학교에 들어가면서부터 거의 빠짐없이 새벽 기도 피아노 반주를 도맡았지. 너에게 지금 말하자면, 우리는 새벽 기도에 반주하는 너를 보면서 참으로 말로 다 할 수 없는 이상한 기분에 휩싸이곤 했다. 분명 우리 딸인데 마치 먼 어느 곳에서 온 듯한, 신비로운 대상을 보는 것만 같았다.

그러고 보니 너에게 미안한 것이 한두 가지가 아니다. 어린 너는 피아노에 관심이 많았다. 피아노를 몇 번 접한 뒤에는 혼자 곧잘 피아노 연습을 하곤 했지. 피아노를 배우기 위해서는 학원 같은 곳에 가서 레슨을 받아야 한다는 것을 알고 있었단다. 하지

만 우리 형편에 그렇게 할 수는 없었다. 모른 척할 수밖에……

그런데 온유 너는 포기를 몰랐던 아이였다. 악보 보는 법도 모르면서 너는 하나하나 건반의 음을 익히고, 연주법을 익혀 나갔지. 그러기를 몇 년, 너는 교회 안에서도 손꼽히는 피아노 연주 실력을 갖게 되었고 그 후로 교회 예배 찬송 반주는 네가 도맡았지. 너는 토요일에는 고등부 예배, 찬양팀 연습 등으로 교회에서 예배를 준비하고 주일에는 모두가 기피하는 주일 1부 예배의 반주를 맡았지.

그 모습을 보면서 생각했다.

'너는 홀로 서는 법을 배웠구나. 앞으로 무엇을 하든 사랑을 실천하며 네 몫을 단단히 해낼 아이로 성장했구나.'

4남매 중 맏이. 우리에게 너는 참으로 든든한 아이였다. 생각해 보니 너에게 미안한 점이 또 있다. 우리는 너에게 공부 열심히 해라, 성적을 올려라, 어디에 진학할 거니, 그런 말을 한 적이 없었다. 너에게만 그런 것이 아니라 네 동생들에게도 그런 말은 한 적이 없단다. 우리는 아이들이 하나님의 사랑을 실천하면서 성실하고, 정직하게 사는 사람으로 성장한다면 은총을 받은 것이라고 생각하는 평범한 부모였다. 그럼에도 한편으로는 은근히 걱정도 됐다.

"학원 다니고 싶은 과목 없니?"

우리가 그렇게 물었을 때, 너는 정말 뜻밖의 대답을 하더구나.

"저 혼자 해볼게요. EBS 강의 열심히 듣고 있어요."

새벽까지 컴퓨터 앞에서 노트에 무엇인가를 적던 것이 EBS 강의를 듣기 위해서였다는 것을 그때 처음 알았다. 누가 강요하지 않아도 스스로 알아서 준비하는 네가 고맙고, 한편으로는 미안했다.

내친 김에 우리는 궁금증을 참지 못하고 물었다.

"뭘 공부하고 싶은지는 정해 뒀니?"

"음악심리상담사가 되고 싶어요."

피아노를 잘 연주하고, 음악을 좋아한 평소의 너를 생각하면 아주 의외의 선택은 아니었다. 어쩌면 우리는 오래 전부터 네 선택을 짐작하고 있었을지도 모른다. 교회 해외봉사단 일원으로 필리핀 오지를 다녀온 뒤부터 봉사하는 직업을 가졌으면 좋겠다는 말을 자주 하였으니.

그런데 너는 그날 정말 예상하지 못했던 말을 했다.

"저 편의점 아르바이트를 하고 싶어요."

우리는 놀랄 수밖에 없었다. 고등학교 2학년 진급을 앞두고 있는 네가 편의점 알바를 하겠다니! 평소 네가 하는 일, 네가 내린 결정에는 섣불리 간섭을 하지 않았다. 어떻게 하라고 말한 적도 없었다. 그런데도 그때만은 우리도 왜 그런 생각을 하게 되었는지 묻지 않을 수 없었다.

"해외 봉사 활동을 가고 싶어요. 비행기 티켓 값은 제 힘으로 벌고 싶어요."

우리는 승낙하지 않을 수 없었다. 그렇게 시작한 학교 앞 편의점 알바를 너는 수학여행을 떠나기 전까지 계속했지.

4월 19일. 부활절이었단다. 우리 집에서는 부활절이면 온 식구가 교회에 가서 예배를 보고, 교우들과 시간을 보냈지. 하지만 그날만은 교회에 있지 못하고 팽목항에 있었단다. 그날 우리는 예감하고 있었단다. 예수님이 부활절에 자신의 영생을 증명하신 것처럼, 너도 우리 앞에 모습을 드러낼 것이라고…… 너의 태명이 부활이었기에 그날은 반드시 우리 곁으로 돌아올 것이라고 믿었단다.

우리의 예감은 틀리지 않았다. 팽목항으로 실려 온 서른한 번째 희생자는 온유, 바로 너였다. 검시관이 확인 절차를 밟았지만 우리는 한눈에 너라는 것을 알았단다. 검시관이 너라는 것을 확인하고 난 뒤였다. 꽉 굽어 있던 너의 손가락이 스르르 펴지더구나.

피아노를 연주하던 예쁘고 곱던, 하얀 네 손가락이 평소 모습대로 돌아오더구나. 너도 비로소 우리 앞에 돌아온 것을 안도하는 것만 같았다. 자세히 살펴보니 투명하던 네 피부, 몸에도 큰 상처가 없었다. 다행스럽고, 고마웠다. 이렇게 깨끗한 모습으로 우

리에게 와 줘서 정말 고마웠다.

태몽이 바다였던 너는 바다에서 짧은 삶을 마쳤다. 네가 이 세상에서 사랑하는, 너를 사랑했던 사람들과 마지막 인사를 마치고 하나님 품으로 돌아가는 날이었다. 우리는 이 모든 것을 하나님의 계획이라고 여기기로 했다. 정작 슬픔을 주체하지 못하는 것은 네 주변 사람들이었다. 교회 주보에 실린 십일조 헌금자 명단에 실린 네 이름을 발견한 교우들이 예배 내내 통곡하며, 절망의 몸부림으로 눈물을 흘렸다. 네 헌금이 마지막 편의점 아르바이트를 통해 번 돈이라는 것을 알고 난 뒤에는 모든 사람들이 더 격한 슬픔에 사로잡혔다.

우리는 너를 편안하게 보내기로 했다. 차가운 바닷속에서 며칠 동안 고단했던 너에게 안식을 주고 싶었단다. 서둘러 너를 보낸 것은 장례식장을 마련하지 못해서 고통받는 다른 학생 유족들에게 장례식장을 내어 주고 싶었던 이유도 있었단다. 아직도 팽목항에 남아 있는 네 친구들 가족을 생각하면 우리의 슬픔도 호사라는 생각이 들더구나.

네 빈소가 마련된 단원병원에는 이틀이라는 짧은 기간 동안 1,500명 이상이 찾아왔단다. 우리는 너를 편안하게 보내 주자고 다짐했지만 너를 보내는 사람들의 마음은 그렇지 않았던 모양이다. 주체할 수 없는 슬픔에 휩싸인 사람들을 위로하느라고 정작 너와는 차분하게 대화를 나눌 시간이 많지 않았다.

너를 떠나보내는 자리에서 들었다. 팽목항으로 가는 길에 예감했던 대로 그대로였다. 너는 우리가 알고 있던 그대로 행동했더구나. 그 순간, 어디에서 무엇을 하며 있었는지는 모르지만 무사히 갑판까지 나왔다고 들었다. 그러나 너는 갑판에서 구조를 기다리지 않고 다시 선실로 뛰어들었다고 들었다.

구명조끼도 갖춰 입지 않은 상태에서 너를 다시 선실로 뛰어들게 만든 것이 무엇이었을까. 당시 상황을 들려준 친구들 말에 의하면 친구들의 '살려 달라'는 말에 조금도 주저하지 않았다고 들었다. 네가 한 행동은 하나님을 영접한 사람으로서 당연한 것이

었다고 위안을 삼기로 했다. 하지만 부모로서 어찌 아쉬움이 없겠니? 갑판에 있었으면 살 수 있었을 텐데. 그러나 평소의 너를 생각하면 너의 결정을 고개를 끄덕이며, 당연한 일이었다고 할 수밖에 없구나. 네가 다니던 학교, 우리 가족의 안식처와도 같았던 교회 앞을 거쳐 납골당에 너를 안치하며 우리는 너에게 들려주었다.

"기특하다, 우리 딸이지만 참 빛나 보이다 네가 그곳에서 편히 쉬길."

저는 진작부터 알고 있었는데, 엄마와 아빠는 그날 처음 아셨어요.
"우리 온유를 보고 있는데 빛이 나는 느낌이 들데."
"당신도 그랬어요? 온유가 그렇게 예뻤는지 왜 몰랐지?"
엄마 아빠는 인천항으로 출발하는 버스에 오른 나와 헤어져 집으로 돌아가는 길에 그렇게 말씀하셨죠? 그런데 정말 모르셨어요? 전, 원래 예뻤어요. 사람들 틈에 묻혀 있어도 반짝반짝 빛이 났다고요. 사실, 나만 그런 것이 아니라 내 나이와 같은 어느 친구나 한여름 햇살 아래 드러난 유리처럼 하얗게, 하얗게 빛을 발할 거예요.
사실은 우리 반 아이들이 노란 후드티를 반티로 입고 있었고, 그날 오후 수업이 끝나고 인천항으로 출발할 때는 햇살이 무척 밝고 좋았잖아요. 그래서 그렇게 보였을 거예요.

죄송해요. 그날 엄마 아빠하고 좀 더 얘기를 많이 했어야 하는데…… 조심하라는 엄마 말도 건성으로, 잘 다녀오라는 아빠 말도 건성으로 들었어요. 남학생들이 일제히 교복 상의를 벗어서 하늘로 집어 던지며 난리를 떨고 법석을 피우는 바람에 정신이 없었어요. 아니, 나도 들떠서 엄마 아빠하고 차분하게 이야기할 틈이 없었어요. 게다가 반장이라 이것저것 해야 할 일이 많았어요. 챙겨야 할 일도 많았고요. 지금은 그날 엄마 아빠하고 많은 이야기를 나누지 못한 것이 많이 아쉬워요. 정말 많이 아쉬워요.
많이 힘드셨죠. 죄송해요. 그래도 나를 본 엄마가 하시던 말씀을 듣고 한시름 놓았어요.

"우리 온유, 이렇게 깨끗한 모습으로 엄마한테 돌아와 줘서 정말 고맙다."

엄마 말을 듣고 그동안 꼭 쥐고 있던 손가락을 펼 수 있었어요. 손가락이 펴지자 검시관이 처음 보는 일이라며 고개를 갸웃하던 모습도 생각나요.

"달란트가 참 많은 아이들이었는데, 정말 좋은 일 많이 할 수 있었는데."

우리 친구들…… 정말 꿈이 많았는데……

아빠가 나를 마지막으로 보내면서 하던 말씀 잊지 않을게요. 하지만 너무 아쉬워 마세요. 엄마 아빠 믿음대로 우리는 하나님 품에서 편안히 쉴 거예요. 엄마 아빠 동생들 그리고 친구들, 내가 지금껏 세상에서 보았던 모든 것, 함께 여행에 나섰던 강수정 강우영 길채원 김민지 김소정 김수정 김주희 김지윤 남수빈 남지현 박정은 박주희 박혜선 송지나 등등. 모두 모두 사랑해요.

마지막으로 지난 2월, 내 생각이 그대로 담긴 글을 페이스북에 올렸어요. 서울대학교 김난도 교수의 《아프니까 청춘이다》 중의 한 구절이에요. 이 글이 나와 같은 열여덟 살을 겪은, 앞으로 열여덟 살을 살아갈 많은 친구들에게 조금이나마 위로가 될 수 있었으면 좋겠어요.

겁내지 마라. 아무 것도 시작하지 않았다.
기죽지 마라. 끝난 것은 아무 것도 없다.
걱정하지 마라. 아무에게도 뒤쳐지지 않는다.
슬퍼하지 마라. 이제부터가 시작이다.
조급해하지 마라. 멈추기엔 이르다.
울지 마라. 너는 아직 어리다.

갑판에서 다시 선실로 뛰어든 반장

오! 유정 빵집에 오신 걸 환영합니다

안산 단원고 2학년 2반 **오유정**

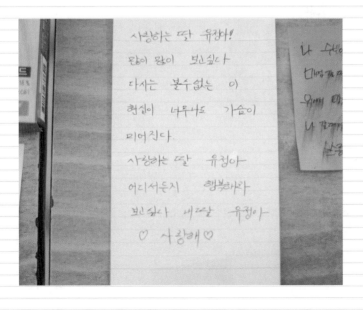

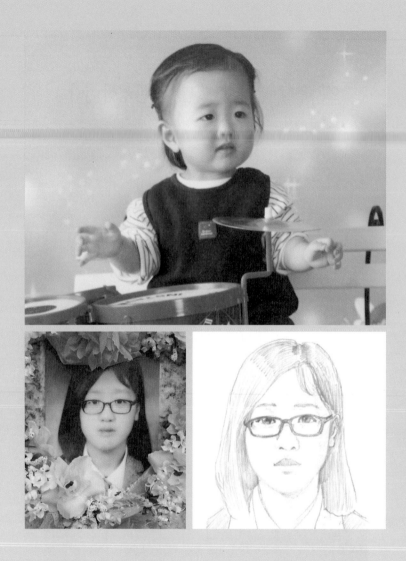

1. 유정이 돌 때.
2. 학생증 사진.
3. 캐리커처.

오! 유정 빵집에 오신 걸 환영합니다

"엄마, 나 오늘은 뭐 만들었는지 알아? 쿠키 만들었어. 조금만 기다려. 가게로 가져 갈게."

"친구들이랑 나눠 먹지. 얼마나 된다고."

"아니야, 엄마 아빠 줄 거야. 엄마 딸이 처음으로 만든 쿠키거든."

유정이는 일주일에 두 시간을 제과 제빵 학원에서 보냅니다. 그동안은 빵을 만들었 는데 처음으로 쿠키를 만들었습니다.

유정이는 쿠키를 가방에 넣고 엄마 아빠가 일하는 '유정 빵집'으로 갔습니다.

문을 열고 가게 안으로 들어갔습니다. 엄마 혼자 계산대에 앉아 있었습니다.

"아빠는?"

"안에서 빵 굽고 있단다."

엄마 말을 듣고 나서 유정이는 가게 안을 둘러보았습니다. 그런데 손님도 없는 데다 진열된 빵도 그대로였습니다.

"엄마, 오늘은 손님이 별로 없었나 보네."

"오늘만 그런 게 아니라 요즘 장사가 안 되네. 빵이 저렇게 많이 남았는데 네 아빠는 또 빵을 만들고 있단다. 남은 빵은 다 어쩌려고 저러는지 모르겠다."

엄마는 한숨을 내쉬며 말했습니다.

유정이 아빠는 늘 가게 안을 구수한 빵들로 가득 채워야 속이 풀립니다. 빵 종류가

많아야 손님이 마음껏 먹고 싶은 빵을 고를 수 있다고 말입니다. 그날 팔고 남은 빵은 저녁때 반짝 세일을 하기도 하고 이웃에게 나누어 주기도 합니다.

"참 오늘 용돈 받는 날이지?"

엄마는 계산대 서랍을 열었습니다.

유정이도 엄마도 눈이 둥그렇게 커졌습니다. 서랍 안에는 천 원짜리 지폐와 카드밖에 없었습니다.

"됐어. 나중에 줘. 지난번에 준 용돈 아직 남았거든."

유정이가 생긋 웃으며 말했습니다.

엄마는 천 원짜리 지폐를 만지작거리다 한숨을 내쉬고는 다시 서랍을 닫았습니다.

"엄마, 이번 주 일요일에 할머니한테 가기로 했지?"

유정이는 가방에서 편지지를 꺼내며 물었습니다.

"응. 그런데 편지지는 왜 꺼내니?"

"할머니한테 편지 쓰게."

"또?"

엄마는 빙긋 웃으며 계산대에서 일어났습니다.

"여기 앉아서 써."

엄마가 진열된 빵을 둘러보는 동안 유정이는 계산대 의자에 앉아 또박또박 예쁜 글씨로 할머니에게 편지를 써 내려갔습니다.

유정이는 편지 쓰기를 좋아합니다. 엄마 아빠, 할머니, 동생 생일이 되면 선물과 함께 편지도 빠지지 않습니다. 할머니 집에는 유정이 편지만 따로 모아 놓은 편지 상자가 있을 정도입니다.

"우리 유정이 글씨 정말 예쁘게 잘 쓰는구나! 그림도 귀여워."

어느새 옆에 온 엄마는 유정이가 쓴 편지를 내려다보며 말했습니다.

유정이는 편지를 접어 편지 봉투에 넣었습니다.

"엄마, 집에 가 볼게. 승민이 혼자 심심하겠다."

유정이는 벌떡 일어나 가방을 메고 문 앞으로 걸어가다가 멈췄습니다.

"참 내 정신 좀 봐."

유정이는 가방에서 비닐봉지에 싼 쿠키를 엄마에게 내밀었습니다.

"아빠랑 싸우지 말고 나눠 먹어."

"친구들이랑 나눠 먹으라니까."

엄마는 말은 이렇게 했지만, 무척 흐뭇한 얼굴이었습니다.

"아빠한테 인사하고 가야겠다."

유정이는 아빠가 빵을 만들고 있는 가게 뒤편으로 갔습니다.

집으로 돌아온 유정이는 가방에서 쿠키를 꺼내 동생 승민이에게 내밀었습니다.

"너 태권도 관장 되고 싶다고 했지? 중학교부터 정해진 꿈이 있다는 건 정말 기쁜 일이야. 그런 의미에서 누나가 처음 만든 쿠키야. 마음껏 먹고 태권도도 열심히 하고, 알았지?"

유정이는 어깨에 힘을 잔뜩 주고 말했습니다.

"겨우 쿠키 한 개잖아. 마음껏 먹으라면서."

승민이는 쿠키를 만지작거리며 입술을 내밀었습니다.

"배고프면 누나가 라면 끓여 줄까?"

"아니야, 괜찮아."

승민이는 쿠키를 입에 넣고 오물거렸습니다.

"어때? 맛있어?"

유정이가 눈을 동그랗게 뜨고 물었습니다.

"응 맛있네. 모양이 조금 그렇긴 해."

"처음 만들어서 그래."

"그래도 맛은 있어. 누나, 이 쿠키도 팔면 안 될까?"

"우리 가게에서? 그거 좋은 생각이다. 그러기엔 뭔가 좀 부족한 것 같기도 하고 말

197 오! 유정 빵집에 오신 걸 환영합니다

이야."

문득 조금 전에 빵집에 갔던 일이 떠올랐습니다. 한숨이 절로 나왔습니다. 빵집에 손님이 없는 것도 그렇고 계산대 서랍에는 천 원짜리 지폐 몇 장이랑 잔돈밖에 없고 무엇보다 엄마 얼굴에 근심이 가득했기 때문입니다.

"쿠키는 다른 가게에서도 판단 말이야. 그럼 어쩌지?"

유정이는 책상에 앉아 곰곰이 생각했습니다.

먼저 여러 가지 재료로 쿠키를 만들기로 계획을 세웠습니다.

초콜릿쿠키 / 유자쿠키 / 생크림쿠키 / 우유쿠키

그다음에는 어떤 모양으로 할까 생각했습니다.

달 / 도끼 / 얼굴 / 새 / 눈사람

유정이는 조금 전까지 즐거워하다가 갑자기 한숨을 내쉬었습니다. 이 모든 걸 이루려면 제과 제빵사 자격증을 먼저 취득해야 했습니다. 그러기에는 시간이 너무 오래 걸립니다. 지금 당장 엄마 아빠를 돕고 싶은데 그럴 수가 없습니다. 한참 동안 생각해 봤지만 좋은 생각은 떠오르지 않았습니다.

일요일입니다. 특별한 날은 아니지만 유정이는 엄마 아빠, 승민이와 함께 할머니댁에 갔습니다.

"할머니, 이거요."

유정이가 편지를 내밀었습니다.

"또?"

할머니는 돋보기를 쓰고 편지를 읽었습니다.

"우리 유정이가 글씨를 아주 예쁘게 쓰는구나! 글씨를 잘 써서 훌륭한 사람이 되겠어."

"에이 할머니는…… 글씨 잘 쓴다고 훌륭한 사람이 되나요. 공부를 잘해야 그런 거죠."

승민이가 끼어들었습니다.

"그렇게 잘 알면서 너는 왜 공부를 못하니?"

옆에 있던 엄마도 끼어들었습니다.

"못하는 게 아니라 안 하는 거지."

아빠도 나서서 엄마를 거들었습니다.

"그 대신 난 태권도 잘하잖아. 이래 봬도 태권도 3단이란 말이야."

승민이는 무척 억울하다는 얼굴로 말했습니다.

"태권도 잘하는 것도 글씨 예쁘게 쓰는 것도 재주야! 재주! 재주를 썩히면 안 되지. 어쨌든 재주를 잘 부려서 훌륭한 사람이 되어라. 알겠니?"

할머니는 호호호 웃으며 말했습니다.

'글씨 잘 쓰는 게 재주라고? 재주를 부리면 훌륭한 사람이 된다고?'

집으로 돌아오는 차 안에서 유정이는 할머니가 한 말을 가슴에 새겨보았습니다.

유정이는 지난달 용돈을 못 받았습니다. 이번 달도 마찬가지라는 생각이 들었습니다. 빵집에 손님도 없는데 용돈 달라는 말이 나오지 않을 게 뻔합니다. 곧 있으면 엄마 생일인데 편지만 달랑 주기에는 마음이 편하지 않았습니다.

유정이는 친구들한테 물어서 집 근처 패스트푸드점에서 아르바이트하기로 했습니다. 평일은 귀가 시간이 6시까지라서 어림도 없었습니다. 그래서 주말만 하기로 했습니다.

2주가 지났습니다. 드디어 엄마 선물을 살 돈이 모였습니다.

"승민아, 엄마 선물 사러 가자!"

"왜?"

"모레가 엄마 생일이잖아."

"지난번이었잖아? 두 달 전인가?"

오! 유정 빵집에 오신 걸 환영합니다

"바보야, 그건 아빠 생일이었고."

"누나는 귀신같이 식구들 생일도 잘 기억하네. 어쩌지…… 난 돈 없는데."

"괜찮아. 그 대신 누나랑 같이 갈래?"

"좋아. 선물은 내가 잘 고를게. 내가 선물 고르는 안목이 탁월하잖아."

"그러냐."

유정이는 승민이와 함께 동네 상가를 어슬렁거렸습니다.

"승민아, 뭘 살까?"

"으음 글쎄……"

승민이는 정육점 앞에서 걸음을 멈춰 섰습니다. 유정이도 따라 멈췄습니다.

"누나, 고기 사자! 고기 사서 구워 먹자."

"무슨 선물이 고기니? 그리고 고기는 네가 먹고 싶은 거겠지?"

"띡 길렸네. 엄마도 고기 싫어하지는 않는데."

"됐거든."

유정이가 앞장섰고 승민이가 뒤따라갔습니다.

"누나! 고기 싫으면 회는 어때?"

승민이가 횟집을 가리키며 물었지만, 유정이는 대꾸도 하지 않고 앞만 보고 걸었습니다.

유정이가 걸음을 멈춘 곳은 화장품 가게 앞이었습니다. 유정이는 화장품 가게 안으로 들어갔습니다. 승민이도 부랴부랴 따라 들어갔습니다.

"스킨 로션 아스트린젠트 에센스 영양크림 보습크림 아이크림 매니큐어 이걸 다 얼굴에 바르는 거야? 무슨 화장품 종류가 이렇게 많지?"

승민이는 입이 딱 벌어졌습니다.

"매니큐어는 빼라. 손톱이나 발톱에 바르는 거니까. 얼굴에 발랐다가는 난리……"

갑자기 유정이 눈이 커졌습니다.

"승민아, 이것 좀 봐! 저것도! 저기도!"

유정이가 손가락으로 어딘가를 계속 가리켰습니다.

"누나, 도대체 어디를 보라는 거야?"

"글씨를 좀 보란 말이야."

유정이는 화장품 종류를 써 놓은 글씨를 가리켰습니다.

"저게 어때서? 화장품 이름이 잘못된 거야? 매니큐어인데 로션이라고 적은 거야? 얼굴에 바르면 난리 난다며?"

승민이가 물었지만, 유정이는 대꾸도 하지 않은 채 글씨에만 눈이 가 있었습니다.

"승민아, 누나가 더 잘 쓰지?"

"그거야 당연하지. 손 글씨는 누나가 최고지. 유사임당님!"

"뭐 유사임당?"

"사임당도 글씨를 잘 쓰잖아."

"그래. 할머니 말씀처럼 글씨 잘 쓰는 것도 재주야! 재주!"

유정이가 킥킥 웃자 승민이도 따라 웃었습니다.

유정이와 승민이는 향수를 사서 화장품 가게에서 나왔습니다.

유정이는 집으로 돌아가는 발걸음이 가벼웠습니다. 좋아하는 노래를 흥얼거렸습니다. 엄마 생일 선물을 사서 기쁘고 게다가 놀랄 만한 아이디어가 퍼뜩 떠올랐기 때문입니다.

다음 날 유정이는 문방구에 들렀다 유정 빵집으로 갔습니다.

유정이는 손님이 앉는 탁자에 앉아서 비닐봉지 안에서 여러 색의 도화지와 매직펜을 꺼냈습니다.

"그게 다 뭐니?"

계산대에 앉아 있던 엄마가 놀라서 물었습니다.

"유정이 왔구나!"

밀가루가 잔뜩 묻은 앞치마를 두른 아빠가 싱긋 웃으며 반겨 주었습니다.

"뭔가 엄청난 일을 벌일 모양이군."

아빠는 엄지를 척 내밀더니 가게 뒤편에 있는 빵 만드는 곳으로 갔습니다.

유정이는 노랑 도화지에 매직펜으로 글씨를 썼습니다.

오! 유정 빵집에 오신 걸 환영합니다.

【유정 빵집 메뉴】
단팥빵 / 식빵 / 크림빵 / 야채빵 /
샌드위치 / 케이크 / 도넛 / 치즈빵 / 고구마빵

유정이는 노랑 도화지를 번쩍 들어 올렸습니다.

"엄마, 이거 어때?"

엄마는 동그랗게 커진 눈으로 다가왔습니다.

"문에 붙이면 좋겠다! 왜 진즉 그 생각을 못 했을까? 우리 유정이가 손 글씨 재주가 있는데 말이야."

곧 유정이와 엄마는 노랑 도화지를 유리문에 붙였습니다.

"밖에서 잘 보이겠다! 오! 유정 빵집이라고 아예 간판도 고쳐 쓸까?"

엄마는 잔뜩 들뜬 채 물었습니다.

"엄마, 그건 나중에 하자. 난 아직 간판은 못 써. 저건 페인트로 써야 할걸."

"그래. 그러자!"

바로 그때 가게 문이 열렸습니다. 손님 둘이 들어오더니 빵을 골랐습니다.

엄마는 유정이에게 엄지를 척 내밀었습니다. 유정이도 엄지를 내밀었습니다.

노랑 도화지를 유리문에 붙이고 나자 계속해서 손님이 가게 안으로 들어왔습니다.

다음 날도 유정이는 오! 유정 빵집에 갔습니다. 승민이도 와 있었습니다.

"누나, 손 글씨 제법인데! 화장품 가게에서 떠오른 게 이거였어?"

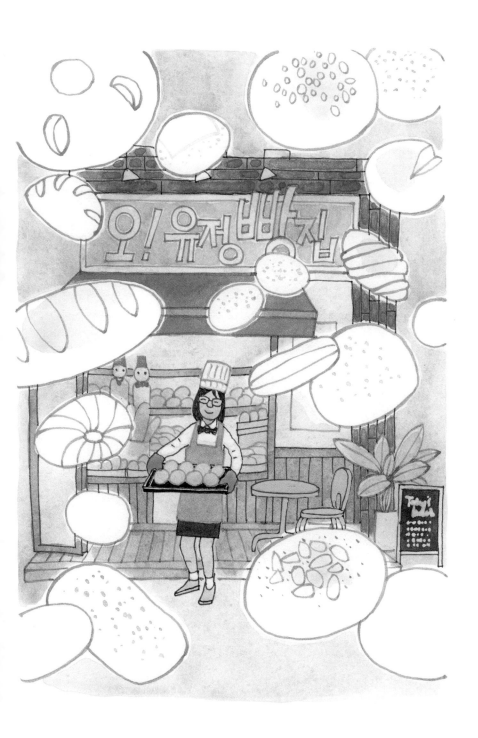

오! 유정 빵집에 오신 걸 환영합니다

승민이가 엄지를 올렸습니다.

"눈치 한번 빠르네."

유정이가 생긋 웃으며 대답했습니다.

"태권도 3단! 눈치도 3단! 어때? 멋지지?"

승민이가 비긋 웃었습니다.

"그래. 멋지다 멋져. 합해서 6단이네!"

유정이도 생긋 웃었습니다.

유정이는 가게 안을 둘러보았습니다. 노랑 도화지를 유리문에 붙이고 났더니 가게 안이 뭔가 허전해 보였습니다.

어쩐지 빵 이름이 눈에 거슬렸습니다. 프린트로 뽑아서인지 글씨도 작고 예쁘지도 않았습니다.

유정이는 도화지에 매직펜으로 예쁘게 빵 이름을 썼습니다. 승민이가 가위로 오려 주었습니다. 그리고 나서 누구나 잘 보이도록 붙였습니다. 그날 남은 빵을 팔기 위해 깜짝 세일 전단도 만들었습니다.

【깜짝 세일】

오! 유정 빵집에서는 맛있는 빵을 한 시간 동안 반값에 드립니다.

시간은 저녁 8시부터 9시까지입니다.

서둘러 오세요.

전단을 붙이고 나니까 저녁 시간에도 손님이 제법 왔습니다. 그동안 빵이 남아서 걱정이었는데 금세 빵이 다 팔렸습니다.

"이제 빵 걱정 끝!"

유정이가 소리쳤습니다.

다른 날보다 일찍 오! 유정 빵집은 문을 닫았습니다.

오래간만에 온 가족이 함께 집으로 갑니다.

유정이가 좋아하는 노래를 흥얼거립니다.

승민이도 따라 부릅니다. 아빠도 엄마도 함께 부릅니다.

네가 어디에 있어도

나는 기억해

얼굴 몸짓 목소리도

나는 기억해

때론 보고 싶어서

눈물이 나도

때론 만지고 싶어서

눈물이 나도

나는 너를 영원히 잊지 않아

오! 유정 빵집에 오신 걸 환영합니다

빛과 소금처럼

안산 단원고 2학년 2반 윤민지

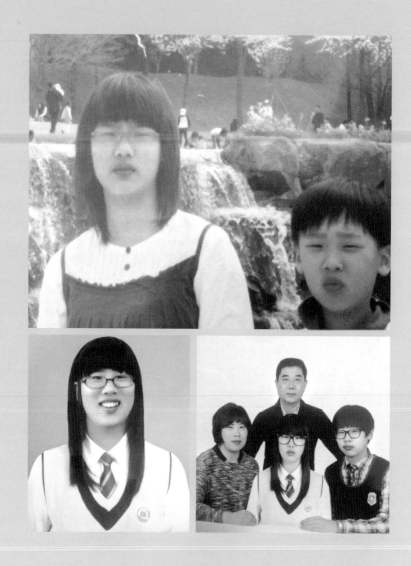

1. 민지 6학년 때 정혁이와 안산 노적봉에서.
2. 단원고에 진학한 민지.
3. 가족사진.

빛과 소금처럼

넷이 함께 여행을 간 건 처음이었다. 하루 이틀 여유만 생기면 아빠의 고향인 정읍으로 달려갔는데, 모처럼 가족이 따로 가평으로 갔다. 중학교 3학년이나 된 민지가 어린애처럼 깔깔거리며 계곡으로 뛰어갔다. 두 살 아래인 정혁이는 늘 그러는 것처럼 민지 옆에 껌딱지처럼 붙어 있었다. 정혁이가 슬근슬근 장난치는 것도 민지는 슬쩍 넘겼다. 별나게도 붙어 다녀 어떻게 약 올리고 어떻게 밀어내야 하는지 서로 너무나 잘 알았다. 지금도 정혁이가 계곡 안으로 먼저 들어가 누나를 슬슬 약 올렸다.

"누나, 이쪽으로 오라니까. 여기가 더 맑고 깊어. 누나."

못 들은 척 바위에 앉아 발만 담그던 민지가 결국은 정혁이가 있는 쪽으로 발을 뗐다.

"알겠어. 쫌만 기다려, 움직이지 말고."

민지가 조심스레 돌 틈을 지나 바위를 건넜다. 때마침 기다리던 정혁이가 별안간 온몸을 푹 담갔다.

"와, 시원하다. 냉장고야, 누나."

어서 오라고 손짓하더니 민지한테 마구 물장구를 쳤다. 한여름 뜨거운 햇살에 물방울들이 튀어 올라 하얗게 빛이 났다. 정혁이가 햇살처럼 깔깔댔다. 별안간 물벼락을 맞은 민지가 계곡물에 퍼석 주저앉아 버렸다.

"윤정혁, 너 이럴래?"

그 자리에 앉아 민지도 마구 물보라를 일으켰지만, 정혁이는 벌써 반대쪽 바위로 달아나 버린 뒤였다.

"자, 누나, 받아."

민지가 돌아볼 새도 없이 뭔가 바로 앞으로 날아들어 거꾸로 처박혔다. 민지 샌들이 둥둥 떠올랐다. 민지가 돌아보니 정혁이가 활짝 웃고 있었다. 민지는 물방울이 맺힌 안경을 벗어 한번 털어내고는 샌들을 주워 들었다.

"야, 받아 봐. 멀리 날아간다."

민지가 샌들을 힘껏 던졌다. 샌들이 정혁이를 지나쳐 큰 바위를 넘어 물속으로 퐁 떨어졌다. 정혁이가 낄낄거리며 그리 쫓아갔다. 한동안 샌들 주고받기가 계속됐다. 아빠 목소리가 다시 들렸다. 아까부터 밥 먹자고 몇 번이나 오라고 재촉했다. 고기 굽는 냄새가 솔솔 풍겼다.

"누나, 나 배고파. 이제 가자."

"어째 배고프단 말이 안 나오더라."

한창 크는 중이라 정혁이는 늘 배고프다는 말을 달고 살았다. 심지어 먹으면서도 배고프다고 말하곤 했다. 계곡을 나와 둘이서 펜션 쪽으로 가는데, 엄마가 나와서 어서 오라고 손을 흔들었다. 모처럼 급할 게 없으니 엄마도 품이 낙낙했다. 더러 이렇게 가족끼리만 여행을 왔으면 좋았을걸, 엄마는 나란히 걸어오는 오누이를 보며 새삼 그런 생각을 했다.

다른 때였다면 아빠 고향인 정읍 시골 마당에서 놀고 있었을 것이다. 커다란 고무통에 물을 잔뜩 받아 놓으면 민지랑 정혁이가 그 통 안으로 들어갔다. 고무통은 순식간에 자그마한 수영장이 되었다. 아이들은 물을 튀기고 퍼내고 다시 붓기를 거듭했다. 뜨거운 햇살 아래 두 아이가 놀고 있으면 큰아빠들이 슬쩍 다가와 긴 호스로 물을 뿌렸다. 호스를 통해 콸콸 쏟아져 나온 지하수는 얼음장만큼이나 차가웠다. 폭포수처럼 콸콸 쏟아지는 지하수를 아이들 쪽으로 뿌리면 둘이서 꽥꽥 소리를 질렀다. 그러면, 온 식구가 돌아보며 장난치는 큰아빠를 나무랐다.

민지나 정혁이는 이 집의 가장 어린애들이었다. 사촌들은 훌쩍 커 어른이나 다름이 없으니 마당은 늘 둘의 차지였다. 한껏 달아오른 마당에 시원하게 물을 뿌리니 김이 모락모락 올라왔다. 모처럼 시골 마당도 두 아이들 덕택에 시끌벅적했다. 민지나 정혁이는 늘 할머니 집에 가기를 손꼽아 기다렸다. 그런데 가족끼리만 여행을 오니, 또 다른 맛이 있었다. 미리 좀 알았더라면 좀 더 어렸을 때부터 종종 왔을 텐데, 하는 아쉬움이 생겼다.

둘이서 어깨동무를 하고 펜션으로 들어왔다. 정혁이가 중학생이 되면서 민지랑 키도 비슷했다. 민지 얼굴이 햇볕에 발갛게 달아올랐는데, 꽤 건강하게 느껴졌다.

엄마는 민지가 저렇게 건강하게 보내는 것만으로도 늘 고마웠다. 태어나자마자 인큐베이터에 들어간 민지였다. 1.7킬로그램, 너무 작았다. 다행히 인큐베이터에서 열흘 만에 퇴원했지만, 잔병치레가 잦았다. 걸핏하면 경기를 해서 응급실로 뛰어간 게 한두 번이 아니었다. 세 살 때는 병원에 입원해서 온갖 검사를 한 적도 있었다. 그 어린애의 척수까지 뽑아 검사를 했지만, 원인을 알 수 없었다. 민지가 경기를 할 때마다 엄마는 임신했을 때 일이 생각났다. 화장실에서 크게 넘어진 적이 있었다. 그때 엄마도, 배 속에 있던 민지도 너무나 놀랐다. 그 때문에 못 큰 것만 같아 두고두고 걸렸다.

"엄마, 신 김치. 신 김치 옆에 구워야지."

민지가 다가와 김치부터 찾았다.

"맞아, 고기는 신 김치랑 함께 먹어야 제맛이야."

당연히 아빠였다. 아빠랑 민지는 참 많이 닮았다. 내성적인 성격도 그러한데, 식성까지 둘이 똑같았다.

"그래그래. 똑 닮은 아빠와 딸을 위해 내가 구워 주마."

엄마가 놀리듯이 말하며 신 김치를 올렸다. 자글자글 구워지는 고기 냄새와 더불어 신 김치 냄새가 펜션을 부드럽게 휘감았다.

자라면서 민지는 지나치다 싶을 정도로 배려심이 깊어졌다. 민지가 초등학교 4학년

이 되면서 엄마는 부업을 시작했는데, 함께 부업하는 혜미네와 아주 가깝게 지냈다. 민지랑 정혁이에게 혜미라는 든든한 손위가 생긴 셈이었다. 걸핏하면 셋이 붙어 다녔다. 함께 영화를 보고, 떡볶이를 사 먹고 중앙동을 돌아다녔다. 혜미는 한 살 위였지만, 민지에게 친구나 다름없는 언니였다.

주말이면 두 가족이 함께 놀러 가기도 했다. 가까운 교회로 나들이를 갔고, 엄마들과 아이들이 함께 장을 보러 가기도 했다. 아이들만큼이나 어른들도 가깝게 지냈다.

민지에게 혜미는 한 해 먼저 앞서 가는 선배이기도 했다. 고잔초, 단원중, 단원고로 이어지는 생활을 혜미가 딱 한 해씩 먼저 갔다. 학교에 대한 정보, 선생님들의 사소한 버릇까지 둘이서 시시콜콜 이야기했다. 늘 붙어 지내면서도 학교에서 만나면 또 그리 반가울 수가 없었다.

민지의 고민거리를 들어 주는 것도 늘 혜미였다. 민지가 첫 생리를 하던 날도 혜미가 함께 있었다. 바로 옆 동에 살아 급한 일이 있으면 언제든 뛰어갔다. 모처럼 민지 생일 파티를 하는 날도, 중앙동을 헤매고 돌아다니는 날도 늘 혜미랑 함께였다. 그렇게 긴 시간을 붙어 지내면서 한 번도 싸운 적이 없다는 게 오히려 이상한 일이었다.

민지는 어지간해서는 싫다는 말을 하지 않았다. 그게 한편으로는 자기 생각을 쉽게 표현하지 못해서이기도 했다. 엄마 입장에서는 그게 안쓰러웠고 답답하기도 했다. 때로는 좀 더 대범해지기를 바랐다. 민지가 아는 이웃을 따라 교회에 다니기 시작한 것도 그 때문이었다. 속으로만 생각하는 것들을 편하게 꺼내고 표현할 수 있지 않을까.

이웃이 제안했을 때 엄마 아빠가 선뜻 동의했다. 처음에는 민지와 정혁이가 함께 다녔다. 하지만 아침잠 많은 정혁이에게 매주 일요일 아침을 교회에서 보내는 건 쉬운 일이 아니었다. 결국 민지 혼자 다녔다. 갈 때는 이웃과 함께 갔지만 올 때는 화랑유원지에서 혼자 걸어오는 날이 많았다. 그래도 일요일이면 늘 혼자 일어나 나갈 준비를 했다. 민지에게 교회는 또 다른 사회이자 세상이었다. 적극적으로 활동하는 사람들이 많았다. 그들과 얘기하고 어울리는 게 차츰 편안해졌다. 민지도 점점 더 활발해졌다.

무엇보다 그곳에서 만난 어린 꼬맹이들이 민지를 사로잡았다. 주일학교에서 만나

는 꼬맹이들은 민지에게 새로운 친구이자 세상이었다. 아이들과 함께 있으면, 세상의 모든 걱정이 사라졌다. 앞으로 무엇을 하고 살아야 할지, 다가올 중간고사 기말고사도 다 잊을 수 있었다. 아이들과 지내면 행복했다. 커서 유치원에서 아이들과 함께 생활하면 좋겠다는 생각도 종종 했다. 지나가는 아이들만 봐도 즐거웠다. 엄마 아빠가 둘 다 막내인지라 사촌으로도 동생이 없었다. 언니 오빠들은 벌써 어른이 돼 버려 오히려 조카가 더 가까웠다. 사촌 언니의 아들 민재를 유달리 예뻐해 안양까지 종종 보러 간 적도 있었다. 조카 민재를 늘 챙기고 놀아 주는 건 민지 몫이었다.

웬만한 일은 참고 양보하며, 어린애들을 좋아하는 민지였지만, 때로 정혁이에게는 온전히 속마음을 드러내기도 했다. 참지 않고 뭐든 내뱉어 보고, 내 거라고 욕심부려 본 상대도 오로지 정혁이뿐이었다. 동생한테만 야박하게 구는 것 같아 엄마는 그게 섭섭할 때도 있었다. 혹시 커서까지 동생과 싸울까 봐 지레 걱정하기도 했다. 아주 어려서는 그런 마음 때문에 민지를 크게 혼낸 적도 있었다.

한번은 정혁의 인라인스케이트를 사러 함께 나갔는데, 막상 인라인스케이트를 보더니 어린 민지가 자기 걸 사 달라고 떼를 썼다. 이미 정혁이 인라인스케이트를 사기로 약속이 된 상태였다.

"내 인라인스케이트, 내 거 살래. 내 거."

민지가 별안간 떼를 쓰니까 정혁이도, 가게 아저씨도 당황했다.

"그럼 누나 거 사."

선뜻 정혁이가 양보했다.

"아휴, 어린 동생이 참 착하네."

엄마는 정혁이를 쓰다듬는 가게 아저씨의 칭찬이 마음에 걸렸다. 그 자리에서 떼쓰는 민지를 혼낼 수도 없었다. 엄마는 민지가 배려심 없는 아이로 자랄까 봐 지레 겁이 났다. 결국 민지 인라인스케이트를 사서 돌아왔다. 집에 와서 얼마나 크게 혼냈는지, 엄마는 오랫동안 그게 마음에 걸렸다.

자라면서 민지는 오히려 너무 배려하고 양보하는 게 아닌가 하는 걱정이 들 정도

였다.

"커서 엄마처럼 살지 마. 너는 하고 싶은 일을 하면서 살았으면 좋겠다."

엄마가 입이 닳도록 했던 말이다. 어려서부터 유달리 이 학원 저 학원 다 챙겨 보내고, 집으로 오는 학습지까지 시켰던 건 그런 이유였다.

민지와 정혁이 둘이서 보내는 시간이 조금씩 늘었다. 민지가 중학생이 될 무렵에 엄마도 점점 바빠졌다. 이따금 주말에도 엄마 아빠가 일을 나가기도 했다. 그런 날이면 민지와 정혁이가 둘이서 하루를 보냈다. 티격태격 싸우면서 늘 붙어 지냈다.

한번은 컴퓨터로 둘이 실랑이를 벌인 적이 있었다. 바지런히 움직이는 쪽은 늘 민지였다. 민지가 인터넷에 들어가 이곳저곳 서핑을 하고 있으면 한발 늦게 정혁이가 다가왔다. 마침 비스트의 새 노래가 발표된 날이라 유달리 민지가 들떠 있었다. 음악과 춤을 좋아하는 민지에게 비스트는 삶의 활력이고 기쁨이었다. 기광의 자유로운 춤에 요섭의 삼미로운 목소리는 민지를 늘 행복하게 했다. 콘서트 동영상을 크게 틀었다. 비스트의 감미로운 노래가 집 안을 흘러 다녔다. 정혁이가 슬쩍 다가와 민지 팔을 흔들었다.

"누나, 다 들었어?"

민지가 고개를 살래살래 흔들었다.

"아니, 아직 멀었어."

정혁이가 민지 주변을 맴돌면서 슬쩍슬쩍 누나를 건드렸다. 민지는 아랑곳하지 않고 다른 동영상을 틀었다. 정혁이가 또다시 팔을 흔들었다. 좀 더 모른 척하고 싶지만, 결국 얼마 못 가 민지는 일어나고 말았다. 정혁이가 치킨 한 조각을 뜯으며 얼른 컴퓨터 앞에 앉았다.

"나 배고파. 치킨 한 조각밖에 없어."

먹다 남은 치킨은 기껏 세 조각이었고, 이미 민지가 두 조각을 먹은 뒤였다. 배고플 게 뻔했다.

민지는 냉장고 문을 열었다. 계란이 잔뜩 쌓여 있다. 아빠한테 배운 계란찜을 할까?

민지 아빠는 오랫동안 혼자 자취 생활을 했다. 아빠의 주특기는 계란찜이었다. 아빠의 계란찜은 물과 새우젓에 비밀이 숨어 있었다. 아빠가 가르쳐 준 대로 해 보니 색다른 맛이 났다. 어차피 먹어야 한다면 이렇게 해 먹는 것도 괜찮을 것 같았다. 계란찜, 계란말이에 이어 떡볶이도 그럭저럭 해냈다.

민지는 요리하는 게 즐거웠다. 똑같은 계란으로, 여러 가지 맛을 낼 수 있다는 게 신기했다. 막연하게 생각한 요리를 직접 해 볼 수 있다는 게 재미있었다. 떡볶이에 이어 볶음밥도 해 보았다. 맛도 그럴 듯했다. 민지가 해 준 요리라면 정혁이는 뭐든 좋아했다.

민지는 김치와 계란을 꺼냈다. 정혁이는 김치볶음밥을 좋아한다. 김치를 송송 썰어 참치 한 캔을 넣고 달달 볶았다. 고소한 냄새가 퍼졌다. 거기에 밥을 넣어 볶고, 한쪽에다 계란프라이를 만들었다. 둥그런 접시에 김치볶음밥을 담고, 계란프라이를 올리니 색깔도 아주 예뻤다. 김도 옆에 놓았다.

"윤정혁, 빨리 와. 먹게."

민지 말에 정혁이가 흘깃 부엌 쪽을 보았다. 자그마한 상에서 김이 모락모락 나고 있었다. 그러니까 정혁이도 슬그머니 미안한 생각이 들었다.

"우와, 김치볶음밥이다."

정혁이가 얼른 게임을 껐다. 그리고 민지가 좋아하는 비스트 음악을 크게 틀고 밥상에 앉았다. 민지도 그런 정혁이를 보니 기분이 다 풀어졌다.

"와, 맛 좋다. 역시 누나는 김치볶음밥 선수야."

정혁이가 한입 가득 밥을 밀어 넣고 엄지손가락을 치켜들었다.

"설거지는 가위바위보로 한다."

민지가 제안했다. 거절할 이유가 없었다. 밥 먹다 말고 둘이서 가위바위보를 했다. 가위를 똑같이 내더니, 바로 다음 판에 민지가 져 버렸다.

"으, 또 졌어."

가위바위보로도 걸핏하면 지는 민지였다.

"누나, 설거지 끝나면 바로 컴퓨터 양보할게. 됐지?"

민지가 김치볶음밥을 한입 가득 넣은 채로 고개를 끄덕였다. 어떻게 보면 엄마 아빠보다 더 자주 밥을 먹고, 엄마 아빠보다 더 많은 시간을 함께 보내는 동생이다.

야간 자율 학습 시작 한 시간 전이면 민지는 거의 날마다 집에 들렀는데, 그때도 늘 정혁이와 함께 저녁을 먹었다. 난원고등학교에서 집까지는 겨우 10분. 중학교 때부터 친했던 윤희와 혜인이랑 집에 자주 왔다. 야자가 시작되는 7시까지, 주어진 한 시간 동안 셋이서 지지고 볶으며 저녁을 먹었다. 정혁이는 늘 깍두기로 끼었다. 친구들도 으레 정혁이를 챙겨 라면을 끓여 먹을 정도였다.

학년이 올라가면 부담이 더해진다고 하는데, 민지는 고등학생이 되면서 더 활발해졌다. 고등학교 1학년 때 담임이었던 전수영 선생님을 유달리 따랐는데, 2학년 때 또 담임이 되었다. 운이 좋았다. 선생님은 애들 하나하나를 각별하게 볼 줄 아는 분이었다. 민지에게도 스스럼없이 언니처럼 다가왔고, 교재도 따로 챙겨 주었다.

민지는 야간 자율 학습도, 방학 보충 수업도 일부러 신청해서 다 들었다. 집에 있는 게 따분하기도 했지만, 학교가 좋았다. 2학년 2반 교실에 가면 편안해졌다.

제주도 수학여행이 다가오고 있었다. 민지는 유달리 들떴다. 제주도도 처음이었지만, 친구들과 함께 잠을 자면서 밤을 샌다고 생각하니, 가슴이 뛰었다. 과자를 잔뜩 사서, 밤새도록 과자 파티를 하고 싶었다. 엄마가 사 준 예쁜 옷을 입고, 괜찮은 사진도 찍고 싶었다. 조금은 특별한 추억을 갖고 싶었다.

엄마한테 여행용 가방을 사 달라고 졸랐다. 핸드폰도 바꾸고 싶다고 말했다. 엄마는 새 바지와 티셔츠를 사 주면서 이모 캐리어를 빌려 왔다. 핸드폰도 나중에 바꿔 주겠다고 하자 어쩐지 서러운 생각이 들었다.

민지는 자기 방으로 들어와 버렸다. 비스트 사진을 모두 꺼내 다시 정리하고, 그동안 모아 온 다른 가수들 사진도 다시 보았다. 그래도 기분이 풀리지 않았다. 눈물이 났다. 엄마가 어찌해야 할 바를 모르는데 아빠가 퇴근해서 돌아왔다. 민지는 그때까지 울고 있었다. 아빠가 방으로 들어왔다.

"무슨 일인지 아빠한테 말해. 그래야 알지."

민지가 울먹이며 핸드폰 얘기를 꺼냈다. 곰곰 듣던 아빠가 겉옷을 다시 입었다.

"나가자 민지야."

아빠가 말없이 민지를 데리고 나갔다. 그리고 곧바로 핸드폰 가게로 갔다. 으레 따라붙을 다짐도, 잔소리도, 왜 필요한지조차 묻지 않았다. 민지가 그렇게 원한다면 당연히 아빠가 해 줘야 한다고 생각했다. 아빠는 이유를 따지지 않고 먼저 민지 편이 되어 주고 싶었다. 그게 아빠 역할이라고 생각했다.

핸드폰을 고르고 거리로 나왔는데, 봄밤의 벚꽃이 환했다. 여태 말없던 민지가 아빠를 불렀다.

"아빠!"

아빠가 민지를 보았다.

"왜 딸내미?"

"고마워. 음…… 그리고 미안해."

불빛보다 환한 벚꽃 아래서 민지와 아빠가 환하게 웃었다.

내 눈 속에 이쁨

안산 단원고 2학년 2반 **윤 솔**

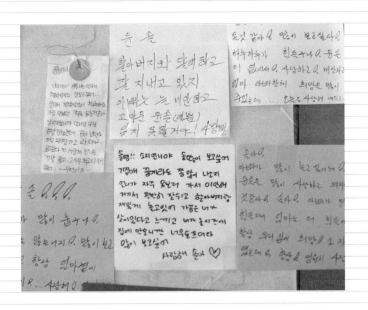

우리 솔이의 💛꿈은
경찰관!

동국대 경찰행정학과를 졸업 후, 경찰관이 되어
범죄없는 안전한 사회를 만들고 싶어요

1. 서우 아버님께서 만들어 주신 솔의 장래 모습.
단원 경찰서에서 분향소로 경찰 제복을 보내 주어서 가족들은 정말 고마워하고 있다.
2. 솔을 그리워하는 샤크.
3. 집에서 이쁨 셀카.

내 눈 속에 이쁨

창문 틈이 조금이라도 열린 것 같으면, 나는 콩콩 올라가 이리저리 밖을 살피고 냄새를 맡는다.

"샤크! 위험해, 내려와!"

식구들은 큰일이라도 난 듯 서둘러 나를 부르지만, 그다지 신경 쓰지는 않는다. 나같이 작은 요크셔테리어에게 베란다 창은 위험한 곳이 맞다. 하지만 달리 방법이 없지 않은가? 나는 애타게 누나를 찾고 있다.

벌써 1년이 넘게 모습을 보이지 않는 윤솔. 안방부터 화장실, 현관 문턱까지 매일 샅샅이 둘러보지만 어디에도 흔적조차 없는걸! 이제 유일한 희망은 바깥이다. 누나가 저 아래 가로등 뒤에라도 숨어 있을지 누가 알까?

"샤크! 이 자식, 왜 말을 안 들어!"

아버지는 나를 번쩍 들어서 안방에 데리고 들어간다. 그리고 한쪽 구석 창문을 열고 담배를 피운다. 날 꼭 안은 채로.

아버지의 품은 따뜻하다. 그리고 동시에 서늘하다. 뭔가, 눈물이라도 한 방울 툭 떨어질 것 같아서 괜시리 가슴팍을 핥아 본다. 아버지의 눈은 내가 아닌, 거리를 지나는 사람들을 쫓고 있다.

'아…… 아버지도 나처럼 이쁨 솔을 찾고 있나?'

누나의 이름은 윤솔이지만, 식구들에게는 '이쁨' 솔이라고 불렸다. 내가 처음 여기

왔을 때부터 그랬다. 단발머리가 어깨를 덮고 약간 가무잡잡하면서도 갸름한 얼굴에 오똑한 콧날의 솔!

이 집안의 사랑은 아래로 흐르는 내리사랑이다. 아버지가 주는 사랑이 엄마에게 흘러가고, 그게 또 큰누나를 거쳐 작은누나를 적시고, 마지막으로 솔에게서 고인다. 모두의 사랑이 솔에게 모여서 아주 기다린 '이쁨'이 되는 것을 나는 오랜 시간 지켜보아 왔다.

이쁨 솔은 이 집에서 서열이 가장 낮았다. 윗사람이 시키면 모든 심부름을 알아서 했고(물론 약간의 보상을 챙기긴 했지만), 가끔씩 재롱도 피워 댔다.

누나는 나에게도 더없이 다정했다. 놀아 주고 안아 주고, 날 향해 귀여움을 떨 때도 있었다. 솔직히 솔이 만만해서 자주 서열 다툼을 걸어 보곤 했다. 다리를 팡팡 때리며 잘 놀다가도 왕! 왕! 물려고 덤볐다. 남는 게 별로 없는 시도였다. 배를 뒤집어 복종하는 굴욕과 함께 '샤크'라는 이름을 얻은 게 디었으니. 사나운 물고기라는 뜻의 샤크! 딱히 내 이름에 불만은 없지만, 샤크라고 불러 줄 솔이 없다는 것이 너무 아프다.

나는 누나와 함께한 마지막 날을 기억하고 있다. 솔은 그날따라 아버지를 귀찮게 했다.

"계란말이 해 줘, 아빠아…… 아빠가 해 주는 게 제일 맛있다고!"

수학여행인가 뭔가를 간다고 아침부터 집 안을 홀딱 뒤집어 놓고는, 일찍 출근한 엄마에게도 모자라 아버지를 채근했다. 사실 나도 조금은 기대를 했다. 아버지의 요리 솜씨는 이 집에서 최고다. 아니, 동네에서 최고일 거다! 솔은 나에게도 조금씩 나누어 주곤 했는데, 따끈한 계란말이는 그중 일품이었다.

"잘 갔다 와라! 내가 시간 날 때 해 줄게."

아버지는 출근 준비가 급했는지 곧바로 화장실로 들어가 버렸다.

"알았어…… 꼭이야!"

솔은 그쯤에서 포기하고 가방을 메고 나섰다. 끼이익, 현관문이 열림과 동시에 새

어 드는 아침 햇살 속으로 이쁨 솔은 걸어 들어갔다. 이어폰을 끼고 교복을 입은……
참으로 눈부신 뒤태였다. 긴 다리와 곧은 어깨선이 멋진 솔을, 나는 가만히 바라만 보
고 있었다.

"다녀올게, 샤크!"

나는 인사치레로 살짝 꼬리를 흔들었다. 누나의 목소리를 따라 햇살들이 내 터럭 한
올 한 올 사이로 빛을 내며 파고들던 그때, 쾅! 문이 닫혔다. 그 후로 오랫동안 나는 어
둠 속에 홀로 남겨졌다.

"샤크! 오랜만이야!"

하선 누나가 나를 안아 준 날이 생각난다. 그날은 계란말이도, 삼겹살도 맛볼 수 있
던 날이었다. 아참, 딸기도. 하선 누나가 딸기를 사 들고 왔었다. 이쁨 솔이 좋아한다
고. 하선은 이사를 멀리 갔지만, 둘은 여전히 많이 친해 보였다.

"그 학교 다닐 만해?"

딸기를 씻으면서부터 둘이는 다정하게 얘기를 했다.

"어. 그럭저럭…… 솔, 너는?"

"울 담임 말야, 최혜정 선생님. 참 좋아! 친구 같애……"

씻기가 무섭게 솔의 입속으로 따박따박 딸기가 사라졌다. 접시에 놓을 것도 없었다.
나는 딱 한 알 받아먹고 침만 줄줄 흘리며 둘을 바라봤다.

"저번에 그 애들은 잘 정리됐어? 솔, 막 따돌렸다며?"

"그 정돈 아니야. 암튼 걔들하곤 끝냈어. 그리구…… 다른 애들이랑 또 친해졌어."

"풋, 이번에도 또 무리 지었어?"

"그렇게 노는 게 재미있어. 노래방 가도 신나고!"

"요즘 누구 노래 불러, 솔? 아직도 니엘 좋아?"

"음."

솔 누나의 볼이 살짝 빨개진 걸 나만 본 것 같다.

"너, 니엘이랑 쫌 닮았어! 크큭"

하선은 웃었다. 하지만 나는 실망했다. 딸기가 하나도 남지 않았기 때문이다.

"아이구, 우리 하선이 왔냐? 윤하선!!"

아버지가 들어온 건 그때였다. 하선 누나는 원래 김하선인데, 이 집에선 윤하선이라 불린다. 어릴 때부터 양쪽 집 오가며 서로 남노릇 하는 탓인지, '윤' 하선과 '김' 솔은 아버지에게 살갑게 다가갔다. 퍽!

"아이쿠, 솔, 아빠 아파!"

이쁨 솔은 사실 터프한 여자였다. 주먹으로 힘껏 때리는 게 반가움의 표현이다.

"아빠, 아무 것도 안 사 왔어? 저녁 뭐 해 줄 건데?"

"니 엄마가 들어올 때 삼겹살 사 올 거야."

"어떻게 기다려? 그때까지 배고픈데."

"그럼…… 계란말이 헤 줄끼?"

"네! 고맙습니다!"

기뻐한 건 나랑 하선 누나였다. 하선도 아빠표 계란말이를 사랑했다. 그런데 솔 누나는 이상하게 뾰로통해서 아버지를 바라봤다.

"칫, 돈가스 먹고 싶었다고! 아빠 돈가스는 분식점보다 맛있단 말야!"

"삼겹살 먹을 건데 어떻게 돈가스를 해? 그냥 이번엔 계란말이……"

"그럼, 내일은 돈가스다? 내일 아침에 꼭!"

"알았다, 알았다고…… 기다려 봐 재료 좀 후딱 사 올게."

아버지는 앉아 보지도 못하고 도로 집 밖으로 밀려 나갔다. 내가 멍멍 짖으며 꼬리를 흔들어도 본척만척. 아버지는 솔이 무서운 게 틀림없다. 어째, 서열을 다시 정리해야 하나?

내가 개다운 고민을 하고 있을 때, 솔과 하선은 방으로 들어가서 문을 닫아 버렸다. 안에서 부시럭, 크큭 대는데 궁금해서 견딜 수가 없었다. 나는 앞발로 문을 긁어 대고 왕왕 짖어 댔다.

"샤크! 조용히 안 해?"

이쁨 솔이 문을 와락 열고 소리를 질렀다. 순간, 나는 고개를 갸우뚱하고 솔 누나의 얼굴을 뚫어져라 쳐다보았다. 눈이 더 커졌는데, 아, 누구시죠??

"하하하! 거 봐! 너 쌍거풀 안 어울려. 샤크도 못 알아보잖아?"

"에잇, 이거 치우자. 샤크가 먹을라."

"그럼! 쌍수액 핥다가는 혓바닥 붙지! 큭큭."

둘이 이럴 때는 손발이 척척 맞는다. 솔은 소심하게 일을 벌이고, 하선은 대범하게 정리한다. 솔이 세수하러 화장실 간 사이에 나는 하선 누나한테 안겨서 놀란 가슴을 진정시켰다.

치이이- 치지. 고문의 시간이 왔다. 온 집 안에 삼겹살 굽는 고소한 소리가 진동을 하는데, 나는 케이지에 갇혀서 냄새밖에 맡을 수 없었다. 그전에 계란말이 한 조각 얻어먹지 못했다면, 아마 미쳐 버렸을지 몰라.

"많이 먹어라, 하선아. 우리 이쁨도!"

엄마는 솔과 하선만 챙긴다. 아니, 큰언니랑 작은언니도 챙긴다. 그래, 아버지까지도 챙긴다. 이 작고 불쌍한 샤크만 빼고!

"너희들, 많이 힘들지? 이제 고등학생이니까."

"엄마는? 일 안 힘들어?"

"나야, 맨날 하는 건데 뭘……"

"엄마, 우리도 좀 물어봐 줘. 나 이제 사회인!"

둘째 언니가 끼어들었다. 언니는 봄에 졸업을 했으니까 말 그대로 사회인이고 큰언니는 대학 졸업반.

"둘 다 취업이 문제다 문제!"

"울 언니들은 잘될 거야! 내 롤모델이니까!"

하선이 궁금한 눈으로 솔을 바라봤다. 더 궁금한 건 둘째 언니였다.

"솔땡! 왜? 내가 무슨 이유로 롤모델?"

"나, 둘째 언니처럼 예쁘고, 옷 잘 입고 싶어. 진심이야!"

"크크크, 내가 좀 스타일이 좋긴 해!"

"그럼 나는?"

큰언니도 이쁨 속을 쳐다봤다

"언니는 항상 조용히 마음 써 주잖아…… 나, 큰언니처럼 포근한 사람 될 거야!"

"웬일이야, 솔땡? 맨날 사촌 언니 윤나래 씨 존경한다고 그러더니?"

"그거야 뭐 기본이지. 나두 나래 언니처럼 멋진 여자 될 건데, 남친이랑 호주 여행도 가고!"

"돈이 있어야 호주를 가지……!"

엄마는 걱정스럽게 솔을 바라봤다.

"대학 가면 알바 해서 돈 벌 거야. 모자라면 대수 오빠한테 전화하지!"

"말도 안 돼, 사촌 오빠한테?"

하선은 솔을 살짝 밀었다. 하지만 솔은 진지했다.

"하하, 우리 파평 윤씨 태위공파 35대손들이 원래 끈끈하다! 하지만 아빠한테 먼저 말해야지, 솔!"

아버지는 솔에게 눈을 찡긋했다. 이쁨 솔과 아버지는 마주 보고 웃었다.

왈왈왈왈! 나는 그때부터 맹렬히 짖기 시작했다. 노릇하게 구운 삼겹살 한 점만! 한 점만 달라고요! 더 이상은 참을 수가 없었다.

"솔, 자?"

"아니, 안 자……"

하선 누나랑 솔 누나는 나란히 이불을 덮고 누웠다. 식구들 모두가 잠든 깊은 밤에, 나는 두 사람의 발치에 또아리 틀고 앉아서 다 들었다.

"솔, 정말 공군사관학교 시험 칠 거야?"

"안 돼. 나 맹장수술 했잖아. 파일럿은 무리야."

"너희 아빠는 철석같이 공사 갈 거라 하던데?"

"아빠는 우리 세 자매, 육해공군 시키는 게 꿈이셨지. 하지만 언니들 다 포기했고, 미안한데 나도 어쩔 수 없어."

"흠…… 아빠가 실망이 크시겠다."

"뭐, 하는 수 없지. 근데, 너 7급 공무원 봤어? 거기 주원 엄청 멋있다!"

"크크 솔은 역사드라마만 보는 줄 알았는데?"

"이건 재밌더라. 근데, 내가 좀 알아봤어…… 공무원. 그중에 경찰공무원이 괜찮은 것 같아. 나, 경찰 할까 봐."

"그래? 하긴…… 넌 제복 입는 거 다 잘 어울려. 운동 신경도 좋고."

"고마워. 하선아."

그리고 한참 잠잠했다.

"자?"

"아니. 솔, 왜?"

"어, 근데. 나…… 물어볼 거 있어."

"뭐?"

"……거기서 친구 좀 사귀었어?"

"너도 친구 많이 만들었잖아. 그런데 뭘?"

"아냐……"

"솔, 나도 하나만 물어보자."

"뭔데?"

"저기…… 너 친구 많은데, 누가 제일 친한 친구야?"

"음……"

"음?"

"하선아. 그런 거 묻지 마."

"왜?"

"너도 기억하지? 우리 놀이터에서 처음 만난 날."

"응. 울 엄마가 초등 2학년 누구 없냐고 소리 지르니까 니가 튀어나왔잖아."

"그때, 우리 해질녘까지 놀았잖아. 그날부터 내 친구는 너야."

"정말……?"

"난 하선이 니가 제일 좋아."

"나도 그래…… 솔."

그 뒤로는 기억나지 않는다. 둘이 도란도란하는 소리를 들으며 점점 잠에 빠져들었다. 그날 밤, 누나들의 발치는 정말 따스했다.

그렇게 기분 좋은 추억은 또 있다. 곰곰이 생각해 보면.

누나가 사라지기 얼마 전이었던 것 같은데, 식구들이 아무도 없는 저녁 시간. 낯선 발소리가 대문 밖에 몰려왔다. 난 온 힘을 다해 짖어 댔지. 누구냐? 누가 감히 우리 집을 넘봐?

"샤크! 나야! 그만!"

현관문이 열리고 솔 누나가 들어와 나를 와락 안아 올렸다.

"어머나! 얘가 샤크야?"

"귀여워! 졸귀!"

누나 뒤에는 처음 보는 여학생이 네 명이나 서 있었다.

"어머, 자세히 보니 존잘인데?"

졸지에 여자 다섯 명에 둘러싸여 이런저런 품평을 당하자니 심기가 불편해서 누구 하나 물어야겠단 결심을 했다. 크르릉, 크왕!

꺅! 그중 안경 쓴 누나가 소리를 질렀다. 날 만지려는 손가락을 겨냥했는데 실패했다. 칫.

"샤크! 미안…… 미안해."

의외로 솔 누나는 나를 혼내지 않고, 안고 토닥였다.

"얘들아, 먼저 인사부터 하자. 우리 샤크한테."

"우리가 너무 무례했나? 샤크! 난 혜선이라고 해. 박혜선!"

"안녕? 난 김지윤. 담부턴 물지 마."

"반가워 샤크! 너 졸귀 맞아. 난 주희야!"

"화 많이 나셨어요? 저는 지아라고 해요."

비슷비슷한 키에 인상 좋아 보이는 누나들이었다. 나는 화낸 게 조금 부끄러워져서 살살 꼬리를 흔들었다. 누나의 친구들은 더 이상 날 무서워하지 않고 부엌으로 들어가 라면을 끓여 먹었다. 물론 나도 몇 가닥 얻어먹었고.

"얘들아, 우리 학원도 째고 나왔는데 뭐 할 거 없을까?"

"글쎄, 노래방? 아님, 포켓볼?"

"우리 그러지 말고 얘 산책시킬래?"

그중 한 누나가 기적적으로 산책이라는 단어를 꺼냈다. 오오! 산책! 그것은 바깥 공기를 마시며 달리는 그 '사랑'의 산책이 아닌가요! 누나들은 낑낑거리는 날 목줄에 묶어서 밖으로 데리고 나갔다.

깜깜한 밤이었다. 하늘엔 별들이 총총하고, 아직 추웠는데 다행히 누나들은 내게 개 패딩을 입혀 주었다. 다섯 명의 여학생들이 건강한 다리로 우르르 뛰어가고, 나도 함께 달렸다. 한참을 낙엽 구르듯이 까르륵 거리며 뛰는데, 어디선가 꽃내음이 흘러나왔다. 개나리가 촘촘히 피어서 바람에 살랑이는가 보았다. 나는 코를 킁킁댔다.

누나들은 개나리 덤불 둘러쓴 담장 아래서 셀카를 찍었다. 가로등을 조명 삼아. 나는 영역 표시에 심취하느라 깜찍한 누나들의 포즈엔 관심이 없었다. 뭐가 그리 웃긴지 서로 난리가 났는데, "샤크! 여기 봐! 너도 찍어 줄게!" 잠깐 고개를 들었다. 나를 부르는 솔과 친구들은 하아, 봄밤 별들이 흩어진 하늘, 그 아래 다투어 봉오리 터지는 꽃다지처럼 예뻤다.

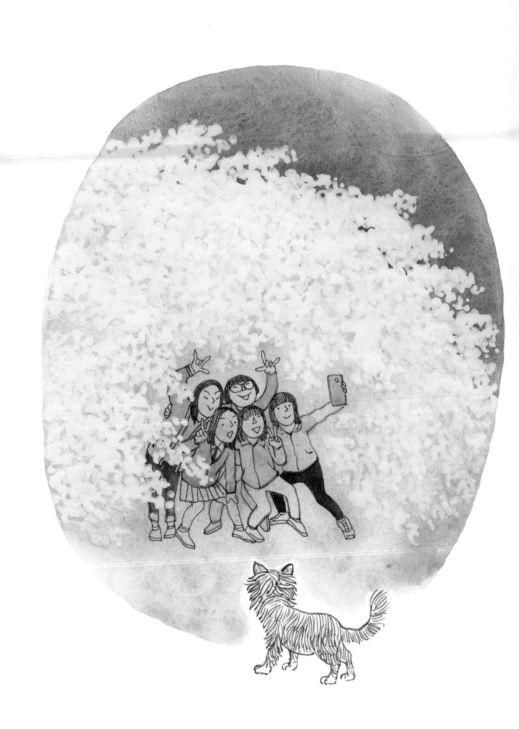

윤솔

아버지 품에 안겨서 창문 아래를 내려다보면, 가로등도 사람들도 참 작아 보인다. 그때는 몰랐다. 솔 누나와 네 명의 친구들이 갑자기 사라질 것을. 그리고 보면 사람들은 고무공이랑 비슷하다. 한참 재미나게 놀다가도, 어느 날엔가는 소리 없이 사라져 버린다. 고무공은 장롱 밑이나 서랍장 밑에서 냄새라도 나는데, 이쁨 솔은 냄새조차 남기지 않았다. 어디에 있는 걸까? 솔 누나와 친구들은.

요즈음 나는 잠잘 때가 제일 좋다. 꿈속에서 가끔 이쁨 솔을 만나기 때문이다. 꿈속 누나는 냄새가 없다. 그리고 감촉도 없다. 마치 햇살처럼, 한없이 따스해도 막상 다가가 핥으면 아무런 느낌이 없다. 그래도 나는 좋다. 그 순간만큼은 내 두 눈으로 솔 누나를 볼 수 있으니까. 아주 찬찬히, 찬찬히 이쁨 솔을 눈에 담아 둘 수 있으니까!

꿈에서 누나를 만나는 걸 아버지는 아는 걸까? 아버지는 내가 품에서 잠들어도 내려놓지 않는다. 낑낑거리며 이쁨 솔 부르는 소리를 내면, 나를 더욱 따뜻하게 품어 주신다.

내 눈 속에 이쁨

초록, 오렌지, 분홍, 빨강

안산 단원고 2학년 2반 **이혜경**

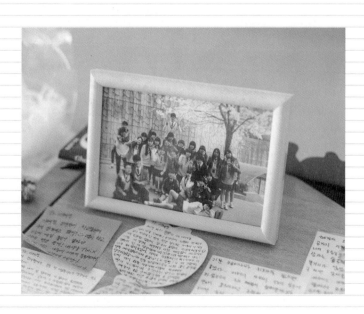

1. 혜경의 부모님은 혜경이 간 후 한참 뒤에 우연히 사진관에서 이 사진을 발견했다고 한다.
2. 중학교 시절 혜경.
3. 단원고 1학년 9반 시절, 선생님과 함께.

초록, 오렌지, 분홍, 빨강

초록, 울지 마, 울지 마

바닐라아이스크림에 녹차 가루를 뿌리고 가만 바라보던 너.

"나, 메이크업 아티스트 할 거다. 난 사람들 얼굴에 빨강, 파랑, 분홍 이렇게 색이 입혀지는 게 너무 좋아."

우리는 그때 네 말이 당연하게만 느껴져서 그냥 고개만 끄덕였어.

"음…… 은영이 넌, 키가 크고 눈이 크니까 눈을 강조하면 아주 시원시원해 보일 거야. 수애는 얼굴이 하야니까 청순미를 살려서 분홍분홍하게."

화장품 쇼핑을 하러 가자는 정아의 제안에 우린 자리를 박차고 일어나 길을 나섰어.

'여보떼용', 너 쫓아다니던 옆 반 그 애 전화를 콧소리 내며 받는 널 앞지르며 우리는 '우우' 하고 야유를 보내 줬지. '진짜?' 하고 놀라는 목소리에 돌아봤을 때, 커다란 플라타너스 그늘 사이로 상기된 네 얼굴이 환하게 떠 있었어. 오후 4시의 눈부신 햇살이 정성들여 톡톡 두드린 분처럼 네 얼굴에 곱게 퍼져 있었어. 나도 모르게 "예쁘다", 중얼거리며 멈춰섰어.

"나 간다, 낼 봐."

손을 흔들고 뒤돌아 달려가던 모습이 너무 행복해 보여서 나 살짝 질투했어. 네 카톡 메시지 답장은 밤늦게서야 도착했어. 꽃은 졌지만 잎이 파란 벚나무 앞에 그 애가 서

있었다고. 그 애가 알록달록 예쁜 아이섀도 세트를 선물했는데 색을 고른 감각에 깜짝 놀랐다고. 집 앞 롯데리아에서 녹차라테를 마실 때 그 애가 사귀자고 하길래 덥석, '그래', 그래 버렸다고. 나는 기억해. 그날 너를 감싸던 초록, 그 싱싱한 기운.

자꾸만 달려드는 벌을 손을 휘저어 쫓으며 피자를 먹고, 또 손을 휘저어 치킨을 먹고, 또 손을 휘저어 커피를 마시나 쿠쿡, 푸하하. 열여섯 우리들 웃음소리 가득하던 그해 여름의 계곡.

"우리 진실 게임 하자."

술래가 되어 우리가 묻는 말에 답하던 네 얼굴에 갑자기 초록 나무 그늘이 확 덮쳐 왔어. 뚝뚝, 떨어진 눈물을 금세 닦아 냈어도 네게는 초록 그늘이 짙게 남았어. 무서웠어. 그래서 우린 텀벙텀벙 더 신나게 놀았어, 어느새 너도 텀벙텀벙. 기진맥진하도록 놀았어. 하지만 나는 그 초록 그늘이 너무 무서워서 다른 아이들과 헤어진 후에도 일부러 길을 돌아 네 아파트까지 함께 걸었어.

그날 알았어. 웃으며 건네는 여린 녹차 잎 같은 네 마음은 네 작은 온몸의 힘으로 만들어졌다는 걸. 우리가 서로에게 내미는 초록빛 연한 마음은 키 큰 나무들에 가려져 햇빛을 보지 못하면 금세 시들어 버린다는 걸. 서로가 서로에게 물을 주고 햇빛도 쐐주며 보살펴야 한다는 걸. 온전히 사랑하고 배려하며 곁을 주던 너, 네가 내민 이파리는 특히 여리고 예뻐서 상처받기 쉽다는 걸. 나는 그해 여름 네게서 소중한 비밀을 배웠어. 작고 예쁜 내 친구야.

긍아, 내 보물

"긍아, 띵아, 아빠 왔다."

일부러 큰 소리를 낸 후 천천히 집에 들어섰지.

긍아, 사실 아빠 다 알고 있었다. 너희들이 어디 숨었는지. 아빠 너희들이 세상 어느 곳에 숨어도 다 찾아낼 수 있어. 왜냐면 너희들이 너무 착해서 먼저 들켜 버리고 말 테

니까. '어디갔지, 이상하다' 헛말 하며 너희들이 펼쳐 놓은 책들로 뒤덮인 거실을 지나 베란다 창도 끼이익 열어 보고, 이 방 저 방 기웃기웃.

"야, 못 찾겠다, 우리 딸들!"

욕조 안에 납작 엎드렸던 땀범벅 너희들, 깔깔대며 나오는, 우리 보물 은띵이, 혜궁이.

"엄마 아빠, 나 메이크업 아티스트 할 거야, 미용 전문학교 갈래."

화장을 해 본 적 없는 아빠야 모르지, 왜 그런 걸 하려고 하나. 편하게 할 수 있는 평범한 직장을 갖길 바랐어, 아빠는. 그래도 내심 우리 딸이 벌써 스스로 하고픈 일을 찾았구나, 대견했지.

하지만 네가 가겠다던 전문학교는 학교로 정식 인가가 나지 않은 곳이었어. 많은 걸 배우고 친구들을 고루 사귈 수 있는 인문계 고등학교에 가자, 가서 공부를 하다가 준비해도 늦지 않는다, 우리 말을 착한 너는 따랐어. 대입 준비 안 하고 바로 실습 현장으로 가겠다는 널 또 설득했어. 그래서 너는 그해에 단원고등학교 2학년이 됐어. 아빠가 한 번은 져 줄걸, 하루에도 몇 번씩 생각한다.

뷰티 학원 앞, 긍이를 기다리며 아빠는 상상했어. 그날도 너는 버스비 아끼려고 수업 땡 끝나자마자 학원으로 달려갔겠지. 네 작은 등에 매달린 가방, 손에는 네 보물 메이크업 박스. 달그락달그락 흔들다가 다시 품에 안아 조심스레 걷다가, 어느 틈에 달그락달그락, 달려갔겠지.

"아빠, 나 오늘 신부 화장 배웠는데, 선생님한테 칭찬 많이 받았다. 그래서 나, 결혼식 메이크업 전문으로 하기로 결심했엉."

"허허 언젠 빅뱅 오빠들 스타일리스트 한다더니?"

"에이, 아냐. 나 이제 빅뱅 졸업했어, 아빠. 있잖아, 결혼식은 인생에 한 번뿐이잖아. 아닌가? 히. 핫든 몇 번 안 되잖아. 그니까 가장 예뻐야지. 예쁜 사람은 더 예쁘게, 안 예쁜 사람도 예쁘게. 그게 내 기조야."

"야 인마, 예쁜 사람은 화장 안 해도 예뻐. 너도 지금 그대로가 제일 예쁘고."

"에이, 나야 엄마 아빠가 잘나게 낳아 줬지만 흐으 근데 콤플렉스를 갖고 사는 사람들이 얼마나 많아, 아빠. 사람이 다른 사람 젤 처음에 볼 때 어딜 봐, 얼굴 본단 말이야. 그럼, 가만 납두면 뭘 보겠어. 잘생겼는지 못생겼는지 볼 거 아냐. 눈이 작은지 큰지, 쌍꺼풀이 있는지 없는지, 코가 낮은지 높은지, 얼굴이 큰지 작은지, 다 쌩얼로만 보며 남들이랑 비교만 이게 되잖아. 난순 비교하다 보면 점점 자신감이 없어지거든. 그러니까 개성을 만드는 거야. 그냥 잘생기게 만들어 주는 게 아니고 단점은 보완하고 개성 있게, 색깔 있게. 그래서 난 신부 화장할 때도 과감하게, 개성 있게 할 거야. 그래서 엄청 유명해져야지. 친구들한테 신부 화장 내가 다 해 준다 그랬어. 사실 걔네는 실험 대상인데 큭큭."

알록달록 네온사인을 바라보는 반짝이는 네 눈, 뜨거운 녹차라테를 받쳐 든 네 두 손. 아빠는 메이크업이 뭔지 몰라도 가지런한 손톱들이 심어져 있는 네 예쁜 손에서 탄생할 수많은 얼굴을 떠올렸단다. 비뚤어지고 찌푸렸던 얼굴들이 네 손을 거쳐 세상 어디에도 없는 단 하나의 얼굴로 새롭게 태어나는 장면을 상상했단다. 우리 긍아, 내 보물.

오렌지가 좋아

야~ 혼자 다 먹어라~ 생일 선물도 안 챙겨 주면서 수능 선물은 받고 싶지 ㅋㅋㅋ.
학교에서 출출할 때 먹어 나 이거 엄청 많이 넣었음 ㅋㅋㅋ.
과외 가져 가서 먹든지 힘든 수능 잘 보셈.
- 혜경의 메모 편지

"매점 과자 다 사 왔다."
네 몸이 쏙 들어가고 남을 상자를 낑낑대며 내려놓는 너.
혜선이 성인이 시연이 예진이 예슬이 예은이 은지 민지 9반 재간둥이 옆 반 친구들

이름이랑, '^^ ㅎㅎ ㅋㅋ' 이런 웃음들이 박스를 빙 둘러 가며 춤을 추던걸.

"대박! 짱이다! 이런 선물 받은 사람 나밖에 없을 거야! 진짜 대박!"

새우깡 빼빼로 콘칩 홈런볼 칸초 꿀꽈배기 초코칩쿠키…… 한 번씩 꺼내 보고 다시 넣어 두었어. 어릴 적 집에 온 손님이 사다 준 과자 종합 선물 세트 기억나니? 설레는 마음에 '어느 것을 먹을까요, 알아맞춰 보십시오, 딩동댕' 하고 하나씩 꺼낼 때마다 늘어가는 빈 공간, 그 허전한 마음. 그래서 나는 내 동생이 준 과자 상자, 아주 천천히 아주 가끔씩 꺼내 먹어야지, 생각하며 잠이 들었어. 너랑 먹던 감자튀김, 엄마가 긁어 준 누룽지, 아빠가 까 주던 새우 나눠 먹을 때처럼 오독오독 씹어 먹을 거야. 수능 끝날 시간에 딱 맞춰 알람처럼 울린, "수고해쪄". 그 메시지를 춥고 힘든 날, 너무 고되어 무너질 것 같은 밤에 들여다볼 거야.

열일곱 생일 케이크의 초를 후~ 하얀 생크림 케이크 위에 올려진 오렌지를 들고 쪽쪽 빨아먹던 너. '그날 이렇게 진눈깨비가 내렸어', '언니가 7년 만에 나오더니 혜경이가 또 바로 뒤따라왔네', 두런두런 둘씩둘씩, 양력 음력 12월 5일생 양력 음력 5월 19일생, 그렇게 짝을 지어 앉아, 두런두런. 내가 선물한 매니큐어들을 꺼내 놓고 줄지어 보고 열어 보고.

"언니도 이제 대학생 되니까 화장 예쁘게 하고 다녀."

"혜경아, 니가 해 주라."

"그래? 그러지 뭐. 언니, 손 줘 봐."

내 열 손가락 손톱 위 마술 쇼가 펼쳐지는 동안, 나는 숨도 못 쉬었어. 다음 순서를 기다리는 엄마도 가만 지켜보던 아빠도 모두 숨죽였어.

투명하게 반짝이는 손톱 위에 쓱쓱.

"언닌 오렌지가 어울려, 오렌지가 좋겠어."

내 손끝에 주렁주렁 열리는 오렌지. 가만히 펼쳐 놓고 보았어.

"엄마는 사과. 연둣빛 사과."

또다시 쓱쓱, 톡톡.

초록, 오렌지, 분홍, 빨강

"엄마, 예쁘지?"

"언니, 마음에 들어?"

"아빠도 해 줄까?"

우리 손끝에 매달린 상큼한 과일 향. 나는야 꿈꾸는 오렌지. 엄마는 풋사과 문학소녀. 아빠는, 아삐? 아빠 그냥 아빠. 우리 아삐. 히아아으으으.

"야, 너 연애하지? 빨리 불어."

"엇 어떻게 알았지?"

"보면 모르냐, 니 카톡에 하트가 뿅뿅한데. 누구냐."

네 방에 살금 따라 들어가 방문을 꼭 닫고 심문 시작. 한참 빠져들어 읽었다던, 런던 베이커가 221번지 B호에 사는 셜록 홈즈처럼 호기심 많고 예리하다는 2학년 오빠. 화학이나 생물학에 엄청 관심이 많지만 다른 과목은 영 포기했다는 그 오빠 얘기, 어느샌가 집에선 말수가 부쩍 적어진 네가, 그날 밤은 조잘조잘 어찌나 말이 많던지. 서로가 명탐정이 되어 서로를 탐문하듯 둘만 아는 비밀이 하나둘씩 풀어지던 밤, 조잘조잘 깔깔깔깔.

"벌써 시간이 이렇게 됐네, 이제 그만 자자."

넌 서랍을 열어 새 매니큐어들을 담았어. 올망졸망 줄지어 선 네 꿈의 색깔들에 한 줄이 더해졌어. 네 꿈에 한 줄을 보탠 뿌듯함.

"언니, 언닌 오렌지가 어울려. 오렌지가 좋아."

분홍분홍 벚꽃, 진다

병실 문이 조심성 없이 촤르르 열린다.

"어머, 친구들 또 왔네. 혜경이 인기 많구나."

옆 침대 아주머니가 한마디 한다.

혜경의 옆에 앉았던 은영, 수애, 정아가 일어나 자리를 내준다.

"안녕 안녕, 난 시얀이라고 해. 3반. 작년에 9반이었지."

"난 예쓸이. 안뇽?"

"난 혜선이."

"아, 너희 금구모구나?"

"응, 우리가 바로 금구모예요, 힛!"

"근데 금구모 뜻이 뭐야?"

"금요일에 구반 모이자!"

"그래서 모였어?"

"응, 지난주에 급식 같이 먹었엉."

6인실 병실에 꽃이 핀다. 병원 앞마당 꽃나무보다 빨리. 이른 봄 꽃망울 터지듯, 토도독 톡톡, 꽃들이 피어난다. 꽃들이 서로 말을 건넨다.

'안녕? 친구한테 네 얘기 많이 들었어, 반가워.' '응, 너 우리 나무에서 제일 예쁜 꽃이라며?' '넌 어쩜 그리 잎살이 하야니.' '너 저쪽 옆 나무 꽃이랑 사귄다며?' '어머, 그 옆 나무 꽃 동생이 나랑 친군데.' '나 너희 나무에 놀러 갔었어. 나무가 참 이쁘더라'…… 토도독, 톡톡 연신 터지는 꽃망울이 눈부시다. 간지럽다. 간질간질 꽃가루가 귀로, 코로, 입으로 들어와 방안의 모든 이들의 몸속에 꽃나무 가지가 자라난다. 톡톡, 꽃이 피어난다.

혜경은 그해 봄, 임파선염을 앓아 일주일간 병원 생활을 했다. 난생처음 하얀 환자복을 입어 보았다. 혜경이 퇴원 후 학교에 나온 날, 벚꽃은 자기 생에서 할 수 있는 한껏 흐드러졌다. 하얗고 분홍한 벚꽃 앞에 나서며 혜경은 분홍 립글로스를 발랐다. 언젠가 사진관에서 엄마 아빠가 우연히 발견했다는 열 살 분홍 혜경이처럼 분홍으로 물든 뺨, 분홍 입술. 온통 분홍.

"자, 찍는다. 하나 두울 셋!"

순간 분홍 꽃잎 몇이 간지러운 듯 까르르, 웃으며 떨어진다. 꽃이 져도 잎은 더욱

푸르를 테니, 여름이 되면 열매가 맺힐 테니 하고 꽃잎은 웃으며 둥실 바람에 날린다.

붉은 수수경단

2008년 1월 5일 두 요일, 아빠 병문안 갔다온 날.

2008년 1월 3일 우리 아빠는 빙판에 미끄러져 병원에 입원해 계신다. 그런 아빠를 위해 언니와 나는 아빠의 병문안을 갔다 왔다. 1월 3일에도 갔었지만 오늘 언니와 단둘이 간 것이 더 좋았다. 아빠가 병원에 가 계셔서 우리 집은 왠지 허전한 느낌이 든다. 엄마께서는 토, 일요일 회사를 나가셔야 하는데 어제는 아빠를 돌봐주시느라 오늘 아침 7시에 집에 오셨다. 할 수 없이 엄마 대신 언니와 내가 가서 아빠의 심부름을 하고 있다. 밤마다 아빠를 보고 싶지만 볼 수 없다는 것이 아쉽다. 그리고 나에게 핸드폰이 있어서 핸드폰으로 아빠의 사진도 보고 통화, 문자도 할 수 있어서 정말 좋았다. 병원에 가서 아빠께 꼴 좋다고 한 말이 후회스럽다. 아빠 요번 2008년에는 건강하세요~♡ 사랑해요~♡ ^_^
(선생님 이거 애들 앞에서 말해 주지 마세요~∂₃∂)
-혜경이의 일기

'9시, 이제 출발' 하며 보내온 네 사진. 빨간 추리닝, 빨간 입술, 손은 브이 자. 이쁘다, 내 딸. 잘 다녀와. 혹시 두고 간 게 없나 네 방에 살짝 들어가 봤어. 어젯밤 아빠가 만 원짜리 다섯 장을 담아 준 봉투가 그대로 있네. 혹시 깜빡, 다 놓고 갔나, 열어 보니 만 원짜리 두 장이 들었네. 3박 4일. 난생처음 제주도. 맛난 거 사 먹어야 할 텐데 세 장만 가져갔네, 우리 딸. 아참, 일요일 메이크업 대회에 친구 데려간댔지.

친구한테 모델 부탁하고 고맙다고 맛난 거 사 주려 그랬나 보다. 혜경이 고운 손이 부리는 마술에 쓱쓱싹싹 세상에서 단 하나뿐인 예쁜 얼굴이 되어 잔뜩 신난 친구와 마주 앉아 피자도 사 먹고 녹차 아이스크림도 먹고 얼마나 재밌을까. 용돈 적단 소리도 안 하고 그걸 놓고 갔네, 얘가.

아침에 거울 앞에서 예쁘게 머리를 말고 있는 네 입에 사과 한 쪽 두 쪽 넣어 주었어. 오물오물, 사각사각. 설거지하는 사이 삐리릭 현관문 열리는 소리, '엄마 나 간다'. 어제 빌려 와 빨아 안 말랐다며 의자 위에 걸쳐 뒀던 빨간 추리닝을 어느 틈에 캐리어에 넣고 길을 나선 너.

"혜경아, 이리 와."

"왜? 엘리베이터 올라오는데."

"응, 그냥 보내고 와."

어느새 등 뒤에 네 목소리.

"엄마 왜애?"

"응, 우리 딸 수학여행 잘 다녀와, 재미있게."

짧은 포옹. 두근두근, 너와 나의 심장이 뛰는 소리뿐, 잠깐의 침묵. 영원 같던 침묵.

동글동글 혜경이 눈망울 같은, 찹쌀 반죽 또르르 굴려 만들던 수수경단. 왜, 좀 더 먹어, 혜경아. 네 할머니가 열 살 생일 때까지 챙겨 주라 하셨단다. 조그만 볼에 쏙 넣어 오물오물 맛나게 먹었는데. 붉은 수수경단. 좀 더 먹지 그랬니, 혜경아. 엄마가 더 많이 못 해 줘서 미안해.

오늘도 네 지갑에 용돈 넣어 둔다. 혜경아, 필요한 거 있으면 아끼지 말고 사서 써. 긍아. 우리 보물. 안녕.

* * * *

혜경의 어머니는 딸에 대한 그리움을 담아 틈틈이 시를 쓰신다.
이 글은 어머니의 시와 이야기를 엮은 것이니, 어머니가 같이 쓴 것과 같다.

초록, 오렌지, 분홍, 빨강

작은 새, 너른 날갯짓

안산 단원고 2학년 2반 **전하영**

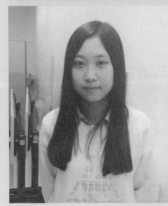

1. 완전체를 꿈꿨던 '평친' 원일중 5총사. 왼쪽부터 혜성, 수정, 하영, 지애, 수빈.
2. 고1 하영. 교회에서.
3. 어린 날의 하영(아래 왼쪽). 엄마, 동생 하은과 함께.

작은 새, 너른 날갯짓

"언니야, 나 발 아파!"

고가 도로의 절반쯤 도달했을 때 하영은 걸음을 멈췄다. 하은은 언니의 손을 놓고 그대로 바닥에 주저앉으려고 하지만 하영은 그 손을 놓지 않았다. 발 아프다고 칭얼대는 하은의 목소리는 거의 울먹임에 가까웠다.

"아빠가 왜 안 와?"

"아빠는 벌써 가셨잖아. 그러니까 우리가 집으로 가야 해."

하영은 자신들이 왔던 길을 되돌아보았다. 일곱 살짜리 꼬마의 눈높이에서 바라본 길은 너무나 아득해서 자신이 출발한 곳이 어디쯤인지 가늠조차 할 수 없었다.

아빠는 오늘 두 딸이 다니는 어린이집이 쉬는 날인지 알지 못한 채 아이들을 차에서 내려 주었고, 닫힌 문 앞에서 어리둥절해하던 자매가 뒤늦게 고개를 돌렸을 때 이미 아빠의 차는 시야에서 사라진 뒤였다. 그런데 무슨 생각이었는지 하영은 주변의 어른들에게 도움을 요청하는 대신 세 살 어린 동생의 손을 잡고 뒤돌아 집으로 향했던 것이다.

하영은 고가 도로의 반대편으로 고개를 돌려 얼마나 더 가야 집이 나올지를 가늠해 보지만 그 역시 아득하기는 마찬가지였다. 단지 아빠의 차로 집과 어린이집을 오가던 기억이 남아 있어 길을 잃지는 않을 것 같았다. 때마침 고가 위를 넘어가는 서너 마리 참새들의 자유로운 날갯짓을 물끄러미 바라보던 어린 하영의 마음속에선 부러

움이 물결처럼 일렁였다.

"하은아, 조금만 더 가면 돼."

"싫어. 발 아파서 못 걸어!"

"그러면 언니가 업어 줄게. 일어나."

하영은 동생을 업은 채로 걷기 시작했다. 이따금씩 옆을 지나치는 어른들이 호기심 어린 눈빛을 던지곤 했지만 하영은 개의치 않고 집으로 가는 발걸음만을 재촉할 뿐이었다. 땀이 너무 차거나 다리가 아프면 동생과 나란히 걷고, 동생이 힘들어하면 다시 업기를 반복하면서 쉴 새 없이 걸었다.

어느 화창한 아침, 뜻하지 않은 여정을 무사히 마친 일곱 살과 네 살짜리 두 소녀는 놀라서 기절 직전이 돼 버린 부모의 품으로 파고들었다.

좋아질수록 나는 더 아픈데 날 좀 바라봐.

오, 마보이. 오, 마보이, 베이비.

니가 무슨 사랑을 알아 내 맘만 아파……

원일중학교 2학년 수련회. 강당에서는 시스타의 신곡이 울려 퍼지고 있었고 그 음악에 맞춰 하영은 무대에서 혼자 춤을 추었다. 하영의 독무가 끝나자 환호와 박수갈채가 실내를 가득 채웠다.

하영은 초등학교 시절부터 춤추기를 즐겼다. 비록 남의 것을 따라 하는 것이지만 춤을 추면 왠지 자신의 어깨에 날개가 달린 듯 공중을 자유롭게 유영하는 느낌이었다. 그래서 학교에서든 교회에서든 행사가 있을 때면 혼자, 혹은 여럿을 모아 춤 연습과 공연을 했다. 그래, 까짓 가수 되는 게 뭐 어렵겠어? 5학년부터는 장래의 꿈을 아예 댄스 가수로 정해 버리기도 했다.

중학교에 진학한 지 얼마 안 되었을 때 하영에겐 평생 친구로 지낼 네 명의 단짝이 있었다. 수빈은 초등학교 동창이었고, 하영이 안산으로 이사 온 후 동산교회를 함께

다녔던 지애와는 같은 중학교에 다니게 되어 더욱 친해졌다.

수정은 뮤지컬 배우가 꿈일 정도로 좋은 목소리를 갖고 있는 친구였다. 물론 노래뿐 아니라 춤추는 것도 좋아해서 하영과 함께 댄스 동아리이기도 했는데 자신도 커버 댄스를 했던 수련회가 하영과 친해지는 계기가 되었다. 그리고 그림 그리는 것을 좋아했던 혜성은 친구를 통해 만난 사이였는데 둘 다 활달한 성격에 사람들을 웃기는 소위 '개그 코드'가 비슷해 금세 친해진 친구였다.

하나같이 빅뱅의 열혈 팬이었던 이 원일중의 다섯 소녀들은 스스로 5총사로 불렀으리만큼 자주 모이는 것은 물론이거니와 어디든 우르르 몰려다니기를 주저하지 않았다.

외우는 게 많아 과목 중에서 역사를 싫어하던 하영이었지만 역사 탐방을 따라다니는 것만은 즐겼다. 갑자기 역사가 좋아져서도, 담당 역사 선생님이 유달리 좋아서도 아니었다. 수빈, 지애, 혜성 등 단짝들과 함께해서였다.

이 작은 아씨들에겐 경복궁 등 고궁 나들이를 하는 게 마치 금단의 울타리 밖을 노니는 것처럼 즐거웠고, 특히나 고궁 담벼락에 달라붙어 엽기적인 모양의 사진을 찍는 재미는 그중에서도 으뜸이었다.

"얘들아, 우리 배구부 들래?"

2학년 여름 어느 날 수빈이 모두를 불러 모아 놓고 뜬금없는 제안을 했다. 가뜩이나 큰 수빈의 눈망울이 반짝반짝 빛을 내고 있었다.

"배구?"

눈이 화등잔만 해진 넷은 너 나 할 것 없이 서로의 얼굴을 마주 보았다. 배구가 뭐야? 수빈의 제안은 마치 '오늘 날씨 좋은데 하늘의 용이나 보러 갈까?'라는 말처럼 들렸던 것이다.

"간식 많이 나온대!"

작은 새, 너른 날갯짓

넷은 약속이라도 한 듯 다시 한 번 얼굴을 마주쳤다. 용이든 배구든 그게 무슨 상관이람?

"콜!"

서브도 리시브도 해 본 적이 없을뿐더러 공격이래야 겨우 공을 넘기는 수준이어서 모두 긴 새류 배워야만 했시만 그런 와중에 벌어지는 실수조차도 재미있었다. 땀 흘리랴 웃으랴 정신없다 보면 어느새 맛있는 간식이 눈앞에 펼쳐져 있었다.

잊을 만하면 한 번씩 담당 선생님이 회식으로 피자나 중국 음식 등을 쏘기도 했는데 땀 흘린 후 함께 어울려서 먹는 맛은 다디달았다. 특히 하영은 무얼 먹든지 보는 것만으로도 복스럽고 침이 고인다는 이야기를 친구들로부터 듣곤 했다.

'교육감 배 학교 스포츠 클럽 대회'가 열렸다. 정식 운동부가 아닌 순수 아마추어 학생들의 종목별 학교 대항전이었는데 애초부터 참가하는 것만으로도 즐거운 경험이라 여겼다. 하지만 세상엔 가끔 이해할 수 없는 일이 벌어지곤 한다.

어리숙하기 짝이 없는 원일중의 배구부가 안산시 우승, 그리고 경기도 준우승을 거머쥔 것이다. 트로피와 메달, 문화상품권까지 받은 그날 저녁엔 최고의 회식이 하영과 친구들을 기다리고 있었다.

"야, 겹겹아! 너 지금 뭐 하는 거임?"

수빈의 엄마가 일하시던 분식집에 모두 모여 간식과 수다를 즐기고 있던 중3 어느 무더웠던 여름날, 수정은 뜨거운 느낌에 화들짝 놀라고 말았다. 옆자리에서 매운 떡볶이를 먹던 하영이 발갛게 달궈진 뺨을 수정의 허벅지에 느닷없이 갖다 댄 것이다.

겹겹이는 친구들이 붙여준 하영의 별명이었다. 하영의 쌍꺼풀이 어느 날은 두 겹, 또 어느 날은 세 겹이나 다섯 겹으로 변하기 때문에 그 변화무쌍한 눈을 지칭한 것이었다.

"아, 여기가 젤 시원하당!"

뺨을 댄 채로 능청스럽게 말하는 하영을 제외한 모두는 참을 수 없는 웃음을 까르르 터뜨렸다. 평소에도 '분장실의 강 선생'과 같은 코미디 프로의 캐릭터를 절묘하게 흉

내 내서 모두를 웃게 만들던 하영의 개그 본능이 솟아났던 것이다.

선부동의 떡볶이집뿐 아니라 맛나는 고기를 맘껏 먹을 수 있었던 수정 어머니의 고 깃집도 5총사가 자주 들러 자신들만의 시간을 보내던 곳이었다. 하지만 중앙동의 로 보 카페만 한 아지트는 없었다.

한쪽 벽면을 스피커 그림으로 도배한 카페에 앉아 음료를 마실 때만큼은 오롯이 자 신들만의 비밀스럽고 자유로운 시공을 즐길 수 있었다. 다른 곳에서는 쉽게 나눌 수 없었던, 사춘기 소녀들의 개인적이고도 은밀한 고민거리들도 그곳에서는 맘 놓고 풀 어놓을 수 있었다. 특히 다섯 중 누가 생일을 맞든 케이크의 촛불을 밝히는 장소는 꼭 그곳이어야만 했다.

중학교 3학년이던 하영의 생일에도 여느 때처럼 다섯은 그곳에 모였다. 케이크의 촛불을 향해 입김을 불기 전 하영은 오랫동안 홀로 자신과 동생의 버팀목이 되어 있 는 엄마의 건강과 그 자리에 모인 친구들과의 우정이 평생 변하지 않기를 간절히 기 도했다. 소원 빌기를 끝내고 친구들의 선물을 확인하며 쉴 새 없이 웃고 있을 때였다.

"어머, 민규다!"

지애의 외침에 모두의 시선이 카페 입구로 쏠렸다. 하영의 남자 친구인 민규가 카 페 안으로 들어서고 있었다. 가무잡잡한 피부에 '우기명머리'(웹툰 〈패션왕〉의 주인 공 고교생 디자이너 우기명의 머리 스타일, 바가지머리)를 한 민규는 여자애들만 있 는 자리에 다가가는 것이 너무 어색했던지 생일 선물을 하영에게 건네고는 도망치듯 카페 밖으로 뛰어나갔다.

"귀여워!"

친구들의 탄성이 동시에 터졌다. 민규는 하영이 중2 때부터 사귄 같은 학교의 남 자 친구였다. 민규가 주고 간 선물 중엔 본인이 손수 만든 사랑 공책도 있었다. 그 안 에는 2백 일을 기념하는 애절한 편지와 '민규 소환권', '민규 하루 이용권' 등의 카드 가 들어 있었다.

작은 새, 너른 날갯짓

일견 유치하기까지 한 선물이었지만 하영은 사랑받는 여자의 행복감을 느꼈다. 친구들도 모두 알았다. 민규가 하영을 얼마나 좋아하는지, 그리고 자신을 부끄러워하지 않도록 공부도 열심히 하고 있다는 사실을.

"엄마, 나 왔어!"

그날 친구들과 헤어진 하영은 바로 집으로 가는 대신 엄마의 미용실로 향했다. 가게 문을 닫고 집으로 가는 길에 엄마는 하영의 팔을 끼고 걸었다. 하영은 그날의 일들을 수다로 풀어냈고 엄마는 마치 친구의 얘기를 듣듯 맞장구를 쳤다.

엄마에게 있어 하영은 해가 갈수록 딸이라기보다 친구처럼 의지하게 되는 존재였다. 이혼 후 안산에 새로 정착했을 때 겨우 열 살의 초등학교 3학년이었던 하영은 직장 일로 바쁜 엄마 대신 동생을 알뜰하게 보살폈고, 학교를 빠지거나 숙제를 거르는 일 한 번 없었다. 가리는 것 없이 잘 먹고 잔병치레 없는, 때론 아파도 좀체 티를 내지 않던 큰딸이었다.

다른 부모처럼 사춘기를 겪는 자식으로 인해 홍역을 치러 본 적도 없었다. 그저 얼마든지 받아 줄 수 있는 약간의 투정만을 남기며 바람처럼 스쳤을 뿐. 생각하면 생각할수록 엄마는 그런 하영이 한없이 고맙고 듬직하기만 했다.

항상 한 몸처럼 다니며 동고동락했던 5총사에게도 헤어져야 할 날이 찾아왔다. 중학교를 졸업하던 날 어머니들까지 모여 함께 식사를 끝내고 난 후에도 다섯은 헤어질 수 없었다. 운명의 장난인지 다섯은 모두 다른 고등학교로 진학을 하게 된 것이었다.

자주 만날 수 없음을 아쉬워하며 다섯은 사진관으로 가 기념사진을 찍고 로보 카페로 달려가 중학 시절의 마지막 파티를 즐겼다. 그리고 서로 다른 학교를 다닐지라도 항상 연락하고, 특히 생일날엔 꼭 모두가 함께하자는 다짐도 했다. 그날 카페를 나서기 전 하영은 친구들에게 사뭇 비장한 표정으로 제안을 했다.

"우리 나중에 수능 끝나면 꼭 만나서 함께 여행을 가야 해. 완전체가 되는 거야, 알

았지?"

책을 덮은 후에도 한동안 하영은 손끝 하나 움직이지 못했다. 자신도 모르게 두 눈이 감겼다. 무얼까 이 느낌은. 하영은 책 위에 얹힌 두 손을 펼쳐 표지를 다시 본다. 《왜 세상의 절반은 굶주리는가?》를 읽는 내내 애써 평온을 유지하려 했던 마음이 뒤늦게 돌을 맞은 호수마냥 큰 파장을 일으키고 있었다.

그리 두껍지 않은 책에서 마주친 불편한 진실들이 하영의 마음을 짓누르고 있었다. 하지만 배고픔을 지배의 수단으로 휘두르고 있는 자본이나 부패한 정치 권력에 대한 노여움보다 더 큰 너울을 하영에게 일으키고 있는 것은 하루 한 끼 식사도 제대로 할 수 없는 수많은 아이들의 얼굴이었다.

얼마나 시간이 흘렀을까. 가슴을 한번 쓸어내린 하영이 가방 속에서 작은 수첩과 연필을 꺼냈다. 고등학생이 된 후 항상 지니고 다니던 기도 수첩이었다.

아버지께서 매일 제게 계획하신 일이 있을 텐데 제가 그 일을 알고 순종하며 실천할 수 있도록 도와주세요. 저는 한없이 연약하고 낮은 존재입니다. 하지만 아버지께서 동행해 주시면 유혹을 이기고 강해질 수 있어요⋯⋯

한 글자씩 또박또박 기도문을 써 내려가던 하영은 잠시 눈을 감고 숨을 골랐다.
저에 대한 계획은 무엇인가요?
많은 꿈을 가졌었다. 중학교 시절엔 연예 기획사의 사장이 되어 있는 자신의 30대를 그려보기도 했다. 하지만 신앙심이 깊어진 고등학생 하영은 자신의 계획이 아닌 자신에 대한 신의 계획을 따르기로 결심했다.

교회 학생부 활동만 열심인 것은 아니었다. 하영이 다니는 동산교회의 고등학생들이 주축이 되어 안산시 20개 고등학교에서 일주일에 한 번 점심시간에 예배를 보는

빔(VIM:Vision in high school Mission)운동을 펼쳤는데 하영은 1학년부터 친구들 20여 명을 전도했고, 스스로 빔장을 했던 2학년엔 초창기 예닐곱 명에 불과했던 예배 참석 인원이 40~50명으로 늘어 있었다.

그렇다고 학교 생활을 등한시할 하영이 아니었다. 특히 《왜 세상의 절반은 굶주리는가?》를 읽고 난 후 영어 공부에 더욱 힘을 쏟았는데 하영의 중학 시절부터 봉사와 선교를 위한 이민을 적극적으로 고민하고 계셨던 엄마 때문이었다.

엄마는 야간 자율 학습이 끝나는 시간에 맞춰 항상 학교로 하영을 맞으러 갔는데 돌아오는 길에 하영이 학교에서 있었던 일을 쉴 새 없이 쏟아 내면 엄마는 교회에서 은혜받은 말씀을 들려주면서 무엇을 반성하게 됐는지, 또한 어떻게 살아야 할지에 대해서도 들려주었다.

그런 엄마의 뜻을 전폭적으로 지지했던 하영은 현지에서 엄마의 입이 되어 주기 위해서든 혹은, 자신이 세계 어디서 봉사나 구호 활동을 하든 영어가 꼭 필요한 언어라 여겼다.

고1 겨울 방학엔 한국외국어대의 '외교통상스쿨'을 다녔다. 2주에 50만 원이라는 적지 않은 비용이었지만 엄마는 딸의 꿈을 위해 흔쾌히 마련해 주었다. 수료 직후 하영에게는 뚜렷한 목표 두 개가 생겼다. 외대 외교통상학과에 진학하는 것과 국제 구호 활동가가 되는 것이었다.

중학 시절 엄마의 핸드폰에 있던 하영의 카톡 프로필은 '외교관 하영이'였다. 그때는 왜 자신의 꿈을 엄마가 정하느냐고 투덜댔던 하영이었지만 자신도 모르는 사이에 시선을 아주 먼 곳까지 드리우게 되었던 것이다.

그래도 춤은 여전히 하영의 중요한 몫이었다. 2학년이 되어서는 공부를 위해 그만두었지만 1학년 내내 학교 댄스 동아리인 '플래시몹 동아리'뿐 아니라 교회의 '파워댄스부'에서도 누구보다 열심히 활동했다. 하영에게 있어 춤을 추는 것은 공기를 들이마

시는 것과 같았기 때문이었다.

"엄마, 빨리 일어나 제발! 오늘 아니면 갈 시간이 없다고요!"

토요일 아침에 하영은 아이처럼 투정 어린 목소리를 내며 좀체 자리에서 일어나지 못하는 엄마의 몸을 흔들며 볼을 비벼댔다. 세 모녀가 부평역 지하상가로 원정 쇼핑을 가기로 한 날이었다. 수학여행 가서 같은 반 친구들과 함께 공연할 때 입을 옷을 사야 하는데 피로에 지친 엄마는 이불 속으로 숨으려고만 했다. 수학여행은 바로 사흘 뒤로 코앞에 다가와 있었다.

"하영아, 동생하고 둘이 다녀오면 안 될까?"

"아니 되옵니다!"

토요일 늦은 오전의 부평역 지하상가는 사람의 전시장 같았다. 인천뿐 아니라 주변 도시에서 몰려온 젊은이들이 모든 통로를 가득 메우고 있었다. 덕분에 엄마도 한결 개운해진 몸으로 사람의 숲을 헤치며 친구 같은 두 딸과 함께 넓디넓은 지하상가의 쇼핑을 즐길 수 있었다.

하영은 흰 티셔츠와 그 속에 입을 가로 줄무늬 민소매, 그리고 검정색 짧은 반바지를 샀다. 하나하나 고를 때마다 공연 장면을 머릿속에 떠올려 보고 시간이 걸려도 어울리는 것만을 구입했다. 만족한 쇼핑을 끝낸 후 위층의 식당가에서 먹은 점심은 세 모녀의 가장 맛난 외식 중의 하나였다.

다음 날 하영은 춤을 추고 있었다. 올림픽기념관 입구에 있는 전면 거울 앞에서 같은 반인 온유, 세영, 지현, 수정, 정아, 선영과 함께 마지막 리허설을 하고 있었다. 음악에 맞춰 가볍게 발을 구르며 몸을 흔드는 소녀들의 머리카락이 마치 바닷바람을 맞이하듯 자유롭게 출렁거렸다.

깃털처럼 가볍게. 새처럼 자유롭게. 군무를 이끌고 있는 하영은 거울에 비친 친구들의 몸짓을 보며 최면을 걸듯 계속 머릿속으로 되뇌었다. 하영은 문득 거울 저편에서

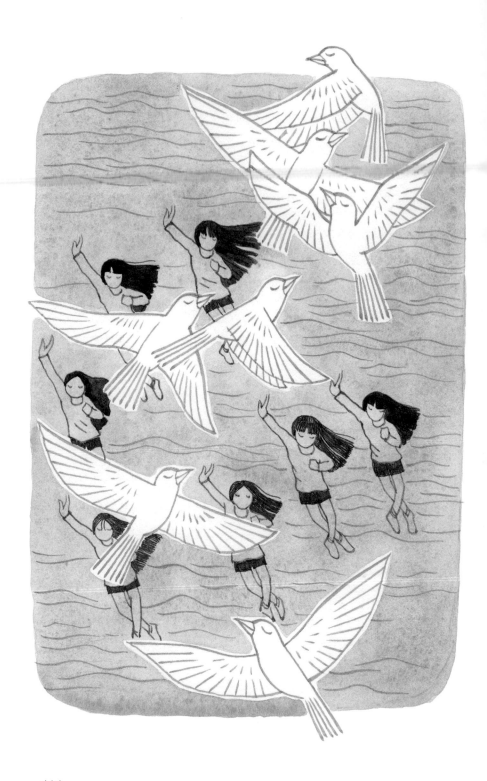

전하영

흥겨운 날갯짓으로 파도 위를 노니는 소녀들을 보았다.

　그 소녀들 너머로 믿음을 실천하고 있을 자신과 가족의 미래, 그리고 완전체를 이루고 있을 친구들과의 미래가 함께 너울거리고 있었다.

정지아 족장님의 아름다운 생애

안산 단원고 2학년 2반 **정지아**

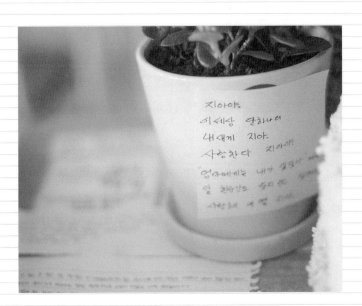

1. 지아 독사진.
2. 엄마와 함께.
3. 지아가 중1 때부터 모은 소설 에피시리즈 주인공 캐릭터 스타일.

정지아 족장님의 아름다운 생애

무엇을 착각하고 있는 거야. Eff. 네가 마음먹는다고 해서 쉽게 이루어질 수 있는 일이 아
니라는 걸 알고 있잖아. 엄마 살을 뚫고 세상에 나와 보지 않고서야 그들에게 받은 사랑이
무엇인지 느끼지 못하는 것처럼. -정지아 자작 소설 〈라디스 & 에피〉 중에서

4월 15일 수학여행 가는 날, 지아는 아침부터 매우 우울해했다. 그러더니 체육 시
간이 되자 어딘가로 사라져 버렸다. 친구 혜린이는 지아를 찾아 여기저기 친구들 틈을
살폈으나 없어 결국 체육 선생님에게 말씀을 드리고 지아를 찾아 나섰다. 지아는 학교
구석 벤치에 혼자 앉아 있었다. 지아는 평소 생각이 많은 아이였지 우울한 아이는 아
니었다. 그날따라 표정이 많이 안 좋았다. 딱히 이유는 찾을 수 없지만 수학여행을 가
고 싶지 않다고 했다. 이런 기분으로 가면 친구들이 자기 때문에 힘들어할 것 같다고
하면서. 지아 자신도 자신이 왜 그러는지 모르겠다고.

그 당시 지아는 뭔가 정리를 하고 싶어했다. 그건 단순한 정리가 아니라 자신의 삶
의 한 시절에 대한 마무리 같은 것이었다.

내가 초등학교 친구들을 보려고 하는 이유는 그 친구들과 수다를 떨고 끝내려고 하는 거
거든. 마음속에서. -친구 초롱이에게 보낸 카톡에서

끝낸다는 건 영원히 친구를 다시 안 만나려고 하는 게 아니고 지아 마음속에 계속

살아 있어 끊임없이 이야기를 만들어 내는, 자신의 인생에 많은 영향을 미쳤던 친구들과 함께 보낸 인생의 한철을 떠나보내고 싶은 거였다. 감성이 예민한 지아에게 수학여행에 대한 알 수 없는 운명의 예감도 있었지만…… '그리워해서는 안 될 것들만 그리워하고, 후회해서는 안 될 것들만 후회하고, 잊고 살아야 할 기억들만 기억'하고 있는 자신을 좀 더 높은 곳으로 놓아주고 싶었는지도 모르겠다.

숨 쉬듯 자연스럽게 생각나는 행복들

수학여행 가기 전에 지아는 초등학교 때 함께 지냈던 선부동, 와동 동네 친구들을 몹시 보고 싶어했다. 그래서 2014년 3월 29일, 그동안 보지 못한 친구들을 만났다. 서로 어떻게 지냈는지 많은 이야기를 나눴다. 친구들은 몰라보게 예뻐진 지아를 보고 다들 놀랐다. 지아는 화정초등학교 다닐 때 162센티미터가 넘은 큰 키였다. 덩치도 크고 생각하는 것도 다른 아이들보다 한 단계 더 성숙했다. 말도 참 잘하고 글도 잘 썼다.

친구를 주인공으로 인터넷 소설도 써 주었고 친구의 미래 남편들에게 말 거는 편지도 써 주었다. 상상도 못 한 문장을 만드는데 읽으면 되게 와닿는 내용이 많았다. 그래서 친구들은 지아를 '족장님' 혹은 '엄마'라고 불렀다. 지아는 친구들의 이야기를 많이 들어 주었다. 어린 나이답지 않게 상담사 역할도 해 주었다. 지아와 친했던 수경이는 부모가 이혼을 했는데 친구들에게는 그 말을 못 하고 외국에 갔다는 이야기를 하고 다녔다.

지아와 이야기를 나누다가 우연히 지아 부모도 이혼한 걸 알았는데 지아는 그 사실을 아주 당당히 이야기했다. '아, 엄마 아빠랑 따로 살아도 부끄러운 게 아니구나.' 그때부터 수경이는 다른 친구들에게도 부모가 이혼한 사실을 이야기하기 시작했다. 그래서 수경이는 지아를 만나고 성격이 많이 밝아지고 더 자신감 있게 변했다.

지아는 친구들도 되게 아꼈다. 별이라는 친구가 있었는데 같은 반 친구가 별이를 밑에 깔아 놓고 때렸다. 지아가 화가 나 그 친구를 밀치고 별이를 구해 주었다. 그 후로

지아는 별이와 엄청 친해졌다. 지아는 아는 것도 많아서 친구들끼리 어디 놀러 가면 가장 의견을 많이 내는 리더 역할을 했다.

눈 오면 친구들하고 눈싸움하고, 학교가 끝나면 한가람문고에 몰려가서 온갖 문구류와 가방과 머리 장식품을 구경했다. 참 재미있게 놀았다. 사람 사귀는 것도 개방적이어서 친구 엄마들과 함께 찜질방도 가서 수다를 떨며 놀기도 했다.

한번은 지아가 수경이에게 장난을 좀 친 적이 있었다. 수경이 남자 친구와 짜고 이제는 안 좋아한다고 몰래 카메라를 했던 것이다. 몰래 카메라라는 걸 알고 안도하면서 수경이는 울었다.

생각하면 하염없이 불쌍하고 불행한 / 슬프고 아픈 그런 기억들이 아니고, / 그렇다고 되돌아갈 만큼의 큰 행복도 / 아니었지만 너무나도 사소하고 작은 / 행복이었기에. / 억지로 굳이 떠올리려는 게 아니고 / 그냥 숨 쉬듯 자연스럽게 생각나서. / ······ / 샤워를 하거나 때를 밀어도, 다른 향수들로 그 윗자릴 채워 봐도 내 상체엔, 내 가슴엔 그대로 배어 있어 -지아 시 〈민석이에게〉

너무나도 작고 사소한 행복, 숨 쉬듯 자연스레 생각나게 하는 행복이어서 서로의 가슴에 저절로 배어 있는 기억이었다. 지나간 그러나 아직 지나가지 않은 기억에 대한 간절한 그리움이 있었다.

내 삶은 매일이 축제이고 쓰레기장이구나

지아는 성숙하여 초등학교 때 일찍 사춘기가 찾아왔는데 이때를 스스로 '방황기'라 불렀다. 친구들은 지아가 말을 잘하기 때문에 어떤 느낌이 있어도 반박을 하지 못했다. 다 맞는 말 같기도 하고 억울하기도 한 느낌이었다.

화가 날 때면 지아는 버디버디 메신저로 친구를 불러다 놓고 야단치기도 했다. 한번은 회장 선거에 안 나가려고 했던 초롱이가 어쩌다 보니까 나가게 되었고 회장으로 당

선되어 버렸다. 원래 회장 선거에 나가기로 한 친구는 선거에 져서 울고 있었는데 남자 친구가 울고 있는 그 여자 친구한테로 안 가고 초롱이한테 와서 자기 여자 친구 운다고 알려 줘서 그 친구한테 가서 미안하다고 했다. 근데 지아가 왜 그 남자 친구가 그 여자 친구한테 먼저 안 가고 너한테 갔냐고 막 뭐라고 그랬나. 지아가 반 남자 친구들하고 친했고 잘 맞었지만 여자 친구들이 남자 친구들과 친하게 놀면 좋아하지 않았다.

지아는 친구들에게 핸드폰 '알'이나 싸이월드에서 사용하는 '도토리'를 달라고 하기도 했다. 예전에 핸드폰은 '알'로 요금을 대신했다. 통화를 하면 그만큼 알이 빠져나가는 거다. 그 알을 서로서로 주고받을 수가 있었다. 또 싸이월드에서는 '도토리'로 노래도 살 수 있었고 미니월드도 꾸밀 수 있었는데 선배들이 달라고 하면 지아가 친구들한테 빌려서, 또 사정사정해서 선배들에게 보내 주었다. 지아는 선배들에게 엄청 예쁨을받았다. 지아는 직접 문화상품권을 사 충전해서 주느라 그때 지아가 돈을 많이 썼다.

나 닮은 애가 있다고 해서 보니까 지아였어요. 덩치가 나하고 비슷해서 친하게 지냈어요. 근데 지아가 내가 다른 친구랑 친하게 지내면 싫어했어요. 그거 가지고 뭐라고 하면 왕따를 당해요. 한번 왕따를 당하면 계속 당하는 거예요. '내가 일주일 뒤에 너하고 화해할 건데 넌 그동안 어떤 한 친구하고만 놀아라' 그래요. 그러면 그 친구하고만 놀아야 되는 거예요. 그럼 일주일 뒤에 풀어 줘요. 그럼 또 친하게 지내는 거예요. 뭔가 마음에 안 들면또 그런 식으로 하는 거죠. -지아 친구 단비

내면이 섬세한 지아는 자서전에서 이런 자신의 모습을 냉혹하리만큼 혹독하게 바라보았다.

나는 남자애들과 더 친해졌고 여자애들을 막 대하기 시작했다. 나는 학교짱과 같이 다녔고 선배들을 알아갔다. 그게 자신감이라고 생각했다. 선배들한테 만 원, 이만 원 뜯겨도 심부름을 당해도 마냥 좋았다. 애들이 나를 우러러 올려다볼 줄 알았는데 그게 나를 벌레 보듯 무서워하는 것이라는 걸 깨달았을 땐 시간을 돌이킬 수가 없었다.
-지아의 자서전에서

6학년이 되어서 지아는 자신이 친구들을 괴롭힌 만큼 이번에는 친구들로부터 왕따를 당했다.

애들은 참고 참다가 나와 절교를 선언했다. 나는 더 이상 무리에 없었고 모든 아이들의 무시 대상이 되었다. 나는 내가 한 것만큼은 아니지만 왕따를 당했고 상처를 입었다⋯⋯ 선배들과 어른들은 나를 감싸 주었다. 그래서 아이들은 나를 더 싫어했다. 모두가 나를 무시했다. 《우리들의 일그러진 영웅》의 엄석대는 나였다. -지아의 자서전에서

자신에게 바닥까지 솔직하려 했던 지아는 뿌린 대로 거두는 인과응보의 의미에 대해 깨달았고, 이 과정을 통해 친구가 얼마나 소중한 존재인지 가족과 함께 인생에서 얼마나 큰 자리를 차지하는지 알게 되었다. 지아는 그 당시의 자신의 삶을 시 〈불꽃축제, 여의도에서2〉에서 '축제이자 쓰레기장'으로 표현했다.

그때 우리는 모두 외로웠는지도 모르겠다

지아는 이 시기에 친구들한테 했던 일을 반성하고 또 반성하였다.

지아가 은근 겁도 많고 순수했어요. 한순간이었어요. 당할 때는 학교 가기 싫었는데 나중에는 친해졌어요. 엄마들끼리 서로 집에도 왔다 갔다 하고. 지아가 맨날 미안하다고, 어머니한테도 죄송하다고. 저는 아무렇지도 않았는데. 저를 보면 매번 미안하다고 했어요. -지아 친구 단비

나중에 별이가 학교를 그만두었는데 지아는 그걸 자기 탓이라 생각했다. 별이는 스스로 학교에 다니기 싫었고 학교에 다니지 않아도 사회에서 자신의 일을 잘 해내리라는 마음이 있어서 그만두었는데 지아는 그렇게 생각하지 않았다. 그래서 계속 별이에게 미안한 감정을 갖고 있었다.

수학여행 가기 전에 지아는 별이를 몹시 만나고 싶어 했다. 지아는 별이를 만나서 오래간만에 화정동 거리를 팔짱 끼고 걸었다. 모교인 화정초도 가 보고 화정초 옆에 떡볶이 단골이었던 이모집도 들렀다. 이모님이 매우 반가워했다. 걸어서 세반사거리에 있는 파리바게트에 가서 지아는 별이에게 빵도 사 주고 예쁜 립스틱도 선물로 주었다. 그동안 마음에 쌓아 두었던 말도 편지도 써서 서로 교환하기도 했다.

지아야, 나는 아직도 네가 한 일들에 대해 후회한다고 했을 때 마음이 찢어지더라. 이렇게 시간이 지났는데 철없을 때 했던 실수를 아직도 생각하며 힘들어하는 것 보니까 내가 오히려 너무 미안했어. 지아야, 나는 다 이해하고 이제는 아무렇지도 않아. 네가 나한테 못되게 굴었던 일들보다 너와 놀면서 만든 추억이 더 많이 생각나고 그것 또한 하나의 추억이라고 생각하며 웃곤 해. 그러니까 미안해하지 말고 서로 훌훌 털고 전처럼 행복한 추억을 많이 쌓았으면 해. -2014년 4월 5일 친구 별이가 지아에게

어쩌면 지아도, 단비도, 초롱이도, 별이도, 수경이도, 민석이도 모두 그때 외로웠는지도 모르겠다. 다들 마음 안에 한 가지씩 세상의 아픔을 간직하고 사는 친구들이었다. 초겨울에 학교 운동장에 앉아 그런 아픔을 오랫동안 나누다가 추워서 불을 피운게 그만 인조 잔디에 불이 붙어 선생님들께 엄청 혼나기도 했다. 서로 마음을 나눌 수 있어 혼돈과 방황과 그리움과 아픔을 그래도 견딜 수 있었을 것이다.

눈부시게 아름다운 날들

4월 13일 지아는 마지막으로 동네 친구들을 만나고 511번 버스를 타고 집으로 향했다. 그날 지아는 며칠 전 별이와 함께했던 것처럼 친구들과 화정초 옆 이모집을 비타오백을 사 들고 또 방문했다. 지아처럼 지아 친구도 그 이모랑 친했다. 친구들은 오래간만이라고 인사했지만 지아는 미소만 지었다.

지아는 뭔가를 정리하는 마음으로 화정초 교정에 들어가서 다 둘러보고 인조 잔디

를 태우던 초겨울날처럼 운동장에 앉아서 도란도란 이야기를 나누고 사진도 찍었다. 원래 사진 찍자는 말을 잘 하지 않은 지아가 사진을 찍자고 하자 친구들은 더 즐겁게 포즈를 잡았다. 지아가 동네 친구를 한 명씩, 한 명씩 다 만나고 갔다.

동명상가 한스델리 가서 밥도 먹고 밥 먹으면서 지아는 남자 친구 이야기도 들려주었다. 고1 지아 생일날 집 앞에서 〈거위의 꿈〉을 부르던 보미랑 친구들이 케이크 들고 찾아와 생일 축하 노래를 부르는데 처음으로 그 아이가 눈에 확 들어왔다고 했다. 교복을 깨끗하게 입은 모습이 정말 마음에 드는 친구였다. 그의 이름은 영주였고 성격도 따뜻하고 공부도 잘했다.

지아가 영주시에 놀러 갔다가 '영주빵'이 있길래 사서 영주에게 줬는데 왜 줬는지 그 아이는 눈치채지 못했다. 지아는 영주를 게임상에서 자주 만나 메이플 일건도 함께 하곤 했다. 한번은 지아가 롤링 페이퍼에 이렇게 썼다.

"영주야, 너는 나에게 메이플 일건 그 자체였어."

그래도 영주는 그 의미를 몰랐다.

"When you feel lonely and need someone. I'll there for you. So don't panic!"

이번에는 영어로 이렇게까지 표현했는데도 몰랐다.

그런 영주 때문에 지아는 1년 동안이나 가슴앓이를 했다. 결국 지아가 걷자고 해서 동네를 한 바퀴 돌고 나서 이제까지 좋아했다고 고백하니까 그때서야 영주는 한 대 얻어맞은 것 같은 표정을 지었다. 고민을 한 영주는 지아에게 카톡을 보냈다. 먼저 말해 줘서 고맙다고, 사귀자고. 영주도 지아에게 좋은 감정이 있었던 것이다. 힘들 때마다 자신의 이야기를 들어 주었고 마음이 잘 통하는 친구라고 생각해 왔다. 그 후 둘은 함께 영화도 보고 놀러도 갔다. 지아는 영주와 함께 〈남자가 여자를 사랑할 때〉를 봤다. 영화 보러 간 날 지아가 엄마에게 "엄마, 나 어떡하지, 떨려" 그랬다.

지아는 그런 영주와 사귄 지 일주일도 안 돼서 헤어지겠다고 했다. 엄마랑 친구들은 좀 당황했다. 급할 것 없으니 수학여행 다녀와서 이야기하라고 해도 기어이 수학여행 가기 전날 영주에게 헤어지자는 카톡을 보내고 말았다.

　　　　　　　　　　　　　정지아 족장님의 아름다운 생애

「초롱아, 오늘 헤어지자고 할라고.」

「왜?」

「그냥 오늘 아니면 안 될 것 같아서. 금요일까지 끄는 것도 그 아이한테 희망고문이 될 것 같아.」

거의 1년 동안 좋아했는데 마음을 정리해야겠다고 마음먹는 시점에서 다시 시작했으니 돌이키기 어려웠을 수도 있는데 굳이 수학여행 전에 헤어지려 한 것은 지아가 뭔가 느낌이 있어서 그런 것 같기도 하다. 그래도 지아가 그렇게 설레며 1년을 보낼 수 있었던 것은 아름다운 경험이었다. 친구들과 일상을 그렇게 보낸 게. 그렇게 일상을 사랑하는 마음으로 보낸 게……

어른을 향한 한바탕의 축제

지아가 정말 보고 싶었던 친구 중에 유일하게 못 본 친구는 민석이였다. 여러 가지로 어긋나서 만나지 못했다. 지아는 민석이를 꼭 보고 싶기도 했지만 민석이로 대변되는 그 시절 친구들과 함께했던 삶에 대한 그리움을 만나고 싶었는지도 모르겠다. "뭔가 민석이가 아니라 과거의 나에게 말을 거는 느낌이야." 지아는 자신의 마음을 이렇게 표현했다.

아직도 민석이가 많이 보고 싶어. 평소에…… 그것도 5년이네. 13살 때부터. 근데 고3 되면 아무 데도 못 갈 거고. 29일 친구들 만나러 가는 게 마지막이면 마지막이고 싶어.
-초롱이에게 보낸 카톡에서

마지막이면 마지막이고 싶다는 지아의 말은 왠지 아련하고 슬픈 느낌을 준다. 지아는 한 시절을 정리하고 뭔가 새로운 출발을 하고 싶었던 것 같았다.

나는 단지 네가 미친 듯이 보고 싶은데 / 그 말을 어떻게 해서든 내뱉어야 하는데 / 그때

의 우리가 너무 보고 싶고 그립고 / 그게 어디서든간에 행복하게 웃고 / 함께였던 모습이
자꾸 떠올라 / …… / 이제는 꿈에서만이라도 나와 달라고 빌었던 / 어제의 너와는 달리
이제는 꿈에서도 나오지 않게 모든 걸 다 데려가 줬으면 좋겠어
-지아 시 〈민석이에게〉

지아가 친구들을 만나는 과정은 십대의 어느 날을 보내는 성년식과 같았다. 이제
는 꿈에서도 나오지 않게 그 모든 것과 이별을 고하고 새로운 출발을 하기를 바랐다.

타인에 대한 뼈아픈 죄책감이 탄생하는 순간, 우리는 가슴 속에 깊은 그림자를 안은 채 진
짜 어른이 되기 시작한다. 내 행동의 부끄러움을 깨닫는 순간이야말로 진짜 인생이 시작
되는 순간이기에. 돌이킬 수 없는 슬픔이 탄생하는 자리가 우리네 인생의 제2막이 시작되
는 곳이기에. -문학평론가 정여울 〈우리가 어른이 되는 순간, 한겨레, 2015. 6.〉

지아는 친구들을 만나 한바탕 축제를 치르고 어른으로 향하는 길에 발을 내딛었다.

친구들에게 보내는 따뜻한 위로의 글

지아는 이 십대의 경험을 시와 소설로 녹여냈다. 특히 소설 '에피시리즈'가 결정판
이다. 그 경험을 통해 '시커멓게 타 버려 아무것도 남지 않은 텅 빈 아저씨의 마음에서
일어나는 불꽃보다도 어두운' (시 〈불꽃 축제 여의도에서1〉) 노숙인의 마음을 이해하
게 되고, 라성시장 바닥 위 검은 가래들 같은 삶의 밑바닥 정서를 드러낼 힘을 얻었다
(소설 〈섬돌이 섬순이〉).
그 자신을 포함하여 선부동, 와동을 돌아다녔던 친구들의 아픔과 설움과 외로움을
이해하는 지아의 글은 그곳 친구들에게 아주 깊고 따뜻한 위로를 보내고 있다. 지아의
글은 《사월의 편지》로 엮여 나왔다.

춤추는 손

안산 단원고 2학년 2반 **조서우**

1. 네 살 생일 때, 집에서, 조서우.
2. 다섯 살 유치원 다닐 무렵, 조유림으로 불릴 때.
3. 조서우, 고등학교 1학년 가을, 집에서.

춤추는 손

서우는 일주일 중 토요일을 가장 기다렸다. 그날은 교회에 가는 날이다. 교회 친구들을 만나면 즐겁고 반가웠다. 어떤 날은 긴 머리를 땋고 밤새 두었다가 아침에 풀어서 파마한 것처럼 꼬불꼬불한 상태로 가기도 했고, 어떤 날은 고데기로 머리 모양을 예쁘게 만들었다. 살짝 갈색이 도는 머리카락은 반 곱슬이었다. 커다란 회색 지퍼가 붙은 파란색 가오리티를 입고, 큐빅이 한 줄로 붙은 팔찌를 꼈다. 진홍색 틴트로 입술에 포인트를 주고 거울을 봤다. 오똑한 코, 반짝이는 눈, 빨간 입술이 작은 얼굴을 돋보이게 했다. 아기 때부터 예쁘다는 이야기를 많이 들었다. 연예인을 해 보겠느냐는 제안을 받았지만 춤을 잘 추지 못해서 포기했다.

동생 현서가 들어와 알짱거렸다.

"누나, 왜 이 옷 저 옷 늘어놓았어?"

"어떤 게 예쁜지 보려고. 좀 나가 줘."

"이것도 예쁘고 저것도 예뻐. 그리고 누나도 예뻐."

서우는 장난꾸러기 현서가 자기 일에 감 놓아라 배 놓아라 간섭하는 게 싫었지만, 예쁘다는 말에 빙그레 웃었다.

서우는 걸음을 바삐 옮겼다. 벌써 도착한 친구들이 보였다. 서우는 살금살금 뒤로 돌아가서 친구들을 뒤에서 와락 껴안았다.

"서우예요?"

"네, 저 왔어요."

서우가 다니는 교회에서는 모두 존댓말을 썼다. 친구에게도 마찬가지였다. 다른 친구에게도 다가가 와락 껴안았다. 교회 친구들은 누군가 뒤에서 껴안으면 서우가 온 신호라고 받아들였다.

"와, 오늘은 예쁜 팔찌를 했네요. 지난번에 한 반지도 예뻤는데."

"예뻐요?"

"네, 손이 예뻐서 그런지 참 잘 어울려요."

서우는 가늘고 긴 손을 뻗었다. 손짓 몇 번에 팔찌가 반짝반짝, 빛을 반사시켰다. 마치 손이 춤을 추는 것 같았다. 성경 공부를 하면 서우는 아주 빨리 성경을 찾아서 폈다. 옆에 있는 친구들이 놀랄 정도였다. 같이 밥을 먹을 때, 서우는 파김치와 삭힌 고추를 반찬으로 잘 먹었다. 밥에 물을 말아서 삭힌 고추를 얹어 먹는 걸 좋아했는데, 삭힌 고추를 열 개 연달아 먹은 다음 위가 쓰리다고 투덜거렸다.

"정말 어른 입맛이에요, 특이해요."

교회 친구 말에 서우가 깔깔 웃었다.

"어릴 때는 햄도 싫어했어요. 젓갈하고 김치만 먹었어요. 요즘은 닭고기도 먹고 햄도 먹어요."

"그래도 삭힌 고추를 그렇게 잘 먹으니 좋네요. 이거 우리 엄마가 담근 건데, 엄마한테 말씀드릴까요?"

"네, 네. 그럼 정말 좋지요. 이거 진짜 맛있어요."

서우는 아기처럼 밝게 웃었다. 그러면서 핸드폰 배경 화면을 옆에 앉은 친구에게 보여 주었다. 서우는 남자 연예인을 배경 화면으로 깔 수 있는 어플을 핸드폰에 깔아 놓고, 자기가 좋아하는 남자 연예인으로 배경 화면을 몇 번 바꾸었다. 잘생긴 남자 연예인들을 배경 화면으로 해 놓고, 그 사진을 지켜보면서 기분 좋게 웃곤 했다.

"나는 잘생기고 예쁜 사람들이 좋아요."

"에이, 자기가 더 예쁜데 예쁜 사람을 뭘 찾아요, 거울을 봐요."

조서우
274

친구 말에 서우는 배시시 웃으며 거울을 꺼냈다. 그러면서 한마디를 덧붙였다.

"오늘 화장 이상해요. 앞으로는 그렇게 하지 말아요. 안 예뻐요."

서우는 자기 마음에 안 드는 것은 놓치지 않고 말했다. 친구는 씁쓸하게 뒤돌아섰다.

서우는 어릴 때부터 예쁘다는 말을 자주 들었다. 어릴 때 이름은 조유림이었다. 유모차를 탄 아기 때부터, 보는 사람마다 예쁘다고 감탄했다. 크고 동그란 눈에 잘 웃고 애교를 잘 떨고 아무한테나 잘 안겨서 귀여움을 많이 받았다. "예쁜 짓!"이라고 말하면, 인중을 잡아당기면서 입을 살짝 벌리고 눈을 크게 떴다. 아빠는 어린 딸을 씻기고 머리를 빗기고 옷을 갈아입히는 것까지 도맡아 했다.

"나는 〈미녀와 야수〉가 제일 좋아. 왜냐하면 벨이 예쁘잖아."

"예쁜 사람이 그렇게 좋아?"

"응, 나는 예쁜 사람이 제일 좋아!"

유림이는 만화 영화를 홀린 듯 바라보았다. 아빠는 뽀뽀를 하고 꼭 안아 주었다. 아빠는 출근하지 않는 주말에 많은 시간을 같이 보냈다.

유림이는 사람에 대한 호기심이 많았다. 누구든 친해지고 싶어 해서 다가갔지만, 그 방법은 제대로 알지 못했다. 그래서 가끔 충돌이 일어났다. 엄마와 자주 끌어안고 뽀뽀했기 때문에, 마음에 드는 친구는 안아 주고 손을 잡았다. 그뿐만 아니라 생각하는 걸 마음에 담지 못하고 그대로 표현했다. 유림이는 해맑게 웃으며 호기심 어린 눈으로 세상을 배워 갔다.

2002년 월드컵 때는 빨간 티셔츠와 빨간 두건을 쓰고 아빠와 함께 거리 응원을 나갔다. "대한민국!" 하고 외치면 주변에 있던 사람들이 모두 "아유 예뻐라, 너 몇 살이니?" 하고 물어보며 음료수와 과자를 나눠 주곤 했다. 선생님들이 얼굴이 예쁘니까 스튜어디스를 해 보라고 권했다. 그러면 두 눈을 동그랗게 뜨고 까르르 맑게 웃으며 "정말 그러고 싶어요"라고 대답했다.

어느 날, 일을 마치고 돌아온 엄마에게 말했다.

"오늘 유관순이라는 사람에 대해 배웠어."

"그랬구나. 유관순은 뭐하던 사람이었어?"

"음, 내가 생각하기에는…… 태극기 파는 여자인 것 같아."

"뭐?"

엄마는 깔깔 웃었다. 유림이는 유관순이 태극기를 나눠 주는 그림에 마음이 팔려, 정작 그 사람이 무슨 일을 했는지 기억하지 못했다. 윤봉길 의사도 윤봉길이라는 사람이 병을 고치는 유명한 의사였다고 생각했다. 이처럼 엉뚱한 면이 있었다.

중학교에 들어갈 무렵, 이름을 서우로 바꿨다. 서우는 국어 시간에 책을 읽을 사람을 찾는 선생님 말에 손을 번쩍 들었고, 수학 시간에도 질문을 자주 했다. 이해하지 못하는 것을 질문했을 때 선생님이 알려 주는 해결 방안은 여전히 어려웠다. 그걸 알아듣기 위해 깨알같이 필기하고 다시 질문했다. 그랬지만 정작 꼭 외워야 하는 부분은 찾아내지 못했다. 중요한 것과 중요하지 않은 것을 가려내지 못했기 때문이다. 대신, 서우는 남을 원망하지 않는 마음을 지녔다. 어떤 사람이 무슨 일을 했든, 그 사람을 이해하려고 했다. 자신만 챙기는 데 익숙한 사람에게 그런 서우의 모습은 이상하게 보이기도 했다. 선생님께 꾸중을 들었을 때 속상하지 않느냐고 물어보면 "내가 잘 몰라서 선생님이 답답하실 거야"라고 말했다.

한번은 부반장 후보에 올랐다. 서우는 친구들 앞에서 자기가 부반장이 되면 무엇을 하겠다는 이야기를 하는 대신 울음을 터뜨렸다. 서우는 부반장이 된 뒤로 친구들을 위해 뭐든 열심히 나서려고 노력했다. 똑 부러지게 이해 판단이 빠른 친구와 달리, 서우는 느리고 단순했다.

서우는 세상을 향해 천천히 느리게 발을 내딛었다. 뭐든 빠르게 나아가는 다른 사람과 확연히 다른 속도였다. 그 속도로 서우는 세상을 바라보았다. 서우는 자기가 어떤 세상을 만들어야 하는지 방법을 찾고 있었다. 일상에서는 사소한 충돌이 자주 일어났다. 서우는 친구들과 친하게 지내고 싶었지만, 그 방법을 제대로 알지 못했다.

"너, 화장을 엄청 더럽게 했다. 못생겨 보여."

딴에는 화장을 조금 더 잘 하라는 뜻이었지만, 듣는 친구 입장에서는 기분이 상할 만

한 말투였다. 친구들은 예쁜 서우에게 끌려 다가왔다가 조금씩 오해가 쌓여 멀어졌다.

늦둥이 동생 현서가 태어나자 서우는 엄마에게 몇 번이나 물었다.

"엄마, 나 사랑해?"

엄마는 서우를 끌어안으며 대답했다.

"그럼, 엄마는 서우를 엄청 사랑해."

"현서보다?"

"현서는 아기니까 엄마가 돌보는 거야. 엄마가 우리 딸 얼마나 예뻐하는지 알잖아. 우리 서우는 얼굴도 예쁘고, 마음도 예쁘잖아. 쓰레기 분리수거 도맡아서 하고. 엄마는 우리 서우가 최고야."

"정말? 나도 엄마가 좋아. 닭도 맛있게 튀겨 주지, 뽀뽀도 많이 해 주지, 진짜 좋아!"

서우는 엄마에게 안겨 뽀뽀를 연달아 했다. 엄마도 서우를 꼭 끌어안았다.

엄마는 수업 진도를 못 따라잡는 서우를 위해 학습지 공부를 신청했다. 서우는 추위를 별로 타지 않았다. 한겨울에 처음 학습지 선생님을 만나는 날, 얇은 스타킹 신고 짧은 반바지를 입고는 배시시 웃었다.

"너, 안 춥니?"

선생님 말에 서우는 또 웃었다. "안 추워요, 선생님, 반갑습니다."

"잘생긴 남자 선생님이나 젊고 예쁜 선생님이 오셨으면 하고 멋을 부렸을 텐데, 아줌마가 와서 미안해."

"아녜요. 정말 반가워요. 히히히."

김소월의 〈엄마야 누나야〉라는 시를 배울 때, 학습지 선생님이 지나가는 말로 이 시에 노래를 얹은 것이 있다고 알려 주었다. 그러자 서우가 그 노래를 듣고 싶다며 눈빛을 반짝였다. 선생님이 휴대 전화로 그 음악을 찾아 들려주었다. 서우는 노래가 정말 좋다며 또 틀어 달라고 졸랐다. 한 번 두 번, 계속 들려 달라고 조르는 통에 선생님은 피식 웃고 말았다.

"아유, 우리 서우는 아기 같아. 이제 수업해야지."

"이 노래 진짜 좋아요. 따라 부르고 싶어요."

"따라 불러 봐, 그럼."

"저는 노래보다 랩은 잘해요. 한번 들어 보실래요?"

서우는 랩 한 소절을 읊었다. 열정적이면서 따뜻한 랩이었다. 그러면서 손을 이리저리 움직였다.

"서우는 손짓이 참 예쁘네."

"그래요? 난 몰랐는데."

서우는 무의식적으로 움직이던 손을 뚫어지게 보았다.

엄마는 서우에게 진지하게 이야기했다.

"서우야, 너 대학 가기 싫으면 가지 마. 힘들면 공부하지 마. 네가 예쁘니까 고등학교 졸업하면 엄마랑 같이 꽃 가게 하자."

"그래도 공부는 해야지."

"노력은 하지만 억지로 안 해도 된다는 뜻이야. 스트레스는 받지 말고. 대신 책을 많이 읽었으면 좋겠어. 네가 좋아하는 건 다 읽어도 돼. 만화책도 되고 그림책도 좋아. 어떤 책도 상관 없어."

서우는 고등학생이 되었을 때도 그림책과 만화책을 즐겼다. 친구들은 삼삼오오 짝지어 노래방에 가고 팥빙수도 먹고 옷을 사러 돌아다녔다. 서우는 그곳에 끼지 않았다. 대신 스스로 친구를 만들었다. 그 친구는 다른 사람에게는 보이지 않고 말을 나눌 수 없고, 오직 서우하고만 말을 나누고 같이 웃을 수 있었다. 서우는 좋아하는 〈미녀와 야수〉에 나오는 여주인공 이름을 따서 그 친구에게 '벨'이라는 이름을 붙여 주었다.

벨은 서우와 함께 학교를 다녔다. 같이 드라마를 보고 음악을 들었다. 속상했던 일, 즐거웠던 일을 벨에게 털어놓았다. 하지만 다른 사람에게는 자기 마음을 내보이지 않았다. 엄마와 아빠, 친구들도 서우가 무슨 생각을 하고 지내는지 몰랐다. 서우는 점점 벨과 친해졌고, 벨과 자유롭게 지냈다. 그래도 가끔 친구가 그리웠다. 다른 친구들처럼 노래방에 함께 어울려 다니고 팥빙수도 먹고 싶었다. 벨처럼 다른 사람 눈에 띄지

않는 비밀 친구가 아닌 진짜 친구와 함께 다니고 싶었다.

어느 날, 서우는 텔레비전에서 수화로 이야기를 나누는 사람을 보았다. 그 사람은 무대 한쪽 끝에 서 있었고, 커다란 화면에 그 사람 손이 강조되어 비춰졌다. 그 사람은 가수가 부르는 노래를 다양한 손짓으로 바꾸어 표현했다. 그 사람 직업이 수화통역사였다. 수화통역사는 소리를 들을 수 있는 사람이지만 듣지 못하는 사람에게 소리를 손짓으로 통역해 주는 사람이었다. 서우는 눈을 반짝 떴다. 오랫동안 서우가 꿈꿔 왔던 세상이 저 손짓에 함께 있는 것 같았다. 다행히 소리를 들을 수 있고, 손도 가느다랗고 길쭉해서 잘 어울릴 것 같았다. 무엇보다 힘없고 약하고 외로운 사람에게 아름다운 세상을 보여 줄 수 있다는 점이 마음에 들었다.

수화를 배우는 방법을 찾아보다가 수화 기초책을 한 권 샀다. 제법 두꺼운 그 책에는 많이 쓰이는 단어가 수화로 어떻게 표현되는지 그림으로 그려져 있었다.

"서우야, 어려우면 하루에 하나씩만 외워."

"그럴까? 엄마, 하루에 하나씩만 외워도 언젠가는 이 책에 있는 단어를 다 손으로 말할 수 있겠지?"

"그럼. 포기하지 말고 끝까지 해 봐."

서우는 눈빛을 반짝이며 수화를 익혔다. 몸살이 심하게 걸린 날이나 숙제가 많은 날에도 거르지 않고 하루에 한 단어씩 손짓으로 익혔다. 어린아이가 말을 처음 배우듯 더디고 서투른 손짓이었지만, 한 글자씩 익힐 때마다 기뻐했다.

"아빠, 나는 수화통역사가 될 거야."

"그럼, 넌 할 수 있어. 네가 뭘 하든 아빠는 항상 널 응원할 거야. 힘내!"

"응. 아빠랑 엄마가 내 편이니까 잘 해낼 수 있어."

서우는 조금씩 자기 꿈을 향해 발을 내딛었다. 수화에 빠지면서부터 비밀 친구 벨과 이야기하는 시간이 줄어들었다. 수학여행을 가기 2주 전, 어떤 친구가 전학을 왔다. 서우는 낯선 학교에 그 친구가 적응할 수 있도록 도와주었다. 교무실이 어딘지, 교과서는 어디에서 받아야 하는지, 대걸레를 씻어서 놓는 위치와 쓰레기 분리수거장 위치까

지, 친구 손을 잡고 직접 데려가 보여 주었다. 서우는 그 친구와 친해졌다.

3월 말에 있는 아빠 생일 선물로 운동화를 선물했다. 아빠가 답례 선물을 해 주고 싶다고 하자 서우는 매직 파마를 해 달라고 했다. 쭉 뻗은 머리카락을 찰랑이며 곧 수학여행을 갈 텐데 머리 모양이 마음에 든다며 좋아했다. 그날, 아빠와 함께 영화 〈조선미녀 삼총사〉를 봤다. 드라마 〈기황후〉를 고민시부터 좋아했던 하지원이 나오는 영화였다.

"근데 너 볼이 빨개. 얘 좀 봐, 열도 심하네. 이 녀석이, 아프다고 말을 해야지."

"괜찮아. 금방 낫겠지."

아파도 아프다는 말을 하지 않았는데, 수학여행을 앞두고 걸린 감기는 오랫동안 낫지 않았다. 목소리가 잘 나오지 않을 정도로 증세가 심해 선생님이 가지 않는 게 어떻겠느냐고 물었다. 하지만 서우는 더 많은 친구를 사귀기 위해 수학여행을 가고 싶어 했다. 전학 온 친구가 자기와 친해졌듯이 다른 친구들과도 친해지고 싶었다.

엄마가 폴라로이드 사진기와 필름 30여 장을 챙겨 주었다.

"친구들 한 명씩 하고 꼭 사진 찍어. 선생님하고도 찍고."

"응, 알았어, 엄마."

서우는 수화로 엄마에게 "사랑해"라고 말했다. 경쾌하고 밝으면서 따뜻한 손짓이었다. 몸으로는 춤을 추지 못했지만, 수화를 하는 손짓은 춤추듯 아름다웠다. 서우가 가장 자신 있게 수화로 번역하는 단어였으며 가장 좋아하는 손짓이었다. 그 단어를 수화로 이야기하는 서우는 얼굴빛이 환하게 빛났고, 온몸으로 사랑을 노래하는 듯했다. 엄마는 빙그레 웃으며 서우를 꼭 안았다.

"잘 다녀와, 나도 사랑해."

"응, 나도. 하늘만큼 땅만큼 사랑해!"

엄마와 서우는 "사랑해"라고 수화를 주고받았다. 두 사람의 손이 서로에게 마음을 전했다. 사랑으로 가득 찬 손짓이었다. 엄마와 뽀뽀를 나눈 뒤, 서우는 여행 가방을 끌며 학교를 향해 힘차게 걸어갔다.

조서우

춤추는 손

태풍이 지나간 자리에

안산 단원고 2학년 2반 **한세영**

1. 세영의 캐리커처. 박재동 화백 그림.
2. 아빠와 함께 셋이 있는 사진. 2014년 2월, 아빠 생일에 대연이랑 셋이 부산으로 여행갔다.
부산 용두산 공원.
3. 엄마와 함께 셋이 있는 사진. 엄마와 동생 대연이.

태풍이 지나간 자리에

아까부터 카톡이 리듬을 타고 있다. 열어 보나 마나 은지일 것이고, 읽어 보나 마나 날 잡아 족치겠다고 으름장을 놓는 글일 것이다. 그러거나 말거나. 꼼짝하기 싫다. 내 몸에서 뿌리가 자라 방바닥을 뚫고 콘크리트도 뚫어 땅속 깊이 물을 찾아 뻗어가고 있다.

"아, 누나 카톡 소리 좀 죽이라고. 그 소리 때문에 내 머리카락 붕 뜨고 있잖아."

점점 소리가 커지더니 문이 벌컥 열렸다. 베개에 얼굴을 묻어 버렸다. 지금 대연이까지 보고 싶지 않다. 녀석은 자기 외모에 대한 총평을 기다리고 있다. 중앙동을 한바탕 휩쓸고 돌아다닐 참이었다. 아침나절 내내 오늘은 뭘 하고 놀지 친구들하고 키득거렸다.

"누나, 오천 원 빌려 간다."

벼락처럼 소리가 날아들었다. 번개처럼 일어났는데, 녀석은 벌써 현관 밖으로 달아났다. 순발력이나 유연함이라면 결코 녀석한테 뒤진 적이 없는데 나 몰래 순간 이동을 배우는 게 틀림없다. 그게 아니라면 저렇게 빠르게 튀어나갈 수는 없다. 발밑에 있던 바비가 놀라 달아났다.

"야. 예배 볼 때마다 너 좀 착해지라고 빌었는데."

벌써 유치원 너머 놀이터까지 날아간 대연이가 손을 흔들었다.

"나는 누나가 좀 더 착해져서 불쌍한 동생을 항상 굽어 살피라고 빌게. 고마워 누

나."

9월의 햇살 아래에서 녀석이 손을 흔들었다. 눈이 부셨다. 겨우 열네 살인데 나보다 한 뼘이나 커 버렸다. 아주 옛날, 꼬꼬마 시절에 대연이랑 나는 밥통을 넣어 두던 부엌 가구에서 놀았다. 서로 먼저 들어가겠다고 난리치고 가위바위보 해서 들어가는 걸 엄마가 사진으로도 찍어 놓았다. 그런 꼬마가 저렇게나 커 버렸다. 바로 그때 검은 안경 테가 대연이 팔을 꺾었다. 녀석이 팍 고꾸라지며 엄살을 부렸다.

"한세, 대연이 잡아갈까?"

고은지이다. 먹이를 앞둔 사자만큼이나 억센 애다. 나는 곧바로 내 방으로 뛰어 들어와 베개에 코를 박아 버렸다. 한때 우리는 숨바꼭질을 하며 놀이터를 뛰어다녔고 하트를 그리며 우정을 약속했으며, 성탄 편지를 교환하는 사이였다. 그런데 오늘은 귀찮기만 하다.

"한세, 너 카톡 천만번 씹었다."

은지 목소리가 집을 울렸다. 현관문을 열고, 내 방문을 곧장 열었다. 심지어 일편단심 오로지 나만 보고 돌아가는 선풍기까지 돌려 버렸다.

"어, 바비 왜 저래? 절뚝이 됐는데, 무슨 일이야?"

"바비, 왜?"

순간 벌떡 일어나 앉았다. 고은지가 날 보고 활짝 웃으며 오른손 검지를 까닥거렸다. 아차, 또 속고 말았다. 저런 애를 친구라고 둔 내가 멍청이다. 다시 베개에 코를 박으려는 순간에 고은지가 내 어깨를 틀어잡았다.

"야, 한세야. 나 배고파 죽을 것 같아. 엄마한테 쫓겨났단 말이야. 내가 비빔면 끓일게 같이 먹자. 응? 병아리보다 내 친구 한세영이 훨씬 좋다고. 화 풀어. 물론 성격은 병아리가 백배 좋지만."

은지가 가스레인지에 물을 올렸다. 보고만 있는 날 현관 밖으로 내몰았다.

"비빔면 사 와. 세 봉지. 화 풀어라, 한세."

화가 난 게 아니다. 그냥 세상만사 다 귀찮고 머리 아플 따름이다. 어제 은지네 간 건,

무슨 얘기든 하고 싶었다. 내가 화성으로 가야 할지, 안산에 남아야 할지, 말이 되든 안 되든 마구 쏟아붓고 싶었다. 그런데 고은지는 병아리에 완전히 정신을 팔고 있었다. 내가 시궁창에서 헤매고 있는 걸 빤히 알면서도 병아리하고만 떠들었다.

스무 발자국도 안 걸었는데 벌써 숨이 막힌다. 대복마트까지 뛰면 15초, 걸으면 2분이다. 올 여름은 2분을 걷는 것도 힘들었다. 1994년 이후 가장 덥다고 했다. 1994년의 더위를 알 수는 없지만 올여름은 끓는 지옥탕에 앉아 있는 기분이었다. 1994년이라니, 역사 속에나 존재하는 해이다. 내가 세상에 나오기 세 해 전이다. 그때 나는 어디에 있었을까. 목사님 얘기처럼 천국에서 지내다가 호시탐탐 엿보고 있었을까. 아니면 불교에서 말하는 것처럼 다른 생을 살고 있었을까. 전생에 은지와 나는 어떤 인연이었을까? 엄마랑 아빠는 어떤 인연이었길래 결국 따로 사는 걸까.

"야, 한세! 물 끓었어. 얼른 뛰어와! 늦으면 바비 내보낸다."

느릿느릿 돌아오는데 은지가 고래고래 소리쳤다. 꼭 집주인 같다. 초등학교 3학년 때부터 같은 교회를 다녔고 화성에서 엄마랑 지냈던 때만 빼면 늘 붙어 다녔다. 게다가 올해는 같은 반이다. 우리 집 숟가락과 젓가락의 역사까지 아는 게 당연하다. 은지가 정말로 바비를 담장에 올렸다. 그 순간 공기 중으로 힘없이 흩어져 버렸던 내 오기가 순간 다시 뭉쳤다. 역시 은지는 날 너무 잘 안다. 약 올리면, 나는 젖 먹던 힘까지 끌어모은다.

힘껏 뛰었다. 뜨거운 햇볕을 뚫고 뛰어가 담장 위에 있는 바비를 품에 안았다. 은지 등짝을 바로 후려쳤다. 은지가 죽어 가는 꽃게처럼 두 팔과 두 다리를 멋대로 뻗었다. 나는 재빨리 물러났다.

"경찰에 신고한다. 대낮에 폭력이 난무한다고."

담 너머에서 불쑥 머리 하나가 올라왔다. 은지나 나나 이럴 땐 순발력이 떨어진다. 우리가 멀뚱하게 물러난 사이 이웃집 영환이가 씨익 웃었다. 좋기도 하겠다.

"비빔면 끓이냐? 나도 배고픈데."

말하는 법을 훈련 받은 아나운서처럼 차분한 목소리에 나는 정신을 차렸다. 은지는

바닥에 떨어진 비빔면을 들고 집 안으로 뛰어갔고, 나는 담벼락에 바싹 붙었다.

"영환아 이리 와 봐, 우리 바비 예쁘지."

물러선 영환이를 불렀다.

"만져 봐도 되냐?"

내가 고개를 끄덕이자 영환이가 손바닥을 쫙 펴서 내밀었다. 바비를 바로 그 손바닥에 올렸다.

"으아아악! 피, 피, 피."

바비가 발톱으로 긁고는 사뿐하게 뛰어내렸다. 손을 탈탈 털며 영환이가 펄펄 뛰었다. 말짱 허깨비, 역시 영환이었다. 저래야 영환이다. 걸핏하면 목소리를 깔고 폼 재는 건 영환이답지 않은 일이다. 나는 조용히 바비를 안고 집으로 들어와 버렸다. 마침맞게 비빔면도 완성이 됐다. 얼음 몇 개를 꺼내 올릴 때까지도 영환이 투덜거리는 소리가 들렸다.

"역시, 장난기가 발동해야 한세지. 돌아온 한세, 안녕?"

은지가 요란하게 후루룩거렸다. 면이 벌써 반이나 줄었다.

"뭐래, 엄마가?"

은지가 날 보았다. 내가 어제 무슨 얘기를 하고 싶었는지 빤히 알고 있었다. 고등학교 선택하는 것 때문에 엄마나 나나 골치 아프다. 아빠도 마찬가지다. 단원고, 선부고, 화성고, 병점고. 그냥 적당히 찜해 버리고 싶다. 사다리라도 타고 싶다.

"엄마는 당연히 화성으로 오라고 하지. 화성고는 엄마 집 앞이잖아."

"너, 엄마랑 살고 싶어 했잖아. 뭐가 문제야?"

문제 될 건 없다. 올해 말부터는 아빠도 집에 일찍 들어올 수가 없다. 서울쪽으로 출퇴근 해야 한다. 엄마는 그런 김에 화성고나 병점고를 다니라고 한다. 대연이는 전학을 하면 되고, 나는 그쪽 고등학교로 가면 그만이다. 당연한 선택인데, 요즘 들어 생각이 많아진다.

"고랭지, 섭섭하다. 나 가기만 기다렸냐?"

은지가 젓가락을 놓고, 또다시 주먹을 올렸다.

"으이그, 한세. 그래, 기다렸다. 너 가면 내 병아리 죽으라고 비는 애도 없을 테고, 나댄다고 구박하는 애도 없고, 아몬드봉봉 뺏어 먹는 애도 없고 진짜 좋지."

"고랭지, 정말. 너 계속 그러면 나 쭈그리고 앉아 오열한다."

"오열은 나중에 하고, 야, 나가자, 일단 자전거로 한 바퀴 돌자. 답답해."

은지가 금세 설거지를 하며 날 재촉했다.

오늘은 하림이 생일이다. 하림이 빼고 다섯이 생일 파티를 준비하기로 했다. 그 전에 화정천을 좀 달릴 참이다. 올여름은 운동은커녕 숨 쉬고 사는 것도 힘들 정도로 뜨거웠다. 며칠 전, 볼라벤인지 하는 태풍이 지나고 나니까 더위가 살짝 물러갔다. 내 몸도 근질근질했다.

씻고 나오니까 은지가 깔끔하게 마무리해 놓고 기다리고 있었다. 인피니트의 〈BTD (Before The Dawn)〉가 요란하게 흘러나왔다. 노래 가사에 맞춰 은지가 어설프게 전갈춤을 흉내 냈다.

아무리 노력해도 너를 가질 수 없다면 / 넌 아니라더라 거지 같아
나 난 이렇게는 못 놔 / 그게 답답해 그게 막막해

커다란 덩치가 흐느적거린다. 정말이지 봐 줄 수가 없는 몸짓이다. 나는 고랭지 바로 앞으로 뛰어가 전갈춤을 선보였다. 작년 가을 내내 연습했던 춤이다. 내 몸이 부드럽게, 거칠게 꺾이며 리듬을 탔다. 은지가 내 춤을 흉내 냈다.

"한세, 살아 있네."

은지가 내 어깨를 툭툭 치는데 부아아앙, 오토바이 엔진 소리가 점점 커졌다가 뚝 끊어졌다.

"아저씨 오셨다."

자기 아빠라도 되는 것처럼 뛰어나가 현관문을 활짝 열었다. 아빠 손에 달린 검은 봉지를 은지가 얼른 받아들며 인사했다.

"은지, 고개만 숙이면 안 되지, 자 뽀뽀."

아빠가 들어오자마자 볼을 내밀었다. 은지가 깔깔대며 물러나면서 봉지를 확인했다. 초코아이스크림을 꺼내 나한테 내밀었다.

"아, 아저씨 한세 먹으라고 또 초코아이스크림만 사 왔네요. 이럴 땐 설레임이 최곤네."

얻어먹는 주제에 말도 많다.

"야, 우리 아빠가 고랭지 너까지 신경 써야 하냐? 설레임은 너네 아빠한테 사 달라고 해."

나는 초코바를 꺼내 한입 베었다. 달콤 쌉쌀한 초콜릿은 언제 먹어도 최고다. 아빠가 날 보고 빙긋 웃더니, 주머니에서 보라색 초콜릿을 꺼냈다.

"어 초콜릿도 사 왔어? 역시 우리 아빠."

얼른 초콜릿을 받는데, 아빠가 내 볼에 쪽 뽀뽀를 했다. 나이가 몇인데, 아빠는 역시 못 말린다. 하긴 방심한 내가 바보다.

"세영아, 만두 좀 쪄 주라. 아빠 배고파. 점심도 못 먹었어."

그럴 줄 알았다. 점심을 거르면 아빠도 나도 만만한 게 만두다. 아빠랑 나는 닮아도 너무 닮았다. 그냥 생긴 것만 닮은 게 아니다. 성격도 버릇도 취향도 참 많이 닮았다.

"아저씨, 물만두요, 튀김만두요?"

은지가 냉동실 문을 열고 우리를 보았다. 덩치는 큰 주제에 행동은 잽싸다.

"당연히 물만두지."

내 말에 아빠가 치아를 다 드러내고 활짝 웃었다.

오후 5시가 가까워지는데도 햇살은 쨍쨍하다. 그래도 9월이라고, 선선한 바람이 살짝 느껴진다. 나는 은지 꽁무니를 쫓아 페달을 밟았다. 골목을 나와 다리를 건너서 화정천으로 내려갔다. 올여름에도 몇 번이나 화정천 돌다리에 물이 넘쳤다. 그 무서운 태풍이 분 날에는 징검다리 쪽으로 아예 가지도 않았다. 어찌나 요란하게 뉴스에서 떠

들어 댔는지, 화성에 있는 엄마 걱정만 눈덩이처럼 커졌다. 화정천 넘지 마라, 태풍 부니까 집 안에만 있어라. 전화하고 문자하고 난리도 아니었다.

정작 태풍이 왔을 때는 실망했다. 뭐, 화정천이 뒤집어지고 전봇대라도 넘어질 줄 알았다. 아직 물들지 않은 초록 이파리들과 나뭇가지들만 어지럽게 나뒹굴었다.

"고은지, 좀 천천히 가. 고랭지."

목청껏 소리쳤는데도 은지는 조금도 속도를 늦추지 않았다. 우리 사이에 양보란 절대 없다. 은지나 나나 일단 시합이 붙으면 질주하는 말이 된다. 우리 반이 시끄러운 원인을 세밀하게 따져 책임을 묻는다면 아마 30퍼센트쯤은 은지랑 내 탓일 것이다. 유나랑 하림이가 3학년 된 첫 주에 일부러 다가온 것도, 둘이서 엄청나게 큰 소리로 동철이 얘기를 하고 있을 때였다. 이렇게 시끄러운 애들과 친구가 되면 적어도 심심하진 않을 거라는 계산이었고, 그 계산은 정도가 살짝 끓어넘쳤다. 우리는 하루 종일 붙어 있다. 학교에서는 한 교실에서, 학교가 끝나면 별일 없는 한 모두 함께 우리 집으로 온다.

화랑유원지 어귀에서야 겨우 은지를 따라잡았다.

"야, 한세. 금동철 요즘 계속 너한테 기웃거리더라. 아직 암말도 없었어?"

"아, 몰라. 왜 소문이 파다하게 퍼진 거야?"

"금동철 너한테 고백하려고 준비한다고 소문 쫙 퍼졌어. 영환이한테 안 들었어?"

넷이 같은 교회를 다니니 도저히 피할 수가 없다. 금동철을 보면 심장이 쿵 내려앉는 건 작년이나 지금이나 마찬가지지만 이렇게 소문나는 건 쪽팔린다. 자전거를 세우고 벤치에 앉았다. 가져온 얼음물을 들이켰다. 순간 머리가 아찔해진다. 하늘이 맑다. 맑은 하늘 끄트머리에 노을이 붉어지고 있다. 퍼뜩 생각이 스쳤다.

"오늘 불꽃놀이 생일 파티 어때? 하림이한테 비밀로 하고."

해가 지면 맑은 하늘이 시커메질 것이다. 시커먼 하늘에 노랗고 하얀 불꽃이 꽃잎처럼 퍼지는 게 연상이 됐다. 남은 얼음을 마저 입에 털어 넣고 은지가 날 보았다.

"오호, 괜찮은데. 내가 카톡 날릴게. 그럼 학교 운동장에서 모일까?"

그사이 아빠한테서 계속 문자가 왔다. 떡볶이 먹자고, 순대도 함께 찍어 먹자고 재

태풍이 지나간 자리에

촉했다. 웬일인지 대연이도 벌써 돌아온 모양이었다. 내가 떡볶이와 순대 얘기를 하자 은지가 어서 가자고 일어났다. 생일 파티에서 어차피 잔뜩 먹을 예정이니 아무것도 안 먹겠다고 은지는 아까까지 큰소리쳤다. 선부 떡볶이의 유혹에 넘어가지 않을 자, 우리 주변엔 적어도 없다.

떡볶이 눈내 산지를 한판 벌이고 학교에 가니 어둑해졌다. 유나와 민경, 은희가 등나무 아래에서 기다리고 있었다.

"한세, 은지가 병아리 친구 되느라 네가 갔는데도 모른 척했다며? 대신 혼내 줄까?"

유나가 다가와 내 팔짱을 꼈다. 은지가 가만히 있을 턱이 없다.

"야, 한세영 송유나! 둘 다 그냥 맞자. 응?"

은지가 정말로 한 손으로 우리 팔을 잡았다. 정말이지 억세기가 밧줄이다. 은희랑 민경이가 은지를 말리는 시늉을 했다. 은지가 날쌔게 빠져나가 벤치에 가서 앉았다.

"근데 꿈 봉투 너네 뭐라고 썼냐? 난 경호원 썼는데."

은지라면 대통령이라도 너끈히 경호할 것이다. 틈새 없는 경호와 날랜 몸짓으로 포상받고도 남을 것이다. 유나는 여행 가이드가 꿈이다. 민경이랑 은희는 뭘 하고 싶은지 아직 모르겠다고 한다. 나도 그렇다. 한때는 한문 선생님을 꿈꿨다. 1학년 때 담임 선생님처럼 좋은 선생님이 되고 싶어 한문 공부를 열심히 한 적도 있다. 그런데 지금은 모르겠다. 뭘 꿈꾸어야 하는지, 내가 뭘 잘하는지. 선생님들은 목표가 있어야 한다고 하는데, 어떻게 해야 목표가 생기는지 잘 모르겠다.

"한세 네 전화 아냐? 계속 울리는데?"

엄마한테 전화가 오는 걸 못 들었다.

"엄마, 왜?"

"어, 밥은 먹었어?"

또, 밥이다. 엄마의 첫마디는 늘 밥 먹었냐로 시작된다. 그 첫마디에 늘 짜증이 나는데, 오늘은 나도 엄마가 궁금했다.

"하림이 생일이어서 나와 있어. 엄마는 밥 먹었어?"

"아니, 이제 먹으려고. 세영아, 우리 내일 만날까?"

종일 교회에 가 있겠지만 저녁이라면 괜찮다.

"알겠어. 저녁에 만나, 엄마."

"그래, 우리 다 같이 저녁 먹자, 세영아."

풋, 괜히 웃음이 났다. 아주 먼 훗날 뭘 하며 살지 모르겠지만 지금은 이렇게 하루하루를 살면 된다. 오늘은 생일 파티를 하고, 내일은 아빠랑 교회에 가고, 저녁에는 엄마랑 밥을 먹고. 그러다 보면 동철이랑 가까워질 날이 있을지도 모르고, 아직 비어 있는 내 꿈 자리에 하고 싶은 일이 생길지도 모른다.

"하림이 왔다, 얘들아 운동장으로 가자."

은지가 불꽃놀이를 들고 운동장으로 한달음에 뛰어나갔다. 주인공답게 하림이가 느지막이 나타났다.

"얘들아, 남는 건 사진밖에 없어. 자 준비해라. 불 붙이고."

내 핸드폰을 카메라 모드로 돌렸다.

"우리 한세, 사진사 또 시작했다. 얘들아, 준비."

애들을 찍어 주고, 얼른 은지에게 핸드폰을 넘겼다.

찰칵, 카메라가 이 순간을 담았다. 하림이가 들고 있던 불꽃놀이가 펑, 하고 하늘로 치솟았다. 하늘 높이높이 올라 또 한 번 펑 터지더니 국화꽃 이파리처럼 하얗게 흩어졌다.

* * * *

한세영은 1997년 12월 22일에 아빠 한재창 씨와 엄마 오미란 씨 사이에 첫딸로 태어났다. 경기도 안산에서 어린 시절을 보냈고, 초등학교 고학년 때는 잠시 엄마와 화성에 살다가 중학교 때 다시 안산으로 돌아왔다. 두 살 아래인 동생 대연이와 아빠, 셋이 살다가 화성고등학교로 진학했다. 고등학교 1학년 11월에 단원고로 전학을 와서 단원고 2학년에 재학 중이었다.

시간 여행, 유림이의 역사 속으로

안산 단원고 2학년 2반 **허유림**

1. 유림이 돌 사진
2. 네 살 무렵 가족사진
3. 단원중학교 축제 때 친구들과 함께

시간 여행, 유림이의 역사 속으로

단원고등학교 2학년 2반 허유림은 역사 과목에 관심이 많았다. 지나간 시간 속에는 자신이 찾는 인생의 해답이 있을 것만 같았기 때문이다. 한국사나 세계사, 그리스 로마 신화 등 다양한 분야의 책이나 영화를 즐겨 보곤 했는데 시간을 거슬러 올라가다 보면 그 시대에 대한 상상이 절로 되었다고 한다.

사실, 역사 분야를 좋아하게 된 계기는 따로 있었다. 초등학생 때, 언니와 함께 역사 프로그램에 아역으로 출연했던, 남다른 경험 때문이었다. 난생처음, KBS 방송국에도 가 봤고 민속촌에서 한복을 입고서 촬영이라는 것도 해 봤다. 정수리 가운데 가르마를 반듯하게 타고서 양쪽으로 땋아 내린 댕기머리를 한 유림이는 누가 봐도 참 예뻤다. 조선 시대를 배경으로 쫓겨 가는 역할을 맡아 단역으로 잠깐 나오긴 했지만 야무지게 역할을 잘 소화해서 칭찬을 들었다.

그 당시 출연했던 방송은 〈시간 여행, 역사 속으로〉란 제목의 프로그램이었다. 그 제목처럼 이제는 별이 된 유림이의 열여덟 생애를 돌아보려고 한다. 다가올 미래가 아닌 과거로만 가야 하는 현실이 그저 한스러울 따름이지만……

다만 지난날을 통해서 유림이가 꿈꾸었던 미래를 발견할 수도 있으리란 한 가닥 희망을 품고서 말이다.

유림이는 1997년 7월 24일 안산에 있는 정우산부인과에서 태어났다. 천사어린이

집을 거쳐 중앙미술학원을 다녔고 발레를 배우러 다니기도 했다. 처음에는 놀이처럼 발레를 접하다가 안산 올림픽기념관 문화센터에서 발레복을 입고 춤추는 것에 매료되어 한동안 푹 빠져 지냈다고 한다. 그 덕분인지 유림이는 또래보다 키도 크고 잔병치레 없이 건강하고 활동적인 아이로 자라 주었다.

별 탈 없이 크던 유림이도 고잔초등학교 2학년 때, 교실에서 뛰어놀다가 크게 다친 적이 있었다. 얼굴이 책상 모서리에 부딪히면서 잇몸이 다 드러날 정도로 상처가 나는 바람에 급히 병원에 가서 치료를 받아야 했다. 다행히 예전의 희고 고운 치아로 돌아오긴 왔다. 어릴적부터 유림이는 앞니가 조금 큰 편이다. 그래서 언니 예림이는 동생에게 토끼라는 별명을 붙여 주기도 했다.

"토끼야!"

그러면 유림이는 질세라 "돼지야!"라고 언니를 불렀다고 한다. 어린 시절, 뚱뚱하지도 않았던 예림이를 그렇게 부른 건 하도 잘 먹고 잘 자는 성격이라 그랬다나?

이렇게 유림이보다 세 살 많은 예림이 언니와는 여느 자매들이 그렇듯 티격태격 싸우기도 했지만 놀 때는 누구보다 의기투합해서 신나게 놀곤 했다. 둘이는 당시 초등학생들이 즐겨 보던 만화책에 푹 빠져 지냈는데 틈만 나면 서점에 가서 신간 만화를 챙겨 보았다. 그때는 특히나 만화 일기 시리즈가 열풍이었는데 유림이는 그중에서도 〈뚱딴지〉 시리즈를 좋아했다. 다른 만화책을 읽고 있으면 엄마한테 혼나곤 했지만 교훈적인 내용이 많아서 그건 언제 어디서나 자유롭게 읽을 수가 있었다. '꺼벙이'나 '돌배'가 나오는 부분에서는 둘이서 배꼽을 잡고 웃기도 했고 그 밖에도 '짱구' 캐릭터를 좋아하던 평범한 소녀였다.

그래서였는지 유림이의 중학교 동창들은 유림이를 '뚱딴지' 같은 면이 있었다고 회상한다.

단원중학교를 다닐 때 권지유, 선다솜, 송해은, 그리고 김시온이란 친구들과 친하게 지냈는데 절친들은 하나같이 유림이를 '4차원 소녀'라고 기억하고 있었다.

"다소 엉뚱하고 혼자만의 생각에 빠져 있을 때가 많았어요."

"그래서 4차원이라고?"

"아니요, 한번은 제가 팔찌를 차고 있었는데 유림이가 보더니 '팔찌!' 그러는 거예요. 그래서 제가 그랬죠. 팔찌 뭐? 그 말은 팔찌 예쁘다는 뜻이었어요. 늘 그런 식이었죠."

다솜이의 말이다. 처음엔 유림이의 짧은 단답형 말투를 이해하지 못해 되묻는 적이 많았지만 막상 친해지고 나서는 무슨 말을 하는지 눈빛만 봐도 알 수 있었다. 유림이는 신발도 특이한 것을 즐겨 신곤 했다. 어느 날은 부직포 천으로 된, 마치 짚신처럼 생긴 신발을 신고 왔는데 하도 독특한 디자인이라 걸어 다닐 때마다 눈에 띄었다고 한다. 하지만 그렇게 뚱딴지같은 성격만 있었던 것은 아니었다. 당시 '중2병'을 앓고 있던 친구들이 짜증을 내거나 힘들어하면 오히려 보듬어 주는 쪽은 유림이였다. 다솜이한테는 "네가 남자였으면 너랑 사귀었을 거야"라고 말해 주고 지유에게는 이런 편지를 남기기도 했다.

지유야, 나 유림이야. 우리 틱틱이! 내가 놀리거나 장난쳤을 때 너의 반응이 신경 쓰여서 너에게 편지를 쓴다. 내가 놀리는 건 진심이 없다는 거 알지? 사실 너한테 미안한 게 많다. 내가 이런 거 표현 못하는 거 말이야.
솔직히 우리가 제대로 친구가 된 거 나는 3학년 시작하면서였다고 생각을 하거든? 그래서 앞으로도 너랑 잘 지내고 싶다. 네가 다솜이랑 해은이랑 지내는 것처럼. 난 처음 너네랑 친구 했을 때 친구 사이가 이 정도로 끈끈할 수 있다는 걸 느꼈거든. 그러니까 한마디로 진짜 친구는 너희가 처음이란 거야.
그래서 더 잘 지내고 싶은데, 해은이는 많이 챙겨 줘서 고맙고. 빨리 반지나 목걸이 맞추고 싶다. 그럼 뭔가 더 끈끈할 것 같아! 난 누가 울면 무뚝뚝한 편이라 어떻게 달래 줄지 모르겠어. 그냥 괜찮은 거냐고 물어보는 게 다인데……
음, 네가 울 때 제대로 위로해 주지 못해 미안했어. 그래도 울지 마라. 뭐가 그렇게 힘들어, 힘들면 얘기해. 난 눈치가 없어서 얘기 안 하면 잘 모르니깐, 같이 고민 들어 줄 수는 있어. 아, 쑥스러워! 우리 꼭 공동체 같은 거 알아? 어디 갈 때 꼭 넷이 가잖아. ㅋㅋ
지유야 힘들어하지 말고 울지 마, 좋아함 권지유 ♥ 해은이랑 다솜이도.

시간 여행, 유림이의 역사 속으로

편지에 나온 친구들 말고도 김시온이란 친구도 유림이와 3학년 때 같은 반이었다. 시온이가 기억하는 유림이는 철이 일찍 들어서 어른스러운 면이 있었단다. 당시 유행하기 시작했던 카톡방에서 혹시라도 왕따를 당하는 친구가 생기면 먼저 나서서 챙겨 주고 배려해 주었노라고 회상했다. 이 친구들과 방과 후 힘으로 '보컬 트레이닝'이란 동아리를 같이 하기도 했는데 유림이는 그때, 빅마마의 〈체념〉이란 곡을 멋지게 불렀다고 한다.

행복했어 너와의 시간들 / 아마도 너는 힘들었겠지 / 너의 마음을 몰랐던 건 아니야 / 나도 느꼈었지만 / 널 보내는 게 널 떠나보내는 게 / 아직은 익숙하지가 않아 / (중략) / 시간을 돌릴 수만 있다면 다시 예전으로 / 돌아가고 싶은 마음뿐이야 –〈체념〉 중에서

다솜이 말로는 굉장히 높은 키를 소화해야 하는 곡임에도 불구하고 유림이는 끝까지 열창을 했단다. 그렇게 재미있고 의리가 있던 유림이를, 한창 감수성이 예민한 또래 친구들은 어떻게 떠나보냈을까. 중학교 동창들은 노래 가사처럼 시간을 돌릴 수만 있다면 좋겠다고 말했다. 눈빛에, 목소리에, 유림이를 그리워하는 마음을 가득 담고서 말이다.

그 시절, 유림이에겐 집이 제일 아늑한 장소였다. 학교를 마치고 돌아와 방에 들어가면 그렇게 편안할 수가 없었다. 그리고 집에는 유림이가 친구처럼 여기는 '찌부'란 이름의 강아지가 있었다. 유림이는 토라져 있다가도 찌부가 다가와 애교를 부리면 금세 마음이 풀릴 정도였다.

"너의 오줌 냄새는 너무 지독해."

물론 이렇게 찌부를 구박하기도 했지만 찌부는 유림이에겐 친구 같은 존재였다. 집에 있는 것을 좋아했던 유림이는 학원도 다니지 않고 집에서 혼자 공부했다. 한번 마음을 먹고 하면 시험 점수를 단번에 쑥 올리기도 해서 선생님께 칭찬을 받기도 했다.

유림이는 그리스 로마 신화나 역사에 관한 책들에 특히 관심이 많았다. 사고 당시, 발견된 폰에도 이런 메모가 적혀 있을 정도였다.

그리스 로마 신화에 따르면, 꿈의 신 모르페우스(Morpheus)가 인간을 행복하게 만들어 주기 위해 잠들 때 꿈을 보내 주지만 행여나 꿈속에서만 살아가려는 사람들이 나타날까 봐 두려워 일부러 깨어나면 꿈의 기억이 사라지도록 만들었다고 한다.

한창 잠이 많을 때라 이런 구절을 남겨 둔 걸까, 아니면 어느 날 아침, 달콤한 꿈을 꾸고 일어난 날일 수도 있을 것이다. 신은 '꿈의 기억'은 지울 수 있겠지만 사랑한 이에 대한 기억만큼은 사라지게 할 수 없을 것이다. 이렇듯 많은 이야기가 유림이를 사랑했던 사람들에게서 씨실과 날실처럼 끊임없이 이어지는 것만 봐도 그렇다.

특히 유림이 언니 예림이에게서 가장 빛났던 시절에 대한 추억이 많이 나왔다. 둘은 예쁘장한 얼굴이며 체형도 비슷했는데 옷이며 화장품을 몰래 썼다가 들통이 나는 바람에 싸운 적도 많았다. 하지만 둘 다 토라졌다가도 금세 풀리는 성격이라 많은 추억을 공유하며 자라났다. 자매는 한방을 쓰며 나란히 붙어 있는 2인용 책상에서 함께 공부도 하고 잠도 자는 사이였으니까. 주말이면 영화를 내려받아 보기도 했는데 한여름 밤, 더워서 잠이 오지 않을 때면 공포 영화를 즐겨 보기도 했다. 꼭 붙어 앉아 노트북 화면으로 귀신이 나올 때마다 '꺅꺅' 비명을 지르다 보면 무더위가 싹 가시는 것만 같았다. 물론 그런 무서운 영화를 보고 난 밤에는 잠도 꼭 붙어서 잤지만.

어떻게 보면 유림이가 언니 예림보다 어른스러운 구석이 더 많았다. 침대에 누워 잠이 오지 않을 때면 예림이가 오히려 유림이에게 고민 상담을 하곤 했다. 그럴 때면 유림이는 인생을 제법 살아 본 노인처럼 조언을 하거나 때로는 충고를 해 주기도 했단다.

유림이는 요즘 말로 '멘탈'이 강한 편이었어요. 또래들과 다르게 돈 관리도 철저하게 할 정도였으니까요. 부모님한테 용돈을 받으면 가계부 같은 공책을 만들어 꼬박꼬박 지출

시간 여행, 유림이의 역사 속으로

내역을 적었어요. 조금만 체중이 불어도 잘 먹지 않았고요. 집에서 스트레칭 등으로 운동도 꾸준히 했고 피부 관리도 열심이었어요. 소문난 팩이 있으면 인터넷으로 구매해서 써 봐야 직성이 풀리는 스타일이라고 할까요?

그런 유림이 덕분에 엄마랑 언니는 얼굴에 가장 핫한 팩을 붙이고 셋이서 나란히 누워 볼 수 있었다고 한다. 하지만 영락없이 막내 짓을 한 적도 많았다. 어느 해 아빠 생일날엔 짜파게티 번들에 리본을 예쁘게 묶어서 선물이라며 불쑥 내민 적도 있었다. 덕분에 그날 아빠의 생일상엔 미역국과 인스턴트 짜장면도 함께 올라왔다는데! 이렇게 유림이는 크게 야단을 맞은 적도 없었고 잔병치레도 없이 무난하게 커 준 고마운 딸이었다.

단원고에 들어가서도 그 성격은 여전했다. 1학년 6반엔 유독 한 미모 하는 아이들이 많았는데 유림이도 그중 하나였다. 1학년 때는 길채원, 이소진, 김민정, 그리고 박선영과 친하게 지냈다. 그 친구들 중에서 수학여행을 가지 않았던 선영이는 고맙게도 유림이에 대해 많은 이야기를 들려주었다.

유림이는요. 엄청 웃긴 친구였어요. 저희는 고잔동에 같이 살았거든요. 제가 학교 가는 길에 유림이 집에 들르면 숨어 있다가 "야! 고인돌!" 하면서 갑자기 튀어나오는 장난을 곧잘 쳤어요. 유림이가 지어 준 제 별명이 고인돌이었거든요. 그래서 저도 질세라 유림이 나올 때까지 기다리다가 놀래 주곤 했지요. 학교 가는 길에도 웃긴 얘기도 많이 하고 암튼 예쁘장한 외모와 달리 능글맞은 데가 있었다니까요.

유림이는요. 토핑이 없는 피자를 좋아했어요. 그냥 치즈 피자 같은 거 말이에요. 전 원래 치즈를 많이 먹으면 설사하는 체질이었지만 그 말에 꾹 참고 같이 먹어 준 적도 있었어요. 완전 어마무시하게 큰 피자였는데 말이에요. (웃음)

선영이도 힘들 텐데 유림이에 대해 사소한 것까지 기억해 줘서 고맙다고 하자 선영이가 다시 말했다.

2학년 초였어요. 저한테 힘든 일이 있었거든요. 그때 유림이가 먼저 찾아오더니 자기가 몰라 줘서 미안했다고 그러더라고요.

그렇게 먼저 손 내밀어 준 친구였기에 선영이는 그토록 싫어하는 치즈 피자도 같이 먹어 주고 그랬나 보다. 나보다 친구가 좋아하는 것을 먼저 택했던 예쁜 아이들! 선영이도 역사 선생님이 장래 희망일 만큼 둘 다 역사에 관심이 많았지만 정작 유림이가 활동한 동아리는 '폴라리스'라는 과학 동아리였다.

그렇다면 유림이의 진짜 꿈은 무엇이었을까?

수학여행을 앞두고 유림이는 엄마와 언니한테 대학을 가지 않을 거라고 말했다고 한다.

"엄마, 나 고등학교 졸업하면 조금만 지원해 줘. 인터넷에서 온라인 패션몰을 차려서 잘 되면 바로 갚을 테니까."

그 말을 하면서 유림이는 어느 때보다도 밝아 보였다. 그리고 보면 어릴 때부터 옷 가게를 그냥 지나치지 못하는 아이였다. 예쁜 옷이 진열되어 있으면 가다가도 걸음을 멈췄고 고등학생이 되고 나서부터 옷 입는 것에 더욱 관심이 많아졌다. 패션 잡지도 자주 봤고 감각이 남달라서 언젠가부터 언니 예림이도 입고 나갈 옷을 고를 땐 동생한테 꼭 자문을 구할 정도였다.

이처럼 세상을 밝게 하겠다는 아주 거창한 꿈은 아니었지만 이런 소소한 꿈을 꾸며 행복해했던 아이, 소외된 친구들의 마음을 어루만져 주고 힘들어하는 친구들이 있으면 옆에서 토닥토닥 다독여 주던 아이. 유림이는 그런 아이였다. 그 때문이었을까? 중학교 때 친했던 세 명의 친구들은 사고 직후, 팽목항까지 직접 내려갔더랬다.

수학여행 가서 입을 후드 집업 사러 나왔는데 무슨 색이 좋을까?

핑크색이 좋겠다는 대답이 마지막 통화였다며 핑크색 티를 입은 유림이를 애타게 찾았단다. 그리고 유림이의 생전 소원대로, 그리고 절대로 유림이를 잊지 말자는 뜻에

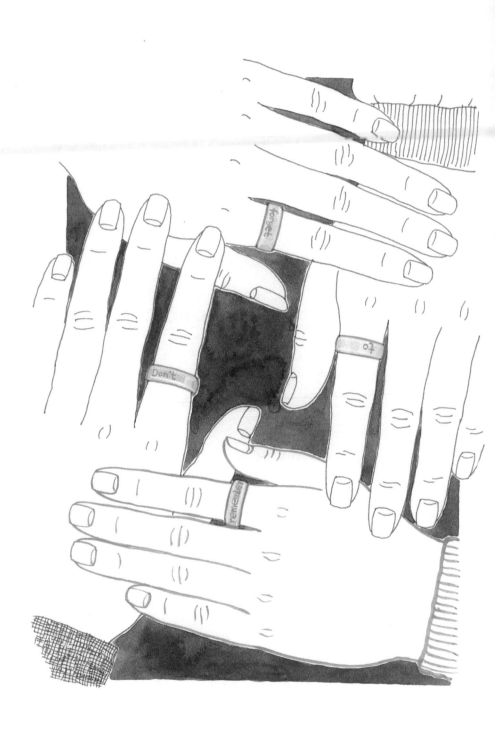

허유림

서 'Don't / forget / to / remember'라고 새겨진 반지를 맞췄다고 한다. 이렇게 네 개의 반지가 다 합쳐져야 문장이 완성되는데 유림이 반지는 납골함 안에 넣어 두고 셋이서 반지를 끼고 다닌다고 했다.

안녕 유림아. 벌써 1년이라는 시간이 지났네. 시간 참 빠르다. 그치?
여전히 집에 가는 길엔 너의 학교가 보이고 너의 웃음소리가 들리는 것 같은데, 이제는 너의 생각도 알 수가 없고 얼굴을 마주 보고 얘기를 나눌 수도 없다는 사실이 너무 슬프지만, 그래도 말이야 잘 지내고 있지? 밝게 빛나던 우리 유림이니까 잘 지내고 있을 거야. 잊지 않는다는 게 가장 중요한 거니까, 앞으로도 꾸준히 생각하고, 또 기억해 주는 게 이 자리에서 할 수 있는 일 아닐까. 보고 싶은 마음 하고 싶은 이야기 다 하나하나 차곡차곡 모아 뒀다가 나중에 만나면 그때 말해 줄게. 좋은 친구가 되어 줘서 고마웠어. 많이 보고 싶다. -단원중 동창 권지유 편지

잘 가, 다음 생에는 더 좋은 곳에서 살자.
-지장사에서 열린 사십구재에서, 유림이 어머니가

역사는 과거에 머무르지 않고 지나간 일을 반추하게 해 주며 나아가 미래를 내다보는 혜안을 갖게 해 준다. 어쩌면 이러한 이유로 유림이가 출연했던 프로그램에 〈시간 여행〉이란 타이틀이 붙었는지도 모르겠다. 소중한 아이들을 잃은 이 세월호 사건은 부끄러운 역사로 남겠지만 우리는 이 사건을 절대로 외면해서는 안 된다. 다시는 안전 불감증으로 인한 참사를 반복하지 않고 대한민국의 미래를 새롭게 써나가는 것, 이것이 바로 유림이를 사랑했던 가족과 친구들이, 그리고 저 하늘의 별이 된 유림이가 진정으로 바라는 이 땅의 역사일 것이다.

시간 여행, 유림이의 역사 속으로

경기도교육청 '약전발간위원회'

위원장 ┃ 유시춘
위원 ┃ 노항래 박수정 오시은 오현주 정화진

경기도교육청 약전작가단(139명)

강무홍 강정연 강한기 공진하 권현형 권호경 금해랑 김경은 김광수 김기정 김남중 김동균
김리라 김명화 김미혜 김민숙 김별아 김선희 김세라 김소연 김순천 김연수 김용란 김유석
김은의 김이정 김인숙 김지은 김하늘 김하은 김해원 김해자 김희진 남궁담 남다은 남지은
노항래 명숙 문양효숙 민구 박경희 박수정 박은정 박일환 박종대 박준 박채란 박현진
박형숙 박효미 박희정 배유안 배지영 서분숙 서성란 서화숙 선안나 손미 송기역 신연호
신이수 안미란 안상학 안재성 안희연 양경언 양지숙 양지안 오수연 오시은 오준호 오현주
유시춘 유은실 유하정 유해정 윤경희 윤동수 윤자명 윤혜숙 은이결 이경혜 이남희 이미지
이선옥 이성숙 이성아 이영애 이윤 이재표 이창숙 이퐁 이해성 이현 이현수 임성준 임오정
임정아 임정은 임정자 임정환 임채영 장미 장세정 장영복 장주식 장지혜 전경남 정덕재
정란희 정미현 정세언 정윤영 정재은 정주연 정지아 정혜원 정화진 정희재 조재도 조지영
진형민 채인선 천경철 최경실 최나미 최아름 최예륜 최용탁 최은숙 최정화 최지용 하성란
한유주 한창훈 함순례 홍승희 홍은전 희정

416 단원고 약전
짧은, 그리고 영원한 2권 (2학년 2반)

작은 새, 너른 날갯짓

초판 1쇄	2016년 1월 12일
초판 3쇄	2018년 3월 20일

지은이	경기도교육청 약전작가단
엮은이	경기도교육청
펴낸이	이재교
책임감수	유시춘
책임교정	양순필
책임편집	박자영
그림	김병하
손글씨	이심
디자인	김상철 박자영 이정은
인쇄	신사고하이테크(주)

펴낸곳	굿플러스커뮤니케이션즈(주)
출판등록	2013년 5월 7일 제2013-000136호
주소	서울시 마포구 동교로17길 51 (서교동 458-20) 4, 5층
대표전화	02.6080.9858
팩스	0505.115.5245
이메일	goodplusbook@gmail.com
홈페이지	www.goodpl.net
페이스북	www.facebook.com/pages/416book

ISBN 979-11-85818-13-9 (04810)
ISBN 979-11-85818-11-5 (세트)

「이 도서의 국립중앙도서관 출판시도서목록(CIP)은
서지정보유통지원시스템 홈페이지(http://seoji.nl.go.kr)와
국가자료공동목록시스템(http://www.nl.go.kr/kolisnet)에서 이용하실 수 있습니다.
(CIP제어번호: 2015035427)」

머물렀던 거리

←